BACK & FORTH

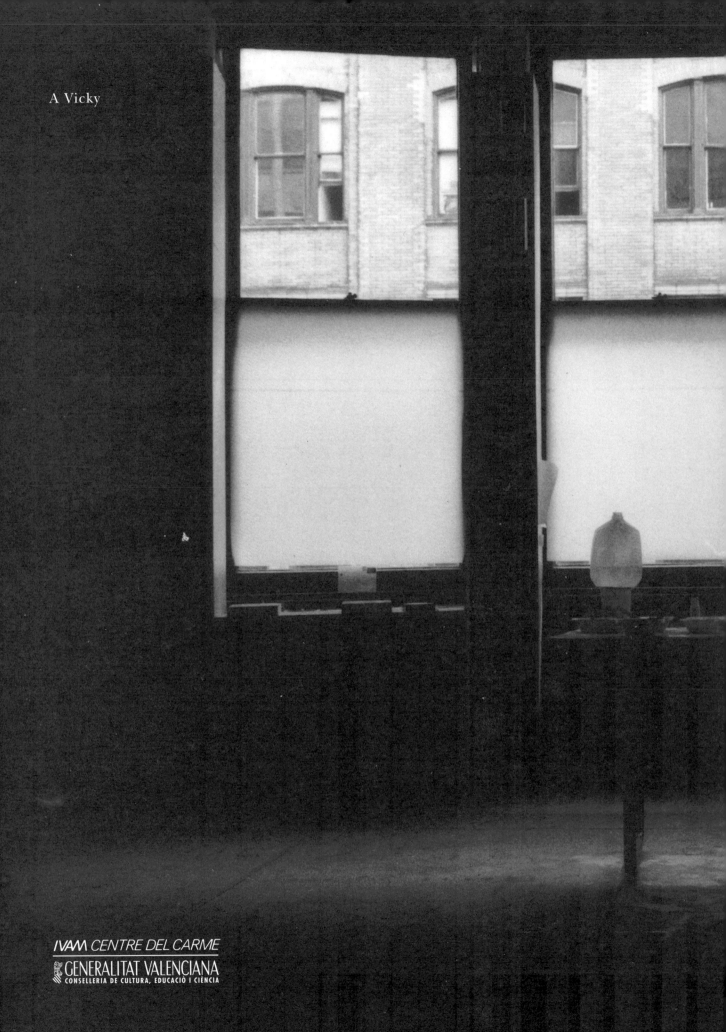

A Vicky

IVAM CENTRE DEL CARME
GENERALITAT VALENCIANA
CONSELLERIA DE CULTURA, EDUCACIÓ I CIÈNCIA

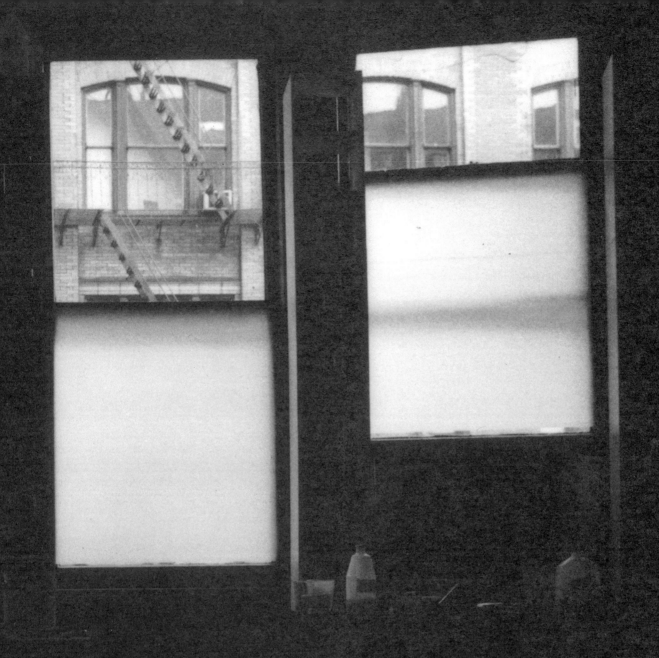

JUAN USLÉ
BACK & FORTH

IVAM CENTRE DEL CARME
3 octubre 1996 / 5 enero 1997

Comisario: Kevin Power

Coordinación: Marta Arroyo

Agradecimientos

Deseamos manifestar nuestra gratitud a todas aquellas personas, museos e instituciones por su colaboración y apoyo a este proyecto:

Juan Abelló, Madrid; Luis Adelantado, Valencia; Ramis Barquet, Monterrey; Buchmann Galerie, Colonia y Basilea; Dan Cameron, Nueva York; Joaquín y Marta Cervera, Madrid; Colección Banco Zaragozano; Colección Bergé, Madrid; Colección Central Hispano, Madrid; Colección Congreso de los Diputados, Madrid; Kimberly Davis; Antonio de Barnola, Barcelona; Fernando de Val Pardo, Castellón; Deweer Art Gallery, Otegem; Antonio Dopazo, Alicante; Françoise y Jean-François Échard, París; Nuria Enguita; Fonds National d'Art Contemporain, Ministère de la Culture, París; Micki y Robert G. Friedman, Nueva York; Fundació "la Caixa", Barcelona; Arthur G. Rosen, Wayne; Galería "Rojo y Negro", Madrid; Galerie Bob van Orsouw, Zúrich; Bob Gilson, Nueva York; Peter Gould; Teresa Grandas; Carol Greene, Nueva York; Fernando Joffroy, Transcon International, Nueva York; Emilie Kheil-Michael, Nueva York; L.A. Louver, Venice, California; José Luis López-Quesada Abelló, Madrid; Soledad Lorenzo, Fernando López, María Cárdenas, Galería Soledad Lorenzo, Madrid; Lidia M. Rubinstein, Los Ángeles; Robert Miller, Wendy Williams, Robert Miller Gallery, Nueva York; Mapi Millet; Mercedes Moreno, Galería Charpa, Valencia; Museo Extremeño e Iberoamericano de Arte Contemporáneo, Junta de Extremadura, Badajoz; Museo Nacional Centro de Arte Reina Sofía, Madrid; Museum van Hedendaagse Kunst, Gante; Bruce y Aulana Peters, Los Ángeles; Elena Prado; Carlos Rosón, Pontevedra; Manuel Ruiz de Villa, Santander; Pilar Tassara, Helena Tatay; Daniel Templon, París; Vicente Todolí; Victoria Uslé, Joseph y Jean Watson

y a todos aquéllos que han colaborado en el préstamo de obras y han preferido mantener el anonimato.

Consellera de Cultura, Educación y Ciencia de la Generalitat Valenciana
Marcela Miró

Director del IVAM
Juan Manuel Bonet

Consejo Rector del IVAM

Presidenta
Marcela Miró

Vicepresidenta
Consuelo Císcar

Secretario
Carlos Alcalde

Vocales
Juan Manuel Bonet
Román de la Calle
Miguel Fernández-Cid
Felipe Garín
Manuel Muñoz
Miguel Navarro
Octavio Paz
Carmen Pérez
Margit Rowell

Directores honorarios
Tomàs Llorens
Carmen Alborch
J. F. Yvars

IVAM Instituto Valenciano de Arte Moderno

Dirección
Juan Manuel Bonet

Administrador
Joan Llinares

Conservador jefe
Emmanuel Guigon

Comunicación y didáctica
Encarna Jiménez

Publicaciones
Manuel Granell

Biblioteca
Mª Victoria Goberna

Registro
Remedios Grande

Restauración
Jesús Marull

Montaje
Julio Soriano

Seguridad
Manuel Bayo

Mantenimiento
Baltasar Rodríguez

Colabora

MINISTERIO DE EDUCACIÓN Y CULTURA
Dirección General de Cooperación y Comunicación Cultural

Catálogo:

Diseño: Manuel Granell y Josep Hortolà

Coordinación: Maria Casanova

Traducciones: Isabel Díaz Sánchez, Esther Enjuto, Eusebio Llácer, Elizabeth Power, Francisco Javier Torres Ribelles

Fotografías: Orcutt Photo, Nueva York; Fotografía Digital, s.l., Madrid; Tom Warren; Gonzalo de la Serna; Jorge Fernández Bolado; John Back; Friedrich Rosenstiel; Oronoz; James Dee; Juan García Rosell

Fotocomposición: Fotolino, c.b.

Fotomecánica: Fotolitos Ernio, s.l.

Impresión: Gráficas Vernetta, s.l.

© IVAM Instituto Valenciano de Arte Moderno, Valencia 1996

ISBN: 84-482-1332-7

DL:V-3945-1996

ÍNDICE

Sin título (Serie *Book of Landscapes*), 1987-88
Técnica mixta sobre papel, 73 x 53 cm
Colección Lidia M. Rubinstein

Juan Uslé era un nombre pendiente para el IVAM que ha expuesto a otros artistas españoles de su generación, la de los ochenta, como Campano, Miquel Navarro, Carmen Calvo, Sicilia, Barceló o Sanleón.

La mayoría de las muestras que acabo de mencionar se han celebrado en el Centre del Carme, un espacio que a Uslé, cántabro de nacimiento pero valenciano de formación, le va a traer, cuando vea su espacio central ocupado por sus grandes lienzos, muchos recuerdos, ya que en él estaba la Facultad de Bellas Artes, donde durante los años setenta aprendió los rudimentos del oficio.

Tras tentativas de otro carácter, a comienzos de los años ochenta, época en que reinaba en España un ambiente de euforia pictoricista que posteriormente iba a desvanecerse, Uslé se decantó por una pintura expresionista y sombría, en la que cobraron importancia las referencias al mar y a los viajes, referencias que seguimos encontrando en obras más tardías, por ejemplo en las que integran la serie *Los últimos sueños del Capitán Nemo*.

Uslé, que en 1987 trasladó su residencia a Nueva York, se ha afianzado como uno de los nombres importantes de la escena pictórica internacional. Un momento clave para su reconocimiento fue su inclusión en la Documenta de Kassel de 1992. Desde entonces se han sucedido sus individuales en galerías y centros importantes de Europa y América.

En algunas de sus obras recientes, Uslé ha expresado inmejorablemente, con un acento que nos trae a la memoria ciertas visiones urbanas de las primeras vanguardias, el ritmo de Broadway de noche. Alternan los lienzos de grandes dimensiones, con otros en los que recupera esos formatos menores que tan queridos eran por Klee o Schwitters. Su proyecto se fundamenta magistralmente sobre la coexistencia entre un sentimiento sustancialmente lírico de la realidad en torno, y un marcado interés por la geometría y la construcción.

Como podrá comprobarlo el lector del presente catálogo, Uslé es alguien capaz de expresarse no sólo pintando, sino también mediante el arte de la fotografía y, más ocasionalmente, mediante la palabra.

Desde sus años de estudiante, Uslé había estado casi del todo ausente de la escena artística valenciana, a la que ahora vuelve con esta hermosa retrospectiva, cuyo comisario ha sido Kevin Power, alguien que se inscribe en esa tradición de poetas-críticos a la que el IVAM acaba de homenajear en la figura de Juan Eduardo Cirlot.

JUAN MANUEL BONET
Director del IVAM

JUAN USLÉ: DE LA VIDA AL LENGUAJE

KEVIN POWER

La realidad entera de la palabra está totalmente absorbida en su función de ser un signo
V.N. Voloshinov, *Marxism and the Philosophy of Language.*

Imagino sociedades tribales haciendo uso de nuestro arte como
una función cultural.
Esta "otra manera" es lo que me interesa: cómo podemos entender
nuestro arte sin ser meramente estético.
La obra tribal –tomo esto de James Clifford– no es artefacto, no es
evidencia, no es documento, no es objeto estético.
Entonces, ¿Qué es?
La respuesta a esa pregunta podría ayudarnos a entender qué es
nuestra obra de arte. La que no conocemos. Porque nosotros no
sabemos qué son los objetos, o qué hacer exactamente con ellos.
No es lo que debiéramos.
O algunas veces lo sabemos y entonces lo perdemos, necesitamos
averiguarlo otra vez, sólo de forma diferente.
CHARLES BERNSTEIN, *Poetics*

CHIMPANCÉ GAY SE ENAMORA DE ENANO DE CIRCO
The Weekly World News, noviembre 12, 1990

Me gustaría intentar seguir la evolución de la obra de Uslé desde la experiencia existencial hasta el proceso de desmaterialización que le conduce hacia una separación gradual de la piel de las cosas. En primer lugar, su obra está directamente conectada a la realidad específica de su vida en Santander; y en segundo lugar, el lenguaje mismo se convierte en el protagonista a medida que entra más profundamente en los procesos de la pintura. En el intento de seguir el periplo de Uslé, seguir lo que es literalmente en cierto modo su viaje hacia la experiencia, nos encontraremos una y otra vez con las siguientes preocupaciones y obsesiones que paradójicamente llevan consigo lo que podría parecer inicialmente como periodos distintos dentro de la medida única y coherente de una vida. Se puede ver su obra como un constante mordisqueo en el hueso donde él cuestiona cómo la experiencia podría ser representada. Nos ofrece una mirada introspectiva dentro de la naturaleza de la memoria y la emoción, y del retraimiento en el yo que precede a la pérdida de memoria. Uslé se pregunta acerca de los oscuros significados de la relación entre paisaje, ojo y cerebro. Interroga persuasivamente sobre lo que permanece entre la realidad y la percepción. Y cuando al final su memoria se nubla, lo que le queda es su obra. Su postura interrogativa antes dirigida a la experiencia vivida, gira ahora inevitablemente hacia la naturaleza del lenguaje pictórico. Propone una serie de comienzos ina-

cabables, un arduo empuje del empobrecimiento que le lleva a un análisis irónico y deconstructivista de la pintura desde diferentes posiciones. ¡Se mueve desde la pintura de paisajes hasta el paisaje de la pintura!.

Mi intención en este ensayo es examinar las etapas que marcan este viaje. La primera de ellas, cubrirá las obras pintadas en Puente Nuevo en el Valle de Miera y en Susilla –incluyendo la serie *Río Cubas* y el impresionante 1960 que he seleccionado como punto de partida para la exposición. La segunda etapa, viene referida al grupo de obras que marcan su llegada a Nueva York –la serie negra y *1960-Williamsburg* que he utilizado para señalar su compromiso emocional e intelectual con la idea de "paso"; la tercera, corresponde al luminoso grupo de obras pintadas en Nueva York inmediatamente después de la serie negra donde la materia misma sirve como un sustituto para la memoria. La cuarta etapa, se centra en la serie *Los últimos sueños del capitán Nemo*; y la última etapa, cubre las obras de Uslé de los últimos cinco años, y podría decirse que se aproximan cada vez más al centro de aquellos discursos envueltos en examinar nuevas posibilidades abiertas para la pintura abstracta como consecuencia de las fecundas ramificaciones de la teoría deconstructivista.

Por supuesto, lo que propongo aquí es simplemente una perspectiva, pero deja claro el movimiento que sigue Uslé desde los paisajes en gran parte intuitivos hasta las obras reflexivas, irónicas, casi metapictóricas durante estos últimos años en N.Y. Tal vez, es una forma de trazar el viaje de un contexto europeo de tiempo, historia y paisajes conocidos a una experiencia americana de superficies que se mueven rápidamente, de intensidades urbanas, y de un discurso más auto-reflexivo. También es un movimiento que va desde los paisajes silenciosos a obras pobladas por concurridas preguntas insistentes.

El año 1987 funciona como un eje específico en la exposición –el año clave cuando Uslé se marcha a Nueva York y se sumerge, desarraigado por el lugar y el lenguaje, dentro de la experiencia americana. La memoria entra en acción y vuelve, de este modo, a una inmersión en los procesos de la pintura misma como el medio más evidente para poder enfrentarse con la posibilidad/imposibilidad de encontrar una representación adecuada del yo. Debemos también prestar atención a su creciente obsesión de cómo el tiempo es aprehendido –cómo lo percibimos y cómo lo experimentamos ante la obra.

Me gustaría ampliar estas áreas que acabo de mencionar para centrarme en obras específicas utilizando los siguientes apoyos referenciales:

1) Las primeras obras abstractas: *Andara/Tanger, Los Trabajos y Los Días*, y la serie *Río Cubas* que van hasta 1960 pintada en Susilla en 1986.

2) *1960-Williamsburg* pintada en N.Y en 1987 y la serie negra que indica la pérdida de memoria.

3) *Los últimos sueños del capitán Nemo* donde Uslé cambia su mirada al comprender que el paisaje está en el ojo y que el ojo está en el cerebro. Bajo el impacto de la desmaterialización y de una intensa invasión de luz, se crean los paisajes externos e internos. Podemos trazar ahora la evolución del paisaje del ojo a la mente y volver a leer la realidad a través de la sensación y la memoria. Nemo había empezado a mirar dentro de su propio ojo.

4) *Nemaste* y *147 Broadway*.

5) Uslé se centra en la pintura y en su construcción: *Boogie Woogie*.

6) El paisaje deconstruye la trama. Las obras se rinden a lo que podríamos llamar "espacios habitados".

1. El primer periodo tratará esencialmente con las obras pintadas entre 1982-87. Pero antes de comenzar, permítanme que en primer lugar retroceda a los años setenta para intentar situar a Uslé en un contexto específico. Nos encontramos, sin poder evitarlo, cara a cara ante un joven artista que busca alguna clase de apoyo

significativo dentro de la compleja situación de España a mediados de los setenta –un clima dominado políticamente por los últimos estremecimientos desesperados y mortalmente heridos de la dictadura franquista. En el plano cultural, la situación en el mundo del arte era confusa y contradictoria: una escasa infraestructura de galerías, un número relativamente pequeño de artistas ejercientes, un insignificante e inútil Museo de Arte Moderno, y un arcaico, si no completamente reaccionario, sistema de enseñanza en Bellas Artes. Muchos de los jóvenes artistas sintieron que no tenían un modelo eficaz que mereciera la pena respetar, y que en muchos aspectos ellos pertenecían a una generación sin padres. La información era relativamente escasa, o al menos difícil de conseguir (Uslé solía pasar muchas tardes leyendo revistas en una de las galerías de Valencia), y los movimientos internacionales en oferta eran bastante inadecuados para las condiciones españolas. Pop Art ejercía su llamamiento, pero funcionaba dentro de un contexto social que tenía poco que ver con el sofisticado consumismo que caracterizaba el modelo americano; el Arte Conceptual era igualmente inaplicable en una situación donde la infraestructura cultural estaba bajo un mínimo absoluto y era totalmente impermeable a un cuestionamiento radical. La elección consistía en hacer obras comprometido ideológicamente contra el régimen, o intentar encontrar de forma excesivamente mimética una postura individual frente a la realidad entre la abundancia de modelos precipitados que crecían como hongos en el clima americano de mediados de los años sesenta, tales como: Land Art, Conceptual Art, Happenings, Fluxus, Body Art, etc. De hecho, Uslé realizó una serie de excursiones dentro de este deslumbrante campo de alternativas, produciendo una serie de obras evidentemente en deuda con: la poesía visual, *happenings*, Land Art, fotomontaje, películas super 8, etc. Todas estas manifestaciones pueden ser entendidas como una característica de las posiciones antiarte y anti-sistema que de forma inevitable sedujeron a cualquier artista joven de este tiempo. Anti-académico significaba anti-arte, y anti-arte significaba anti-Franco. Los dos sistemas podrían ser paradigmas uno del otro, y su poder se ponía en cuestión. Dentro del clima de intolerancia y miedo que predominaba en España durante esta época, se puede decir que las obras tenían una radicalidad manifiesta y así fue como Uslé y su mujer, Vicky Civera, estuvieron a punto de ir a la cárcel por una de sus piezas colaborativas. De este modo, Uslé continuó pintando casi en secreto ya que la pintura se veía como casi reaccionaria. Y para un pintor el código más eficaz seguía siendo incuestionablemente el de la pintura expresionista abstracta.

Cuando Uslé abandonó Bellas Artes regresó a Santander y al contacto directo con el paisaje del norte. Fue una vuelta a los dramáticos y violentos paisajes marítimos, al rico campo verde, a los nevados Picos de Europa, al diálogo lírico con la naturaleza, y a lo que podría ser entendido como una búsqueda de identidad. Por ejemplo, Uslé comenta que estuvo profundamente conmovido por las películas de Pasolini con aquellas rígidas confrontaciones entre el hombre y los elementos naturales: el drama del yo expuesto.

La primera exposición de Uslé toma lugar en Granada en 1976, y consiste en lo que esencialmente son obras líricas abstractas con una deuda evidente con la abstracción cromática americana y particularmente, con la obra de Rothko. Sin duda, estaba conmovido por la riqueza visual de las obras del artista norteamericano que sólo pueden haber aparecido ante él como visiones de lo sublime y del deleite estético. También le conmovió su presencia misteriosa y su testimonio emotivo: "No estoy interesado en las relaciones de color o forma, o algo así [...] estoy interesado sólo en expresar las emociones humanas básicas –tragedia, éxtasis, muerte, etc– y en el hecho de que mucha gente se derrumba y llora cuando al enfrentarse con mis cuadros se demuestra que comunico con aquellas emociones humanas básicas."[1] El mismo Uslé apunta que estas pri-

[1] M. Rothko, citado en Selden Rodman, *Conversations with Artists*, Nueva York 1957, p. 64.

meras obras son esencialmente "una mezcla del campo de los colores y lenguajes gesticulares... signos y colores eran integrados en el plano; espacio y composición servían como protagonistas silenciosos".[2] También observa en una frase cuyos ecos serán explorados más tarde en las obras abstractas que se han convertido en la firma de su periodo en Nueva York que: "Línea, gesto, la vida misma de la pintura se convirtieron en mis principales preocupaciones".[3]

Las míticas figuras de Pollock, De Kooning, y Kline, junto a la elegante, lírica y más europea voz de Motherwell fueron sus modelos más representativos. Uslé opta claramente por un lenguaje modernista que le permite tener el romántico mito de la libertad; la concentración en un mundo interior a través de la exploración de un área expresiva libre. Encontramos el goteo revelador, la pincelada gesticular, y también un sentido de la estructura más consciente, ligeramente afrancesada, que se recoge en los primeros expresionistas abstractos. Las composiciones están sostenidas dentro de bandas verticales, mezclando pinceladas amplias y líneas finas que parecen rápidos latigazos. Son "más constructivistas", como observa correctamente Felix Guisasola en el catálogo para la exposición de la Galería Ruiz-Castillo (Madrid) en el año 1981.

No hace falta decir que Uslé estaba en este momento experimentando con los lenguajes, y que a principios de los ochenta se encontraba inevitablemente lanzado en contra de la ola del neo-expresionismo y de la transvanguardia que devolvió la pelota a la corte europea, ya que este último movimiento no sólo impactó en una generación de jóvenes artistas que estuvieron expuestos tanto a la obra del artista italiano como a los argumentos teóricos del gurú del movimiento, Bonito Oliva en ARCO, sino que también dejó detrás una extensa e imitativa estela de desastres. El empeño de Oliva con conceptos como el nomadismo también ayudó a Uslé a la hora de aclarar sus propias condiciones vivenciales. El lenguaje se ajustaba a la fisicalidad de su vida y a las identificaciones que estaba realizando –las verdaderas opciones del estilo de vivir, la exuberancia con la que se enfrenta a las dificultades físicas. Su obra llega entonces con fuerza y pasa la prueba de la sinceridad. Junto con Vicky Civera los dos artistas produjeron alguna de las imágenes más poderosas de estos años y sacaron la pintura española de su retraso histórico.

Bajo los términos de estas influencias, tal vez merezca la pena mencionar, sin profundizar en muchos detalles, dos series significativas: en primer lugar, *Los Trabajos* y *Los Días* expuesta en la galería Ciento en 1984; y en segundo lugar, *Andara/Tanger* donde Uslé trabajó con dos paisajes distintos, uno que ya conocía por experiencia, y otro que imaginaba como rico y muy ornado dentro de las características seducciones del sur. Estos dos grupos de obras fueron realizadas en el Molino en Puente Nuevo, y en ellas Uslé produce una extraordinaria fusión de los incidentes de su vida diaria. El paisaje con el que más se identifica ahora. Se encuentra por encima del nivel del mar en un valle estrecho cerca del nacimiento del río Cubas, conocido también como el Miera. Parece identificar, tal vez, su yo físico con los troncos de los árboles que flotan río abajo hacia la balsa antes de ser amontonados en los camiones.

El título que utiliza Uslé para *Los Trabajos* y *Los Días* está sacado directamente del texto de Hesiod. En esta serie, el artista combina imágenes que le llegan del paisaje de los alrededores del Cubas, y que constituyen el contexto de su vida diaria, esas mismas imágenes que le llegan de las actividades físicas de su estancia en el valle alrededor del molino de agua. Uslé elige este título porque el texto trae consigo un reconocimiento del tiempo y de cómo la vida fluye sin parar nunca, dejándonos poco o casi ningún espacio para imaginar las

[2] J. Uslé "Interview with K. Power", *New Spanish Visions*, Albright Knox, Búfalo 1990, p. 103.
[3] *Ibid.*, p. 103.

vidas de otros. No encontramos aquí ninguna de las contracorrientes pesimistas que recorren el texto de Hesiod, solo quizás esa ardua y arrebatadora senda de dolor y placer que allí comparece. Las figuras expresionistas, en sus negros contornos y centralmente colocadas, se agitan fuera del material de la pintura. Afirman su presencia con los azules, verdes y tonos tierra. Podemos leerlas como explosiones nerviosas de energía, aferrándose y declarándose de un modo plenamente existencial. Las figuras representan la unidad familiar –algunas veces Vicky, otras Juan, y otras veces es Juan con su hija pequeña subida a hombros. Es como un diario repleto de sus propios excesos –como cuando se arriesga en una loca carrera atado a un tronco siguiendo la corriente hacia la balsa y a la fábrica de muebles. Los troncos en el río se convierten en metáforas del tronco de la figura humana, y por supuesto, el río es una metáfora del curso de la vida. Uslé percibe cómo la gente de esta tierra está vinculada insistentemente y tenazmente a los duros ciclos y rituales de su vida diaria. Existe un énfasis en el contacto directo. El tronco robusto y rápido en el río es el equivalente al proceso de pintar que es rápido y comprometido. La propia descripción de Uslé sobre estas obras se perfila en términos característicamente expresionistas: "Trabajo con formatos a escala del cuerpo. Estábamos viviendo en un molino de agua y me veía profundamente envuelto en la experiencia elemental, directa y física, convirtiéndose esto en la fuente de mi obra."[4]

Uslé no demuestra nada del brillo superficial estilo discoteca, nada del expresionismo nocturno que caracteriza a los jóvenes pintores alemanes contemporáneos. La suya es una energía física gastada al aire libre en tareas arduas como es el cortar madera o recoger agua. Utiliza colores saturados que prestan una calidad primitiva y emblemática a las obras. En alguna de ellas, como *Café Moro* o *Rojo Marrok*, Uslé hace referencia al sur, tema central en sus próximas series. Si se trata de buscar alguna influencia, creo que la obra *Women* de De Kooning es más significativa que cualquier influencia de los jóvenes alemanes, teniendo en cuenta la preferencia de Uslé por las capas de pintura sobrepuestas y por la explotación de los formatos a escala del cuerpo. Nos podemos perder dentro de las obras para sentir la fisicalidad de la vida y la gama de sensaciones que rellenan el campo perceptivo con datos sensoriales. Lo que tenemos, es el enfrentamiento del artista con su propia subjetividad: su búsqueda de cómo se le debería dar forma. Esto explica la profunda carga energética, pero aunque la pincelada es expresionista e intensa, las obras permanecen inundadas por una cierta reflexión, una cierta turbulencia, y por una profundidad opaca característica del romanticismo del norte. Las obras de este periodo son como una congregación de estados del sueño. En *San Roque*, encontramos el verde y el gris de la montaña en contraste con el cielo gris a punto de llover. Es rica en textura y en capas de pintura. En *El silbo de Las Tentaciones del Pintor* (1984), los marrones, azules, rojos secos y negros recuerdan las figuras con turbante de *Rojo Marrok*. Las profundidades azules retroceden hacia la apertura –en las rocas, en el río, o en el mar.

Cuando empieza a trabajar en la siguiente serie *Andara/Tanger*, Uslé se da cuenta de que no tiene ya los medios y la capacidad plástica para representar el concepto subyacente. Lo que intenta hacer es pintar simultáneamente dos paisajes basados en dos disposiciones psicológicas diferentes. La primera se centra en la experiencia conocida, mientras que la segunda se refiere al sur, a lo desconocido, al Oriente, con sus pasiones de oro y rojo. Su imaginación ha estado desencadenada por las historias de la mili que su padre le ha contado sobre Marruecos. Nos ofrece la pintura sin trucos, una pintura trazada directamente desde dife-

[4] *Ibid.*, p. 103.

rentes dominios de la experiencia. *Andara*[5] es una metáfora de su niñez, de los pies tocando la tierra mojada; y *Tanger* es una metáfora del sueño, de lo que no ha sido vivido, de algo ¡que ha sido narrado!. Es como si estuviera pintando desde las dos partes del cerebro. El sur le sirve a este hombre del norte como un símbolo de lo exótico y del viaje a lo desconocido. Asimismo, *Andara/Tanger* trata simultáneamente con dos imágenes situadas una al lado de la otra. Esta yuxtaposición de la vida y el sueño es símbolo de la propia ansiedad y añoranza de Uslé. Él observa que las dos secciones estaban separadas "por una especie de frontera. En vez de la composición centrífuga de *Los Trabajos* y *Los Días*, había una especie de doblaje composicional [...] como siempre, me encontraba envuelto en la búsqueda de la oposición, lo extraño y lo familiar, una especie de repetición cíclica. Esto fue seguido de una serie donde yo dependía más de la memoria y los recuerdos de mi infancia. Era como si estuviera intentando fusionar ambas imágenes, ambos mundos. Quería que las obras presenciaran un sentido de coger otra presencia dentro de ellas."[6]

En 1986 Uslé se marcha del molino de agua de Puente Nuevo en el valle Miera a Susilla –un pequeño pueblo que se sitúa entre la provincia de Santander y la de Palencia. Las condiciones climatológicas eran especialmente difíciles durante los cortantes días de invierno, días en los que muchas veces tenía que llevar guantes para pintar. Trabajaba en una capilla del siglo XVI que utilizaba como estudio –una capilla que aún servía para la misa de los Domingos en un pueblo donde sólo vivían tres familias. Los Uslé tenían inevitablemente que vivir con sus propias emociones e intensidades. Es aquí, en Susilla, donde encuentra el camino abierto para pintar el río Cubas y su infancia, la lluvia, los campos, la luz, el sentido de la persona y el lugar. Puente Nuevo es un lugar tanto físico como mental, y Uslé es capaz de recordarlo en la distancia. En Susilla regresa a Cubas y a Santander a través del ejercicio de la memoria. El negro se convertirá muy pronto en el color de la pérdida de memoria. Lejos de la costa y retrocediendo en su recuerdo, se deja llevar por una serie de paisajes ambiguos, misteriosos, y oscuros –obras como *Suva* (1986) y *Casita del Norte* (1986) son paisajes arremolinados, parte sueño, parte realidad. Hace algunos años, con motivo de otro texto acerca de estas pinturas, tomé prestado el término "inscape" de Gerald Manley Hopkins para referirme a las imágenes que están en el ojo del cerebro como una clase de humus del movimiento imaginario y dentro del cual las cosas aparecen y desaparecen: un lugar para la heterogeneidad de fuerzas y poderes. "La dimensión espacial es literalmente una profundidad indefinida. Puede ser superficial o profunda, pero está marcada por una característica visibilidad variada que no sólo potencia las cosas, sino que la subjetiviza."[7] Todavía sigo escogiendo este término porque aún lo encuentro muy revelador para comentar la obra más analítica de Uslé de los años 90. Fue en este momento cuando tomé contacto con las energías expansivas de Uslé y con el modo directo mediante el cual las cosas le conmovían y le obsesionaban: "Él es capaz de llevarte a cualquier hora del día o de la noche a los caminos por los que su padre solía llevar el ganado al río, a un punto arriba de la bahía donde la luna ilumina las abultadas sombras de la colina, o juega con el plateado de la superficie del agua, o al lugar exacto en la orilla del río donde él acarició a una trucha debajo de las piedras, a los caminos que siguió con el poni en las visitas a sus abuelos, o a lo alto de un acantilado desde donde se puede observar las pequeñas elevaciones del terreno extendiéndose en kilómetros. Ninguna de estas imágenes aparece directa-

[5] El título original de esta obra elimina una "r" al pueblo de Santader llamado Andarra. Uslé me comenta que hay otro significado propio de su preferencia por lo compuesto y no por lo específico. Es decir, vendría a ser "Andar a Tanger", y por ese motivo elimina la susodicha "r".
[6] *Ibid.*, p. 106.
[7] K. Power, Juan Uslé: *Di fuori chiaro*, Galería Montenegro, Madrid 1987, p. 6.

mente en las obras, pero flotan en las profundidades atmosféricas, en las sutiles modulaciones y desiguales tensiones que finalmente definen estos paisajes. "Todo fluye, dice Heráclito en una afirmación fundamental para cualquier comprensión de la actitud de Uslé ante la vida o el proceso creativo".[8]

De hecho, las cosas aparecen y desaparecen, surgen delante de nosotros y se sumergen. Tienen un gusto salino. Son construcciones musicales –calladas, protuberantes, amainadas, movedizas. Nos enfrentamos a una heterogeneidad de fuerzas, y a una cierta indeterminación que transforma estas obras en un paisaje de la mente. El espectador se mueve de un lado a otro de la obra debido a un número de estrategias perceptivas que están basadas en sensaciones, en cultura, en sutiles modulaciones, y en una relativa inestabilidad de impresiones. Ya hemos llegado a un punto donde queda claro que Uslé no quiere estar anclado a un sistema. Está comprometido con el concepto de proceso como medio de descubrimiento y constante composición. Donald Sutherland resume este tono esencial en el espléndido ensayo titulado "Sobre el Romanticismo": "Emergencias, obsesiones, transmutaciones, disoluciones de los temas anteriores que entran en las nuevas armonías naufragantes como disjecta membra. Su vitalidad reside en los detalles diminutos de las distinciones tonales, en las transiciones discretas y en la constante de una energía expansiva".[9] Uslé mira al mundo con ojos sorprendidos y se lanza a los abismos atmosféricos bajo la seducción romántica de salirse del caos y volver a entrar en él. La epifanía se abre camino en la consciencia: el barco pequeño a salvo en lo alto del peñasco en *La Casita del Norte*.

Llegados a este punto, permítanme comentar con más detalle dos o tres obras que vienen a colación al tema que estoy tratando ahora. Empezaré con *Libro de Paisajes* que dio lugar a una serie pequeña que nunca fue totalmente terminada. Una de estas obras es un convento construido a base de libros. Uslé recuerda que el único libro que él tenía en casa era uno sobre ovejas, a diferencia de los libros que había en el convento llenos de la vida de los santos, o aquellos que el cura leía en latín durante la misa. Este hecho le llevó a comprender que los libros eran objetos relacionados con un modo de vida especial. De cualquier forma, a Uslé no le preocupa la representación sino la sensación. Quiere saber acerca de las posibilidades de la pintura y busca vivir dentro del poder de su insinuación. Podemos perdernos en la plasticidad pura de estos paisajes. Norteño, expresionista, primitivo o romántico son los términos que parecen poder aplicarse a la sensibilidad de Uslé durante este periodo. Todo lo que aquí sucede es fluidez, elocuencia y movimiento. Sus constantes son agua, aire, y formas que salen de la oscuridad, emergen, disuelven, y regresan a alguna clase de atmósfera seductora o envolvente. Presenta las cosas como suceden, como si fueran recipientes para la sensación. Muestra cómo las cosas alguna vez vividas y sentidas se acumulan como destellos, instantes, o huellas de la memoria sostenidas en un contexto que bien podría estar constituido por localizaciones múltiples. Estas obras reciben cualquier cosa que ocurra, que inunde, y que se convierta en algo persuasivo –el refinado matiz, la contradicción, la extensión. Las cosas flotan y parecen arriesgar la disolución en un grupo de obras perseguidas por sus recuerdos, por la forma que tienen las cosas cuando salen a la superficie de la mente, cuando se hunden, y cuando se pierden irremediablemente.

Tal vez, estas mismas obras puedan verse mejor a través de la definición de Robert Duncan sobre la imagen poética como "una plenitud de poderes que almacena el tiempo". Proporcionan un lugar en donde las armonías arrollan cualquier verso de melodía original, y donde las cosas se desarrollan, se cualifican unas a otras

8 *Ibid.*, p. 3.
9 *Ibid.*, p. 9.

y se desbordan. Son como si estuvieran "repletas de fondo" ya que las formas parecen casi estar suspendidas en el aire fuera del lienzo, definiéndose ellas mismas dentro de fondos profundamente activos. He tomado prestado el término de Auerbach cuando se refiere al estilo bíblico donde las escenas y los objetos surgen del fondo de forma inexplicable y repentina, si ánimo de crear un contexto naturalista. Como consecuencia, establecen las condiciones, así como lo hacen las imágenes de Uslé, para la atracción y mezcla de color, textura, luz y estructura ante el espectador. Uslé nos mete en un universo acuático.

Quiero centrarme ahora en dos obras de esta misma serie: *Dos Paisajes* y *Lunada*. La primera de ellas perfila el tiempo, uniendo el día y la noche. Es el resultado de un viaje que hizo Uslé a los Picos de Europa incluyendo seis o siete horas de viaje en un jeep hasta llegar a una zona de minas desiertas. Lo que pinta es lo que recuerda. Lo que recuerda es lo que sintió: un enorme lago de un tono verde alfalfa, rodeado de montañas, tan solitarias como el yo, tan latentes y oscuras como el suicidio. *Lunada* también representa un día de luna llena ideal para plantar –el marrón tierra rojizo y el negro, el cielo teñido de gris. Una vez más, nos muestra dos paisajes con dos luces diferentes. Transmite el paso del tiempo, cogiéndolo al amanecer y al atardecer. Naturalmente, se dedica a pintar las medidas de su vida en Susilla. La luna ilumina la parte izquierda de la pintura. De todos modos, la obra se refiere tanto a la pintura, al manejo de la pintura, como al paisaje. Rainer Crone, en un interesante ensayo para la Exposición MBAC (Barcelona 1996), intenta unir al Uslé de esta etapa con la figuración posmodernista de Kiefer, Salle, Cucchi, y Polke. Creo que, momentáneamente, se podría percibir el impacto de Kiefer en la obra de Uslé, pero dudo que esté presente todavía. Si se quiere sentir a Kiefer deberíamos mirar *1960-Williamsburg* pintado después de su llegada a Nueva York. Mi propia consideración al respecto es que Uslé en este momento responde todavía a las presiones diarias de la vida y la emoción. No está pintando el paisaje, lo siente. Trabaja con un paisaje intensamente conocido, constantemente registrado, y presentado explícitamente como emoción. Es aquí donde el sublime romántico se une a lo que muy pronto se convertirá en una inmersión deconstruccionista posmoderna en pintura. Crone continua comparándole con Runge, y golpea en lo que a mí me parece que es tierra firme dentro del peligroso mundo de las comparaciones. Es cierto que a Uslé le impresionó Friedrich y toda la tradición de los paisajes románticos del norte europeo: el aislamiento, la melancolía, la soledad de estos paisajes, y la vida misma. Estas sensaciones se convertirán más tarde en la clásica soledad del pintor en su estudio. Retrata la expansión infinita de la tierra, el cielo, y el horizonte, pero no estoy seguro si Uslé habría colocado lo sobrenatural dentro del paisaje del modo que lo hizo Runge con su conocimiento de la inmanencia divina como algo inherente a las manifestaciones externas de la naturaleza. Uslé se adhiere a sus propias extravagancias vitales, a sus altibajos emocionales. Lo que a él le importa es un sentido vibrante de la existencia, el drama de estar vivo, y no la humanización simbolista o religiosa de lo divino. Este artista sabe también que hay ciertos paisajes de oscuridad y luz, humedad de la tierra, las sombras, tonos verdes, azules, negros, donde logramos entrar asustados en nosotros mismos; que existen determinados paisajes marítimos donde el horizonte plano y tremuloso es otra vez la medida turbulenta del quiénes somos.

Estas pinturas producidas entre 1985-86 se centran en tres puntos principales: los sueños, las experiencias, y el proceso. Dependen más de la imaginación que de la memoria. Uslé nunca ha estado interesado en el contenido narrativo de las obras, pero siempre le ha preocupado su capacidad de generar significados alegóricos. Más tarde también empezó a concebir que estos significados estaban íntimamente ligados a la naturaleza del mismo proceso pictórico. Él cita una puntualización de Ad Reinhardt al respecto: "Las pinturas de mi exposición no son ilustraciones, su contenido emocional e intelectual está en la conjunción de líneas, espa-

cios y colores."[10] Su viaje a Nueva York será un viaje hacia las consecuencias de estos reconocimientos. ¡Está a punto de entrar en la complejidad de la trama!

2. He seleccionado dos obras como las más emblemáticas de la exposición: *1960* y *1960-Williamsburg*. Las razones de esta elección están bastante claras. Estas obras sitúan el tema del viaje y la necesidad íntima de Uslé por expandir los horizontes de su experiencia y memoria, por la inminente pérdida de memoria, la importancia en aumento del proceso de la pintura, y la irresistible atracción de la abstracción tanto en el nivel de concepción como en el de ejecución. El primer viaje es desde los Estados Unidos a España, el segundo es el del propio Uslé; el primero acaba en naufragio, y el segundo está físicamente a salvo, pero paradójicamente acaba en otro "naufragio" dentro de esa cultura desconocida para él.

El naufragio al que se refiere Uslé es uno que ocurrió en 1960 en la costa de Langre, cerca de Santander. Fue un cruel y dramático accidente que tuvo como protagonista a un barco que transportaba trigo de Estados Unidos. Un gran número de víctimas procedían de pueblos de los alrededores. Uslé tenía cinco años y recuerda ver el periódico por primera vez con las fotos trágicas de la gente que había muerto, los helicópteros buscando salvar algún cuerpo del barco, y los intentos desesperados que lanzaban cuerdas para salvar a la gente. El tiempo era tan espantoso que todos los esfuerzos fueron inútiles. Este incidente dejó una fuerte impresión en la imaginación del niño. Cuando años más tarde, decide pintar este recuerdo Uslé salva el barco colocándolo encima de una colina. Sirve como sustituto de su hogar. De hecho, la casa funciona como símbolo de seguridad y tierra firme. Esta obra puede ser entendida como una especie de terapia para superar el trauma infantil. Uslé me cuenta que de niño sentía un pánico feroz al agua. Recuerda la estupefacción que le producía la visión mágica de un barco subiendo por el río sin tocar fondo, flotando misteriosamente por la superficie. El artista representa el barco como visto desde el río tirado en la orilla y fuera del alcance del agua. De esta manera, implica la salvación de los pasajeros y la tripulación. Está dramáticamente abandonado en una isla rodeado por el río, por el agua. Uslé hizo una segunda versión más oscura e impenetrable de esta obra.

En *1960-Williamsburg* hace el viaje al revés. El barco viene a Santander pero él va hacia Nueva York. La composición es casi la misma. Es el mismo barco pero ahora está situado en el mar rodeado de agua. La luz se desprende de la materia misma. Las conexiones son bastante evidentes –del paso y del cambio radical en la condición. Uslé se está moviendo literalmente en algo más, en algo que él reconoce como una necesidad pero cuya naturaleza la percibe sólo de forma parcial. Aquí emprende su propio *bildungsroman* dentro de nuevos patrones de experiencia. Se mueve dentro del sueño, en el ensueño, en la profundidad, en el mar, debajo del mar, perdido en el agua, preparado para ahogarse, ahogándose lentamente bajo el peso del miedo y la ansiedad, bajo la soledad y la pérdida. Uslé observa en una entrevista: "Cuando uno pinta, muchas veces acompaña a Dante escaleras abajo [...] descendiendo hacia las profundidades internas de mi propio infierno".[11]

A este infierno no le faltan seducciones, cada uno es el placer de sumergirse en el proceso: "Cuando Nemo hablaba de permeabilidad e impermeabilidad, de soñar el sur desde el norte, de escribir mirando hacia

———

[10] Conversación con Rosa Queralt en *Diálogo con el otro lado*, Galería Joan Prats, Barcelona, p. 35.
[11] O. Zaya, "Insomnios para *Los últimos sueños del Capitán Nemo*". Juan Uslé, Montenegro, Madrid 1989.

El primero (Serie *Los trabajos y los días*), 1983

Engo o Amor, 1980

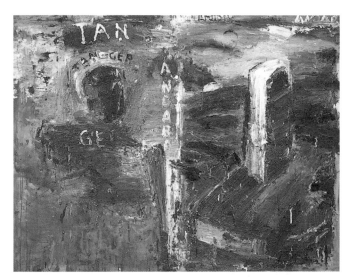

Andara/Tánger, 1985-86

Sin título
(Serie *Los últimos sueños del Capitán Nemo*), 1988

oriente y de entender el plano como contenedor del pasado, presente y futuro, en realidad estaba hablando de la necesidad de definir los medios puramente pictóricos, los límites y posibilidades del plano y la presencia de los procesos en la definición última de la obra. [...]"[12] Uslé hace referencia a los siguientes factores que son constantes en su obra: "planitud y espacialidad, opacidad y transparencia, enfoque y desenfoque, luz y oscuridad, superficie densa y superficie de absorción, etc."[13] Estas constantes son repetidas como resultado de su encuentro con Nemo y sus experimentos con la acuarela. Se mueve hacia la reducción produciendo una serie de pequeños formatos casi negros que fueron expuestos en París en 1987 –obras cuyo aspecto formal demostró depender poco del paisaje. El negro venía a simbolizar para Uslé la pérdida de memoria, y en estos momentos recuerdo a De Kooning decir que un artista vuelve al negro y al blanco cuando ¡tiene algo urgente que decir!. Uslé comenta que "eran superficies ambiguas, misteriosas, y opacas".[14] Se convirtieron en el lugar para un diálogo escondido entre la emoción y la razón.

Uslé se encuentra inmerso ahora en todos los detalles, sorpresas, contradicciones, tentaciones, y revelaciones que se dan cita cuando pinta. No es que haya pasado de la pintura figurativa a la abstracción, pero se ha rendido a lo que él ha venido a reconocer como inminente dentro del mismo acto de pintar. Sus significados se convierten en una forma de auto-conocimiento, en un modo de explorar el mundo. Esto explica por qué la afirmación del capitán Nemo habría tenido un impacto tan decisivo. "El ojo es el cerebro" dice Nemo, y la claridad de visión significa una penetración de los significados del mundo. Uslé deduce de esta implicación que la pintura, como proceso, proporciona sus propias verdades particulares que le acercan al entendimiento de su propio estar-en-el-mundo. Uslé hace la siguiente aclaración: "Quizá no exista una verdad que justifique la práctica de la pintura, pero sí creo que existe un sentido necesario a la pintura derivado de su propia naturaleza como medio [...] y es esto lo que me ratifica en la existencia del diálogo oculto entre sensación y razón, lo que decía Nemo: "el ojo es el cerebro" [...] ¿Existe un medio tan claro y transparente, tan inmediato y prístino como el de pintar sobre una tela? ¿Existe un proceso donde coexistan de forma tan obvia actividad manual y decisión intelectual?."[15] En otras palabras, Uslé está buscando una postura frente a la realidad y no persigue por más tiempo la idea de "representar" una realidad que él sabe que nunca podrá ser aprehendida. Para Uslé, pintar se convierte en un lugar desde el cual se puede hablar: un sitio para la articulación de una gramática y una sintáctica del yo.

3. Uslé se establece en Nueva York, en un estudio en Brooklyn que de hecho parece el interior de un submarino. Construye la "cabina de un capitán" al final del estudio con la cama colocada como si fuera una litera encima del techo del baño. Los "efectos maquinales" vienen del metro que pasa día y noche por su oído. No hay ventanas en el estudio. Le capturan la imaginación y las presencias descoloridas de la memoria. Sueña con sus paisajes en el ojo como lo hace Nemo, y no necesita utilizar el periscopio. Se encuentra volviendo otra vez a los temas de la serie *Río Cubas*, a la reunión de imágenes conocidas que están perdiendo contacto con la experiencia directa. Medita y examina con atención la imagen del barco, la casita como sustituto del barco, el paisaje, pero empieza a sentir como estas imágenes se diluyen, pierden su base, y se convierten en

[12] R. Queralt, *op. cit.*, p. 3.
[13] *Ibid.*, p. 3.
[14] *Ibid.*, p. 3.
[15] Juan Uslé, *Ojo Roto*, MACBA, Barcelona 1996, p. 15.

algo más abstracto, como si de una corriente de acordes musicales se tratase. El artista observa: "Cuando lle-
gué a Nueva York, en 1987, el paisaje estaba a flor de piel, dado que en Santander mi relación con el entor-
no era muy intensa [...] En las pinturas del 85 y 86 se daba una conjunción de ensoñación, vivencias y pro-
ceso [...] Eran fundamentalmente abstractas en lo que a concepción y factura concierne [...] aunque exist-
an climas y pulsaciones, sin embargo, no hacían referencia directa a la memoria o a recuerdos de infancia
[...] Por lo menos no tan claramente como en los trabajos de *Río Cubas*." [...] En estos años de Nueva York,
existen otros matices...No me atrevo a decir otros derroteros, porque siento que debo alejarme aún más [...]
y la causa de esos cambios está en los papeles, en Nemo y en mi actitud de articulación en el proceso."[16] Los
placeres de la pintura empiezan ahora a dominar y la luz asciende. Por ejemplo, consideremos *La Casita del
Norte* (1988) en donde la casa y la península son cogidas en un círculo que parece sugerir un ojo. La obra
recoge una vez más el problema de fusionar dos periodos de tiempo distintos: un área abarca el anochecer
y un azul que oscurece, mientras que la otra está cubierta de luz; (*Hacia el Norte* de 1988 y *Luz y Ambar* del
mismo año también están íntimamente relacionadas con el mismo concepto). Uslé se pierde en medio del
flujo de su memoria. Estas obras no hacen referencia a alguna localización particular, pero sí que están inten-
samente registradas. Le comenta a Octavio Zaya que no hay "una concepción lógica previa"[17], pero existe un
punto de partida. Este punto de partida se puede encontrar en obras anteriores cuando Uslé se rinde al
mundo tangible de sus suposiciones pictóricas. Las obras son ahora auto-reflexivas y Uslé se abandona a los
placeres de su "viaje al ejercicio de la memoria" y a las complejidades de su inmersión dentro del torrente de
pensamiento y sentimiento nos explica con toda claridad lo que pretende hacer:

Los últimos sueños del Capitán Nemo eran más dependientes de la imaginación que del recuerdo. La pintura se
dirigía más hacia sí misma y era conducida más por sí misma. Dicho de otro modo, ni que suene grandilo-
cuente: por mi interés cada vez mayor hacia su propio destino. Cuando Nemo hablaba de permeabilidad e
impermeabilidad, de soñar el sur desde el norte, de escribir soñando hacia oriente y de entender el plano
como contenedor de pasado, presente y futuro, en realidad estaba hablando de la necesidad de definir los
medios puramente pictóricos, los límites y posibilidades del plano y la presencia de los procesos en la defi-
nición última de la obra. [...][18]

La serie de los formatos pequeños casi negros que ya he mencionado anteriormente sugiere unas posibles
vistas desde los camarotes del barco. Una vez más, Uslé está pensando en el camino de vuelta del barco desde
Nueva York a Santander. Ese mismo barco que naufragó en Langre. Son obras densas, casi alucinaciones,
introvertidas. Si se tiene en cuenta al espectador, se podría decir que no son obras fáciles para poder pene-
trar en ellas. Son como si estuvieran arrancadas de las sombras y sacadas de una resistente oscuridad.
Asimismo, conducen a una serie clave llamada *Los últimos sueños del Capitán Nemo* cuya génesis radica en un
grupo curioso de acuarelas. En efecto, hasta este momento Uslé nunca había utilizado la acuarela como
medio pictórico. Marta Cervera, una amiga que tenía una galería en Nueva York por esa época, le da una
caja y Uslé se da cuenta que lo único que tiene que hacer es una burbuja en la página y el mundo aparece-
rá dentro de ella. En alguna de estas obras la figura parece como si estuviera encerrada en una cápsula a
punto de sumergirse en el agua. Entonces, el ojo está situado dentro del agua y el mundo queda proyectado

[16] *Ibid.*, p. 30.
[17] Citado por O. Zaya, *op. cit.*, p. 10.
[18] Juan Uslé, *Ojo Roto, op. cit.*, p. 51.

fuera de él. Está imaginado desde debajo del agua, desde dentro de la fluidez del cerebro. El mundo y la realidad se convierten en una ficción que todos inventamos, y para Uslé la pintura se convierte en el terreno ideal para el juego entre estas representaciones ficticias y las invenciones "verdaderas" de la imaginación. El artista observa al respecto: "Sospecho que Nemo sabía utilizar el periscopio y que cuando miraba a través de él probablemente cogía la visión de su propio ojo reflejado en él, pero no tenía tiempo para descubrir todos los paisajes infinitos escondidos dentro del mismo. Esta es la razón por la cual él buscaba sus fantasías e imágenes en la parte delantera del barco [...] veo mi obra envolverse como una espiral que gira en medio de la bruma. Si me vuelvo a concentrar en Nemo otra vez es como si cuando él cambia repentinamente de dirección y nos conduce a los lugares más sorprendentes que, a mi me parece, han sido elegidos con el mayor de los caprichos. Se ha producido una especie de inversión en alguna de mis obras más recientes –inversión en el sentido del modo en el que se mueven. Mi intención no es tanto pintar un paisaje abstracto como abrir lo que yo llamaría zonas de tránsito entre el paisaje y la pintura –lugares donde puedes subir a lo más elevado o caer más rápido que en el ascensor del hotel Marriott. A veces sientes que estás caminando por el filo de la navaja y otras veces te sientes totalmente seguro."[19]

Los últimos sueños del capitán Nemo intriga y reprocha. Nos lleva arriba y abajo, y entramos en contacto con nuestros propios paisajes imaginarios y perdidos. Por ejemplo, *Yellow Line* (1988) sugiere un periscopio rodeado por una membrana. No estamos dentro de un barco, pero tomamos parte en el esfuerzo de hacer que las imágenes salgan a flote dentro de nuestra memoria y que desenterremos nuestras propias verdades parciales y particulares. Buscamos lo que bien podría ser un mar del norte lleno de icebergs. Vuelvo a los recuerdos de mi infancia y a los placeres de la lectura de *Ungava* de George Ballantyne o, por supuesto, al título de Uslé del maravilloso clásico de Verne. En cualquier caso, sentimos la atracción anhelante de las luces del norte, de la abstracción, de una sensación de buscar una portilla o de mirar por un periscopio. Somos libres para soñar, para viajar caprichosamente, para sucumbir al brillo de la luz y a la suculencia de las oscuras profundidades azules. Uslé lee a Verne como un hombre que cede completamente a los deleites de la imaginación. Bajo el mar, Nemo es libre para soñar con todos aquellos paisajes que nunca había querido ver como, por ejemplo, un bosque de corales: "la luz producía miles de encantadoras variedades jugando entre las ramas vívidamente coloreadas. Me parecía ver los tubos cilíndricos y membranosos temblar bajo la ondulación de las aguas. Me tentaba el hecho de recoger sus frescos pétalos ornamentados con delicados tentáculos, algunos marchitos, otros todavía en embrión, mientras que los peces pequeños, nadando velozmente, los tocaban ligeramente, como el vuelo de los pájaros: pero si mi mano se acercaba a estas flores vivientes, a estas plantas vivas y sensibles, la colonia entera se sobresaltaba. Los pétalos blancos volvían a entrar en sus refugios rojos. Las flores se marchitaban cuando yo miraba, y la maleza se convertía en un bloque de bultos pétreos".[20] Uslé ensaya diferentes estrategias y actitudes a lo largo de esta serie. Está reflexionando, por encima de todo, sobre la pintura. Intenta ampliar su mundo, o el mundo, desde el mismo lugar. Aunque existe un tono constante, se utiliza una estrategia distinta en cada obra. La impresión global que se obtiene es líquida porque las imágenes se encuentran dentro de la mente –están dentro como si se tratase del proceso del sueño o del pensamiento. Él mismo observa a este respecto: "Existe en mi una actitud dual en relación con el proceso. Por un lado, continúo anhelando el lugar mágico donde la pintura alcance un tono elevado de vibración, su

[19] J. Uslé, *op. cit.*, p. 114.
[20] J. Verne, *Twenty Thousand Leagues Under the Sea*, Penguin, Londres 1992, p. 125.

intensidad mayor. Mantengo una sensación de vago control cogido por los pelos donde el tiempo parece oscilar entre la inmediatez de la factura y una presencia más permeable, a veces casi ancestral. Y al mismo tiempo, se da una actitud deliberada hacia la disección, más pragmática y analítica. Soy cada vez más libre trabajando, utilizando estrategias diferentes para procurar que esa disección fragmentaria no me encasille en un uso excesivamente normativo de los elementos gramaticales puramente semánticos extraídos del propio proceso. [...] A esa mayor libertad me ha ayudado, sin duda, el haber trabajado, entre 1988 y 1990, en tres series progresivas de modo simultáneo, alternando su ejecución [...] Se generó una especie de secuencia de disección, que iba de lo global, cosmológico, a lo más concreto y fragmentario, hasta lo gramatical."[21]
Uslé dice que cada obra tiene su propia disposición. *Inmersión* (1988) es como el buzo que se adentra en el mar con el agua ondeando detrás del cuerpo, o también podría ser una espléndida visión borrosa. *V. C Densidad Percepción* (1988) sugiere dos ojos, dos sueños, uno perdido en la noche y el otro limitado por un horizonte: un ojo que mira y uno que es consciente de su propio peso. Uslé se refirió a Nemo en relación a esta obra: "¡Todos los ombligos del mundo se unirán algún día!". *Elegica* (1989) crea un cierto sentido de melancolía o nostalgia romántica iluminada por una epifanía. Pintura *Anónima* (1989) es como un mar dentro de un mar, un lugar con dos horizontes, un sueño momentáneamente percibido pero perdido otra vez dentro de la mirada penetrante sobre un mar vacío. *Entrevelos* (1988) con sus maravillosos y ligeros tonos oscuros, se convierte en un paisaje que surge del estado de duermevela. *The Glass* (1988) evoca la atmósfera de la interminable mirada azul de una cara contra el cristal de la portilla de un submarino. Estas obras sugieren paisajes vistos a través de un periscopio, o sugieren paisajes imaginados del ojo que mira dentro de sí mismo. Entramos, seducidos por las sirenas, dentro de la fluidez y ambigüedad de las formas. De hecho, Julio Verne es el único que aparece directamente en una obra de Uslé. Son dos ojos construidos desde diferentes tipos de pinceladas. Aquí están los instrumentos que utilizamos para mirar al mundo: el ojo y el periscopio. Verne ha creado un personaje que va contra el mundo por propia elección y que nada contracorriente. Para Uslé, la actitud de Nemo es parecida a la del pintor en su estudio.
Entre Dos Lunas es otra obra que coge el tema de un círculo dentro del cual se introduce el tiempo. Nos encontramos otra vez con la metáfora del viaje –de Santander a Nueva York. La obra se construye en dos mitades; una luna está en Santander y la otra en Nueva York. Para Uslé, la obra permanece como una metáfora. El espacio de la obra se convierte para él en el espacio de la tierra, del hombre y del cosmos. Las dos lunas aparecen encima de una zona de agua oscura. Por una parte, Uslé crea la sensación de algo que se podría estar moviendo entre dos lunas y, por otra parte, el barco parece ir hacia abajo en las dos mitades del cuadro. Se hunde y se convierte en un submarino. Es como si el cuadro no fuera plano y como si el tiempo estuviera representado de forma cíclica y redonda. El cielo es espeso y denso en pigmento, vive con la idea de la transformación. Uslé pinta la obra en el suelo y experimenta el estudio como si fuera un barco. Sin embargo, su intención no es ilustrar, sino propiciar las condiciones en las que las cosas puedan acumular sus significados y sus claridades fragmentarias en el mismo proceso de estar siendo vividas. El impacto de Nueva York es duro para él. Nunca ha sido digerido ni entendido. Es fluido, no se puede coger, se siente como el agua.
Uslé me dice que esta obra le hizo pensar en la disposición que permeabiliza la obra de Watteau *Departure from the Island of Cythera*. Pero, ¿Por qué?. Por supuesto que no le motivó ningún ¡impulso narrativo!. La obra

[21] J. Uslé, *op. cit.*, p. 51.

de Watteau es una historia sobre la pasión. El artista francés estaba en deuda con el teatro por la organización exacta de los amantes peregrinos. Su amor por el drama se extendió a los propios actores. Representan una nueva libertad. Se burlan de la sociedad y rechazan ajustarse a ella. El actor es una figura que se disfraza, y como tal está siempre envuelto en el juego de las apariencias. En esta obra, los amantes están aislados de otras figuras. Están sentados bajo una estatua antigua que sirve como un residuo de lo que queda después del final de un amor o de la vida. El arlequín es quizás un amante mentiroso que ha asumido simplemente esa costumbre. No lo sabemos. De todos modos, uno siente, en medio de esta deliciosa luz y cuidada atmósfera, que una repentina explosión de amor motivó a Watteau a reunir a estas dos personas en una isla. ¿Qué es lo que le atrae entonces a Uslé de esta obra?. Sugiero tres posibles consideraciones: la imagen del viaje, el peso de la melancolía, y la añoranza de lo que no estaba presente. Por supuesto, en la obra de Uslé la añoranza es la presencia de la otra luna, la luna que estaba en Santander. Se encuentra cogido entre dos lunas. Se deja llevar *à la derive* entre los tonos saturados, derivando en espacios sombríos y oscuros. Debemos recordar que Uslé pintó esta obra en un estudio oscuro donde el sol asomaba de cuando en cuando, y donde el ruido de los trenes del metro golpeaba en su cabeza día y noche.

Durante esta época pinta cinco o seis pinturas totalmente negras donde todas las huellas de la memoria han sido casi eliminadas, donde se ha hecho borrón y cuenta nueva, pero donde él se ha sumergido dentro de una oscuridad impenetrable. Son un material lleno de presencias ciegas que todavía no tienen una identidad visible. Está en un túnel. Es otra imagen referida a la idea de paso o tránsito. Describe esta serie con los siguientes términos: "Pinturas pequeñas horizontales, totalmente negras, con pigmento seco [...] Realmente no podías tocar las pinturas con los ojos –todos los espacios se movían al mismo tiempo [...] La única cosa que podías reconocer en las obras era un horizonte, una línea: La idea de un paisaje, tierra y cielo, agua y cielo."[22] Este grupo de obras es tan misterioso como hermético. Representan el lapso y la pérdida de memoria. Son pequeños camafeos, vislumbres que exigen el tiempo del espectador si éste va a penetrar en su propio terreno emocional: "Lo que siempre he necesitado en mis obras es alguna clase de desorden del espacio. Quiero que los espectadores trabajen un poco también, que jueguen con los elementos en la pintura y que hagan sus propias películas con ellas."[23]

Cuando las miro puedo recordar los versos de un poeta inglés llamado Roy Fisher:

> Oscuro sobre oscuro -
>
> nunca surgen:
>
> el ojo imagina separarlos,
>
> imagina hacerlos uno:
>
> imagina la noción de la imposibilidad
>
> para los ojos.[24]

Quemadas y ennegrecidas, las obras parecen cortezas terrestres: contenidas en ellas mismas, impenetrables y dirigidas al interior. Reflejan un cambio radical y cuestionan al pintor. Al mismo tiempo que trabaja sobre *Los últimos sueños del Capitán Nemo*, Uslé produce también sus primeros paisajes grandes que serán pintados en Nueva York –obras como *Gulf Stream* (1989), *Crazy Noel* (1988), *Verde Aguirre* (1989), o *Nebulosa* (1989). Son

[22] J. Uslé, *Conversation with Barry Schwabsky*, Tema Celeste, Milán 1988.

[23] *Ibid.*

[24] R. Fisher, *Nineteen Poems and an Interview*, Grosseteste, Staffs, Inglaterra 1977, p. 7.

obras acuáticas donde el fondo avanza y los objetos desaparecen. El paisaje parece disolverse en el agua y en las condiciones atmosféricas. Consisten en capas de pintura ligeramente trabajada que flotan misteriosamente dentro de la corriente y la saturación de luz. El tema que utiliza Uslé es el de la inversión, es decir, la inversión de los valores dimensionales. Nada está inmóvil. Por ejemplo, *Verde Aguirre* parece tener un segundo horizonte, pero nunca podemos estar seguros de cuál es el verdadero. Representa diversos tiempos y paisajes. Lo que es cielo se convierte en agua, estableciendo así una nueva línea horizontal. Uslé toca aquí el tema de la experiencia de la fragmentación contemporánea –un tema que le llegará a obsesionar en sus obras más recientes. No vemos ni bandas ni planos, pero estas zonas de tránsito absorben y saturan. Nos enfrentamos con un grupo de obras que hablan sobre la pérdida de la imagen y de la ausencia. El sustituto de la imagen es la inmersión en el agua, en el yo, en su propio mundo donde puede enfrentarse al problema de lo que la pintura puede ahora representar de manera impresionante. *Gulf Stream* parece estar sacada directamente de su lectura del texto de Verne: "El mar tiene ríos largos como los continentes. Son corrientes especiales conocidas por su temperatura y su color. La más singular se conoce por el nombre de Gulf of Stream [...] una de estas corrientes estaba empujando el Kuro-Scivo de los japoneses, el río Negro que, dejando el Golfo de Bengala que se calienta debido a los rayos perpendiculares de un sol tropical, cruza el Estrecho de Malacca en la costa de Asia, dobla en el Pacífico Norte hacia las islas Aleutianas, llevando con él troncos de árboles de alcanfor y otras producciones indígenas, y ribeteando las olas del océano con el puro añil de su agua templada."[25] Este grupo de obras versa sobre la luz y el agua registrando polaridades. Sin embargo, cualquiera que sea el elemento o las condiciones que le envuelvan, existe algo borroso, brillante, focos que cambian, movilidad del líquido o de la luz. Me viene a la memoria otro pasaje de la obra de Verne que podría haber impresionado a Uslé: "Conocemos la transparencia del agua y que su claridad está por encima del agua rocosa. Las sustancias minerales y orgánicas que están en suspensión intensifican su transparencia. En determinadas partes del océano en las Antillas, bajo setenta y cinco brazas de agua, se puede ver con una claridad sorprendente una cama de arena. El poder penetrante de los rayos solares no parece detenerse en una profundidad de ciento cincuenta brazas. Pero en medio de este fluido recorrido por el Nautilos, la luminosidad eléctrica se encontraba incluso en el seno de las olas. Ya no era un agua luminosa, sino una luz líquida."[26]

Quizás Txomin Badiola tenga razón cuando expresa que "*Los últimos sueños del Capitán Nemo* es como el punto culminante del neo-romanticismo de su pintura, iniciando al mismo tiempo el proceso de su autodestrucción."[27] Uslé sospecha que Nemo nunca ha tenido tiempo para descubrir todos los paisajes infinitos escondidos en el ojo. Se da cuenta de que Nemo es una figura lo bastante romántica como para aceptar que su propia imagen (la de su ojo, su mirada), su propia integridad como sujeto que mira, pueda ser cuestionada. En cierto nivel, Uslé opta por una estrategia típica de la descentralización posmoderna. Aniquila el sujeto transcendental y hace que la pintura entre en el campo eficaz del diálogo. Juega con lo que queda de los procedimientos formalistas del modernismo, aunque como Badiola correctamente nos avisa, la deconstrucción de Uslé no es de ninguna manera un *pastiche* posmoderno. Sus mayores preocupaciones no son la ironía, la apropiación, o la citación de códigos pictóricos. Sus obras se distinguen por lo que Badiola expresa como

[25] J. Verne, *op. cit.*, p. 66.

[26] *Ibid.*, p. 67.

[27] T. Badiola, *Peintures Célibataires*, Barbara Farber, Amsterdam 1993.

"poseídas de un espíritu humano". Han pasado la prueba de la sinceridad y están comprometidas con la exploración de nuevas subjetividades. *Nemovision* (1988), *L´Observatoire* y *Verde Greco* (1989) demuestran como la luz crea la realidad sentida de un clima emocional complejo construido por una danza de sensaciones fragmentadas. Las explosiones de luz, los múltiples horizontes, los extraños grabados, y las imágenes parcialmente sugeridas nunca se adhieren a algo específico, pero nosotros nos encontramos cómodos entre sus contradicciones y somos intensamente conscientes de cómo sus dulces incertidumbres, sus oscuros abismos, y sus nuevas irisdiscencias nos persiguen. Parecen abrir la base o el terreno para *Alicia Ausente* (1989) donde el artista finalmente deja atrás el agua como medio.

Continuaría arguyendo, contrariamente a las opiniones de muchos otros críticos, que Uslé todavía se encuentra, en cierto nivel, comprometido con una inmersión romántica dentro de los vestigios de la memoria como una especie de localización del yo. Esta inmersión está claramente mitigada y cualificada por una distancia más calculada y más analítica, y por su reconocimiento de que la "mundanería" del mundo puede ocurrir dentro de la acción misma de pintar. De todos modos, todavía se nos da el color como exceso, una polifonía de color capaz de ser algo similar a una fuga, a una presencia de seres abruptos. Las aventuras de Uslé con la pincelada son parecidas a las aventuras con el yo. Puedo sentir los ecos débiles, pero indefinibles, de la propuesta de Fichte acerca del ego absoluto como pura actividad subjetiva, un ego que necesita proponer como principio que la Naturaleza es simplemente el campo y el instrumento de su propio expresionismo. Bajo tal consideración, el mundo no es más que una constricción contra la que el ego puede flexionar sus músculos y deleitarse en su poder, un conveniente trampolín a través del cual puede retroceder dentro de sí mismo. No intento hacer una ligera equivalencia entre Uslé y el romanticismo alemán –como en la manifestación de la auto-referencialidad rapsódica de Fichte– sino que quiero dejar claro el punto en el que Uslé identifica el ser con el auto-conocimiento como algo totalmente idéntico. También puedo oír los ecos del argumento de Schelling que dice que el objeto como tal se desvanece en la acción de saber o conocer. El yo es esa cosa "especial" que de ningún modo es independiente de la acción de conocerlo, constituye lo que él conoce, su contenido determinado es ¡inseparable del acto creativo de conocerlo!.

Crazy Noel y *Verde Aguirre* deben observarse desde una cierta distancia. Las cosas se vuelve más figurativas y las figuras comienzan a coger forma. Si miramos *Verde Aguirre* a media distancia los espacios parecen moverse. La distancia y la proximidad, el fondo y la figura se mezclan y se confunden. Lo que refleja se convierte en Narciso, y el proceso contrario también tiene lugar. El paisaje es múltiple y se encuentra dentro del agua. Detectamos diferentes luces, numerosos meandros, múltiples horizontes, etc. La disposición predominante es onírica e intangible. (Merece la pena puntualizar que estas obras pueden tener algo que ver con sus últimas acuarelas). Uslé observa que "En *Crazy Noel* hay una casa flotando al revés en el paisaje. Poniéndola al revés se convierte en un barco. Indica pérdida de raíces e identidad [...] en su esencia, mi obra tiene que ver con la sensación, con la esencia abstracta del paisaje, o con la búsqueda de luz".[28] Esta obra, con sus toques "kieferescos", revela como los casos perdidos de la memoria se nublan y se rinden a los nuevos paisajes sostenidos en el ojo. Casi del mismo modo, *Oriental* se mueve alrededor de la figura ambigua en el centro de la obra, cogiendo quizás el rojo de *Café Marrok*, y abstrayéndose en un brillo de luz. Uslé insiste en que le interesa especialmente la pintura que fluye y se mueve: "Hay un movimiento en espiral alrededor de polaridades

[28] J. Uslé, *op. cit.*, p. 107.

binarias: especialidad y obidensionalidad transparencia y opacidad, enfoque y desenfoque, luz y oscuridad, superficie densa y superficie de absorción.[29]

4. La serie *Nemaste* (1990) propone la cuestión de cómo miramos a las imágenes de catorce obras pequeñas constituidas en esta serie siendo cada una de ellas diferente. Ahora las imágenes se separan ellas mismas del agua y se solidifican. El título de *Nemaste* es un ejemplo típico de la ironía burlona de Uslé. Implica el cambio de Nemo al saludo nepalés que más o menos dice así "lo mejor de mí saluda a lo mejor de ti". Son un conjunto de impulsos visuales a los que el espectador responde. Llegan como regalos, como el ritual que supone dar y ofrecer. Tienen un cierto sentido de comunión, de picor en la retina, de problema y placer para la mente. Jerry Salz comenta sobre este intento perceptivo: "La pintura es como el saludo: tocan algo que está enterrado dentro del espectador, algo olvidado, algo negado. Uslé sueña con una pintura donde la emanación de sentimientos y el nacimiento de la forma se cruzan, donde la forma y el contenido son inseparables y donde las emociones y la pintura son liberadas de los confines de la razón pura y se les permite, una vez más, elevarse extáticas y sin trabas [...] En esta exposición Uslé "saluda a lo mejor de nosotros y a lo mejor de él."[30] Probablemente podría disminuir el tono retórico que estoy utilizando, pero quiero insistir que Uslé ha cambiado hacia un tipo de visión de "caída libre": percepciones intensas orientadas abstractamente que se mueven libremente desde su punto de origen. La obra *58th Street* (1990) puede leerse de forma figurativa, como un vislumbre que aparece a través de la ventana en un bloque de edificios que está en la calle de enfrente, aunque el tema central venga a ser la naturaleza y el potencial de la pincelada. La pieza pequeña *Untitled* (1989) contiene una forma que recuerda vagamente a un submarino en posición vertical sobre una base azul. Recoge los cantos bajo las sombras azules oscurecidas y los angulares dardos de luz. Se convierte en un foco luminoso para nuestra concentración, es un *mandala* contemporáneo.

Es importante subrayar que Uslé trabaja en las obras *Nemaste* y *Duda* al mismo tiempo que realiza otra serie de obras. Utiliza el mismo tipo de iconografía pero, sin embargo, cambia dramáticamente su punto de visión. Las obras se invalidan entre ellas y a veces parecen intercambiables. *58th Street* y *Duda 6* podrían ser emblemas de lo que acabo de decir. *58th Street* nos lleva al mundo representacional de la arquitectura, mientras que *Duda 6* nos conduce sin duda hacia la pintura abstracta. Sin embargo, las cosas no son tan simples como parecen a simple vista. *58th Street* se asemeja a una realidad abstraída y depende completamente del juego de la línea y la pincelada. Me refiero al modo que tiene la pincelada de crea la luz. *Duda 6* es tanto un asesinato como un homenaje a la abstracción. Es como un ataque al concepto de Greenberg sobre la superficie plana. No podemos estar seguros de si representa una realidad tridimensional o si representa la línea en un sentido pictórico. Siembra la duda acerca de la superficie plana. La duda entra en el proceso o permanece como una huella. Comienza a relacionar la obra con el mundo tridimensional. Uslé juega con las expectativas: *Nemo Azul* se convierte en parte de *Duda* y las obras comienzan a dialogar entre ellas. La luz le sirve a Uslé como elemento que disuelve la realidad y la transforma. Devora intensamente el color. *Pintura Anónima* (1989) con sus tonos vaporosos llega a ser el lugar para la luz que danza de un sitio a otro en una superficie opaca. Estas obras son de pequeño formato, parecidas a los camafeos o a las acuarelas en su sutilidad o en su

[29] *Ibid.*

[30] J. Uslé, *A Thousand Leagues of Blue*, Barbara Farber, Amsterdam 1990, p. 14.

sentido de velocidad. Viven en sus cambios, en el juego inmaterial de color y forma. Por ejemplo, *Winter Gray* (1989) consiste en una serie de bandas horizontales que son ejecutadas limpiamente y de modo uniforme en la parte superior del cuadro con una ligera curva producida por el movimiento del brazo o la muñeca. Hay un pequeño grupo de bandas debajo de las horizontales que no se extienden totalmente a lo largo del lienzo. Son más rectas y más fuertes. Corren verticalmente desde la línea horizontal central en ambas direcciones, arriba y abajo, como si fueran actos de luz y oscuridad producidos por medio de una serie de pinceladas quebradas que parecen ser una pincelada más pequeña. Sentimos la presencia del frío invierno, de la luz invernal, de un recuerdo penetrante que viene y va pero que nunca puede abandonarse totalmente. ¿Son los azules, grises, y verdes de algún mar desconocido?. Cualquiera que sea la respuesta, vemos que existe una humedad en el aire, un clima del norte con lluvia y frío persistente, bañado en la luz de las condiciones cambiantes.

Las líneas del horizonte en *Duda* están en posición vertical y abren ciertas referencias a las rayas de Newman con su empuje a lo sublime. *Duda 2* (1989) y *Duda 5* pueden ser las obras que más específicamente reflejan los temas de Newman. Uslé "cita" la "raya vertical" pero nunca asume sus connotaciones religiosas. Tal vez, "citar" sea una palabra equivocada porque la raya aparece bajo el disfraz de una moneda común ligeramente "gastada" que es conocida: agradable, familiar, fácil de reconocer. No hay nada irónico en la actitud de Uslé, aparte de ese ligero sentido del humor que ha sido siempre una intensa parte de él mismo en todos los niveles de su vida. Le gusta ir por la cuerda floja , camina hacia algún lugar situado entre la convicción y la incredulidad. Naturalmente, Uslé conoce de manera sofisticada las intenciones que se esconden detrás de lo vertical, y sabe que su viabilidad depende de la amplificación de su gama potencial de connotaciones. La raya de Newman, la línea del horizonte y el paisaje, se convierte en un elemento más de su juego deconstructivo. Uslé está pasionalmente interesado con aquello que se puede hacer dentro del espacio de la pintura. Lo que encaja, lo que molesta, lo que satisface, lo que irrita, lo que une y lo que separa. Él sabe que está utilizando códigos lingüísticos cuya riqueza depende en última instancia de su capacidad para generar nuevos significados. Al igual que Newman, Uslé parece sentir que la liberación se encuentra en los márgenes. Harold Rosenberg dice que "la energía es un canal de tensión espiritual"[31] y para Uslé continua siendo como un canal de energía y de actividad nerviosa concentrada. Pasa mucho tiempo estudiando sus obras y la pregunta que se hace a sí mismo es cómo involucrarse en la cadencia (esto es algo que nunca ha cambiado a lo largo de su obra). No nos parece difícil reconocer ahora las palabras de Newman: "Me aparté de la naturaleza pero no me aparté de la vida".[32] Uslé trabaja con las emociones de forma similar, persigue conocerlas y revelarlas, y siempre será así. El espacio del cuadro ofrece un paradigma para un espacio en el cual se obtiene un conocimiento del mundo. Uslé se centra en aquellos objetos que sirven como fichas para el color emocional de su vida. Los paisajes aparecen como una consecuencia natural de las presiones de la vida urbana, de los diseños de las calles, el metro, los mapas, del ambiente enrejado de Nueva York. Es el proceso de la pintura el que mueve a Uslé hacia un encuentro con la imagen –la imagen como un complejo emocional e intelectual y la obra misma como un tablero de dibujo para su paso hacia dentro de la experiencia.

[31] H. Rosenberg, *Barnett Newman*, Abrams, N.Y. 1978, p. 52.
[32] *Ibid.*, p. 246.

Los últimos sueños del Capitán Nemo
(Serie *The book of Landscape*), 1988

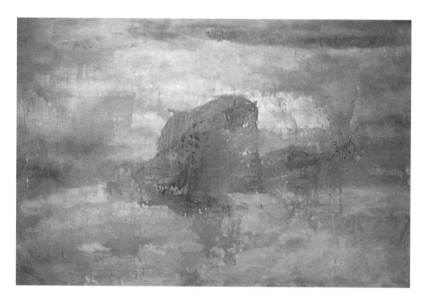

Sin título (Serie *Río Cubas*), 1986

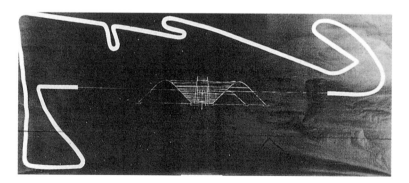

Frederick Kiesler. *Plano para la Place de la Concorde*, París 1925

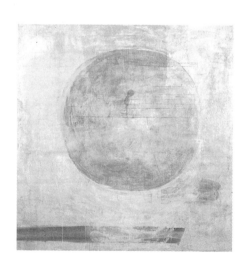

Luz y ambar, 1988

Duda 5 introduce una luminosa y desordenada banda blanca horizontal que cuestiona las dos rayas verticales que se levantan en los márgenes, creando así una envoltura de luz que nos devuelve a la metáfora del paisaje. La esencia de la obra se encuentra en el modo de cómo cuestiona, o más exactamente, se podría decir que la obra se construye mediante unas dudas básicas –duda acerca de lo sublime como creencia, duda sobre el espacio desocupado, duda sobre un exceso de autoridad, duda acerca de la naturaleza de lo divino, y duda sobre el espacio de la sublimidad ilimitada. Uslé lo llama "un ejercicio de adiciones primarias, elementos sucesivos son aplicados con cautelosa dosificación [...] La intención guía la conducta, pero sin descartar el veredicto de la intención pura [...] Sería el ejercicio dosificado de ambos el que reportará unas *visiones* más felices."[33] En esta misma conversación con Rosa Queralt, Uslé hace una aclaración que reconoce implícitamente lo que sigue: "En nuestro yo se está produciendo un cambio drástico respecto a nuestra propia idea de quiénes somos [...] El yo se ve cuestionado por el nosotros [...] la práctica pictórica es un proceso de reinvención constante, y por lo tanto de *revisión* [...] La planificación sirve como modelo de conducta, como punto de partida únicamente para un sentido inicial."[34] Dicho de otro modo, sólo podemos empezar a partir de lo que conocemos, a partir de nosotros mismos, desde lo que ha sido hecho, pero esta inevitable "revisión" será siempre abandonada ante la posibilidad del descubrimiento. El lienzo es un lugar para buscar algo, para descubrir quiénes somos y qué significa nuestra presencia en el mundo.

Uslé regresa momentáneamente a la metáfora del ojo y del periscopio. Dada la imposibilidad de poder interpretar el mundo exterior, Uslé pinta un ojo que contiene el mundo –un ojo capaz de abarcar una cuarta parte del mundo. *Jules Verne* (1990) se centra en el tema del paisaje que aparece en el ojo y en la idea de las lentes. Vuelve a esas primeras obras donde una especie de forma de salchicha se encuentra flotando en el paisaje, suspendida, sin gravedad, como si fuera un cometa en el espacio. Esta es la última obra en donde el ojo y el periscopio serán presentados como elementos separados. A partir de ahora, Uslé tratará directamente con el tema de la visión.

La marcha de Uslé a Nueva York significa liberarse de la incertidumbre. Se marcha hacia una ausencia de lenguaje, confiando en la imaginación y permitiendo que el ojo asiente los límites de sus propios horizontes. Este artista produce unas sorprendentes obras donde él mismo se pierde entre el agua y el aire. Se ha convertido en la víctima complaciente de su propia corriente a la deriva, incapaz de encontrar algunos asideros que le sean útiles. Nada es coherente y no hay ninguna manera de parar el remolino de imágenes que entran sin cesar en el ojo. Constituyen la evidencia de su condición psíquica –los vuelos continuos, las vueltas constantes, las profundidades agitadas, los torbellinos, las manchas oscuras, las transiciones repentinas, las efusiones torrenciales, y las acumulaciones eternas que constituyen el flujo y reflujo de sus propias percepciones. Me estoy refiriendo específicamente a obras como *Coney Island 2* (1991) con sus inyecciones en rojo que son una puñalada letal al mar; *Martes* (1991), con su sangre seca derramada sobre los viajes sanguinarios de la mente, sea tal vez la hermana de *Veneno* (1990-91) donde el veneno está suspendido en el aire y tiñe; *Ginseng a Mediatarde* (1990) donde el mar inunda la mente; *Layers* (1990-91) pasional y destilado con su lluvia gris azulada y con reflejos de luz que caen en un paisaje lunar; *Pinotchio* (1990-91) que sirve como una explicación de lo que podríamos llamar "la cuadrícula acuática" de Uslé, hecha de gotas de agua que crean una arquitectura o un leitmotif que se convertirá en una parte de su lenguaje en *Boogie Woogie* y *Mi Mon*; y

[33] R. Queralt, *op. cit.*, p. 35.
[34] *Ibid.*, p. 35.

Below O F (1990) que nos congela profundamente en el azul y el verde del pensamiento abstracto, en el fondo de nuestros mares interiores. Merece la pena llamar la atención también sobre otras dos tendencias presentes en esta serie; en primer lugar, el patrón de interrelaciones que aparece en *Martes, Ginseng a Mediatarde,* y en *Layers;* en segundo lugar, el impacto cada vez mayor de la experiencia americana expresado de diferentes maneras: *Martes* indica un nuevo sentido de flujo y proceso (incluso Uslé incorpora directamente sobre el lienzo las pisadas de su gato al acabar la obra); *Pinotchio* yuxtapone un paisaje de agua a la derecha del cuadro con referencias a la escultura de Joel Shapiro con tres letras del alfabeto a la izquierda; una parte de *Ginseng a Mediatarde* nos conduce a *Duda,* y otra parte nos lleva a *Nemovisión;* y *Veneno,* que cuando retiene sus ecos de luz, agua, paisaje, anuncia muchas cosas que están aún por llegar.

5. Uslé vuelve a aplicar de nuevo los principios de *Nemaste*: cada obra se convertirá en una experiencia diferente del lenguaje, y las obras serán distintas entre sí. Por ejemplo, estoy pensando en obras como *147 Broadway* y *Boogie Woogie* (1991). La primera de ellas podría ser las vistas de Broadway por la noche desde su piso de Brooklyn. Si observamos la obra horizontalmente podemos intuir una serie de calles, luces, bloques de oficinas, y asfalto, pero si se lee verticalmente, parece que estemos mirando a un edificio con habitaciones encendidas en pisos diferentes. Sabemos que no se trata de ninguna de estas cosas, pero deambulamos entre las sugerencias no con la intención de establecernos en alguna realidad específica, sino en el sentido de ser arrojados contra las sensaciones a través de los cambios en la pincelada o en la intensidad. *Boogie Woogie* es un toque de ironía característico de Uslé dirigida alegremente contra Mondrian. Este pintor pierde su estatus lineal y se hace orgánico. Miramos a través de una red de algas marinas. Es como si el pintor holandés se hubiera vuelto loco, dejando que las líneas de pintura blanca en forma de garabato se desaten espontáneamente contra una línea negra escueta y controlada. Lo que ha hecho Uslé es crear una disposición o un modo que se corresponde más a la disposición del jazz. *Boogie Woogie* puede relacionarse con *Feed Back* o con *Asi-Nisa-Masa,* pero no existe ninguna unión específica entre ambas – los elementos cambian su significado cuando se convierten en nuevas relaciones.

Boogie Woogie se expone por primera vez en 1992, en la galería Joan Prats en una exposición llamada Bisiesto. Debemos recordar que Uslé, en cualquier nivel, no hace nada que no sea bajo una consideración detallada y cuidada. Él es una mezcla de intensidad, impulso, y cálculo. De hecho, sus catálogos tienen conexión entre ellos, son casi como la historia de una vida, son casi como sus obras. Las citas que utiliza para la introducción de estos catálogos revelan en gran medida sus intenciones. Por ejemplo, Uslé toma la obra de Gastón Padilla *Memorias de un prescindible* (1974), y elige un pasaje llamado convenientemente "La Trama": "Para nuestro fatigado y distraído meditar, lo que está a la vista de la alfombra (cuyo dibujo nunca se repite) probablemente sea el esquema de la existencia terrenal; el revés de la trama, el otro lado del mundo (supresión del tiempo y del espacio o afrendosa o gloriosa magnificación de ambos); y la trama, los sueños [...] Esto soñó en Teherán Moisés Neman, fabricante de alfombras que tiene su negocio frente a la plaza Ferdousi."[35] Aquí tenemos con todo detalle gran parte de sus mayores preocupaciones: la trama o la red, las dos secciones de una obra para capturar tiempos distintos, la obra como un lugar para poder soñar, y la metáfora del sur como ¡un disparo para la imaginación!. Uslé explora sus intuiciones, siguiendo lo que se arroja, lo que se impone a la

[35] J. Uslé, *Bisiesto,* Galería Joan Prats, Barcelona 1992.

imaginación, o lo que se declara como presencia. Es una especie de murmullo íntimo y un avance en compañía del acto de pintar.

Uslé rastrea sus propias huellas, tanto su relación con la febril vida diaria en Nueva York, como su juego, análisis, y conocimiento contradictorio de los procesos de su propio lenguaje pictórico. Se hace eco del sentido del yo de Robert Creeley:

> Contar
>
> lo que con posterioridad vi y oí
>
> –colocarme yo mismo (en mi naturaleza)
>
> al lado de mi naturaleza (copiar la naturaleza sería algo vergonzoso)
>
> me rindo.[36]

En otras palabras, nuestra tarea es dar fe de cómo quiera que leamos el mundo, hablar de lo que hacemos con nuestras vidas. Pero, ¿Cómo hablamos exactamente de ellas?. Podemos empezar en cualquier punto, moviéndonos hacia delante o hacia atrás, arriba o abajo, o en la dirección que elijamos. Entramos y salimos del sistema –un sistema de valorización en donde tratamos con datos orgánicos complejos. La elección, invariablemente, es rastrear en el pasado. El impulso autobiográfico tiende a seguir este curso. Podría ser que no mereciera la pena recordar esa vida, quizás podríamos querer incluso olvidarla. Sin embargo, aunque las cosas que la componen parecieran de gran valor para nuestra memoria, entonces podría ser un historial de estas cosas, un gráfico de su actividad como "nuestra vida", es un acto que nos gustaría representar. Uslé se ve envuelto en la tarea de desatar este complejo nudo ¡que se desata y vuelve a enredarse al mismo tiempo!. ¿Qué más se puede hacer?. Es precisamente en este momento cuando la creatividad, en su agudo conocimiento de sí misma acerca de su fracaso glorioso, se convierte en un monumento privilegiado, pero no porque imponga autoridad, sino porque dice, en el momento verdadero de decirlo, lo que no ha sido dicho y lo que de alguna manera ha estado esperando para ser dicho.

6. En su siguiente exposición llamada "Haz de Miradas" (1993), que tuvo lugar en la galería Soledad Lorenzo en Madrid, Uslé inaugura el catálogo con otra cita igualmente significativa. El texto en esta ocasión es de Roland Barthes: "[...] El escritor reconoce la amplia frescura del mundo presente, aunque para reflejarlo sólo pueda utilizar una lengua espléndida y muerta [...] cuando se enfrenta a la página en blanco y cuando va a elegir las palabras que deben señalar francamente su lugar en la Historia y dejar testimonio de que asume sus implicaciones, observa una trágica diferencia entre lo que hace y lo que ve [...] Delante de sus ojos, el mundo civil forma ahora una verdadera Naturaleza, y esa Naturaleza habla, elabora lenguajes vivos de los que el escritor está excluido, por el contrario, la Historia coloca entre sus dedos un instrumento decorativo y comprometedor: una escritura heredada de una Historia anterior y diferente, de la que no es responsable y que sin embargo es la única que puede utilizar [...] Nace así una calidad trágica de la escritura, ya que el escritor consciente debe en adelante luchar contra los signos ancestrales todopoderosos que, desde el fondo de un pasado extraño, le impone la Literatura como un ritual y no como una reconciliación."[37] Expresado de otro modo, se diría que el artista no puede escapar de lo que Harold Bloom llama "la angustia de la influencia", es decir, el peso de una tradición específica como fuerza determinante en la elaboración del len-

[36] R. Creeley, *Was that a real poem and other essays*, Four Seasons Foundation, Bolinas, CA. 1979, p. 60.

[37] R. Barthes, "Part 11 La Utopía del Lenguaje", *El Grado Cero de la Escritura*, Edición Siglo XXI editor, 1973.

guaje de un artista. Uslé tiene su propia lista de padres antecesores: Miró, Mondrian, Reinhardt, De Kooning, Malevich, Newman, Duchamp, etc. Como todos los padres, empiezan a ser discutibles.

El mismo lenguaje se convierte en el protagonista cuando Uslé se mueve dentro de sus carreteras y sus caminos apartados –sus engaños, sus afectaciones, sus claridades arrolladoras, su mezcla sofisticada de brillo y simplicidad, y su compleja honestidad y fáciles mentiras. Uslé sabe que el centro del yo poético es un auto-respeto narcisista. La deconstrucción le sirve como una metodología para disolverlo en la ironía. Uno se pregunta si no está sucumbiendo al sereno nihilismo lingüístico de De Man. ¿Está realmente jugando con una visión alternativa?. Una visión que De Man articula bajo los siguientes términos: "La posibilidad se plantea ahora que la construcción entera de los impulsos, sustituciones, represiones, y representaciones, es el correlativo aberrante y metafórico de la aleatoriedad absoluta del lenguaje, anterior a cualquier figuración o significado."[38] La tensión y la sorpresa están ahora en el concepto más que en la realización. *Simultáneos* (1993), *Hilanderas*, y *La Habitación Ciega* (1992) podrían permanecer como puntos de referencia de este impulso deconstructivista que se ha convertido en un foco importante en la obra más reciente de Uslé. Estas obras miran directamente a la naturaleza y a la percepción, a la gramática y a la sintaxis de la pintura. *La Habitación Ciega* tiene por tema dos iconografías sacadas de los cuadros dobles de 1985. El título se refiere al significado de la abstracción y a los textos de Reinhardt. Imagino que Uslé está pensando en el modo en que Reinhardt cuestiona la naturaleza precisa del compromiso del artista en una obra de arte: "¿Qué clase de amor o lamento existe dentro de ella? [...] no comprendo, que en un cuadro, exista el amor de algo que no sea el amor por la pintura misma. Si existe agonía, otra agonía aparte de la que se desprende de la pintura, no se exactamente qué clase de agonía pudiera ser. Estoy seguro de que la agonía externa no entra de manera significativa dentro de la agonía de nuestra pintura."[39] En otras palabras, no existe nada detrás del cuadro, nada excepto la imagen. Uslé parece decir, "Sí, tal vez, pero no hay nada más porque de algún modo no hemos apretado el interruptor de la luz". Es aquí donde podemos percibir que Uslé está calificando este impulso deconstructivista que ya he mencionado anteriormente. Insiste una vez más que el medio pictórico no está construido simplemente utilizando su componente físico. Consiste también en la "experiencia" técnica, en los hábitos culturales, y en las convenciones de un arte cuya definición es en parte histórica. Uslé está cogido por dos culturas, por la experiencia europea y la americana, por la experiencia vivida y el sueño. *La Habitación Ciega* tiene dos partes: una fenicia y otra caribeña. Es una pieza típica que refleja el sentido del humor de Uslé cuando trata sobre la naturaleza de la abstracción. Cree que Reinhardt adopta una posición que es casi "ciega" –una ceguera que se manifiesta claramente en el caso de Uslé por su preferencia por el negro. La consecuencia de tal elección es que la imagen es casi invisible. La "habitación ciega" del título representa la memoria y la mente. Esta habitación tiene que cerrarse si uno va a pintar. Pero si las luces están encendidas, todos los insectos de la memoria salen para jugar. Nos encontramos con una cuadrícula a través de la cual miramos a los dos paisajes. En la parte derecha tenemos el sol y el mar; en la izquierda el ambiente es más fenicio. Cuando se aprieta el interruptor, el azul monocromo empieza a hablar. La obra deconstruye felizmente a Reinhardt. Uslé observa que también había reflexionado sobre la proposición de Wittgenstein cuando nos pregunta si podemos estar todavía seguros que ¡la mesa estará allí si apagamos la

[38] P. De Man, citado por Harold Bloom en *Deconstruction & Criticism*, Routledge and Kegan Paul, Londres 1996, p. 4.

[39] A. Reinhardt, *Theories of Modern Art*, ed. H.B Chipp, University of California Press, 1968, p. 565.

luz!. Para Reinhardt, "la habitación ciega" se convierte en un lugar para esperar a lo trascendental, pero para Uslé es ¡un viejo baúl en el ático lleno de recuerdos!.

En *Hilanderas* vuelve a utilizar otra vez la metáfora de la trama. La pincelada serpentea como si estuviera haciendo un tapiz o una alfombra. No hay nada expresionista en esta acción. Al contrario, la acción está controlada y es divertida: es un lenguaje-juego. ¿Está sugiriendo Uslé, en términos de la última doctrina de Wittgenstein, que en el pensamiento externo del ser humano y en el habla no hay puntos de apoyo objetivos e independientes? ¿Se preserva sólo el significado y la necesidad en las prácticas lingüísticas que los expresan?. Paradójicamente, en esta obra la pincelada viene a servir como un contenedor, dejando atrás formas parecidas a ¡columnas y malvaviscos!. El pincel deja tras su estela sus propias señales cómicas y misteriosas.

No ofrece demasiado interés confrontar estas obras desde una posición simplemente formalista como la danza autosuficiente del lenguaje abstracto. Uslé posee una gramática de la que podemos hablar. Pero hablar de ella no nos trae la naturaleza verdadera de sus efectos. ¿Cómo vamos a leer eficazmente sus seducciones? ¿Le preocupa simplemente devolver la pintura a un texto que exige una lectura sólida? ¿Al estatus de un objeto autónomo?. Si esto es así, ¿significa una vuelta perversa que sugiere ambas cosas y solamente eso?. Permítanme mencionar otra vez a De Man: "El modelo gramático [...] se hace retórico no cuando tenemos de una parte un significado figurativo, sino cuando es imposible decidir mediante un mecanismo gramatical o cualquier otro, cuál de los dos significados (que pueden ser totalmente contradictorios) prevalece. La retórica suspende radicalmente la lógica y abre posibilidades vertiginosas para una aberración referencial."[40] ¿Está representando Uslé (y es aquí donde yo mismo me siento más cómodo cuando trato de situarlo) e intuyendo nuevas subjetividades y nuevas sensibilidades que forman nuestra propia sensibilidad contemporánea?. Es decir, la postura que toma Uslé frente a la abstracción no es espiritual, ni metafísica, ni analítica, ni decorativa. Tampoco está creando superficies hedonísticas, ni tratando de imponer la autoridad de un lenguaje personal. Se encuentra comprometido más bien con la exploración retórica de "posibilidades vertiginosas". Uslé se da cuenta de que la realidad es un lugar agradable para visitar. ¡Algunas veces!.

Este artista cuida intensamente cada detalle, ya sea el movimiento del brazo o de la mano, los efectos de un pincel determinado, o la introducción de un goteo. Las obras permanecen vivas y líricas junto con la sensación de que algo está siendo arriesgado y a la misma vez está siendo explorado o controlado. Existe una abundante diversión, un juego de muchos niveles "textuales", de complicaciones en el campo referencial. A menudo, suele abandonar una fuente o una imagen específica; juega con ella, introduciendo capas de colores e ideas sin cesar. Estas obras son una inagotable meditación sobre las posibilidades de la pintura. Uslé sabe que el lenguaje se ha convertido en el protagonista y lo deconstruye con una elegante, fluida, y ligera precisión. Puede explotar formas orgánicas, colocar una trama, jugar con una metáfora, poner una línea sobre diversos campos monocromáticos, o crear un juego conflictivo de profundidades. ¡Cada una de estas cosas es su propio ser!. ¿Es *High Noon* (1992) la imagen de esa luz que entra por las rendijas de una persiana en el calor agobiante del mediodía? ¿Evoca *Gramática Urbana* (1992) las imágenes de un plano de Nueva York? ¿Se refiere *Marriott Game* (1992) al efecto o a la apariencia de los ascensores que van de arriba a abajo en el exterior del edificio?. Estas preguntas no necesitan respuesta. Son simplemente parte de una situación más extensa

[40] P. De Man, *Semiology and Rhetoric*, Diacritics 3, otoño 1973, p. 29-30.

donde Uslé continua respondiendo a las atareadas exigencias y potenciales del lenguaje pictórico. Son imágenes exquisitas y contradictorias que exigen mucho espacio. Esta es una observación que se adapta perfectamente tanto a las obras de tono más vaporoso como a las que utilizan colores explosivos y vibrantes. Una y otra vez, Uslé produce algo de la nada, como si dijera "esto es también pintura". Por ejemplo, *Blow up* es casi nada, es totalmente enigmática. Es una obra radical producida en su totalidad a base de sugerentes pinceladas, mezcla lo lujoso con lo sórdido. Las obras interrogan al espectador, a veces desde un punto estratégico de extrema simplicidad, a veces desde una complejidad buscada. Nos enseña lo que hace la mano, quiere que veamos la intimidad del sentimiento matizado. Quiere que seamos conscientes de la presión, de la calidad de la pintura con el pincel, de dónde se para la mano, del potencial en forma de látigo que tiene una línea, de qué es aquello que provoca una referencia figurativa. Quiere que juguemos con él y que pensemos en la velocidad, en la superficie, el peso, en los ritmos rotos de las paradas y los comienzos. Nos movemos del paisaje a la confusión urbana, de la referencias irónicas a la extraña elegancia de raros compañeros de cama. Uslé avanza fuera de las historias, sin narrarlas, pero permitiendo que su imaginación vague con ellas como una posibilidad más. Las cosas tienen su propia justificación cuando aparecen. Jerry Salz resume con claridad el impacto de *España es una rosa* (1992): "El rojo saturado que se extiende de lado a lado se lanza al encuentro de tu mirada –surge con fuerza; pero entonces te das cuenta de que, igual de deprisa que se mueve el rojo, derivan hacia delante las líneas blancas que se hallan frente a él [...] Es ésta una pintura especialmente muda, que habla en un lenguaje de signos de la forma [...] Pese a su sencillez, la obra crea tres espacios distintos; el cercano, el mediano y el lejano, a la vez que posee un celestial sentido del equilibrio. Puedes leerla, al igual que muchas de las últimas obras de Uslé, de tres maneras distintas: como abstracción, como paisaje, y como espacio de ilusión; una imagen, una pintura y una visión."[41] Uslé utiliza muchas veces una división tripartita, haciendo malabarismos en el aire y poniendo constantemente huevos nuevos en el cesto. Se deleita en las disposiciones complejas del espacio. Juega, engatusa, ríe, seduce, molesta, contradice, y divaga. Todas las actitudes y estrategias posibles pueden ser "representadas" en la superficie. Él propone un tipo de sistema asistemático, lleno de "ticks" que nunca podrán ser una mera receta. Uslé se sienta todos los días frente a su propio crucigrama y con su propio vocabulario de palabras conocidas y desconocidas. También utiliza polaridades, o quizás no se trate tanto de una clase de opuestos directos como de continuidades: una línea fina con otra gruesa, rápido con lento, brillo con mate. Aunque debo decir que todo esto nunca es algo tan programático como sugiere mi descripción. Casi de la misma manera; Uslé contrasta la cuadrícula y el gesto, la construcción y la expresión. Aunque la cuadrícula de Uslé no es nunca tan precisa en su definición como tiende a ser en la explotación americana de la misma forma.

Apenas cabe decir que *Peintures celibataires* es un juego irónico sobre Duchamp. Uslé lleva este término a su propio territorio de juegos de palabra para subrayar el hecho de que cada obra es ella misma. Cada obra tiene su propia aura particular, su propia génesis. Existen evidentes mutaciones genéticas, evidentes cruces híbridos, pero se mantienen solas y unidas. *Me enredo en tu cabello* (1993) –una obra que tiene mucho que ver con el dibujo– es tan sólo un ejemplo de lo que podría denominarse fácilmente como "complejidades tejidas". En esta obra vemos literalmente cómo la pincelada juega por encima y por debajo de la pintura, creando la impresión del cabello o la imitación de una hebra. La irrupción de una repentina banda horizontal

[41] J. Salz, *Haz de Miradas*, Galería Soledad Lorenzo, Madrid 1993, p. 17.

provoca un cambio que nos hace entrar tambaleándonos dentro de la sensación de un paisaje. *Key or Perfume* (1993) es igualmente sorprendente. Es una suculenta explotación de vinilo y dispersión, interrumpida por unos rayos de luz que revelan la primera capa del lienzo mientras que cuatro rayos parecidos a un láser, aunque no son de la misma longitud, dividen el espacio y elevan la tensión. ¿Cree Uslé que la pintura es como un ejercicio de decoración?. Si esto es así, solamente permanece en el sentido de que lo decorativo es un modo de presenciar el mundo como un lugar en donde la imaginación puede construir sus propios palacios y su propio conjunto de artefactos agradables construidos a través de modelos, imágenes, y apropiaciones de otros sistemas de lenguajes. Lo que ha hecho Uslé ha sido crear una gramática donde las cosas se encuentran unas a otras en un estado de tensión nerviosa, van unas contra otras, se acercan unas a las otras, se contradicen, se reafirman, se pierden ellas solas y regresan mediante una serie de pasos complejos e infinitos.

Si tomamos el ejemplo de *Mi-Mon* (1993) podemos observar la lectura que hace Uslé de Miró y Mondrian. Combina lo espontáneo con lo frío. A Uslé le conmovía de Mondrian esa búsqueda de contacto con el mundo que está aún más allá, debajo, o el contacto con el caparazón exterior de la materia. Esta búsqueda queda particularmente reflejada en las primeras obras del pintor holandés, donde las composiciones de la figura tienen todas la fuerza de la meditación religiosa. A este respecto, se podría alinear a Mondrian con Friedrich cuya obra también ha permeabilizado en los paisajes norteños de Uslé (aunque nunca se ha tratado de una influencia directa). Uslé podría haber sentido de igual manera el peso de la siguiente declaración de Mondrian: "El hombre culto de hoy en día se está alejando gradualmente de las cosas naturales, y su vida se está convirtiendo en algo más abstracto."[42] Esto pertenece a su época, donde las cosas no eran tan tensas, ni tan polares, ni tan dialécticas. En esta obra, Uslé, cuestiona tanto el lenguaje como la pintura. Une dos premisas: la trama como la definición del espacio, y el juego con elementos más orgánicos y caprichosos. Los presenta juntos en el mismo espacio y yuxtapone lo que para los artistas del avant-garde habían sido conceptos opuestos: lo racional opuesto a lo orgánico; un mundo sin curvas y diagonales opuesto a lo surreal. Esta obra encontrará su eco en *Mosqueteros*.

En *Huida de la montaña de Kiesler* (1993), Uslé le da protagonismo a la línea decorativa que ha copiado directamente del diseñador americano llamado Kiesler. La línea podría representar también la montaña. Podemos ver la forma de una especie de figura escapando hacia un rincón. La figura tiene piernas e intenta escapar. Podría ser una hormiga, o un personaje sacado de una película de ciencia ficción, pero quizás recuerda más que nada la figura de Caperucita Roja en el bosque corriendo hacia su casa. Pero no hay escapatoria porque está atada a un hilo que le une a la máquina. Está irremediablemente vinculada a ella y se convierte así en una parte integral de la metáfora de la máquina de Duchamp que genera imágenes abstractas. De hecho, esta obra da lugar a todas las obras pequeñitas de la serie *Pintures Celibataires*. Evidentemente, es una meditación sobre la abstracción, como también lo es *Amnesia* (1993) y *Communicantes* (1993). *Amnesia* está constituida a base de aquello que está olvidado, producida desde mínimos literales de la pintura, tan sólo permanece el peso de la pincelada en el lienzo y el indicio, o la masa que se deja atrás una vez que se borra la pincelada. Casi del mismo modo, *Communicantes* (1993) –otro toque irónico de Uslé sobre la idea de los "vasos comunicantes" de Duchamp– presenta la evidencia dejada por una pincelada que ha sido empapada con pintura, recorrida a través del lienzo, detenida, y borrada, solamente para que la ope-

[42] P. Mondrian, *Natural Reality and Abstract Reality*, Theories of Modern Art, ed. H.B Chipp, University of California Press, 1968, p. 321.

ración vuelva a ser reanudada otra vez. Da la impresión de tener dentro ¡un vaso con hielo o agua!. *Wrong Transfer* (1993) funciona formalmente tanto como una confrontación del orden y el desorden como una metáfora para las imágenes de la ciudad. Lo volumétrico se declara a sí mismo como presencia. Es una pintura abstracta que refuerza lo figurativo o las lecturas metafóricas en tres niveles: como una entrada al metro desde donde no hay salida; como una vista aérea dentro de la cual las líneas se escapan constantemente y generan nuevos caminos; y como una versión post-tecnológica de Blade Runner donde la parte superior se parece a una perspectiva, y la parte inferior a ¡un fondo salvaje de luces y arquitectura!.

David Pagel describe sucintamente este rompecabezas donde Uslé mueve los fragmentos alrededor del tablero, volviendo a colocarlos y no repitiéndolos nunca: "Sus superficies expansivas, casi atmosféricas, no ofrecen nada en su audaz frontalidad, ni se retiran a un ficticio espacio profundo, si bien parecen desvanecerse en un reino etéreo de cálida luz, reflejos efímeros, suaves filos, ecos en sombra [...] aquí, destellos pasajeros de una blancura cegadora acentúan de manera brillante esos contrastes que dan vida a su arte de desplazamiento indeterminado: lagunas de lienzo desnudo, gotas de pintura pura, verjas torcidas y desiguales, y singulares "zips" verticales, todo ello da una urgencia electrizante a las abstracciones de Uslé, por otra parte informalmente elegantes, e incluso a veces conscientemente caprichosa."[43] Quizás la verdadera liberación de la experiencia sea abandonarnos críticamente al juego imaginativo.

Durante 1994-95 expone *Mal de Sol* en la galería Soledad Lorenzo, y parece como si estuviera trabajando con una serie de frases consideradas como actos de creación separados. Son ejemplos elementales de lo que el pintor ha construido. Como todos sabemos, Wittgenstein creyó durante un tiempo que una proposición es la disposición de sus nombres y que ésta describía posiblemente una ordenación equivalente de los objetos. Cada uno de estos elementos ideaban una unidad conmovedora de realidad y sentimiento. Uslé trabaja de un modo parecido, partiendo de la *tabula rasa*, rellenándola con elementos discretos para crear así una imagen sobre la que meditar. Siempre le ha interesado coger el tiempo, y en esta ocasión incorpora una serie de nuevos recursos. Recuerdo ciertos pasajes de Beckett y Borges que tratan sobre el tema de reunir elementos dispares. Veamos lo que dice el comienzo de *Ping* de Beckett: "Todo lo que se conoce es todo el cuerpo blanco desnudo fijado por un kilómetro de piernas unidas como si estuvieran cosidas." Sugiere perfectamente el proceso interminable que supone imaginar fragmentos extraviados, abandonados y descontextualizados. Y si leemos atentamente la historia de Borges sobre un bibliotecario de un pueblecito que era demasiado pobre para comprar libros nuevos y que para completar su biblioteca escribía él mismo los libros partiendo del título de cualquier reseña de alguna revista importante, veremos como el mismo Uslé tiene ciertos rasgos de esta actitud con respecto a su obra: escribe historias sobre historias que han perdido sus orígenes.

Las obras de la serie *Mal de Sol* son como "flashes" que se proponen atraer, sorprender y deslumbrar. Cuando William Gass escribe que Nabokov es un fabulista, nos hace recapacitar sobre las intenciones de Uslé: "La forma construye el cuerpo de un libro, pone todas sus partes en un sistema de relaciones internas tan severas, inflexibles, y completas que los cambios en ellas en cualquier sitio alteran todo; también desata la obra de su autor y del mundo, estableciendo con el mundo, solamente relaciones externas y nunca tomando prestado su ser de las cosas fuera de ella misma".[44] Uslé también es un fabulista –un fabulista que utiliza frag-

[43] D. Pagel, Banco Zaragozano, Zaragoza 1992, p. 92.
[44] W. Gass, *Fiction and the Figures of Life*, Knopf, N.Y. 1970, p. 119.

mentos del mundo para soñar con ellos. De hecho, es extraordinario ver cómo sus fotos, obtenidas hace algunos años, se relacionan tan intensamente con algunas de las obras producidas ahora en el estudio de Nueva York –fotos del cielo tomadas a través de la ventana de un avión, o de los railes del tren fotografiados desde el andén, o fotos de simples elementos arquitectónicos. Uslé no cree en las cuadrículas. Es como si mirara al mundo a través de cristales rotos, y encuentra lo que Gass llama en *King, Queen,* y en *Knave* "brotes insistentes": "Ahora, la cama empieza a moverse. Se escurre silenciosamente en su camino crujiendo tan discretamente como lo hace un coche-cama en un tren cuando el expresso sale de una estación adormecida".[45] Las obras de Uslé evolucionan en el tiempo, y la pintura se convierte en un lugar para la aventura y el descubrimiento.

Estas obras son ahora algo más prolijo, alusivo y circunvoluto. Algo más abiertamente tolerante en cuanto al cambio y al desorden se refiere. Define una especie de anti-forma, alimentándose y robando de los huesos de la pintura. Explica, tal vez, por qué Uslé habría elegido esta cita de Nabokov para la introducción de esta exposición:

> El sol es un ladrón: atrae al mar
>
> y le roba. La luna es una ladrona:
>
> hurta su luz plateada al sol.
>
> El mar es un ladrón: disuelve la luna.

Mal de Sol le sirve como un título que asocia y une las obras con esa clase de imágenes que danzaban por su mente bajo los efectos de la insolación. Cuando intentaba recordar el incidente, veía unos trocitos de luz que se parecen a lo que sucede cuando se agita el caleidoscopio. Uslé observa: "No puedo recordar bien las formas, pero recuerdo el peso de su luz. Sin convertirse en diseños, algunas de las imágenes rotas se revelaban en imágenes geométricas parecidas a las flores secas o a las estrellas. No podía soportarlas, e incluso cuando cerraba los ojos me deslumbraban. Nunca se quedaban fijas, y en su activa fragmentación producían nuevas imágenes." Estas palabras son el comentario perfecto para estas obras e indican lo que Uslé comprende acerca de lo que está en juego. *Mal de Sol,* la obra que da nombre a la exposición, está hecha, según palabras de Uslé, de una "luz extraña" y está unida por el "frágil vínculo de sus diversos componentes". Es una obra extraordinaria que le vincula más a artistas como Polke y Salle que a aquellos con los que a menudo se le asocia en Estados Unidos. Arroja sombras de elementos que no están presentes, yuxtapone ramitas heladas con una forma orgánica surreal pintada con un pincel grande. Tiene una especie de puño de camisa a rayas serpenteando debajo. Encontramos tres formas circulares que tienen una ligera relación con las bandas horizontales insertadas en la otra parte del cuadro. La obra está completamente "desafinada", tan vacía como uno de los paisajes de invierno de Kurosawa que Uslé tanto admira. Está aislada dentro un silencio interior desde el que solamente un nuevo lenguaje puede surgir. La incrustación tiene un efecto borroso parecido a una pantalla sin ninguna imagen visible. Todo permanece cerca de la superficie.

Como ya he dicho anteriormente, estas obras son deconstructivas en su energía. El hecho de estar construidas mediante una serie de elementos variados tiene mucho que ver con lo que Gass dice acerca de los personajes de ficción. No está de acuerdo con el análisis de los personajes como si fueran personas: "En primer lugar, un personaje es el sonido de su nombre, y todos los sonidos y ritmos que proceden de él."[46] Uslé pro-

[45] *Ibid.,* p. 114.

[46] W. Gass, Tri-Quarterly Supplement 2, 1968, p. 27.

pone un nuevo significado de sujeto –de múltiples subjetividades– no como un ejercicio estético, sino como un paradigma de un deslizante y variable sentido de la identidad. Es Gass quien en *Master´s Lonesome Lafe*, define sutilmente el papel que tiene la imaginación para nosotros: "La imaginación es el poder unificador, y los actos de nuestra imaginación son los más libres y naturales: son los que mejor nos representan."[47] Entonces, la pintura es un medio para explorar el lenguaje que se percibe en un espacio específico, "le lien du langage", y que posee sus propias condiciones y dimensiones espaciales y temporales. El único tema posible para la pintura es la pintura misma. Bajo esta consideración es cómo debiéramos mirar a *Asi-Nisi-Masa* (1994-95) y a *Un poco de ti* (1994). El título de la primera obra lo coge de *Fellini, 8¹/²*. Son las palabras que utilizan los niños cuando, a punto de dormirse, ven los ojos de una cara en un cuadro que les mira. Están asustados y dicen las palabras mágicas para protegerse. En relación a esta obra, Uslé recuerda el primer cuadro que vio en su niñez –un cuadro que dejó una huella imborrable en él: la imagen de una monja con la cabeza en su mano que se encuentra en una de las paredes del monasterio. Las tres líneas de la obra corresponden a las palabras: asi, nisi, masa. Las tres palabras destellean de una parte a otra del cuadro en tres movimientos como si estuvieran registrando una voz en un gramófono, o el latido del corazón, o simplemente la impresión de una figura de un sueño cogida en la noche en un sueño profundo. Nos está pidiendo que pensemos y sintamos con placer cuando estemos delante del cuadro. La pintura no puede representar el mundo, así que lo que mejor podemos hacer es rendirnos a su encanto. El cuadro nos devuelve la mirada en el mismo momento que lo miramos. *Un poco de ti* se crea, de manera similar, a partir de casi nada. Es como algún movimiento futurista que recorre un espacio oscurecido. Es una cuestión de matices, de diferencias en el nivel de las presiones, las intensidades, los registros, y los efectos.

Txomin Badiola, quien comparte con Uslé la idea del exilio, o más correctamente, del "viaje" a Nueva York como los rituales del "paso", pone el dedo en la llaga cuando retoma otra vez uno de los principales argumentos del posmodernismo: que el pintor, figura arquetípica de la creación artística, la autor-idad, fuera puesta en cuestión de un modo radical por los artistas conceptuales. Éstos consideraban que sus cualidades artísticas eran anticuadas para la sociedad post-tecnológica. Es un argumento que reclama el reconocimiento del arte conceptual de mediados de los sesenta como el punto de partida del arte posmoderno (aunque en literatura o en la crítica teórica el término ya estaba siendo utilizado a finales de los cincuenta). No es necesario repetir que la pintura se encontraba sumergida bajo tanto diálogo posmoderno que declaraba abiertamente su preferencia por la fotografía y la instalación. Sin embargo, recobró su potencial "estratégico" a principios de los años ochenta con lo que ha sido denominado como "el regreso a los placeres de la pintura". Los pintores, como uno cabe esperar, se mostraban capaces de incorporar dentro de su propio medio todas las preocupaciones características de la poesía posmoderna –el collage, la apropiación, el "no-estilo", la parodia, y el pastiche. Estas preocupaciones se manifestaron en la novela, que había reconocido mucho antes que la realidad se había convertido simplemente en una ficción más, y que se había rendido a la fascinación del juego metaficcional con los códigos del lenguaje. Esta es precisamente, e inevitablemente, la posición que toma Uslé cuando se instala en el clima posmoderno de los Estados Unidos. La cuestión consistía en encontrar una postura que le permitiera no recobrar, sino más bien, continuar el acto de pintar. Permítanme citar las palabras de Badiola que aparecen en su ensayo titulado "Juan Uslé en el exilio con la

[47] *Ibid.*, p. 27.

pintura": "aceptar conscientemente y afirmativamente que las limitaciones del medio pueden crear un ritual, un contrato, una red de intercambios entre apariencias, una posibilidad para la pintura."[48] Uslé explota dos estrategias característicamente posmodernas: el movimiento hacia la superficie y la tendencia de hacer más complejo el campo referencial.

La cuestión radica entonces en encontrar esta postura frente a la realidad dentro de la disciplina de la pintura. Tales posturas varían y cambian de acuerdo con las circunstancias de la vida de cada uno. Uslé afirma su deseo de buscar lo que él llama una cualidad de luminosidad en pintura y en la vida. Gira hacia las múltiples superposiciones de capas de color y hacia las sutiles evidencias del pincel. Badiola rechaza que esto sea meta-pintura y, en parte, puede que tenga razón. Aunque es también igualmente evidente que cuanto más explore Uslé este campo, más entrará en el juego una inseguridad irónica. Badiola no encuentra el modo de poder evitar el término "intertextualidad", un término bastante apropiado que nos sitúa otra vez dentro del contexto de lo posmoderno y la teoría deconstructivista. Dudo que Uslé haya leído el ensayo de Roland Barthes "The exhaustion of Literature", pero lo que sí es cierto es que este ensayo trata sobre ciertos autores que él respeta enormemente, tales como Beckett, Nabokov, y Borges. Barth observa que la muerte de la novela se convierte en una inspiración para una nueva clase de ficción. Señala, pensando específicamente en Borges, que: "Cómo un artista podría transformar, paradójicamente, los resultados sentidos de nuestro tiempo en el material y en los medios para su obra —resulta paradójico porque haciéndolo así trasciende lo que ha parecido ser su refutación [...] Del mismo modo que el místico, quién trasciende lo finito, se dice que es incapaz de vivir espiritualmente y físicamente en el mundo finito."[49] La expresión "resultados sentidos" podría servir como un "término paraguas" para estas obras recientes.

Uslé abre el texto de su catálogo para la exposición *The Ice Jar* en John Good en 1994, con un pasaje parecido a un guión cinematográfico: "Una imagen Nueva York otra vez. Desde un tren, la F regresando a casa. Entre las calles 42 y 34 aparece una imagen, o más bien una secuencia, o incluso mejor, algo tan sorprendente y real como dos trenes que van en paralelo, cogiendo velocidad. Imagen cortada del tren exprés D vía Downtown desde el regional F [...] Secuencia cortada a través de túneles, entradas y pilares. Imagen luminosa, naranja y plateada, reflejo de cristal. Túneles superpuestos y luces desaparecen dentro de nuevo túnel, esta vez más largo, para aparecer otra vez en la parada de la calle 34. Casi simultáneamente. Imagen de ti mismo, no de tu presentación sino de tu sustitución, reflejado e identificado en la sustitución de otro tren. Una imagen o una secuencia, quizás un instante largo tan intenso como ruidoso y rápido, tan anónimo como discreto. Los habitantes del coche-tren parecen remotos, indiferentes. Volvía del banco, había regresado a Nueva York y estaba viviendo otra vez con la extraña aunque placentera incertidumbre de la imagen, del cruce, con la voz inconfundible del mestizaje."[50] En estas obras las imágenes nos permiten hacer viajes interminables, reales o irreales, exóticos o locales.

Lo que tenemos entonces es una serie de percepciones rápidas y parciales de aquellas que ofrece la vida urbana. *Bilongo* (1994) se nos presenta con la por ahora tranquilizante y característica, pero nunca regular, cuadrícula que parece tambalearse borracha bajo el peso de su propia referencia y que se convierte en la estructura para la discordancia, lo violento, lo divertido, y para intervenciones subversivas. Está llena de ventanitas

[48] T. Badiola, *Juan Uslé in exile with painting*, op. cit., n. p.

[49] J. Barth, *The American Novel since World War Two*, ed. Marcus Klein, Fawcett Pubs, Greenwich Conn, 1969, p. 274.

[50] J. Uslé, *The Ice Jar*, John Good, Nueva York 1994, n. p.

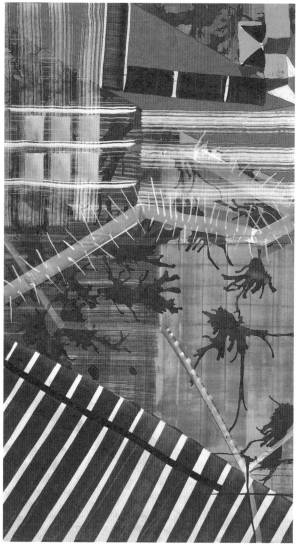

Bilongo, 1984

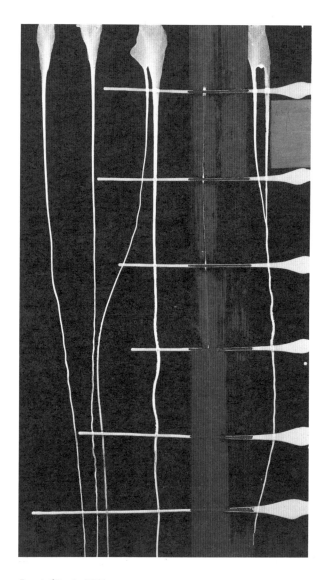

Boogie Woogie, 1991

Fotograma de *Fellini*, 8$^{1/2}$

que miran a un mundo resbaladizo, donde nada es exactamente por más tiempo lo que parece ser. Como tal, es casi una imagen de esquizofrenia contemporánea en todo su brillo angustiado: un mundo de manchas, de geometrías desafinadas. Uslé pinta un orden que está cediendo y que se está rompiendo en sus costuras, pero que al mismo tiempo recuerda lo que alguna vez fue o había pretendido ser. *Me recuerdas* (1993) es igualmente sorprendente y está relacionada de nuevo con la imagen del sistema-cuadrícula que todo el mundo que vive en Nueva York lleva consigo. Estas formas pequeñas, deslizamientos, líneas hechas a pulso, están todas llenas de sus propias historias. Son baúles de recuerdos. No parece que haya algo que una un fragmento con otro más allá del hecho ¡de la contigüidad!.

Uslé en este mismo catálogo hace lo que equivale a una declaración significativa de su intención: "La pintura es una invención ideada en la búsqueda de su propia redefinición. En mi caso, es como en un camino dividido de cuando en cuando en zigzags opuestos; la soledad y el silencio han sido necesarios para favorecer encuentros más serenos, menos angustiados."[51] El artista señala tres constantes que subyacen en su obra como preocupaciones principales:

1) Duración, la mesura del tiempo. El intento de depositar y suspender en la obra el mayor tiempo posible.

2) El intento de articulación de un espacio (pantalla) desde la confrontación de un espacio vivido, experimentado, con otro mental, imaginado.

3) ...y la que más se remite a la figura de Perseo fragmentado: la levedad, y quizás con la que más a gusto me quedaría ahora, la pérdida de peso.[52]

Al leer los tres puntos anteriores se puede ver lo poco que han variado sus intereses a lo largo de estos años. El viaje de Uslé ha arrastrado un cambio significativo en lo que se refiere a la perspectiva, es decir, un cambio hacia una madurez cuidadosa y cultivada del ojo de su cerebro, y no un cambio sustancial de sus intereses más fundamentales.

Uslé reconoce que en pintura existe una distancia traumática, y casi insuperable entre el mundo y el lenguaje; una distancia incluso mayor que aquella descrita por Barthes en su ensayo: es la imposibilidad de nombrar el mundo. Esta imposibilidad encuentra un profundo reflejo en el acto de pintar. Ofrece un eco de la distancia que existe hoy entre el ser humano y el resto del mundo. Pocos medios están tan solos y hablan de forma tan natural sobre la soledad cuando se pinta; y esto es una verdad inefable que afecta de un modo especial a aquellos que la practican. Uslé aborda la creciente y espinosa cuestión de cómo canalizar el deseo y de cómo proponerlo y cuestionarlo desde dentro del flujo de la pintura, y cómo canalizar este deseo desde los medios de la práctica. Todas sus obras tienen los destellos de los fuegos artificiales en el cielo que anochece. Inspiran nuestro naufragio común.

Uslé explota el potencial para el desorden y lo sostiene en una extraña tensión. Alisa Tager observa sensiblemente: "Poniendo a capas transparencia sobre transparencia, rozando la línea sobre el nivel diáfano, sus pinturas son simultáneamente finas y jugosas." Uslé podría haber preferido otros adjetivos, tales como "ligero" y "seductor", pero la reflexión de Tager es correcta. Existe una actividad nerviosa interminable en lo que aparentemente son áreas secundarias de la obra. A menudo nos quedamos preguntándonos ¿Qué es lo que sucede?. ¡Y Uslé sonríe perversamente cuando planea otro asesinato!. Deconstruye el dogma metafísico de

[51] *Ibid.*, n. p.
[52] *Ibid.*, n. p.

la abstracción como un código, y coloca en su lugar una forma de exploración menos pretenciosa y egocéntrica. Cuando Uslé habla de luminosidad, se refiere no sólo a las presencias que emiten las obras, sino a una forma de habitar en el mundo. Está solo con su imaginación, sin nada en lo que creer, pero con nuevas formas de libertad dentro de su propia envergadura para construir sus momentos mágicos. Hace sus propias leyes de las leyes. Reconoce la incapacidad de las estructuras y creencias tradicionales cuando se pretende que la experiencia contemporánea tenga sentido. Continua con la acción y la destrucción como si estuviera convencido de que las cosas se encuentran sujetas a los naufragios. Nunca podemos estar demasiado seguros de lo que Uslé quiere indicar. Pone un nuevo contenido dentro de una forma de abstracción conocida. *Esquivio*, por ejemplo, recoge sus preocupaciones acerca de los dos movimientos en dos tiempos. La verja parece estar colocada para que el pincel pueda recordar algo incluso cuando modifica otra cosa de manera muy sutil. La presencia se afirma antes de deslizarse en la noche. Uslé se especializa en imágenes que nunca hemos visto antes, pero que de alguna manera hemos estado esperando. *Líneas de Vientre* (1993) parece un virus informático con sus manchas y diseños a puntos y produce también un mareo óptico. Cuando miro el cuadro, no puedo evitar la tentación de pensar en Jameson y su observación acerca de la prodigiosa expansión de la industria cultural, que habiendo producido "rellenos" en tan grandes cantidades, ninguno de nosotros puede ahora literalmente escapar a su contacto.

Uslé ha ido tratando progresivamente con las formas en las que la consciencia lee un mundo repleto de incertidumbres. Uslé tolera la angustia y acepta la contingencia desordenada de la existencia. Celebra lo problemático, las discontinuidades, y lo que Barthelme vino a llamar "el vino de la posibilidad". Uslé transforma la manera que tenemos de mirar a la vida y se queda sinceramente perplejo por este motivo. *Yonker´s Imperator* (1995-96) acomoda con inmensa facilidad una gama de signos gramaticales inconexos: la línea, la pincelada, un elemento blanco casi figurativo en el centro, un garabato, etc. Es una obra bastante artificial y auto-reflexiva. Lo que realmente está haciendo Uslé es comentar las últimas pinturas de De Kooning donde el pintor americano tuvo que utilizar una clase diferente de inteligencia para compensar sus deficiencias físicas. No estando capacitado por más tiempo para pintar directamente como una presencia física, De Kooning tiene que representarla, completando la inmediatez de la línea, que es esencialmente nerviosa, en diferentes momentos. Esta línea, en vez de ser una efusión de actividad nerviosa, es un truco estratégico: no el acto sino su representación. En otras palabras, Uslé reconoce el camino que traza la vida misma, reuniendo lo discordante y lo absurdo en un collage movedizo. Este juego con una bolsa de elementos gramaticales caprichosamente mezclados se hace más evidente, como uno podría esperar, en *Mecanismo Gramatical* (1995-96). Sugiere los sistemas asistemáticos que son característicos de la ¡Teoría del Caos!. Las formas parecidas a unos garabatos que están en el medio son transcripciones directas en el lienzo de aquellos garabatos que Uslé hizo en un papel mientras hablaba por teléfono. Él puede ver a la izquierda una especie de auricular de teléfono que emite mensajes como si fueran ondas de sonido confusas; a la derecha, la forma que aparece nos recuerda al aparato donde descansa el teléfono una vez que ha finalizado la llamada. ¡También me suena a ecos de Duchamp!. Al final del lienzo tenemos una serie de "páginas" o "letras" escritas cada una de ellas en un lenguaje extremadamente simple. Todas ellas se relacionan con las obras de Uslé, y es como si estuviese disponiendo para nosotros los elementos gramaticales básicos de su lenguaje pictórico que son, en suma, los mensajes íntimos de quién es él. Finalmente, también parecen sugerir los compartimentos de un tren que nos transporta a la metáfora del viaje. Están sujetos, y no puede ser de otra manera, a la inmediatez desordenada de la conversación espontánea. Esta concentración en el protagonismo del lenguaje como la representa-

ción más íntima de quiénes somos es más y más constante en sus últimas obras. Este hecho se manifiesta por sí mismo en la mayoría de ellas como, por ejemplo, en *Mole con deseos* (1995), una obra con tres formas diferentes y con colores flotando en una base oscura que ha sido producida por movimientos distintos de la mano y el pincel; o como en la nada reductora de *Repletos de sueño* (amnesia) (1996), que de modo impertinente produce otra pintura de la nada, creando tensión por la mera yuxtaposición de bandas verticales y horizontales –las bandas verticales más bajas están cubiertas de pedazos bruscos y repentinos de luz. Estos cuadros de 1995-96 han sido expuestos recientemente en el MBAC de Barcelona con unas bases preparadas como si fueran a ser utilizadas para hacer un fresco. Sus superficies extremadamente delicadas registran todos los movimientos como actos de amor. Su sutileza exige nuestra mayor atención. Uslé pide complicidad. Se necesita algo de su mezcla de irrelevancias y clichés, algo eléctrico de sus danzas dolorosas de júbilo e incertidumbre, algo familiar y refrescante, y algo que nunca deja escaparse al espectador. Es decir, ¡es algo que crea dependencia!.

Hemos seguido el viaje de Uslé desde el lenguaje al paisaje del lenguaje. Los filósofos contemporáneos dicen ahora que el lenguaje es el último refugio para el concepto de la verdad. Las canciones de Uslé llevan consigo esta convicción.

HAMBRE Y GUSTO: SOBRE JUAN USLÉ

Peter Schjeldahl

Satisfacción sobre el peinador, y el último
Café y naranjas en una silla soleada,
Y la verde libertad de una cacatúa
Sobre una mezcla de tapetes a disipar
El sagrado silencio del antiguo sacrificio.

WALLACE STEVENS, *Sunday Morning*

"La pintura trata sobre lo que no existe," me dijo un sabio pintor. Creo que es cierto. La pintura presenta mundos especulativos. Otras artes también lo hacen, pero ninguna con la virtud de la pintura de estar total e instantáneamente presentada, en ausencia de tiempo. Una pintura ignora la duración. El tiempo que permanecemos observando transcurre en otros mundos distintos del real. Imaginen el flujo del tiempo real como una línea, después, el momento de contemplación de una pintura como una segunda línea, perpendicular a la primera. En ese momento, vivimos en un tiempo marginal, a través del flujo del tiempo. Después notaremos por el reloj que los minutos han pasado. Esto no sorprende más que, cuando, nadando en un río, nos sorprendemos al comprobar que emergemos lejos de donde comenzamos. La corriente nos influyó, naturalmente. Pero mantuvimos una dirección independiente de la corriente al nadar.

El tiempo irreal que pasamos con la pintura, como el más equívoco que dedicamos a la poesía, la música y el cine, es tan importante para nosotros que no necesita defensa. Damos por sentado que concebimos y gozamos de mundos especulativos. Es así. Debemos hacerlo, aparentemente. Es algo inherente a nosotros, y cualquier cosa inherente aflora o, pudriéndose, nos enferma. La pintura no es un lujo, aunque nuestra necesidad de ella se haga consciente sólo después de satisfacer otras, comenzando por el alimento y el techo. La pintura puede conectarnos con una añoranza que nos parece, en nuestros cuerpos saciados y cobijados, más primordial que el alimento y el techo. Tiene algo que ver con la eternidad.

Ella come un sandwich en su apartamento y contempla un cuadro. Es de Juan Uslé, cuyo arte excita la mirada e invita a filosofar. Mientras lo contempla, su otra mano oscila sobre el reloj de pulsera a través de un microespacio. El cuadro es plano, como la pared sobre la que cuelga. No es consciente de la pared. Está ausente de los segundos que corren. El momento de su contemplación vira sobre el curso del tiempo. Es un momento de crisis para la raza humana. No es que esté siempre en crisis, la raza humana *es* una crisis: un problema que siempre surge, una urgencia. El problema no permite más punto de

57

vista que él mismo. El cuadro proporciona un contrapunto de vista, inmaculado por la existencia, delicioso o terrible con la inexistencia. Para ella, el Uslé es delicioso y aparentemente no es terrible, si bien hay algo en él que la sobrecoge de preocupación.

Las permanentes crisis de la humanidad cambian de época a época. Los problemas actuales pertenecen a cuerpos humanos que poseen las habilidades normales –aparato para digerir bocadillos, sistema para gozar de la pintura– pero carecen de historias compartidas y creíbles que exalten el ejercicio consciente de dichas habilidades. (¿Debemos exaltarnos? Sí, si queremos tomar la medida de nosotros mismos más allá de la tristeza de la muerte, que de otro modo lo mide todo.) Ella trata de creer en cosas que exalten su satisfacción e interés, pero fracasa en este mundo bajo el régimen de la crisis actual.

Las pinturas de Uslé saben de su fracaso, y no sólo eso. Entienden, en cierto modo, la totalidad de su situación. Ella lo percibe con gratitud y ansiedad. (Ella no es del todo feliz ante lo que se entiende de ella.) Uslé es un artista de la crisis actual: aquélla de 1996, especulando desde Nueva York. Cuando pinta, Uslé vislumbra la insatisfacción en la satisfacción de ella y el aburrimiento en su interés. Son el motivo de su obra, la cual, con rigurosa honestidad, acepta las desilusiones de la época del arte desde los años 1960 y saborea los remanentes formales con placeres latentes en tubos de pintura.

La pintura de Uslé vibra con inteligencia en el umbral de la belleza. No cruza el umbral, porque algo lo evita: la verdad contemporánea. Yo declaro que Uslé hace de la vacilación –captura, amarre, remordimiento, miedo– en el límite de la belleza un mundo especulativo completamente formado. El público del futuro contemplará sus pinturas y conocerá con bastante precisión lo que no existió en 1996: tanta certeza y felicidad, tanta belleza. Todo irreal, completamente desesperado –pero, como se registra en las obras de Juan Uslé, exageradamente refinado.

La belleza es lo que surge cuando algo o alguien ejerce una poderosa atracción sobre mí y de modo similar me repele por temor reverencial. Paralizado por el deseo y la reverencia, mi ser se funde consigo mismo. Mi mente y mi cuerpo se unen en un ansia de oración. La pintura de Uslé activa ambos límites de la belleza: atrayendo con sensualidad dionisiaca, si se quiere, y capturando mediante formas apolíneas. Pero la parálisis no tiene lugar. Para ello, se necesita una historia que nos sitúe a Uslé, su pintura y a mí en un universo ordenado y con pleno sentido. No hay historia. Mi atracción por la pintura es desenfrenada, y sucumbo a sus placeres hasta caer en la cuenta de que estoy abrazando lascivamente un fantasma. La forma hierática de la obra, como una conciencia ética, contempla este sórdido abrazo tras el ojo de mi mente.

Ella no tiene nada de sórdido, mientras contempla el cuadro, aunque es una frívola vanidosa. Es hora de identificarla: la protagonista anónima del grandioso poema de Wallace Stevens *Sunday Morning*, una mujer cuyo estado de meditación en un precioso salón, con una hermosa vida, la conduce oblicuamente fuera del tiempo de la crucifixión de Jesús, "Sobre los mares, hacia la silenciosa Palestina, / Dominio de la sangre y el sepulcro." Stevens la utiliza para probar el amor a la belleza contra el acoso de la religión, la sensación de la creencia contra la creencia misma. Maravilloso al borde del terror, su poema roza ligeramente las escalas del juicio del arte y lejos de Dios. Pero Dios, irreprimible, recurre al fin a un movimiento de palomas que "descienden, / Abajo hasta la oscuridad, con las alas desplegadas."

El amante de la belleza hoy –probablemente un amante frustrado, según están las cosas, aunque no necesariamente menos apasionado– es en cierto modo una figura ridícula. La próxima ocasión que visite un museo, busque a alguien que haya caído en trance ante un cuadro. Observe. ¿No resulta esta persona, digamos una mujer, una visión cómica en su abandono? ¿O es indecente la visión? ¿Se siente un voyeur mirándola? Muchas personas de hoy, filisteos de 1996, sentirán desprecio, oscuro resentimiento, y quizá un toque de miedo, al observarla. Hay un reproche a su mundo en la forma de contemplar de esta mujer –a sus trabajos y conductas sexuales, a sus chismes. Su grotesco éxtasis declara insuficientemente razonable la satisfacción de Ud. Pero entonces, esa gente no visita los museos. (¿Verdad?)

Yo afirmo que el arte de Uslé reúne al sobresaltado amante de la belleza y el confuso filisteo en una sola conciencia. El éxtasis y lo grotesco convergen en sus lienzos –de modo muy similar a como lo hacen en la imagen de Stevens del tapete decorado con el diseño de una cacatúa. ¿Qué sentido tiene investir ese diseño frívolo de "verde libertad"? De repente, pienso en la terrorífica imagen de la locura como pájaro de Charles Baudelaire, cuya ala le rozaba. Por cadenas de imágenes como éstas, descenderemos, mano sobre mano, hacia estados de misterio que se aproximan al "antiguo sacrificio". Para realizar esto actualmente sin ser religioso ni estar enajenado, se necesita un escepticismo sólido y problemático como el de Uslé, con el que estabilizar el excitante y sombrío descenso.

Sigo señalando las obras de Uslé sin enaltecer sus particularidades: técnicas y elecciones formales muy variadas, todas resueltamente francas y abiertas. Uslé nos muestra lo que hace mientras lo está llevando a cabo, como si únicamente tuviera en mente el hacer. Si existieran pasajes de una belleza que quitara la respiración y otros que sugirieran un gesto expresivo, el artista respondería a nuestra percepción de ellos con un encogimiento de hombros. Éstos fueron casi inevitables, dadas las exigencias de material y de concepción. Uslé es absolutamente contemporáneo cuando declina de forma palmaria la responsabilidad sobre nuestra experiencia de su arte –en un tiempo histórico en el que nadie está capacitado para asegurar lo que otros sienten o piensan. Por consiguiente, los rasgos específicos de su arte son nódulos de silencio, fácilmente descriptibles pero inútiles de describir. Yo hablo para la ocasión retórica presente; los métodos de Uslé merecen un estudio comparativo en el contexto de la práctica de la pintura. Aquí, me refiero a los lectores que tienen ojos para ver por ellos mismos.

Las obras de Uslé son primitivamente abstractas, adhiriéndose al nivel de los estados abstractos de sentimiento del cual hablan. Él baraja un juego de dos cartas: el gusto por el placer y el hambre de significado. Maneja cada carta en lugar de la otra. Este cambio asegura el escepticismo, manteniendo controlada la presunción sentimental. Ofrece espectáculos seductores del gusto como si fuera lo único que le pidiera a la pintura. Pero lo hace de tal modo, con tal adusta gravedad, que revoluciona el sentimiento de que todo lo queremos, la punzada de nuestro hambre más voraz. Pienso en un monje pintado por Zurbarán: insaciable ansia, inseparable de la felicidad estética. Naturalmente, la esperanza cristiana de Zurbarán apunta su ansia artística hacia el futuro. Al igual que Wallace Stevens, Uslé comprende que, para nosotros, el hambre espiritual es algo del pasado –que no podemos ni recuperar ni de lo cual podemos escapar. Ella es una figura satisfecha en su peinador. ¿Qué le podría faltar? No le falta de nada. Le falta la nada. No tiene precisamente el hambre voraz cuya satisfacción le proporcionaría el fabuloso sabor que le

rodea. Descubre algo que no es y no puede ser para ella: el hambre, la necesidad. El placer que ella experimenta, sin relación con la necesidad profunda, hace de esta última un amenazante espectro. Ojalá fuera el sabor que ella goza el del sentido que no sabe cómo discernir. Su desánimo –al conocer que tiene lo que tendrá, que esto es todo lo que puede haber para ella, que su vida ha llegado a un estado de finalización indistinguible del estar acabada, concluida, terminada– debe de ser horrible, debe de amargarla. Y aún así la pintura la sostiene como un fino hilo de plata sobre el abismo.

Uslé nos regala con placeres del gusto que son tan fácil, tan ansiosamente aparentes, que son casi triviales, pero su música casual resuena ampliamente. Los placeres nunca reducidos hasta el punto de la saciedad, del entretenimiento concluido, que me dejaría regresar, contentado. Ellos siguen y siguen como el hilo de plata, y gradualmente mi mente se abre al abismo. Quizá no me guste este pacto. (En su "silla soleada", ella se estremece como si tuviera frío, aunque el día es bueno.) Pero no tiene objeto fingir que cualquier arte actual ofrece mejores condiciones. ¿Y para qué quejarse? "Ahora o nunca", decimos cuando nos enfrentamos con la necesidad de actuar. Uslé está entre nuestros contemporáneos que han identificado una opción más generosa, aunque más melancólica: ahora o nunca, ambos.

EL OJO EN EL PAISAJE

BARRY SCHWABSKY

Decir que una obra de arte determinada adopta la forma de una pintura es muy poco informativo: desafortunadamente, uno debe mirarla a través de sus propios ojos para saber lo que es, para juzgar si realmente es una obra de arte. En una era definida por la metafísica de la información, resulta una seria debilidad. Juan Uslé, como cualquier pintor activo hoy en día, actúa dentro este contexto definido no sólo por "la casi cierta imposibilidad de su lenguaje para 'nombrar' al mundo,"[1] sino también por la igualmente cierta imposibilidad por parte del mundo de nombrar su lenguaje.

Puede parecer extraño presentar con tan engorrosas consideraciones algunas de las más exuberantes, ingeniosas y, sobre todo, más serenamente jubilosas pinturas producidas durante la última década. No es menos cierto que no sólo éste es el clima en el cual Juan Uslé ha producido su obra, sino que sus logros están enraizados en su capacidad para "dar un toque" a la autoconciencia histórica, algo posible por ese potencialmente precario contexto de "indefinición temporal". Ad Reinhardt sacaba fuerzas de su convencimiento de haber sido elegido por la providencia para realizar la "última pintura", de la misma forma que Piet Mondrian podía aspirar a formar parte de una incipiente nueva cultura que, quizá, no considerara ya nunca más a la pintura como una disciplina separada debido a su integración en la vida cotidiana. Juan Uslé, por su parte, se sabe ni al final ni al principio, sino *in media res*, en algún lugar en la bruma de un mar de imágenes que incluye el pasado entero de la pintura, pero también un futuro en el que se mezcla con otras formas de experiencia visual desconocidas para las fuentes de la tradición.

Ciertamente, Uslé se ha manifestado sobre la importancia de su experiencia en la realización cinematográfica durante sus años de estudiante,[2] y su constante interés en el cine es tan evidente como demuestran los títulos de algunos de sus lienzos (*Blow-Up*, 1992; *Asa-Nisi-Masa*, 1995, frase de una película de Fellini) o en esa perspectiva tan fílmica, caracterizada, entre otras cosas, por la repetición de "marcos" gradualmente diferenciados (*Simultáneos*, 1993; *Oda-dao*, 1994). Es más, en los catálogos de su obra en los que las fotografías –algunas realizadas por el pintor mismo– incorporan comentarios tangenciales a las reproducciones de las pinturas se aprecia la facilidad con que las pinturas de Uslé navegan en un entorno abierto a una imaginería mediatizada – para aquéllos que se resisten a la evidencia de las pinturas por sí mismas.

Al mismo tiempo, como Uslé explota continuamente las oportunidades brindadas por la interacción entre pintura y fotografía y sus efectos consiguientes en la percepción visual – velocidad, intermitencia, permeabilidad a los "choques" producidos por objetos invasores– su obra nunca pierde del todo el contacto con el recuerdo del paisaje, con la experiencia tan distinta de la percepción natural, en la cual la atmósfera extien-

[1] *Juan Uslé: The Ice Jar*, John Good Gallery, Nueva York 1994.
[2] Barry Schwabsky: "Juan Uslé", entrevista en *Tema Celeste 40*, primavera 1993, p. 78-79.

de un armónico velo sobre cualquier detalle discordante y los objetos se impresionan por sí mismos aunque lentamente en el sensorio.

Aquéllos que sólo conocían la obra de Uslé de los 90 seguramente se sorprendan por el grado hasta el cual su obra anterior se enraizaba en el paisaje. Pero incluso en obras como *Lunada* (1989), *1960* (1986) o su compañera *1960 Williamsburg* (1987), tan dependientes de las vistas y sensaciones del Santander de su infancia (y no sólo de su infancia, puesto que regresó allí después de estudiar en Valencia), difícilmente aparece como naturalista, sino más bien como simbolista tardío. Tanto más en obras como las de la serie *Los últimos sueños del Capitán Nemo* (1988), con sus explícitas referencias a fantasías oníricas de fines del siglo XIX, ligeramente adornadas de parafernalia científica. Contemplando las pinturas de Uslé de esos años, a uno le parece como si un discípulo de Odilon Redon hubiera osado ejercitar su habilidad utilizando un tema de Albert Pinkham Ryder.

La luz tenebrosa y la paleta de tonos tierra de esas pinturas, con destellos azules de brillos salvajes; la práctica destrucción de límites, gracias a la cual la textura prácticamente sustituye al dibujo y las formas resultan a un tiempo macizas y esquivas; las superficies de textura espesa, a veces coagulada en lo que un crítico denominó "costra calcárea"...[3] todo podría haber evolucionado fácilmente bien hacia un compromiso más profundo con la observación y descripción del paisaje, bien hacia una inmersión matérica en substancias texturales húmedas y terrosas, en la tradición, quizá, de Tàpies o del Dubuffet de *Terres radieuses*. Pero el resultado fue bien diferente, algo que quizá podamos atribuir a la capacidad preternatural del pintor para interiorizar impresiones de su entorno inmediato y asimilarlas a su arte. La pintura de Uslé transmite una relación poco común con la aprehensión del lugar, un lugar a la vez extremadamente específico y enteramente tácito (sin duda, es este aspecto de la obra de Uslé el que provocó en Dan Cameron la revelación de que "en un viaje serio –el autor utiliza 'viaje' como sinécdoque de 'arte'– no es tan importante *saber* dónde estás como *ser* donde estás."[4]). Una observación atenta, cual la requerida por la pintura descriptiva de paisaje, conduciría a una imagen de lo real concentrada, mientras que la tendencia matérica supondría la abstención de toda transparencia o distancia. En lugar de ello, la aparente habilidad de Uslé para captar sensaciones al vuelo y unirlas en su cálculo recolector junto a otras muchas más significa que, del mismo modo que sus pinturas de Santander podían adoptar la forma de algo parecido a una serie de rápidos disparos fotográficos, o quizá de proyecciones simultáneas en la misma pantalla de diapositivas o películas del mismo lugar en momentos diferentes – la textura de la memoria como un sistema que elimina los detalles de aquello que recuerda, incluso enfatizando su forma global– simplemente, la pintura que empezó a realizar desde su llegada a Nueva York en 1987 tendería a asimilar gran multiplicidad de fuentes de imágenes en lugar de la previa multiplicidad de regresos a la misma fuente. Y esta "continuidad en la diversidad" pediría, con la misma naturalidad, algunos cambios de naturaleza técnica.

Sin embargo, esta transformación no podía realizarse de forma repentina, porque Uslé es un pintor que confía en la memoria más que en la simple inmediatez. Si algo reflejan los primeros lienzos de Uslé en Nueva York es una nostalgia definida por el país que había dejado atrás (de ahí el esfuerzo de *1960 Williamsburg* para re-imaginar el tema de la pintura anterior, *1960*, aunque como desde el otro lado, es decir, visto desde

[3] Octavio Zaya: "Sleepless Thoughts on 'Los últimos sueños del Capitán Nemo'", *Juan Uslé* (catálogo),Galería Montenegro, Madrid 1989.
[4] Dan Cameron: "Five Fragments", *Juan Uslé*, Farideh Cadot Gallery, Nueva York 1988, p. 13.

la perspectiva de Nueva York en lugar de desde España). La recogida y destilación de impresiones significativas no suele responder a impulsos repentinos, sino más bien a una meditada y casi tácita inclinación. No obstante, si la pintura anterior de Uslé recuerda a los simbolistas y la más reciente a los grandes modernistas (Mondrian, Miró, Malevich, Newman y Reinhardt parecen personajes con los que Uslé más cómodo se siente a la hora de emplear referencias concretas), podemos convenir en que lo que aquí cuenta no es tanto el aparente cambio de lealtades como la esencial continuidad en el protagonismo de la memoria –tanto la personal como la histórico-artística– en los medios y en los temas de la obra de Uslé. Muchos grandes modernistas surgieron del movimiento simbolista, desde Kandinsky y Mondrian hasta Picasso e incluso Duchamp. Que esto se deba bien a un rechazo natural o bien a un proceso de depuración resulta aún hoy un asunto controvertido; sea como fuere, Uslé estaba siguiendo la huellas de los maestros. Lo que significa que, si los eruditos intérpretes de su obra de los 80 estaban fundamentalmente de acuerdo en que "Uslé es un romántico del norte contemporáneo, angustiado, en búsqueda constante, cambiante, a la deriva en un mar de algas,"[5] nosotros deberíamos intentar descubrir qué tiene en común su trabajo reciente con esta definición que ahora no resulta sorprendente. Y, quizá al mismo tiempo, podríamos también revisar la consideración anterior a la luz de la evolución del arte de Uslé.

Por tanto, la transición estimulada por el traslado de Uslé a Nueva York en 1987 –quizá debería decir: la transición que trasladó a Nueva York con el propósito de provocar– realmente empieza a revelarse sólo en sus pinturas de 1990, incluyendo algunas cuyos títulos, conectándolas con la anterior *Last Dreams* (pienso en *Nemo Azul* o *Julio Verne*), nos permiten valorar las diferencias aún más claramente. En estas pinturas, y también en otras como *Ginseng a Mediatarde*, *Piel de Agua* o *Below 0ºF*, podemos apreciar la romántica oscuridad de la obra anterior de Uslé depurándose y clarificándose: la más densa de estas pinturas es más translúcida que cualquiera de las precedentes. Las formas nebulosas pero macizas de las anteriores, aquellos productos de lo que semejaba una lenta e inexorable acumulación, se han licuado, o se han transmutado en gestos suaves, fáciles. Uno siente una fresca energía de improvisación; existe un recién hallado sentido de velocidad, no tanto porque el tiempo se haya acelerado como porque el latido se ha subdividido. Es como si la recurrente música contemplativa de Anton Bruckner o Henryk Gorecki hubiera dado repentino paso a las sonoridades urbanas, disociativas, a veces estridentes de Edgar Varèse, el bebop y la salsa.

Pronto y a tono cambiaría la paleta de Uslé: basta contemplar los tonos más luminosos, más brillantes, más llamativos de pinturas de 1991 como *Medio Rojo*, *Vidas Paralelas* o *Martes*. La "cremallera" de Barnett Newman –una referencia continua en la obra de Uslé de este período, y ya en adelante– surge ahora menos como la despedida de una especie de Mar Rojo interior que como la puerta de entrada a nuevas sensaciones, de intensidades tan placenteras como dolorosas ("el más leve tintineo me convertía el cerebro en una especie de doloroso caleidoscopio," declaraba el pintor en cierta ocasión.[6]) Esta imagen representa la intervención subversiva del ojo en el paisaje, nunca más violado, sino equivalente al corte que sufre en *Un Chien Andalu*. La imagen del ojo ya había formado parte del vocabulario de Uslé (por ejemplo, en *Casita del Norte*, 1988), pero en un sentido relativamente naturalista, como un ovoide en el cual la luz proveniente del exterior quedara atrapada. En la obra más reciente el ojo deja de estar alegorizado por medio de la semejanza; quizá bajo

[5] Kevin Power: "Moving in a Sublime Submarine", *Juan Uslé: Williamsburg*, Cámara de Comercio, Industria y Navegación de Cantabria, 1989, p. 77.
[6] *Juan Uslé: Mal de Sol*, Galería Soledad Lorenzo, Madrid 1995.

la influencia de un entorno anglófono, en el cual el artista ya ha entrado, el ojo es ahora más como un Yo, directo y sin ambages. Es más, su función ya no es tanto la de detener la luz –ralentizándola como si se estuviera condensando– sino la de analizarla prismáticamente y diseminarla. "¿Existe algún medio que sea tan claro y transparente," se preguntaba el artista en este período, "tan inmediato y prístino, como la pintura sobre el lienzo? ¿Existe algún proceso en el que la actividad manual y la decisión intelectual coexistan de forma tan obvia?"[7] La excitación del primer descubrimiento rezuma en cada una de las palabras de este interrogante, que se responde a sí mismo, triunfante: *no, ningún otro*.

Esta inmediatez, esta transparencia de la materia a estimular es el gran re-descubrimiento de Uslé en los 90. A través de él explora complejidad y simplicidad, secuencia y simultaneidad, insistencia y evanescencia, urbanidad y temeridad, construcción y colapso. Se ha hecho más difícil trazar el curso de su desarrollo por la sencilla razón de que el desarrollo lineal quizá haya dejado de ser un aspecto a tener en cuenta una vez que el artista entra en el reino de las contradicciones. Observen con atención *Sueño de Brooklyn* (1992), *Huida de la montaña de Kiesler* (1993), *Bilongo* (1994), *Ojos desatados* (1994-95): ejemplifican una conseguida complejidad que pocos pintores contemporáneos (aparte de un puñado de viejos maestros aun vivos, como Roy Lichtenstein o Norman Bluhm) siquiera se atreverían a intentar. Además, la nerviosa exuberancia de una obra como *Mosqueteros, o mira cómo me mira Miró desde la ventana que mira a su jardín* (1995), entre otros trabajos recientes, cuyas casi dementes caligrafías rococó parecen haber sido ejecutadas con pigmentos suspendidos en óxido nitroso; y también, bastante opuesta en sentimiento, la re-apropiación de la horizontalidad, no ya como paisaje sino como código de pura resignación abiertamente reminiscente del último trabajo de Malevich, en *Kasimir's Come Back* (1994) y *After the Blade* (1996), y la reconsideración de la oscuridad de Reinhardt en relación con Goya en *Repleto de sueños* (*Amnesia*) (1996). Lo impredecible de estas obras y la seguridad absoluta con la que menciona a sus precursores sin citarlos representa el opuesto preciso del eclecticismo ("postmoderno" o cualquier otro): una fidelidad a la verdad emocional diferente en cada pintura.

Ni en las palabras ni en la pintura es Uslé dado a las declaraciones ampulosas o a afirmaciones globalizadoras. Contempla la realidad como poliédrica, a veces contradictoria, y modula sus respuestas en consecuencia. Por tanto, la afirmación de Barnett Newman: "El Yo, terrible y constante, es para mí el tema clave en pintura y escultura,"[8] sublime como lo vemos a la luz del inmenso logro de Newman, sólo puede sorprendernos como algo risible en un tiempo en el cual la pintura, para sobrevivir, debe sacar fuerzas del escepticismo y energía de la heterogeneidad, y en relación a un arte que, como el de Uslé, constantemente se dirige a las realidades tanto menores como mayores que un por ahora sumiso Yo (en letra pequeña) –fundamentalmente, al ojo y el paisaje, es decir, al receptivo órgano somático del Yo y al entorno sensorial que lo rodea. El entorno al cual se dirigen las pinturas de Uslé ha cambiado radicalmente en la última década y, con él, la naturaleza del órgano receptivo a través del cual se refracta. Pero la intensidad de la dialéctica entre ellos no ha hecho sino aumentar.

[7] "Dialogue with the other side", *Juan Uslé: Bisiesto*, Galería Joan Prats, Barcelona 1992, p. 38.

[8] Newman, citado por Rainer Crone y Petrus Graf von Schaesberg, "Ojo Roto", *Juan Uslé: Ojo Roto*, Museu d'Art Contemporani, Barcelona 1996, p. 159.

SATISFACCIÓN, VALOR Y SIGNIFICADO EN LA DECORACIÓN ACTUAL;
O ALGUNOS PENSAMIENTOS SOBRE POR QUÉ LA ABSTRACCIÓN FUNCIONA EN LAS PINTURAS DE JUAN USLÉ PRECISAMENTE PORQUE SE ENCUENTRAN *EN EL LÍMITE* Y *EN CASA*

Terry R. Myers

I

Un análisis de las manifestaciones simplemente superficiales de una época puede contribuir a determinar mejor su lugar en el proceso histórico que los juicios de la época sobre sí misma. Sigfried Kracauer, 1927[1]

Esta frase, que abre el ensayo de Kracauer "The Mass Ornament", nos sitúa –casi cincuenta años más tarde– en la difícil tesitura de intentar determinar no sólo lo que exactamente constituye tanto la "ornamentación" como la "decoración" en la producción cultural de hoy (en tanto a conceptos como forma y contenido reales, así como valor social e incluso moral) sino también, y más específicamente para nuestros propósitos, lo que significan realmente estas categorías tan ampliamente concebidas en el contexto de la práctica de la pintura.[2]

Las pinturas de Juan Uslé son sobradamente significativas en este particular contexto, puesto que contienen lo que parece ser un alto nivel de confort y una capacidad colectiva para albergar un discurso interior utilizando diferentes acepciones de lo "decorativo" sin destruir y/o rebajar ninguna de éstas a los modelos "estándar" que definen casi toda la pintura abstracta de hoy. Ni resueltas ni esquizofrénicas, ni sin esfuerzo ni laboriosas, las pinturas de Uslé ni armonizan ni desequilibran los componentes de todos sus diseños. Parece más bien que éstas se apoyen en las denominadas "manifestaciones simplemente superficiales" de la abstracción para sugerir sin descanso que estos elementos ornamentales sean comprendidos como esenciales para la significativa conmemoración de *un* modo notable en que el mundo fue concebido y/o construido en aquel momento, como una *compleja* situación incesantemente simultánea presentada en una forma convenientemente versátil. Básicamente, las pinturas tienen éxito sólo cuando logran esto, una actividad elaborada que pragmáticamente puede ser considerada como su "tarea".

Aún cuando pueda decirse que la pintura ha sido marginada en el discurso de la cultura hasta el punto de su (casi) extinción, parece cada día más que es precisamente en la pintura donde nos enfrentamos con significativas situaciones que sobrepasan las tradiciones culturalmente específicas en decoración y ornamento, por no mencionar el estilo. En mi opinión, la pintura más interesante de hoy utiliza con frecuencia historias, recuerdos, modelos bastante específicos culturalmente, no para ser nostálgica e incluso nacionalista, sino más bien, casi al contrario, para permanecer *abierta* a un discurso visual más amplio que existe en el denominado estado "puro" precisamente en el *híbrido,* en el *simultáneo.* En otras palabras, la mejor pintura de hoy

[1] Kracauer, S.: "The Mass Ornament" (trad. de Barbara Correll y Jack Zipes), *New German Critique,* 5, primavera 1975, p. 67. Originalmente publicado en el *Frankfurter Zeitung,* junio 9-10, 1927.

[2] Oleg Grabar en su libro *The Mediation of Ornament,* The A.W. Mellon Lectures in the Fine Arts, 1989, en la Galería Nacional de Arte de Washington D.C., Princeton University Press, Princeton, NJ 1992, p. 24, nos dice que "se ha escrito mucho sobre ornamento desde las primeras décadas del siglo diecinueve, ya que cada uno de los pensadores, educadores y creadores implicados en el arte *excepto quizás en la pintura sobre lienzo* [énfasis mío] tuvieron que desarrollar una actitud o doctrina sobre lo que debería considerarse ornamento." Las razones por las que esto sucedió son naturalmente muy amplias y escapan al objeto de este ensayo. Baste decir que dicha carencia tiene probablemente algo que ver con nuestra continua incomodidad con ambos términos cuando se trata de hablar de pintura.

se está "acomodando", en el mejor de los sentidos de la palabra, está realizada para el *próximo* contexto. Por lo tanto, si bien es bastante evidente que las pinturas de Uslé están basadas de modo notable en las particularidades de la pintura hispánica, el pasado año contemplé estas pinturas incluso con más intensidad cuando viajaban (como yo) de Nueva York a Los Ángeles en algunas exposiciones importantes. Tal mudanza atraviesa no sólo un país diversificado (geográfica y culturalmente), sino también una tradición artística más breve aunque no con menos influencia (en cuanto al trabajo de Uslé). Los viajes como éste otorgan a estas pinturas la extraordinaria capacidad de estar "en el límite" y "en casa". Uslé tituló una de sus más importantes obras *Mal de Sol*, por un recuerdo de la infancia, cuando sufría de insolación por pasar demasiado tiempo al sol. Yo también he tenido que tener cuidado con tales sobreexposiciones a lo largo de mi vida; ahora que vivo en California soy más consciente de ello. Juan Uslé realiza sus obras en Nueva York pero éstas poseen (lo que ha sido denominado anteriormente) la calidad de la luz "californiana", un baño de sol incontrolado puede hacerte enfermar o estropearte la imagen. Hasta tal punto lleva Uslé sus obras.

II

Más que representar una disminución de las expectativas de la pintura abstracta actual, la medida tangible de la "acomodación" visual y conceptual en la obra de Uslé es sólo una indicación de cuán significativo es lo decorativo para muchos de nosotros aún hoy.[3] Las pinturas de Uslé son concienzudas en la experta consecución de espacios y superficies fluidos que muestran cuán diversas pueden llegar a ser las cuestiones y (potenciales) respuestas en trabajos importantes que utilizan las formas, modelos y movimientos de la ornamentación. De modo similar, si las pinturas de artistas como Philip Taaffe y Lari Pittman producen un sentimiento similar de meticulosidad ideológica tanto en la forma como en el contenido de sus marcos decorativos respectivos, debería reconocerse que éstos lo consiguen por medio de la colocación estratificada de motivos discretos (en ocasiones incluso nombrables), todos los cuales garantizan que la pintura sea estable, incluso arquitectónica, y de este modo más concebible. Las pinturas de Uslé están mucho más en la línea de las de Mary Heilmann: ambos pintores ensamblan campos culturalmente saturados, circunscritos tanto como abiertos: territorios expansivos en los cuales la estructura de un plano decorativo (o planos) es literalmente infundida por la fuerza direccional del trabajo requerido (mediante el proceso total de realización de los cuadros) para completar la pintura misma.

Las pinturas de Uslé funcionan *por medio* de sus "programas" decorativos; sus materiales licuados fluyen continuamente por dichos programas en una profusión de trazos lineales; "ladrillos" de colores vibrantes; rápidas cartografías de carreteras, venas, o simplemente modelos planos; lenguajes visuales de connotaciones casi siempre simbólicas; y todo tipo de imágenes cargadas y en ocasiones identificables. Inesperadamente, lo que identifica los trabajos de Uslé es, de hecho, su abrumador (incluso exagerado) sentimiento de *calma* negociada y conseguida, incluso cuando la composición general transmite un sentimiento de agitación y/o exceso. Una zona confortable como ésta se crea en su trabajo *no* como una válvula de escape –a saber, como un lugar último (utópico) para escapar de las consecuencias de nuestro propio e inevitable sentido de consciencia de las cosas en el mundo– sino como un campo de juego activo abierto para que los elementos decorativos de la pintura consigan su efecto: estos mismos elementos establecen efectivamente las condiciones visuales, conceptuales y contextuales necesarias para cualquier conexión significativa entre los espectadores y la obra.

[3] Para una reciente explicación sobre una forma en la que lo decorativo es importante en el arte contemporáneo, véase mi artículo "Painting Camp: The Subculture of Painting, The Mainstream of Decoration", *Flash Art 27*, no. 179, noviembre-diciembre 1994, p. 73-76.

III

El hecho es que nadie repararía en el modelo si la masa de espectadores que tienen una relación específica con la obra, y no representan a nadie, no estuvieran sentados delante de ésta. KRACAUER[4]

El concepto de Kracauer "ornamento de masa" se origina a raíz de sus reflexiones sobre "Las Chicas de Tiller", grupos de bailarinas americanas que actuaban en estadios y cabarets de la Alemania de entreguerras. El espectáculo consistía básicamente en la presentación de una serie de modelos intrincados formados por movimientos ordenados ejecutados, de acuerdo con el autor, por "miles de cuerpos". Para él, la actuación de estas mujeres simbolizaba el poder de la producción americana en aquel tiempo;[5] para nuestros propósitos aquí, nos recuerda la rapidez y frecuencia con la que podemos (y seguimos haciéndolo) despersonalizar, e incluso degradar, aquellas cosas etiquetadas como decorativas y/o ornamentales, algo a lo que Kracauer se oponía claramente: "Yo diría que el placer *estético* conseguido en los movimientos de masa ornamentales es legítimo."[6] Al final del (modernista y tecnológico) siglo veinte, posiblemente la pintura ocupe un lugar en nuestra cultura, en la que está teniendo lugar una reevaluación de lo decorativo como una práctica más individualizada y diversificada, dado que como medio y como práctica no tiene ya mucha responsabilidad directa (si es que la tiene) sobre ninguna audiencia potencial, en términos educativos. Muchos pintores de la actualidad, incluyendo Uslé y otros ya mencionados, creen que los modelos –y, por extensión, las pinturas– requieren espectadores no sólo para sentarse frente a ellas, sino también para mirarlas como algo que potencialmente se incorpore a su propio discurso interno, sin tener que decirles específicamente lo que tienen que hacer (o qué tienen que mirar o pensar). Con esto no queremos sugerir, no obstante, que ni nosotros ni el artista tengamos responsabilidad alguna. La obra más importante que hoy en día pueda ser considerada *significativamente* decorativa es valiosa precisamente porque tiene un punto de vista; no porque directamente responda a ciertas cuestiones, sino más bien por el hecho de que trate sobre la naturaleza del diálogo mismo. Esto explicaría por qué cuando contemplamos una obra compleja de Uslé como Mal de Sol, por nosotros mismos, decidimos no sólo ver o no ver ciertos motivos en su campo azul como ramas de árbol, sino también (si identificamos a éstas como tales) permitir o no que este reconocimiento nos ayude en la comprensión de la totalidad de la obra. Seguramente comenzaremos por aceptar que probablemente son y no son ramas de árbol al mismo tiempo. La simultaneidad consecuente (y –yo diría– *moral*) de parte de una figura decorativa demuestra en último término que el hecho de que la obra de Uslé pueda concretamente ser o no etiquetada como "abstracta" no es la cuestión.

IV

Mientras la arquitectura contemporánea ha logrado proporcionar un nuevo marco para la vida contemporánea, este nuevo marco a su vez ha actuado sobre la vida en la cual se origina. La nueva atmósfera ha conducido al cambio y desarrollo de las concepciones de la gente que vive en ella. SIGFRIED GIEDION, 1963[7]

[4] Kracauer, *op. cit.*, p. 69.

[5] Karsten Witte, en su "Introduction to Siegfried Kracauer's 'The Mass Ornament'", *New German Critique 5*, primavera 1975, p. 63-64, cita un pasaje de otro texto de Kracauer ("Girls und Crise", *Frankfurter Zeitung*, 27 de mayo de 1931), digno de citarse al completo por su hipérbole: "En aquella época de la postguerra, en la cual la prosperidad parecía ilimitada y en la que apenas podía imaginarse el desempleo, las Girls fueron artificialmente fabricadas en USA y exportadas a Europa a docenas. No sólo eran productos americanos; al mismo tiempo demostraban la grandeza de la producción americana. Recuerdo perfectamente la aparición de aquellas tropas en el cenit de su gloria. Cuando formaban esa serpiente ondulante, ilustraban de forma radiante las virtudes de la cinta transportadora; cuando pisaban en tempo rápido, sonaban a negocio, negocio; cuando elevaban sus piernas con precisión matemática, afirmaban de modo juguetón el progreso de la racionalización; y cuando repetían una y otra vez los mismos movimientos sin interrumpir su rutina, uno imaginaba una cadena infinita de automóviles saliendo de la factoría al mundo, y pensaba que las bendiciones de la prosperidad no tenían fin."

[6] Kracauer, *op. cit.*, p. 70.

[7] Citado por Lesley Jackson en *Contemporary: Architecture and Interiors of the 1950's*, Phaidon Press, Londres 1994, p. 39, de su libro *Space, Time and Architecture*, Harvard University Press, Cambridge, MA 1963, 4.ª edición.

Nacido en 1954, Uslé es parte de una generación de artistas para los cuales la simultaneidad era un aconte-cimiento diario y, en último término, un requisito. En los años de la postguerra, la vida hogareña y la arqui-tectura construida para este fin fue conocida como "contemporánea" más que "moderna". De acuerdo con Lesley Jackson:

> una de las razones de esto (la creciente aceptación de la arquitectura moderna(fue que el diseño de postguerra se centró más en las personas y los arquitectos de esta época fueron más generosos en cuanto a la evaluación de las necesidades más amplias del público. Reconocieron, por ejemplo, que dichas necesidades se extendían más allá de la provisión de las necesidades funcionales básicas, para acomodar otros requisitos igualmente importantes si bien menos racionalmente justificables, como la demanda de estimulación visual y confort físico –lo que Philip Will caracterizó en la arqui-tectura de mediados de siglo de los Estados Unidos como "calor, textura y decoración".[8]

Al combinar la necesidad de estimulación visual con el confort físico, los hogares "contemporáneos" fueron concebidos como lugares en los que la decoración se entendía como necesidad, una que funcionara en muchos niveles al mismo tiempo, de modo similar a los avances tecnológicos de la época. Bien en los casos claramente influyentes del cine y/o la televisión (ambos potenciados por la llegada de avances técnicos como el Tecnicolor), o quizá en una categoría menos obvia aunque no menos importante como la de los electro-domésticos (sin mencionar el mobiliario, las cubiertas de paredes y suelos, etc.), la progresiva dependencia de varios elementos que concurren simultáneamente –*como acontecimientos diarios*– ha ejercido un tremendo impacto sobre todas las formas de producción cultural, incluyendo la pintura "abstracta". Los cuadros de Uslé se distinguen no sólo por las grandes diferencias existentes entre ellos, sino también por cómo cada uno de ellos individualmente, obstinadamente, perseveran en su compromiso con tanto la simultaneidad en el contraste de efectos espaciales como con las reverberaciones entre el contenido reconocible y la forma no objetiva. Ninguno de estos componentes específicos "se impone" en ninguna de sus obras porque están igualmente "en el límite" y "en casa": la estimulación visual y el confort físico siguen siendo esenciales en las obras y en la "imagen" del mundo, como elementos deseables con los que vivir la vida cotidiana.

V

En una famosa fotografía de Julius Schulman de la Case Study House no. 22, diseñada por Pierre König y construida en Hollywood Hills en 1959-60, tenemos el cuadro completo: en una sala de estar con muros de cristal que domina un lado de la colina, contemplando una vista nocturna neblinosa aunque amplia y espectacular de Los Ángeles, dos mujeres (que podrían haber sido chicas "Tiller" si estuviéramos en 1927) mantienen una conversación. Desde fuera de la casa, parece como si las mujeres estuvieran flo-tando en un espacio continuamente cambiante; desde el interior, sólo podemos suponer que la mayoría de las necesidades de estimulación visual y confort físico están más que satisfechas. De nuevo, cada obje-to está "en el límite" y "en casa".

Terry R. Myers es crítico permanente de *Fine Arts and Graduate Studies* en el Otis College of Arts & Design de Los Ángeles.

[8] *Ibid.*, p. 39-40.

PINTURAS

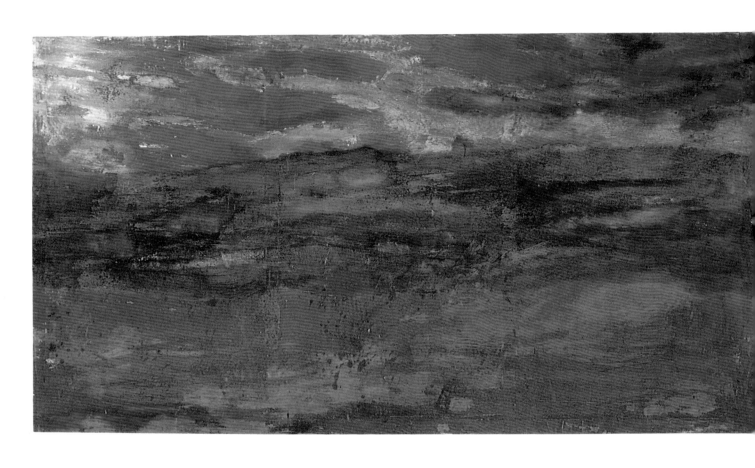

Lunada, 1986
Óleo sobre lienzo, 160 x 300 cm
Colección Manuel Ruiz de Villa

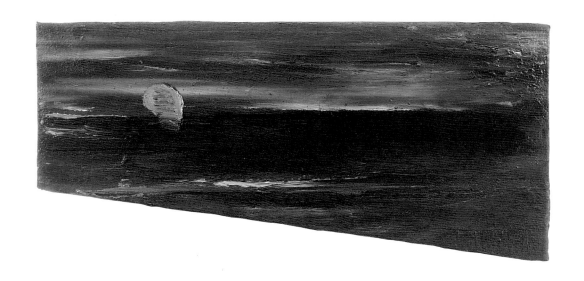

Before 1960, 1987
Óleo, vinílico y pigmentos sobre lienzo, 20 x 56 cm
Colección del artista

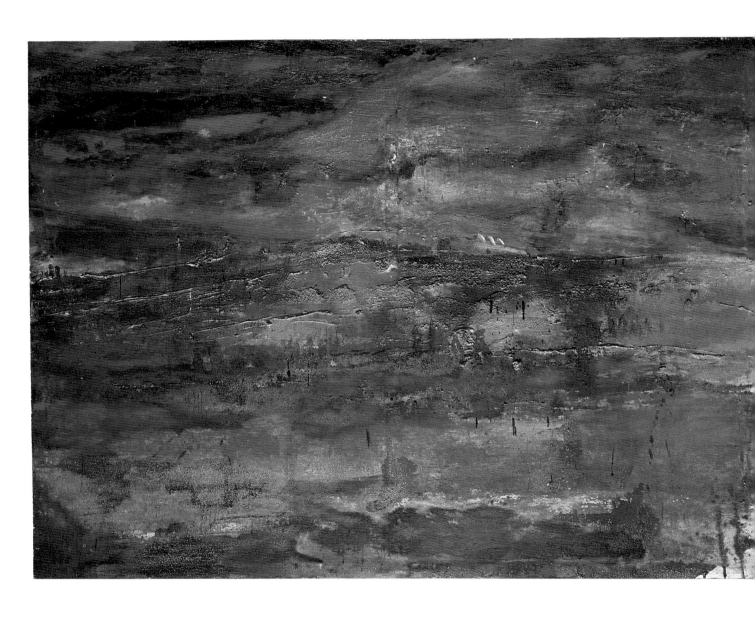

1960, 1986
Óleo y pigmentos sobre lienzo, 200 x 305 cm
Colección Galería Soledad Lorenzo, Madrid

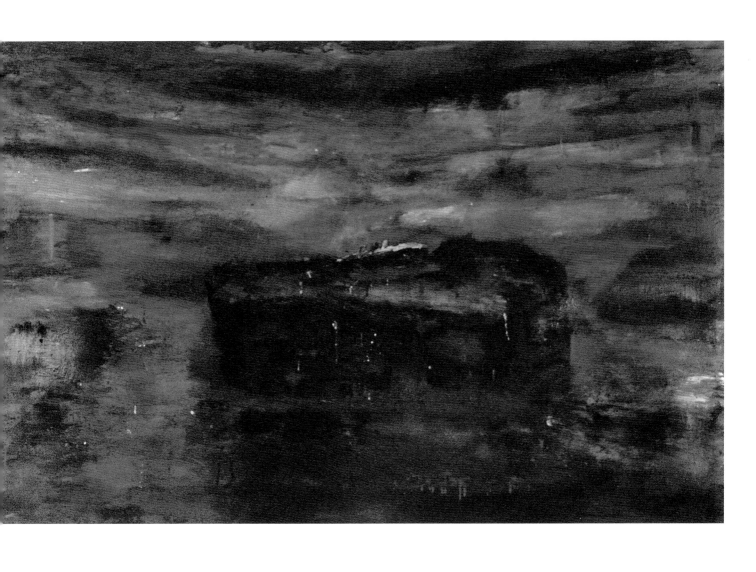

1960. Williamsburg, 1987
Óleo, vinílico y pigmentos sobre lienzo, 182 x 282 cm
Colección Galerie Farideh Cadot, París

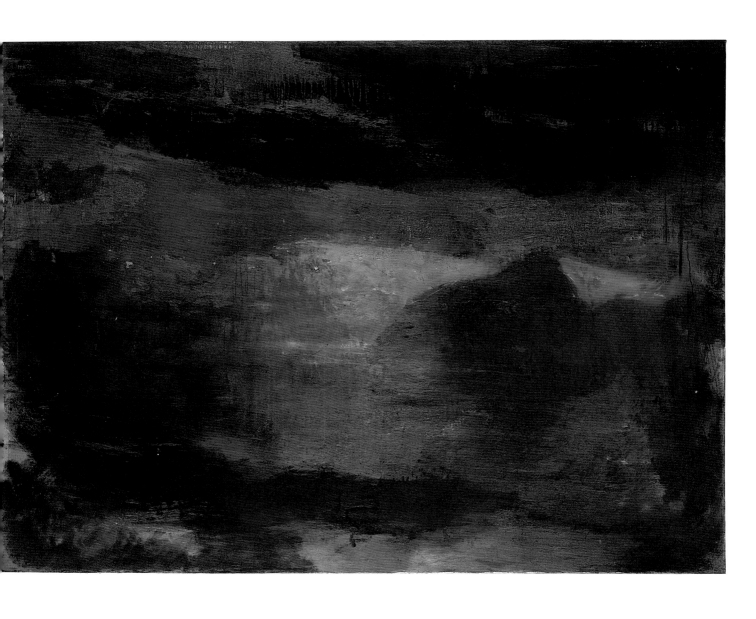

Negro Williamsburg, 1987
Óleo, vinílico y pigmentos sobre lienzo, 198 x 282 cm
Colección particular, Alemania

Sin título, nº1 (Serie *1960. Williamsburg*), 1987
Vinílico, dispersión y pigmentos sobre lienzo, 31 x 56 cm
Colección Dan Cameron, Nueva York

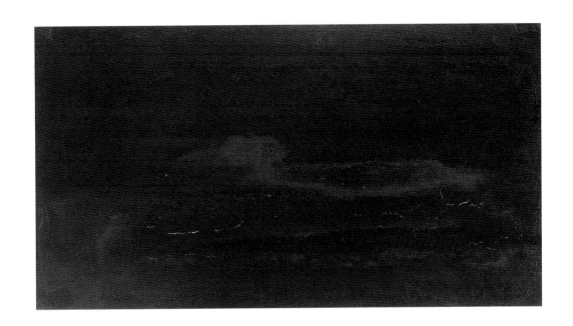

Sin título (Serie *1960.Williamsburg*), 1987
Óleo, vinílico y pigmentos sobre lienzo, 31 x 56 cm
Colección Vicky Civera

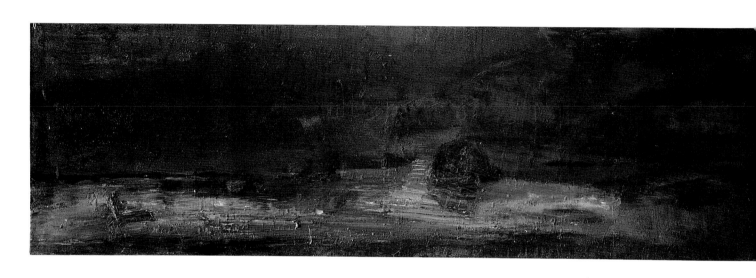

Negro Horizontal, 1987
Óleo sobre lienzo, 94 x 305 cm
Colección particular, Madrid

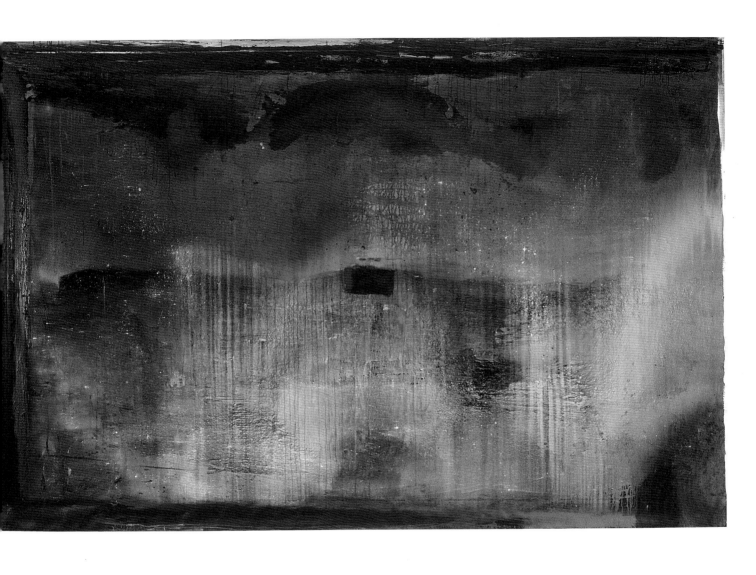

Crazy Noel, 1987-88
Óleo, vinílico y pigmentos sobre lienzo, 200 x 305 cm
Colección de Arte Contemporáneo Fundación "la Caixa", Barcelona

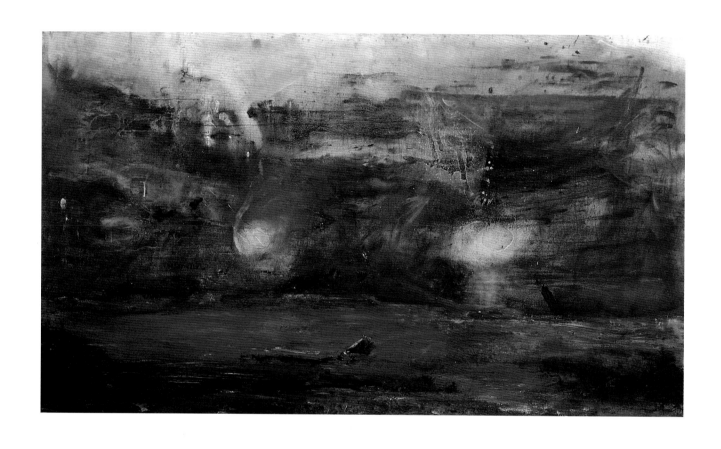

Entre dos lunas, 1987-88
Óleo, vinílico y pigmentos sobre lienzo, 112 x 198 cm
Colección Galería Rojo y Negro, Madrid

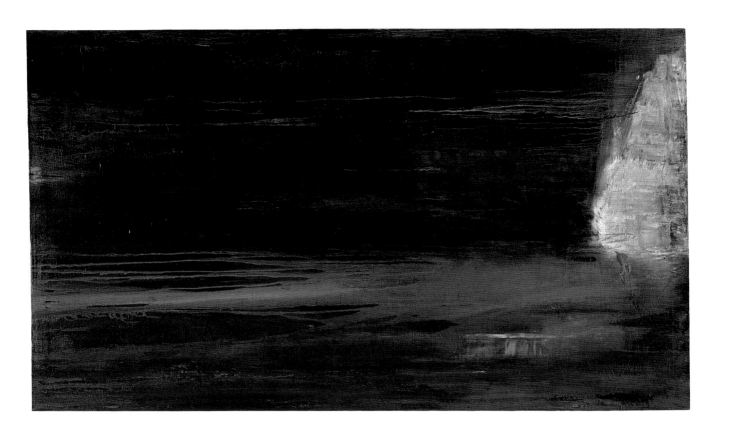

L'Observatoire, 1988
Óleo, vinílico y pigmentos sobre lienzo, 112 x 198 cm
Colección José Luis López-Quesada Abelló

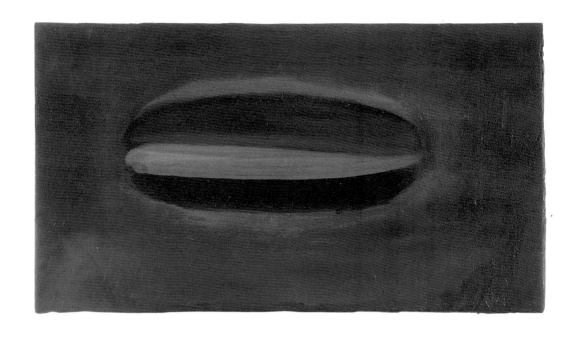

Ojo Nemo, 1988-89
Vinílico, dispersión y pigmentos sobre lienzo, 31 x 56 cm
Colección del artista

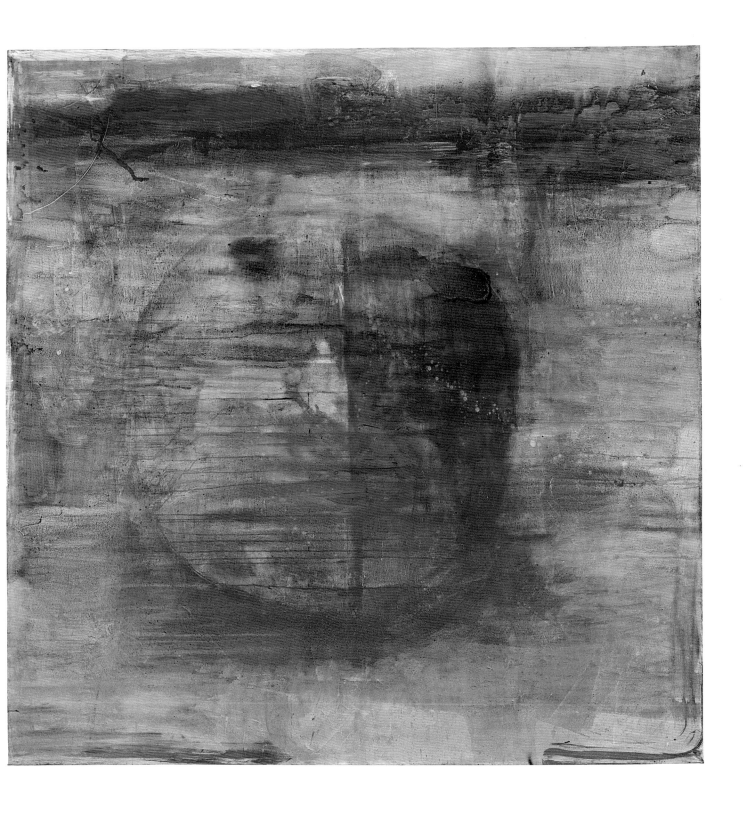

Casita del Norte II, 1988
Óleo, vinílico y pigmentos sobre lienzo, 244 x 244 cm
Colección particular

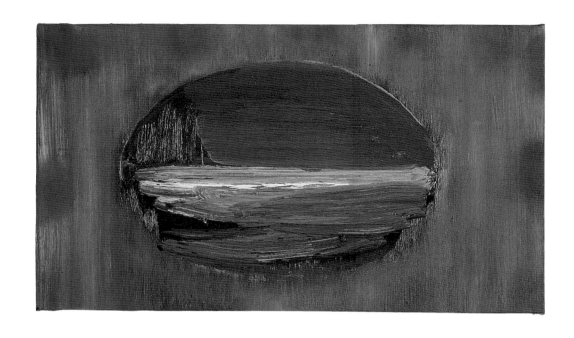

Yellow Line, 1988
Óleo, cera y pigmentos sobre lienzo, 30,5 x 55,5 cm
Colección particular

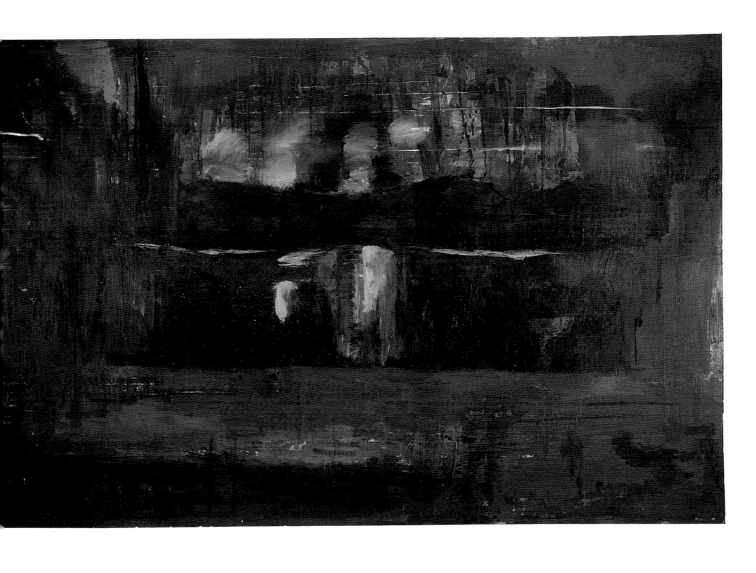

Verde Aguirre, 1988
Óleo, vinílico y pigmentos sobre lienzo, 198 x 305 cm
Colección Galería Rojo y Negro, Madrid

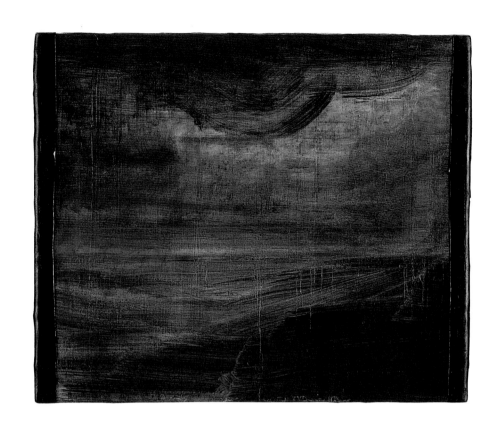

Entrevelos, 1988
Vinílico, cera y pigmentos sobre lienzo, 48 x 51 cm
Colección Fernando de Val

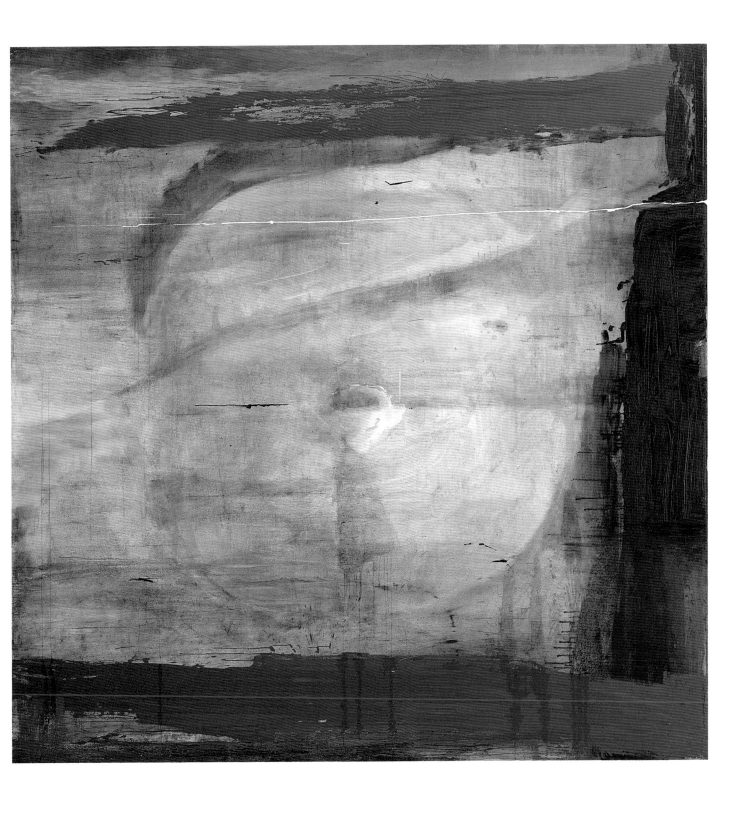

Oriental, 1988
Vinílico, dispersión y pigmentos sobre lienzo, 244 x 244 cm
Colección Jean-François Échard

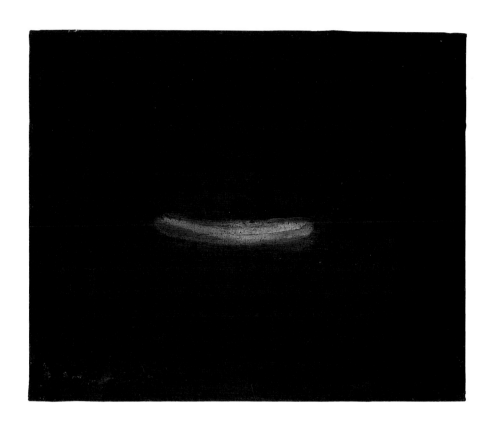

Moving, 1988-89
Óleo, vinílico y pigmentos sobre lienzo, 48 x 56 cm
Colección Bruce & Aulana Peters

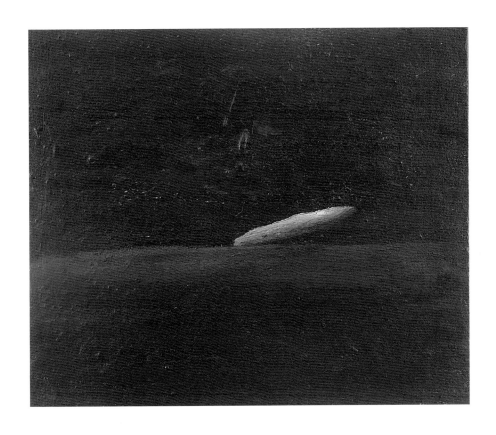

Sin título (Serie *L'Observatoire*), 1988
Óleo, cera, vinílico y pigmentos sobre lienzo, 39 x 46 cm
Colección Vicky Civera

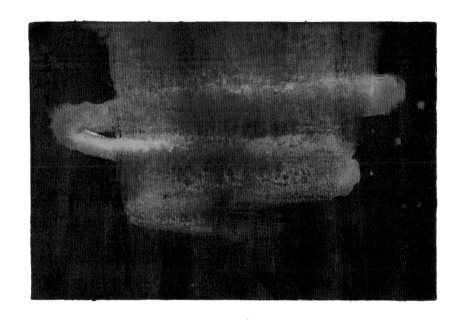

Inmersión, 1988
Vinílico, cera y pigmentos sobre lienzo, 31 x 46 cm
Colección particular

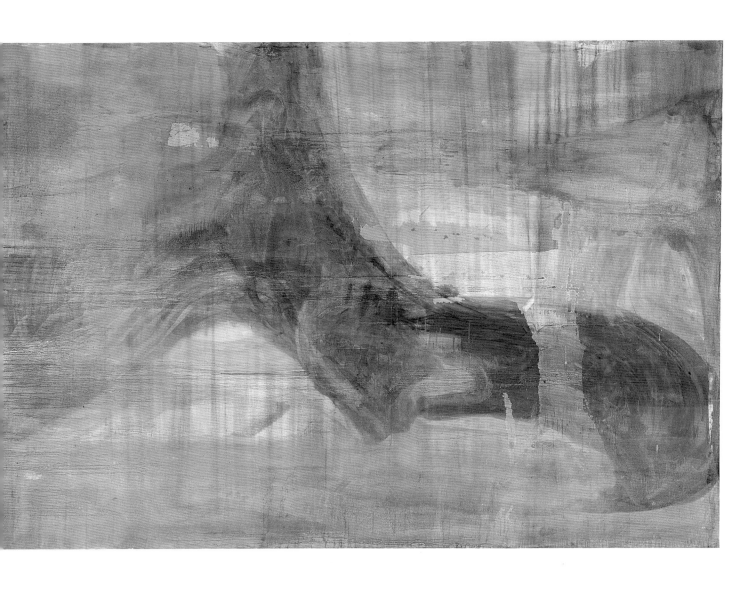

Gulf Stream, 1989
Óleo, vinílico y pigmentos sobre lienzo, 203 x 305 cm
Colección particular, Madrid

Ojo y paisaje, 1989
Vinílico, dispersión y pigmentos sobre lienzo, 30 x 55 cm
Colección del artista

Nemovisión, 1988-89
Vinílico, dispersión y pigmentos sobre lienzo, 31 x 56 cm
Colección del artista

Trishuli, 1989
Óleo sobre lienzo, 46 x 31 cm
Cortesía Galería Soledad Lorenzo, Madrid

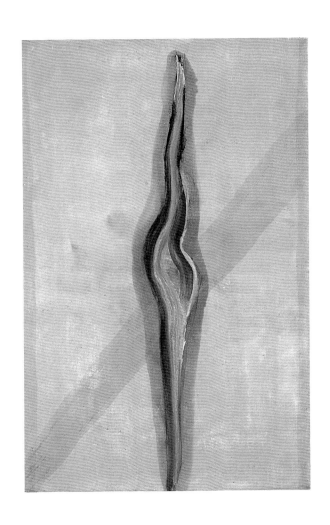

Sin título (Serie *Nemaste*), 1989
Óleo, vinílico y pigmentos sobre lienzo, 46 x 31 cm
Colección Victoria Uslé

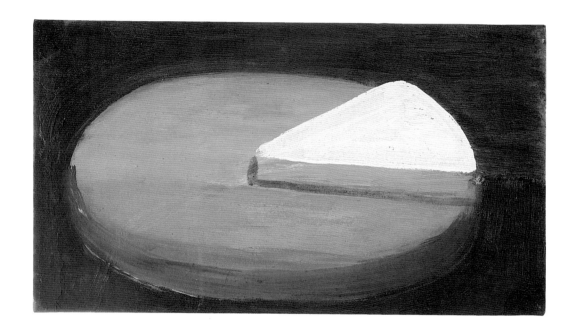

1942 (Serie *Nemaste*), 1989
Vinílico, dispersión y pigmentos sobre lienzo, 31 x 56 cm
Colección Victoria Uslé

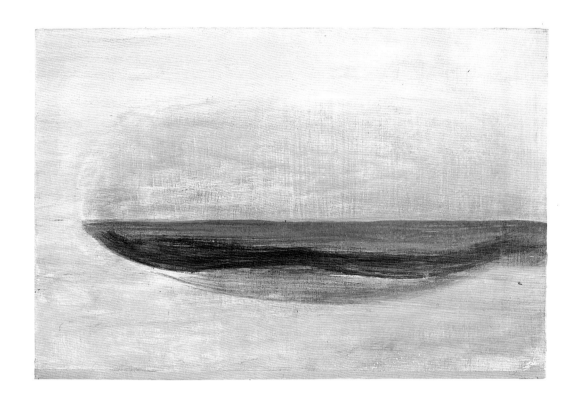

Sin título (Serie *Nemaste*), 1989
Vinílico, dispersión y pigmentos sobre lienzo, 31 x 46 cm
Colección Victoria Uslé

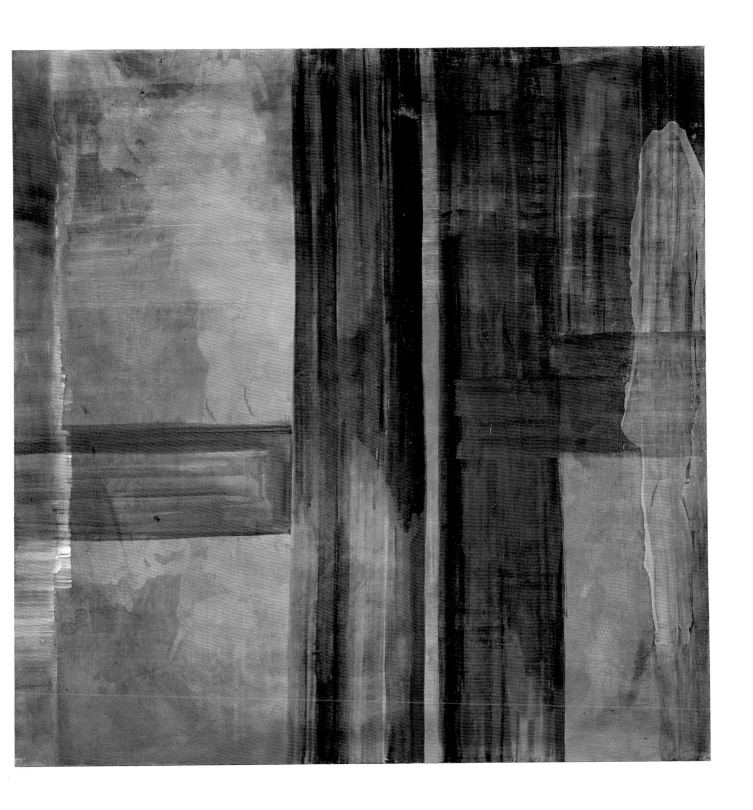

Below 0°F, 1990
Óleo, dispersión, vinílico y pigmentos sobre lienzo, 245 x 245 cm
Colección Juan Abelló

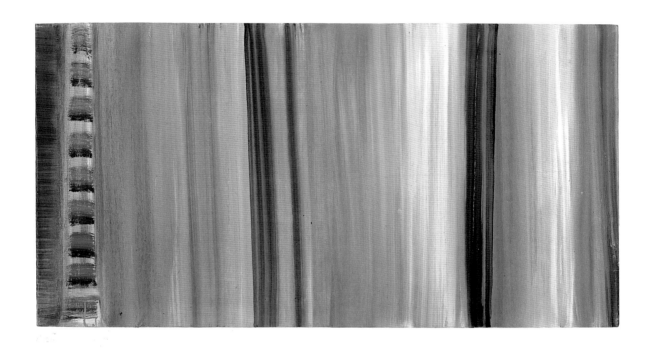

58th Street, 1989-90
Óleo, vinílico y pigmentos sobre lienzo, 61 x 122 cm
Colección Vicky Civera

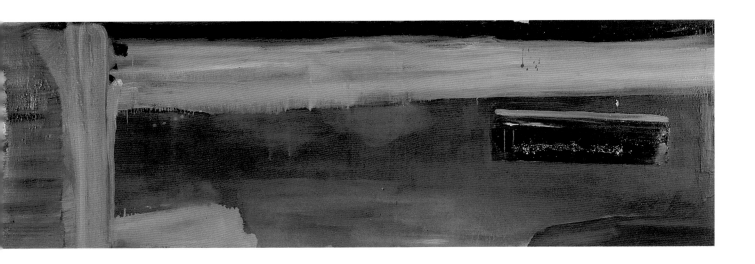

Nemovisión, 1988-89
Vinílico, dispersión y pigmentos sobre lienzo, 94 x 305 cm
Colección Bergé

105

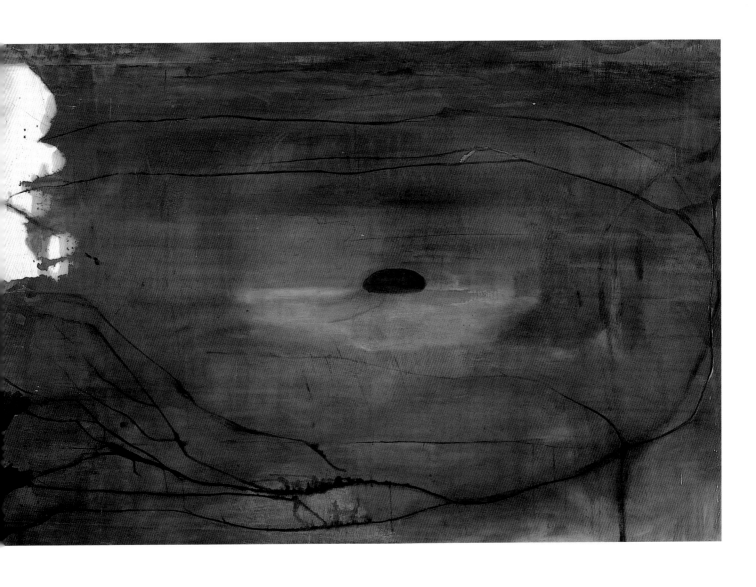

Alicia Ausente, 1989
Óleo, vinílico y pigmentos sobre lienzo, 202 x 305 cm
Colección particular, Málaga

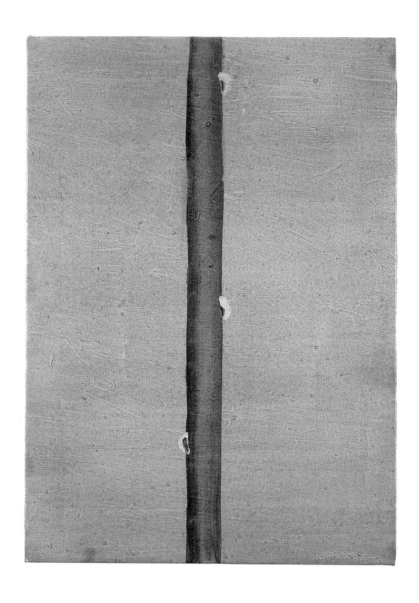

Sin título, nº 3 (Serie *Nemaste*), 1989-90
Vinílico, dispersión y pigmentos sobre lienzo, 56 x 41 cm
Colección Victoria Uslé

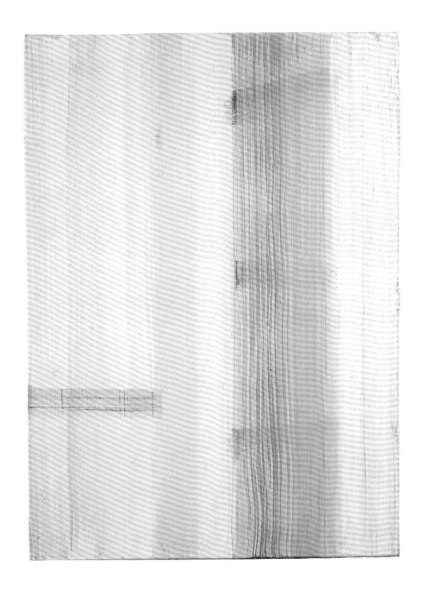

Duda 6, 1990
Dispersión, vinílico y pigmentos sobre lienzo, 56 x 41 cm
Colección particular

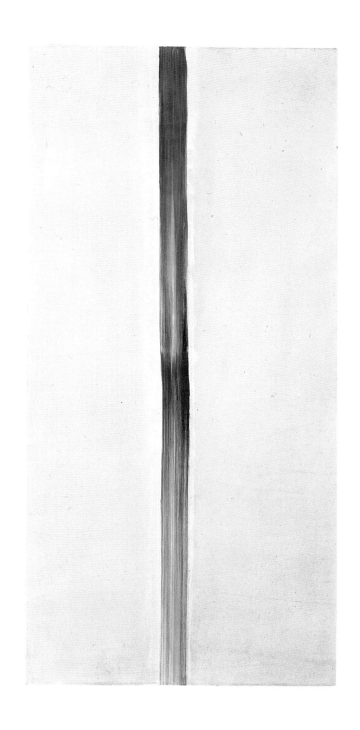

Wake up, 1990
Vinílico, dispersión y pigmentos sobre lienzo, 122 x 61 cm
Colección Vicky Civera

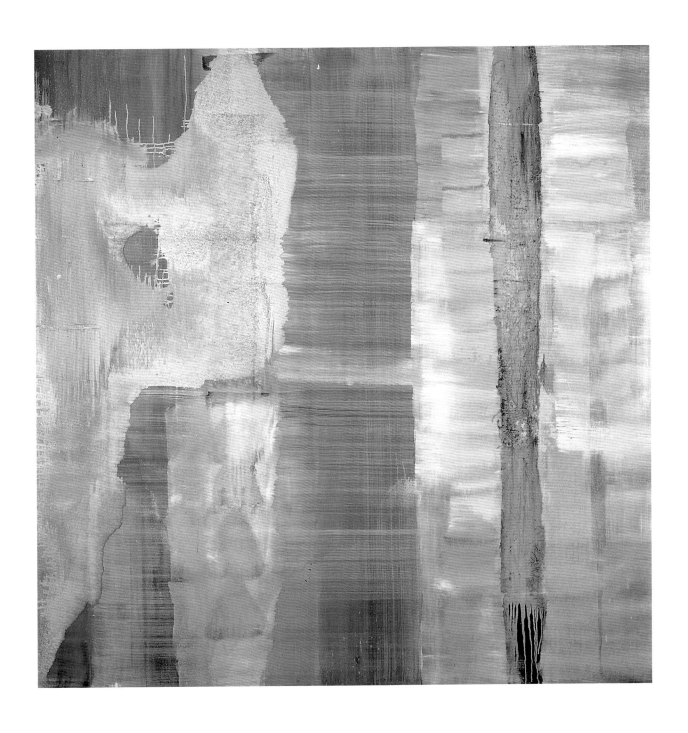

Ginseng a media tarde, 1990
Óleo, vinílico y pigmentos sobre lienzo, 198 x 198 cm
Colección Galerie Farideh Cadot, París

111

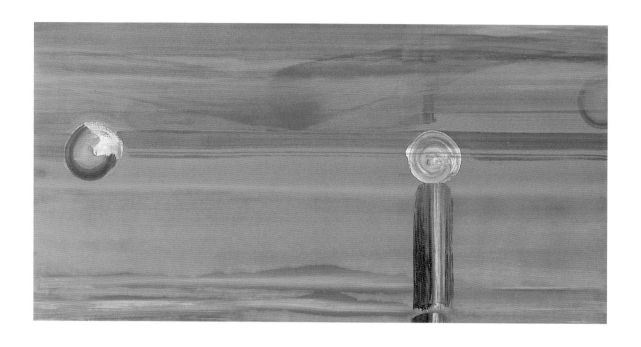

Julio Verne, 1990
Óleo, vinílico y pigmentos sobre lienzo, 61 x 122 cm
Colección particular. Cortesía Galería Charpa, Valencia

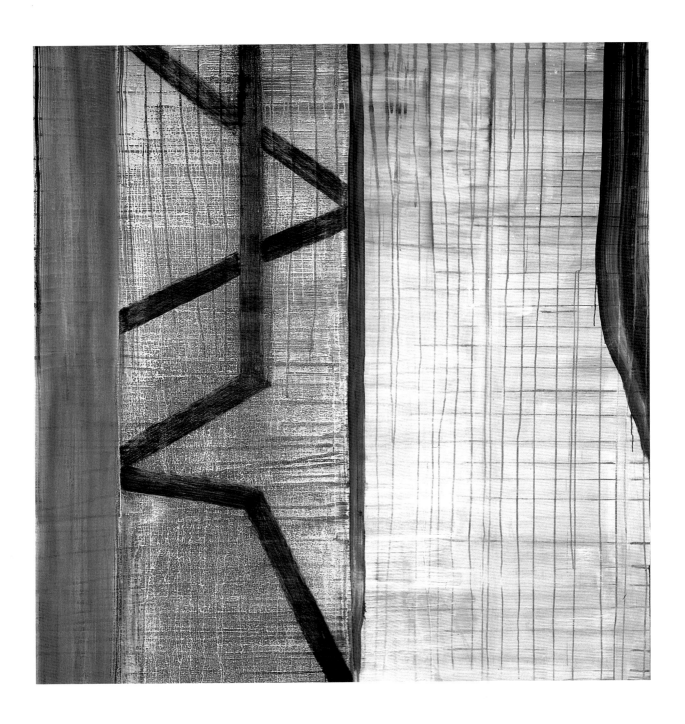

Pinochio, 1990
Vinílico, dispersión y pigmentos sobre lienzo, 198 x 198 cm
Colección Galería Soledad Lorenzo, Madrid

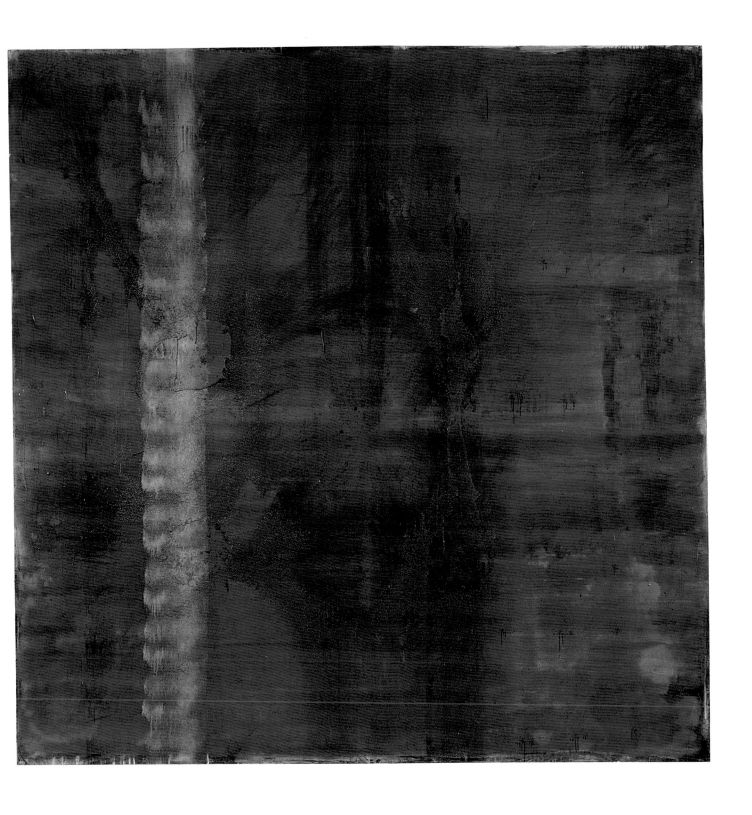

Piel de agua, 1990
Óleo, vinílico y pigmentos sobre lienzo, 245 x 245 cm
Colección Banco de España

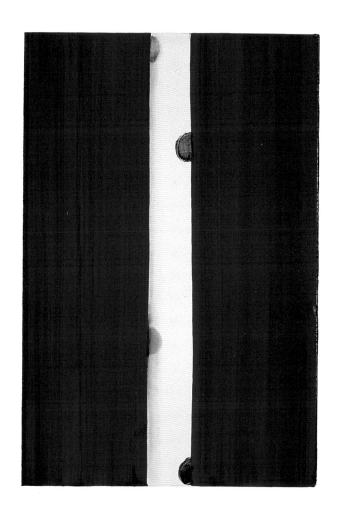

Amapola, 1991
Técnica mixta sobre lienzo, 46 x 31 cm
Cortesía Galería Soledad Lorenzo, Madrid

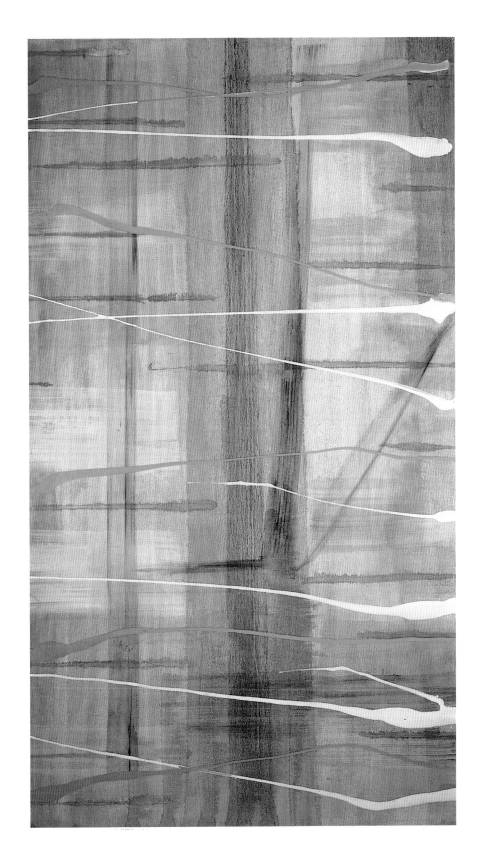

Media Luna, 1991
Vinílico, dispersión y pigmentos sobre lienzo, 198 x 112 cm
Colección Galería Soledad Lorenzo, Madrid

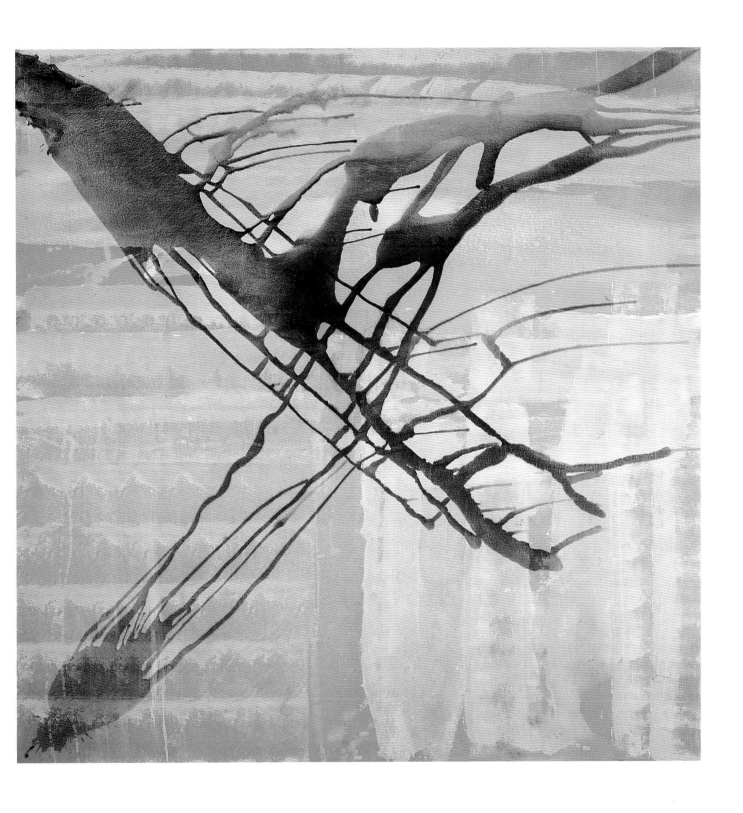

Martes, 1990-91
Óleo, vinílico y pigmentos sobre lienzo, 245 x 245 cm
Museo Nacional Centro de Arte Reina Sofía, Madrid

Vidas Paralelas, 1991
Vinílico, dispersión y pigmentos sobre lienzo, 46 x 31 cm
Colección particular

Tres Equis, 1991
Vinílico, dispersión y pigmentos sobre lienzo, 46 x 31 cm
Colección Emilie Kheil-Michael, Nueva York

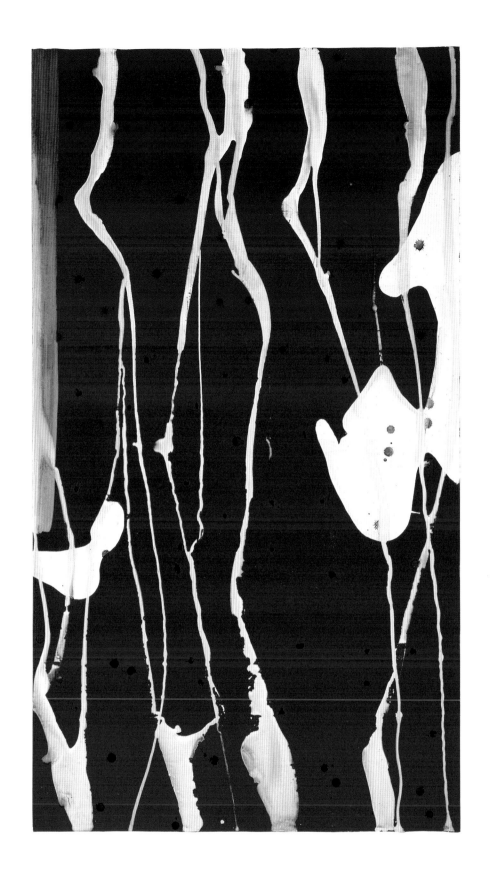

Red Night, 1991
Óleo sobre lienzo, 198 x 112 cm
Colección Robert G. y Micki Friedman

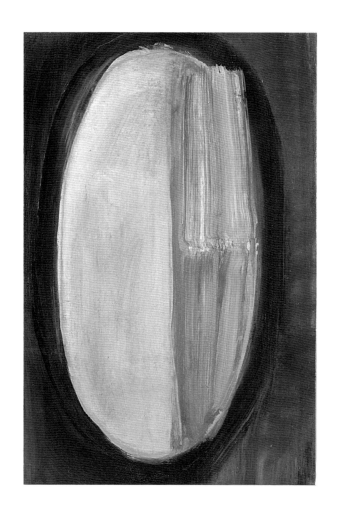

Sin título (Serie *L'Observatoire*), 1989
Óleo, vinílico y pigmentos sobre lienzo, 31 x 46 cm
Colección Victoria Uslé

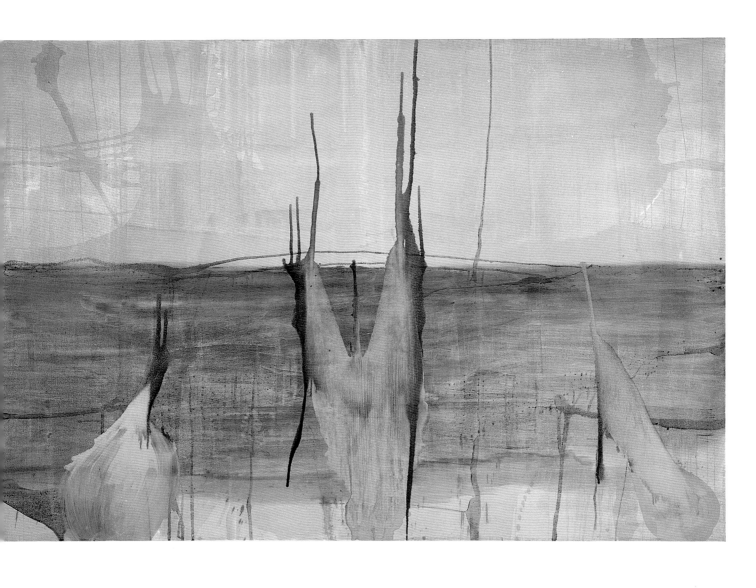

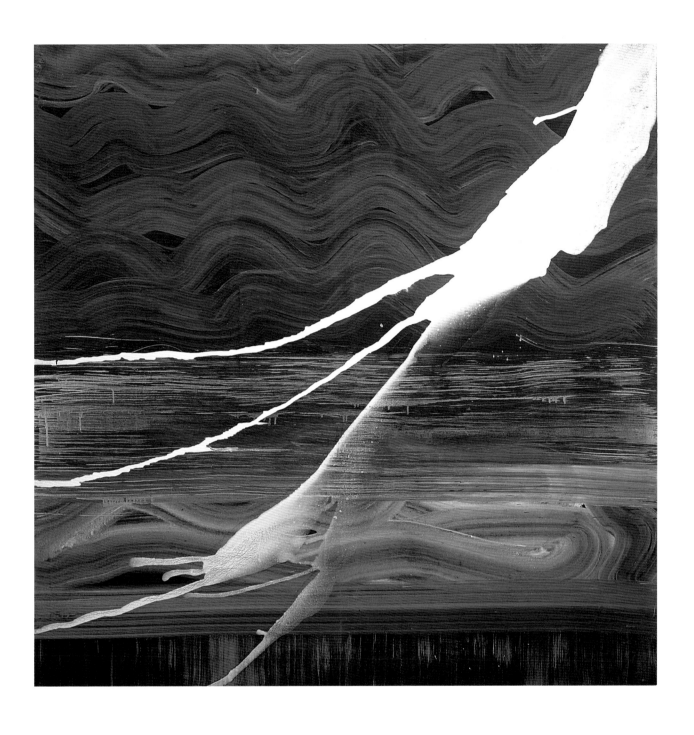

Niquel, 1991
Vinílico, dispersión y pigmentos sobre lienzo, 198 x 198 cm
Cortesía Galería Soledad Lorenzo, Madrid

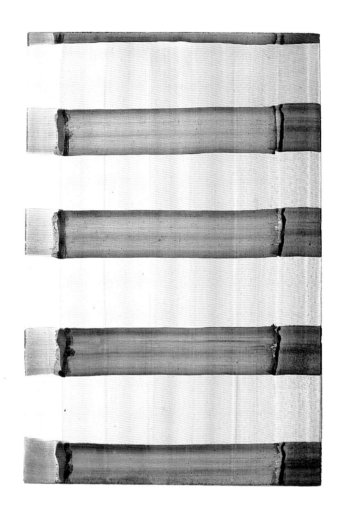

Pio-Peo, 1992
Vinílico, dispersión y pigmentos sobre lienzo, 46 x 31 cm
Museo Nacional Centro de Arte Reina Sofía, Madrid

Veneno, 1990
Vinílico, dispersión y pigmentos sobre lienzo, 305 x 202 cm
Colección particular, Málaga

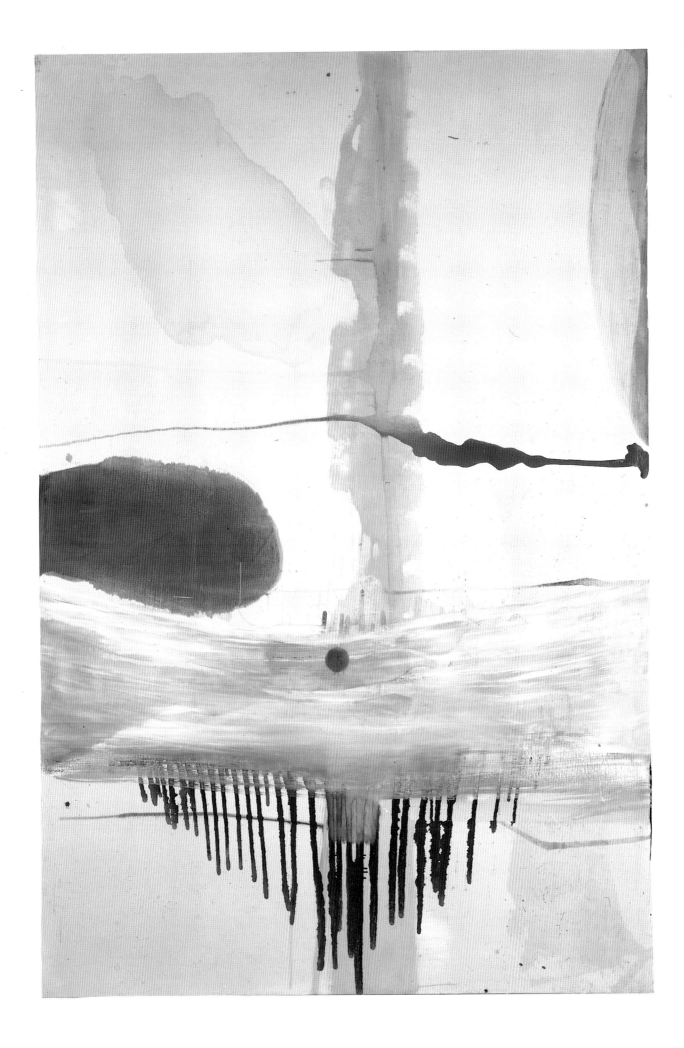

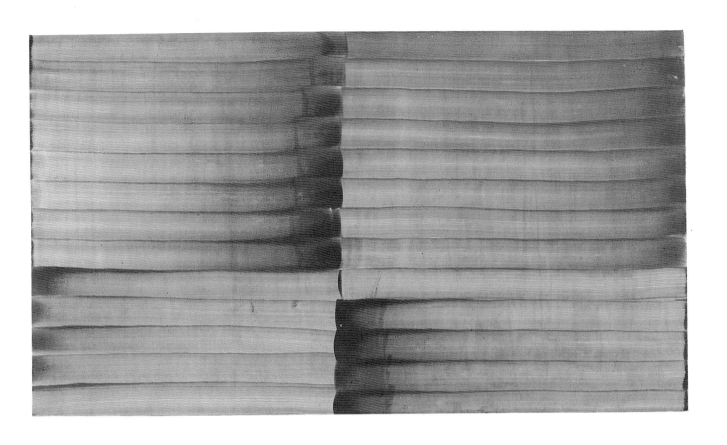

Amnesia, 1992
Vinílico y pigmentos sobre lienzo, 112 x 198 cm
Fonds National d´Art Contemporain, Ministère de la Culture, París

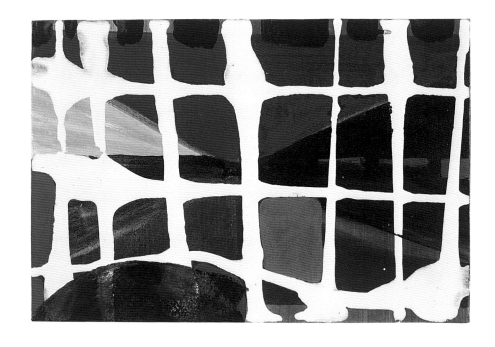

Lleno de palabras, 1991
Vinílico, dispersión y pigmentos sobre lienzo, 31 x 46 cm
Cortesía Galería Antonio de Barnola

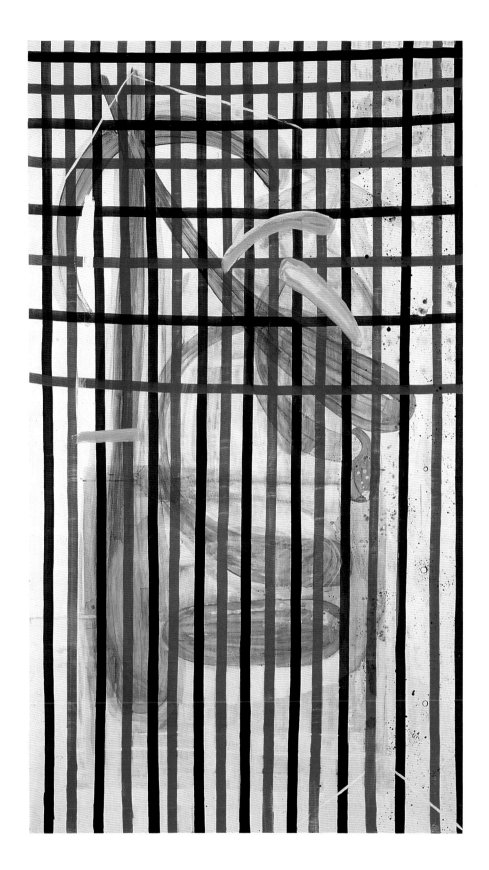

Mi-Món, 1992
Vinílico, dispersión y pigmentos sobre lienzo, 198,5 x 112 cm
Colección particular

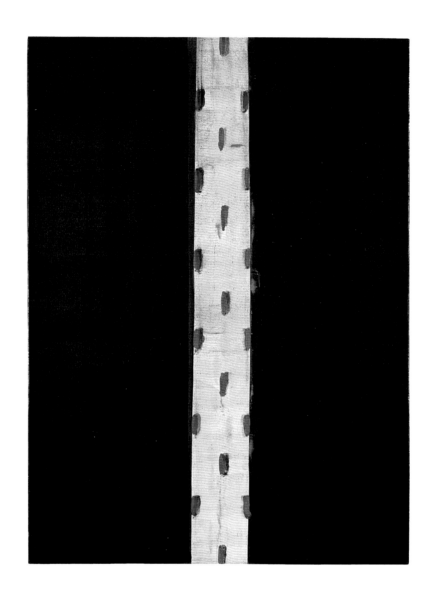

Entrepuntos, 1992
Técnica mixta sobre lienzo, 61 x 46 cm
Cortesía Galería Soledad Lorenzo, Madrid

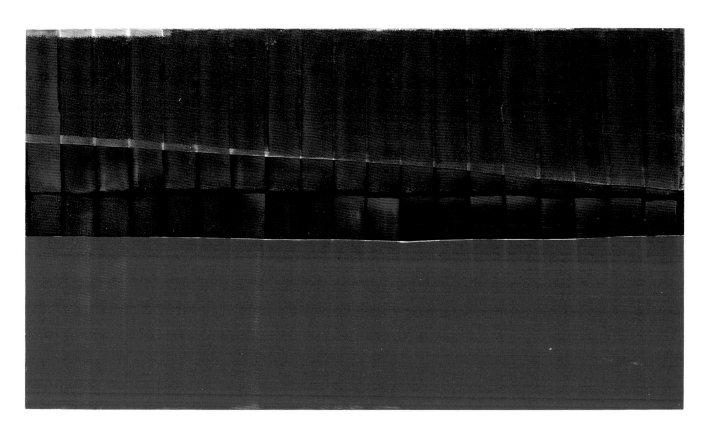

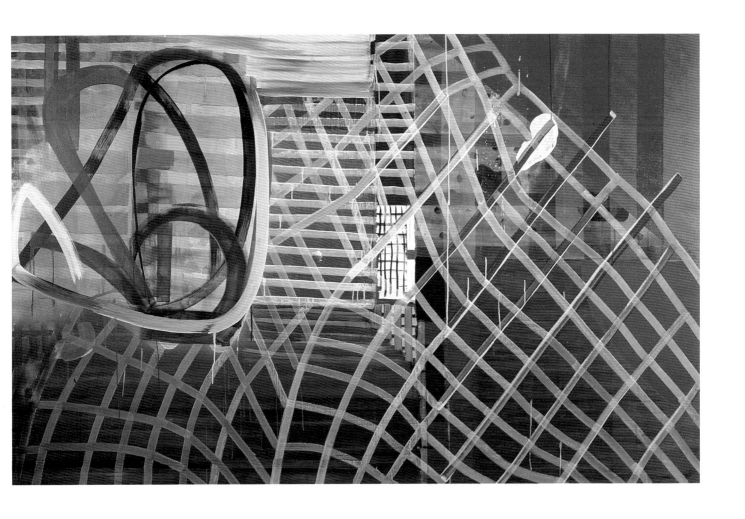

Sueño de Brooklyn, 1992
Vinílico, dispersión y pigmentos sobre lienzo, 163 x 244 cm
Colección particular

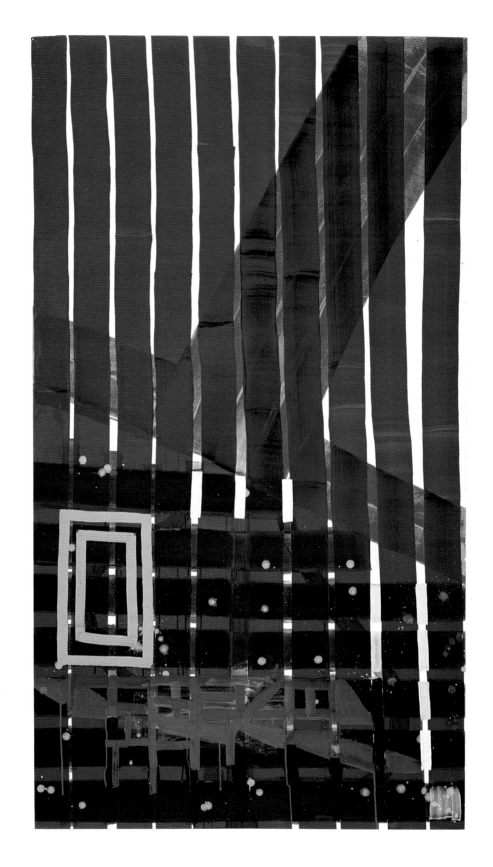

Gramática urbana, 1992
Vinílico, dispersión y pigmentos sobre lienzo, 198 x 112 cm
Colección Banco Zaragozano

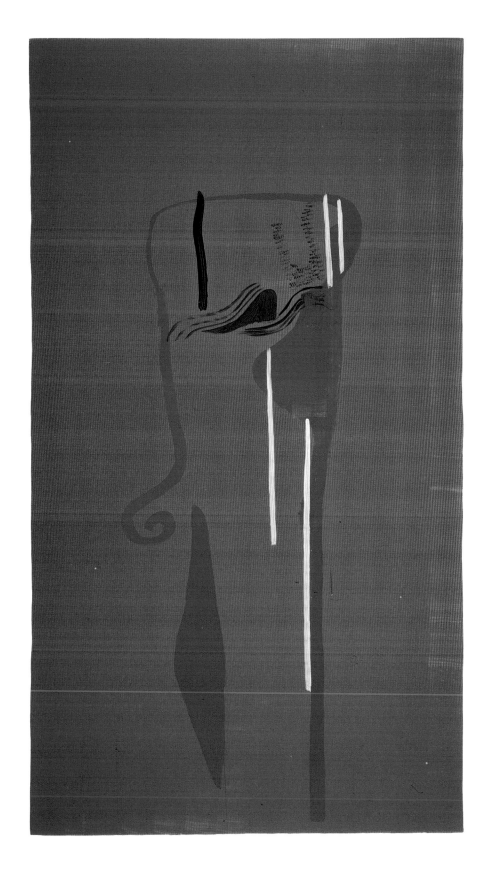

España es una rosa, 1992
Vinílico, dispersión y pigmentos sobre lienzo, 198 x 112 cm
Colección particular

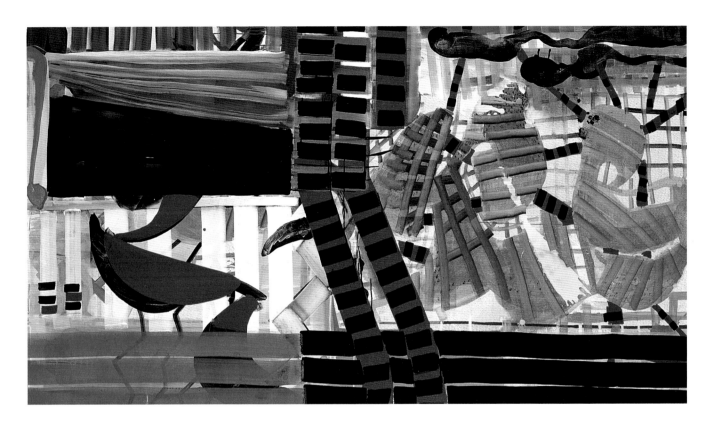

La habitación ciega, 1992
Vinílico, dispersión y pigmentos sobre lienzo, 112 x 198 cm
Colección particular

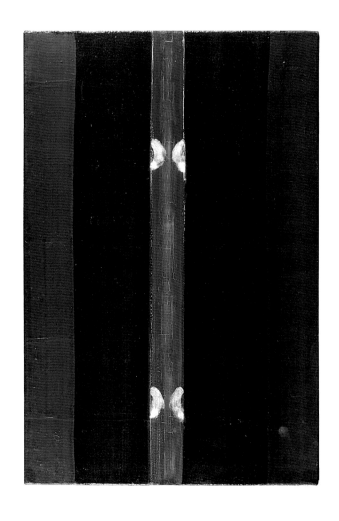

Guess who, 1992
Vinílico, dispersión y pigmentos sobre lienzo, 46 x 31 cm
Museo Nacional Centro de Arte Reina Sofía, Madrid

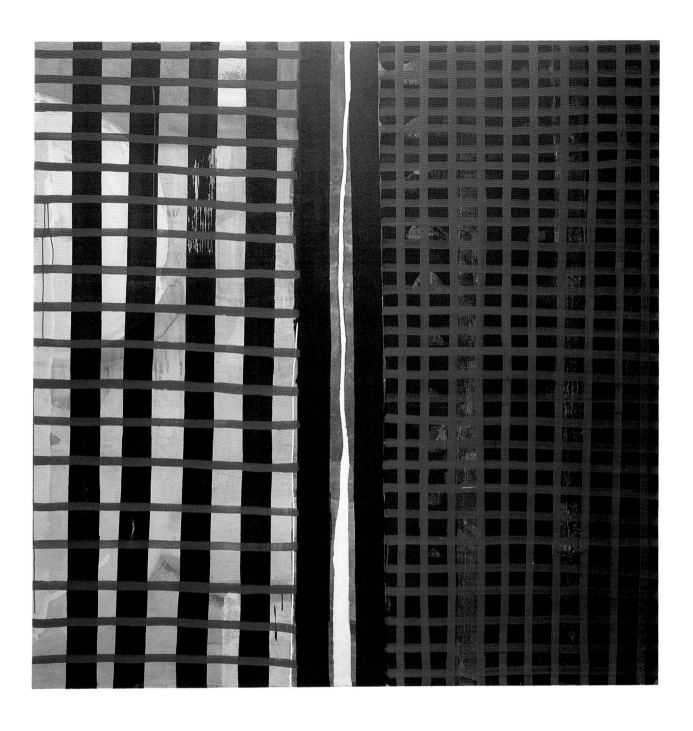

Red Works, 1992
Vinílico, dispersión y pigmentos sobre lienzo, 200 x 200 cm
Colección Banco de España

143

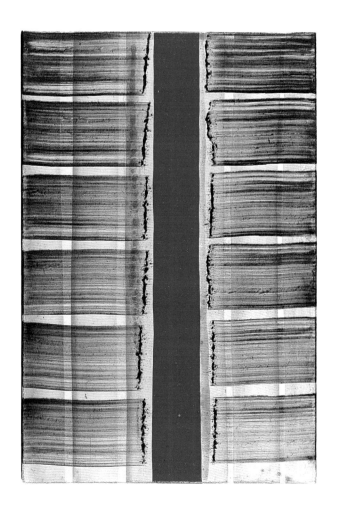

Engo-Engo, 1992
Vinílico, dispersión y pigmentos sobre lienzo, 46 x 31 cm
Museo Nacional Centro de Arte Reina Sofía, Madrid

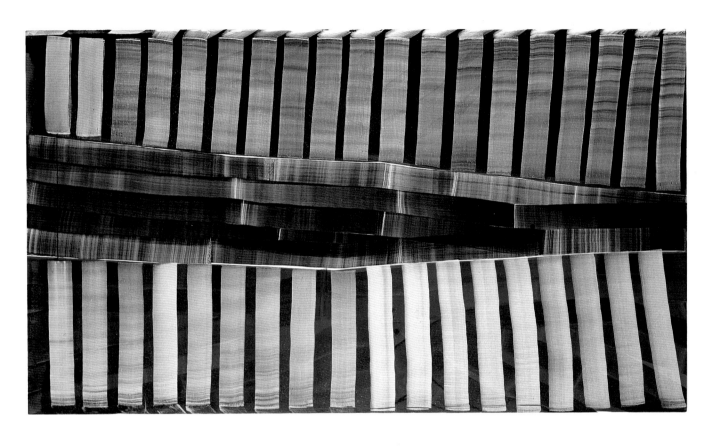

Fragmentos Ibéricos, 1992-93
Vinílico, dispersión y pigmentos sobre lienzo, 112 x 198 cm
IVAM Centre Julio González, Valencia

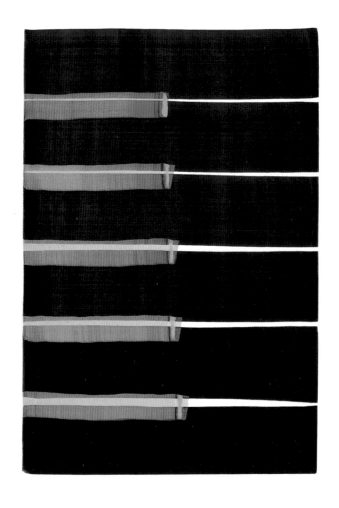

Feed-back, 1992-93
Vinílico, dispersión y pigmentos sobre lienzo, 46 x 31 cm
Colección Museum van Hedendaagse Kunst, Gante

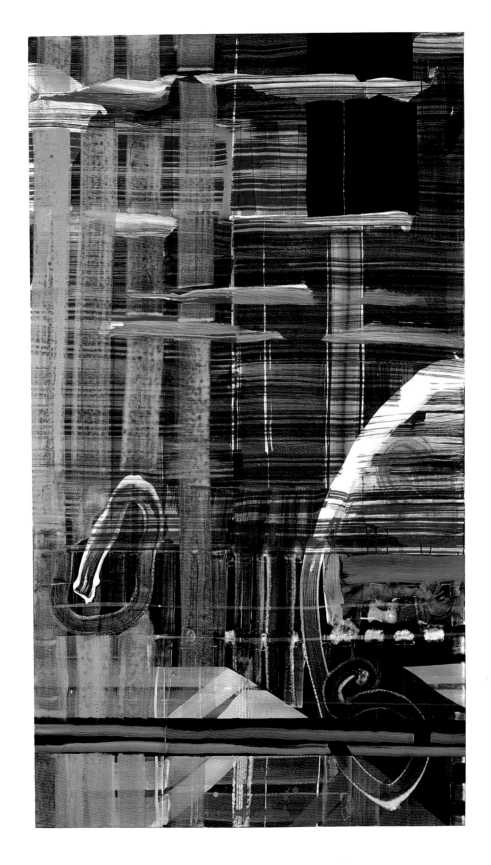

Palabra Sumergida, 1993
Vinílico, dispersión y pigmentos sobre lienzo, 198 x 112 cm
Colección particular, Madrid

Wrong transfer (Serie *Replicantes*), 1992
Vinílico, dispersión y pigmentos sobre lienzo, 244 x 163 cm
Museo Nacional Centro de Arte Reina Sofía, Madrid

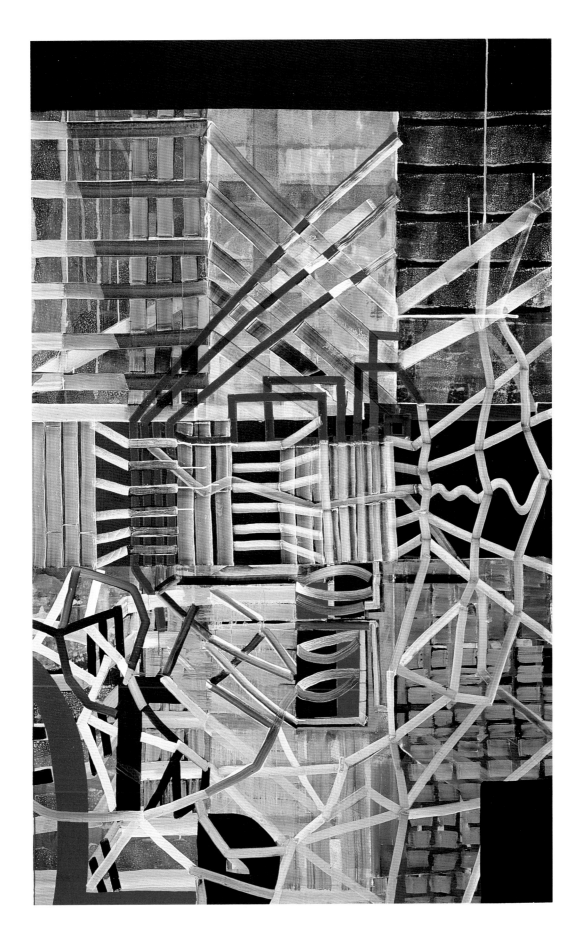

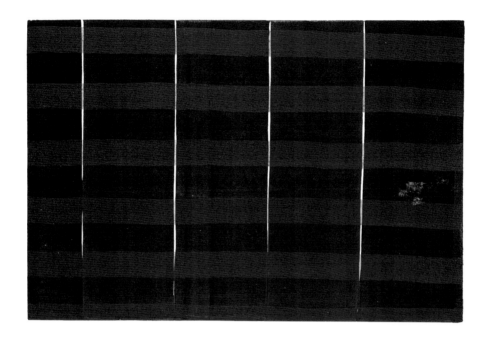

Key or Perfume, 1993
Vinílico, dispersión y pigmentos sobre lienzo, 31 x 46 cm

Colección particular. Cortesía Galerie Barbara Farber, Amsterdam

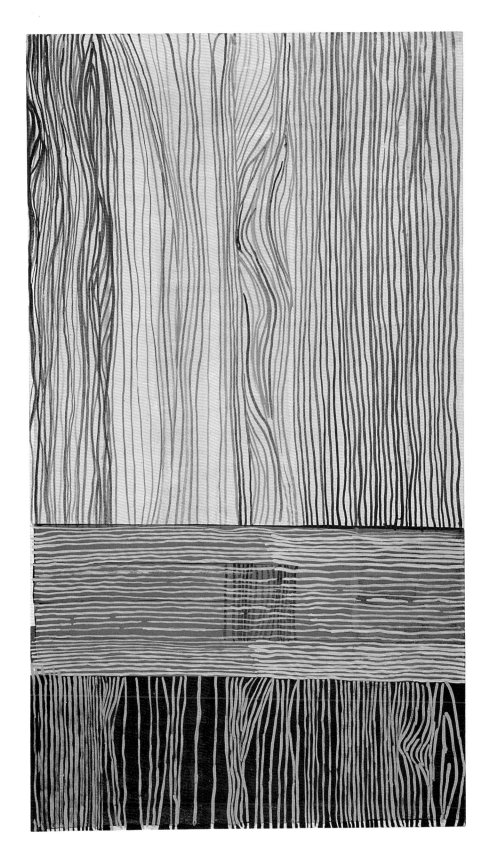

Me enredo en tu cabello, 1993
Vinílico, dispersión y pigmentos sobre lienzo, 198 x 112 cm
Colección Jules & Barbara Farber. Galería Barbara Farber, Amsterdam

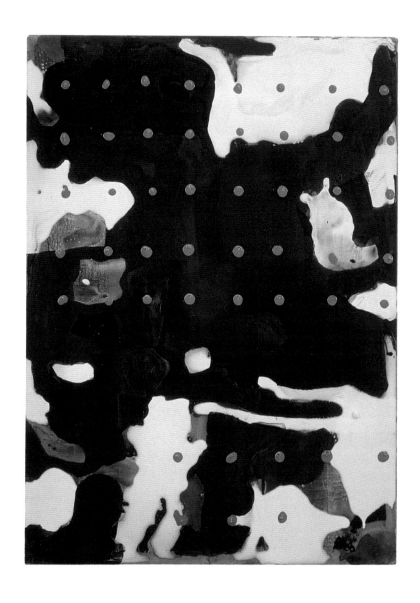

Líneas de vientre, 1993

Vinílico, dispersión y pigmentos sobre lienzo, 56 x 41 cm

Colección Dewer Art Gallery, Otegem

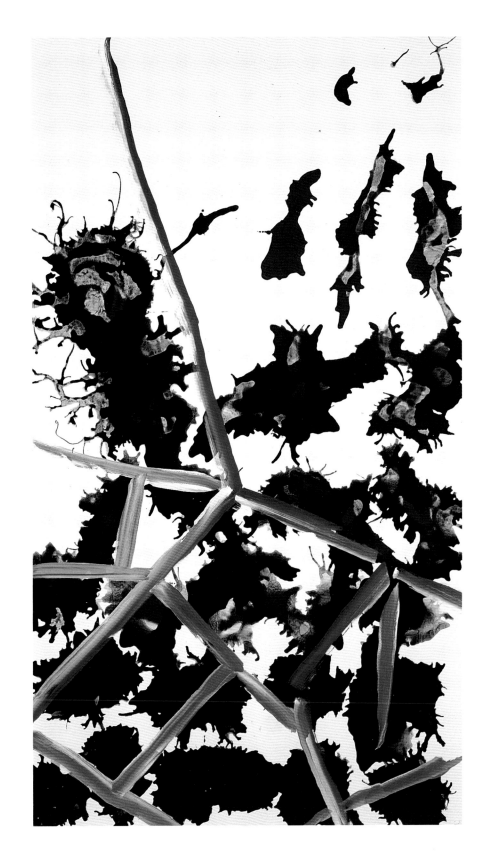

Oda-Oda, 1993
Vinílico, dispersión y pigmentos sobre lienzo, 198 x 112 cm
Colección Congreso de los Diputados

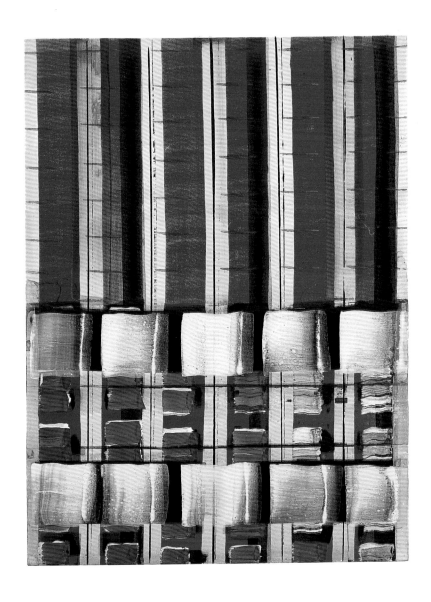

Simultáneos, 1993
Vinílico, dispersión y pigmentos sobre lienzo, 61 x 46 cm
Colección Galería Ramis Barquet, Monterrey, México

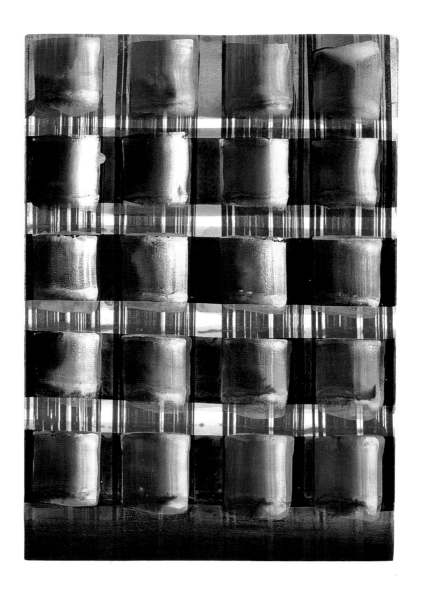

Comunicantes 2, 1993
Vinílico, dispersión y pigmentos sobre lienzo, 56 x 41 cm
Colección A. G. Rosen, Wayne, New Jersey

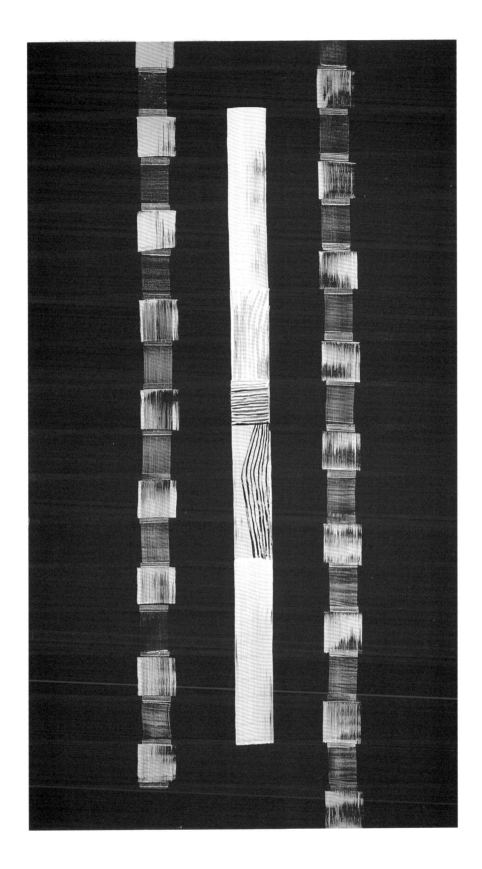

The Guardians, 1993
Vinílico, dispersión y pigmentos sobre lienzo, 198 x 112 cm
Colección particular, Pontevedra

Huida de la montaña de Kiesler, 1993
Vinílico, dispersión y pigmentos sobre lienzo, 244 x 163 cm
MEIAC, Museo Extremeño e Iberoamericano de Arte Contemporáneo, Junta de Extremadura, Badajoz

158

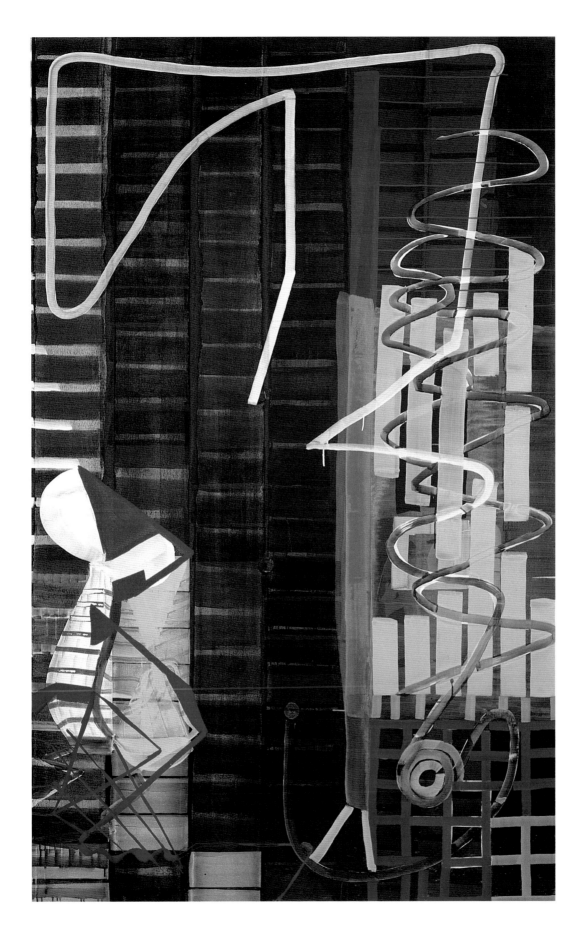

159

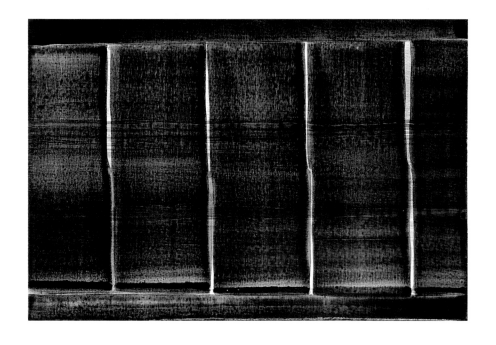

1935. Horizonte, 1994
Vinílico, dispersión y pigmentos sobre lienzo, 46 x 31 cm

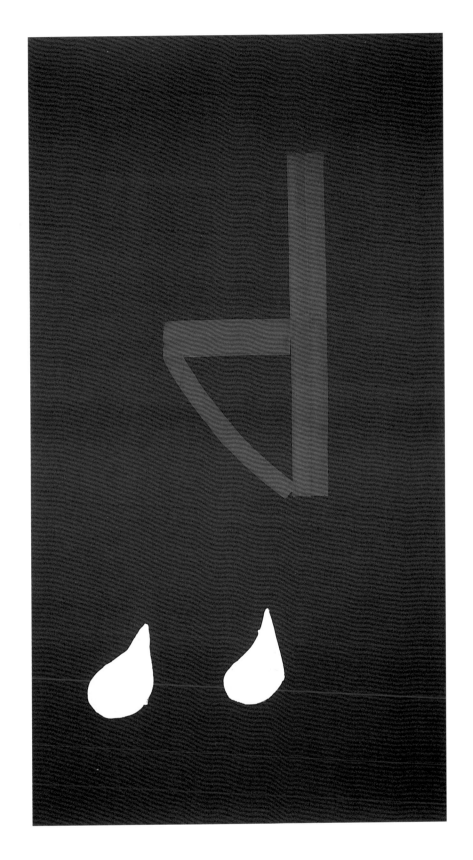

Testigos, 1994
Vinílico, dispersión y pigmentos sobre lienzo, 198 x 112 cm
Colección particular

Asa-Nisi-Masa, 1995
Vinílico, dispersión y pigmentos sobre lienzo, 244 x 153 cm
Colección de Arte Contemporáneo. Fundación "la Caixa", Barcelona

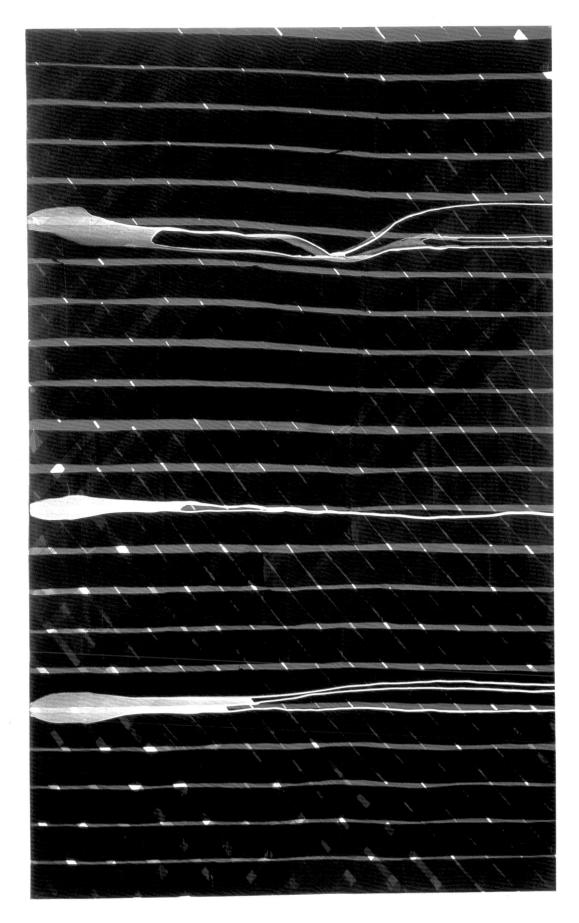

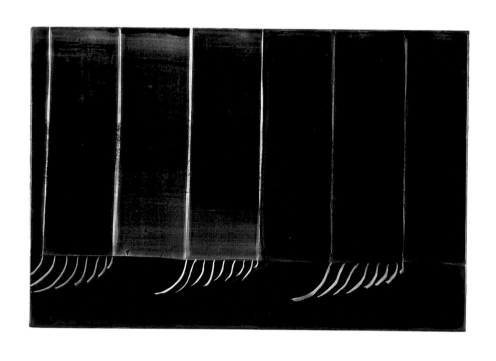

Un poco de ti, 1995
Vinílico, dispersión y pigmentos sobre lienzo, 31 x 46 cm
Cortesía Galería Soledad Lorenzo, Madrid

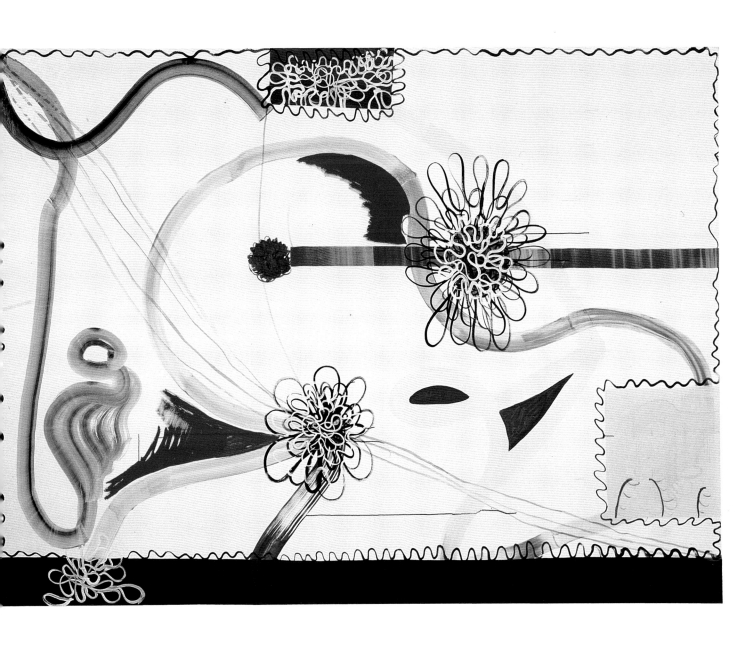

Mosqueteros (o mira cómo me mira Miró desde la ventana que mira a su jardín), 1995
Vinílico, dispersión y pigmentos sobre lienzo, 203 x 274 cm
Cortesía Buchmann Galerie, Colonia y Basilea

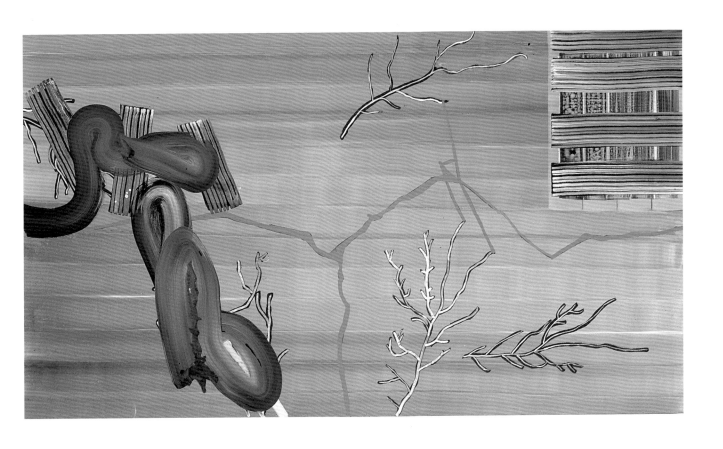

Mal de sol, 1994
Vinílico, dispersión y pigmentos sobre lienzo, 112 x 198 cm
Colección del artista

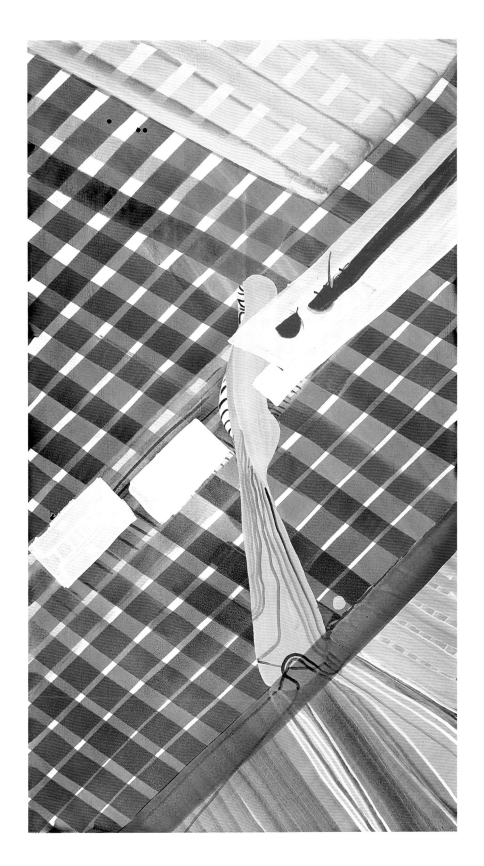

A años luz, 1995
Vinílico, dispersión y pigmentos sobre lienzo, 198 x 112 cm
Timothy Taylor Gallery, Londres y Galería Ramis Barquet, Monterrey, México

169

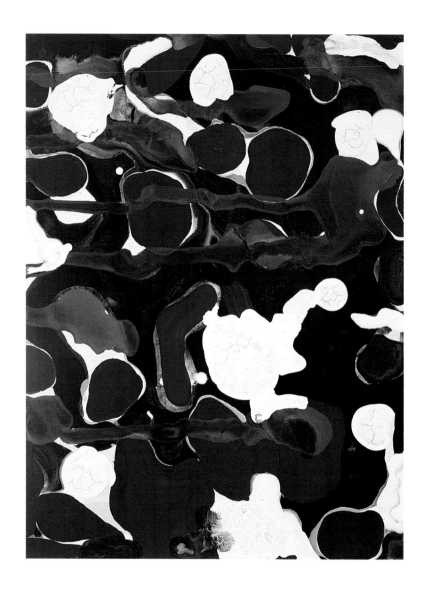

Insumisos, 1995-96
Vinílico, dispersión y pigmentos sobre lienzo, 61 x 46 cm
Cortesía Robert Miller Gallery, Nueva York

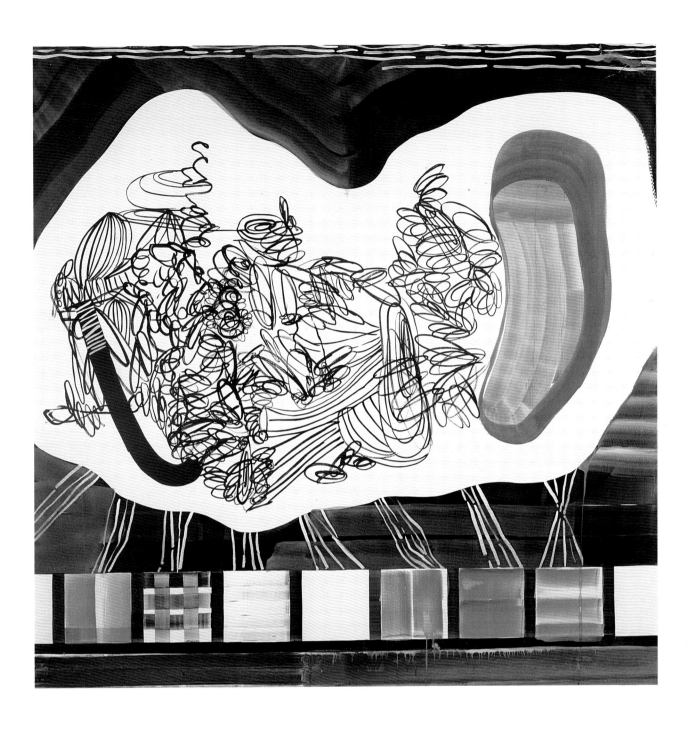

Mecanismo Gramatical, 1995-96
Vinílico, dispersión y pigmentos sobre lienzo, 203 x 203 cm
Cortesía del artista y L.A. Louver, Venice, California

Yonker's Imperator, 1995-96
Vinílico, dispersión y pigmentos sobre lienzo, 274 x 203 cm
Cortesía del artista y L.A. Louver, Venice, California

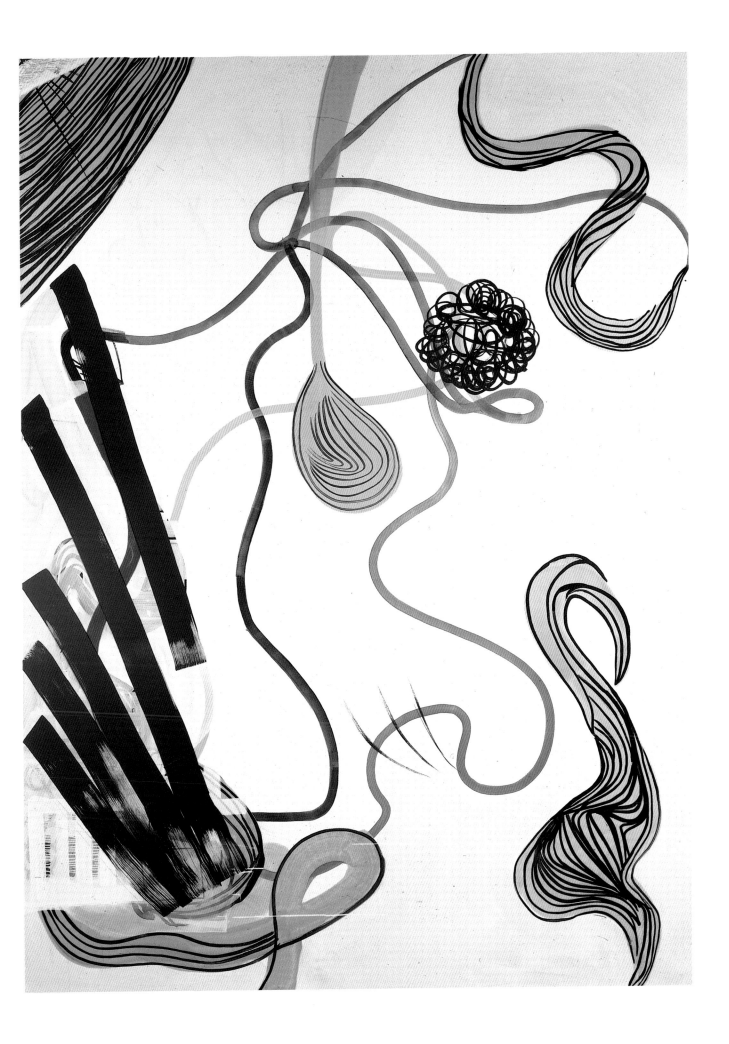

Jugadores del país del queso, 1996
Vinílico, dispersión y pigmentos sobre lienzo, 274 x 203 cm
Colección Musée d'Art Moderne, Luxemburgo

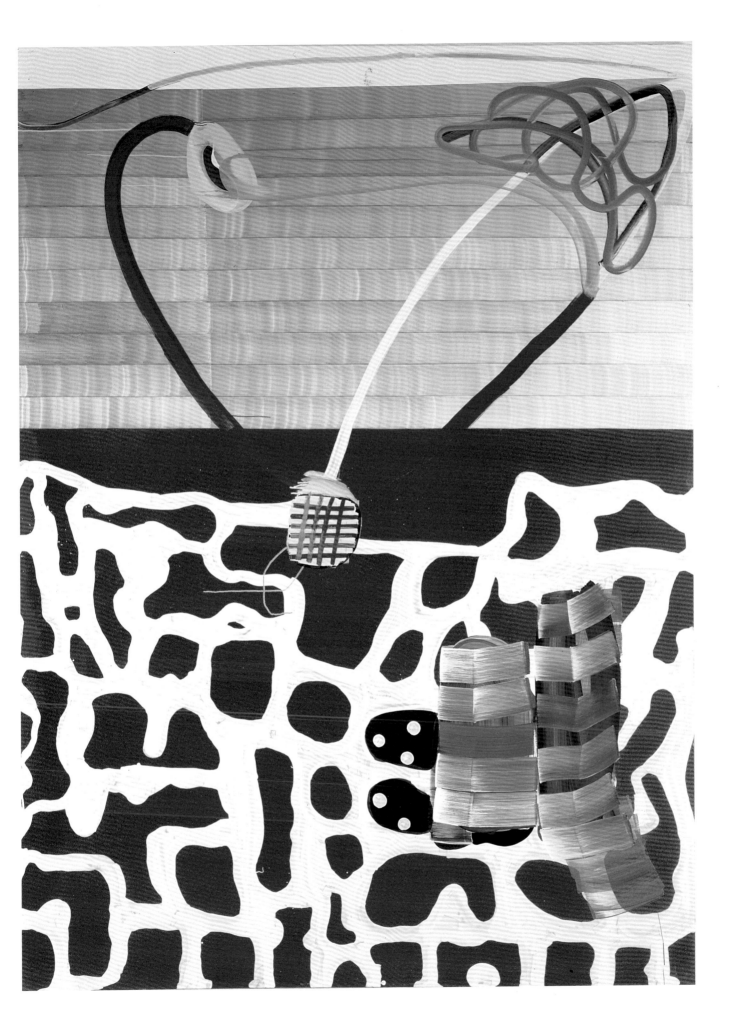

96 pasos detrás de la realidad, 1996
Vinílico, dispersión y pigmentos sobre lienzo, 274 x 203 cm

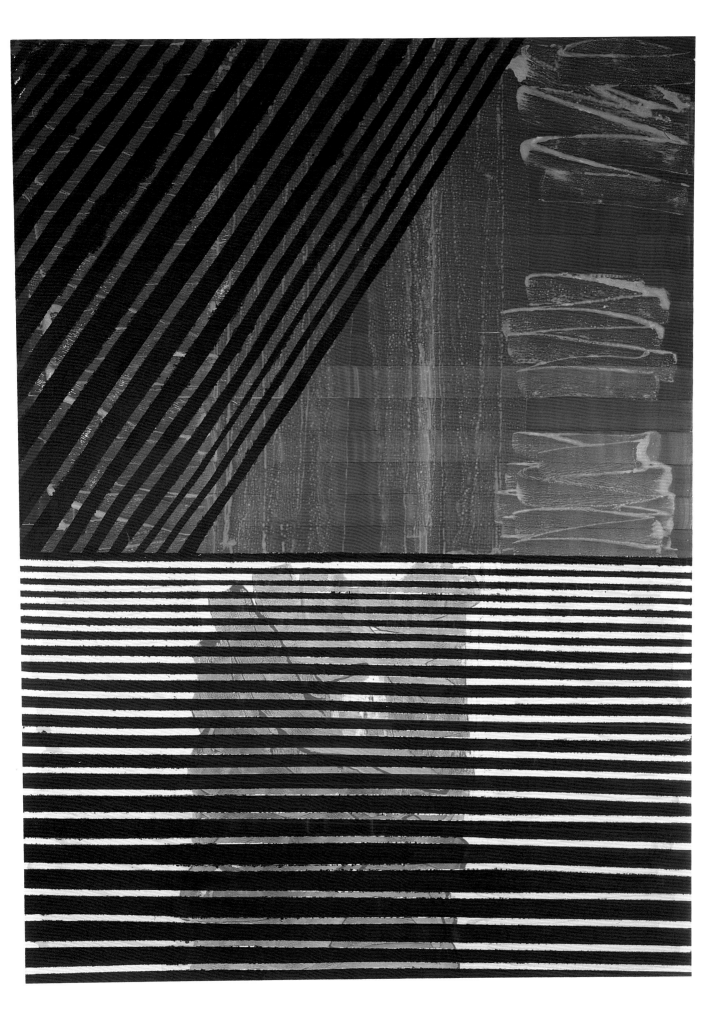

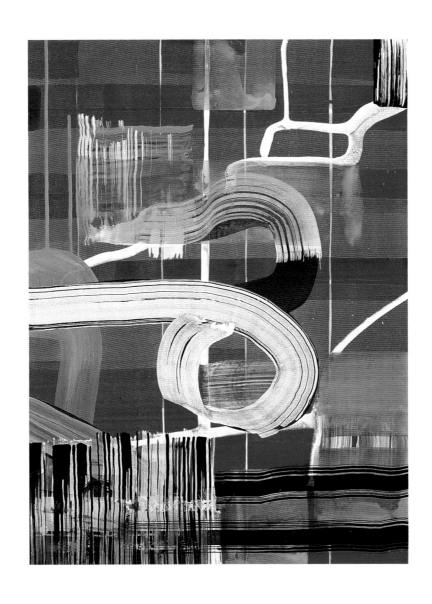

S con pimienta, 1994
Vinílico, dispersión y pigmentos sobre lienzo, 61 x 46 cm
Colección particular, Zúrich. Cortesía Galerie Bob van Orsouw, Zúrich

179

TEXTOS DE JUAN USLÉ

Selección de Kevin Power

GUADALIMAR, NÚM. 56, MADRID, ENERO DE 1981, P. 63

Mi exposición

Anduve a veces perdido. Divagué. Experimenté otros lenguajes. La necesidad de volver a la pintura era cada vez mayor, sin olvidar lo estudiado ni las aportaciones del lenguaje adquirido. Necesitaba volver a recobrar estadios y vivencias desde lo más íntimo. Recrearme en sensaciones y motivaciones elementales y primarias. "Lo desnudo de la hierba, lo que comienza a mojarse" aparecía como pie de frase en un catálogo del año 78. Necesitaba pensar *sintiendo*, como hecho presente de mi quehacer.

Recorriendo el valle del Miera nos aproximamos una vez más hasta el molino. Cruzamos el puente y nos sentamos en silencio sobre la humedad de una tapia. Nos miramos largo rato. La decisión había sido tomada.

La reparación de la casa, la presa, el canal del agua, la luz. Largas jornadas de trabajo. Paseos por el bosque para recoger leña. Una sensación profunda al sentir la humedad sobre la piel te invita a seguir adelante. Millares de ramas y hojas se entrecruzan y tamizan la luz. Espacios abiertos, multiformes y cambiantes, por donde desaparece la humedad.

No creo que las obras anteriores carecieran de ligazones a lo vital. Pero quizás en algunas ocasiones la especialización del lenguaje, sobre todo cuando va precedida de un exceso de reflexión semántica, conlleva una pérdida de riesgo, que desemboca en una carencia de pasión a la hora de ejecutar la obra.

Pasión y riesgo que he intentado recuperar, persiguiendo un mayor diálogo, un mayor intercambio, sobre todo en lo gestual y en la propia acción de pintar.

Recuerdo anteriores exposiciones. Grandes formatos. Color en torno al azul. Simples divisiones verticales que delimitaban los espacios. A veces eran incluso el resultado de la presencia de campos de color contiguos de distinto tratamiento. Era el color, su discurrir por la tela, su andar con mayor o menor fluidez, en su propia interacción -constante diálogo- con el soporte, lo que más me preocupaba en mi quehacer.

Anteriormente, largas series donde el color era aún más suave y delicado, a veces casi inapreciable. Zonas, campos de color, espacios horizontales, divisiones en las que vibraban limpiamente los tonos más cálidos. Presencia del blanco en grandes superficies. Color y composición se me asemejan ahora a los cuadros firmados tiempo atrás, hacia el 74 y 75. Lo que había madurado era el concepto.

Hoy me encuentro más entero en la pintura. El discurso y la vivencia coinciden en el momento de pintar. Se hace innecesaria la planificación y el boceto previo al enfrentamiento con la tela. Aun partiendo de consideraciones premeditadas, éstas desaparecen en el diálogo conforme la pintura se torna más fluida o aparecen necesidades y problemas en principio impensados. Cada cuadro es un problema y problema es asimismo cada momento de su génesis.

Observando estas telas ahora expuestas, me encuentro ante la necesidad enorme y decidida de pintar. Pintar y pintar. Pintura sobre pintura. Una, dos..., infinitas capas de pintura. Un verde que derive en gris al saturarse de azul el primerizo amarillo. El color se hace multiforme. Las gamas se vuelven interminables. Amarillo y rosa que luchan hasta el final por no perder su dominio sobre la superficie blanca. Verde que desafía, que se torna obsesivo sin la ayuda de un azul. Saturación, transparencia, superficie, espacio en blanco para el respiro del ojo y reordenación de la discordia. Una detención, que no es sino breve momento para la vuelta de nuevo a la pintura. Antes y en medio de todo esto, unas líneas débilmente individualizadas, sugeridas, delimitan los espacios que se hacen color sobre color, trama, que se saturan y exigen de nuevo el silencio.

Las pinceladas se cruzan agresivas, dividida ya la diagonal. El color se torna violento, a veces silencioso, pero siempre en constante devenir. Todo ha cambiado ahora, una nueva problemática se cierne. Recurro al blanco para abrir espacios. Nuevo silencio. Las divisiones verticales reorganizaron el espacio, pero esta vez todo es diferente. Necesitaba más pasión, encontrarme en la pintura, sin sonrojos ni sobresaltos, pero rodeado de locura, latente y tensa, llena de riesgo.

Acepté el reto. El resultado quizás apenas se insinúe. No sé. Anduve a veces perdido. Divagué. Experimenté otros lenguajes. Necesité la pintura.

Santander 1985

El sonido del silbato nos devuelve de nuevo al viaje. De un brusco movimiento dirijo mi mirada hacia el cristal. Es hermoso, la ventanilla del tren es el soporte donde el anochecer nos dibuja raíles y traviesas amontonadas. Colores sordos y oxidados, objetos y edificios que se alejan lentamente. De manera inquieta la barrita negra se desliza sobre la servilleta de papel, y aquella sombra enorme me introduce en el recuerdo: Constable. Giro la cabeza y el cristal me remite a una nueva realidad. Suena el silbato, pronto estaremos en Aguilar.

PUERTA OSCURA, MÁLAGA 1987

Después de Suez comenzó la tormenta.
1967: Nasser acababa de morir. Caminaba hacia el Instituto con paso ligero, bajo el brazo sostenía la bolsa de plástico donde se mezclaban cromos del canal de Suez y aquellas dos pinturas.
Horas antes apretaba emocionado los tres tubos de color. Ahora eran ya dos paisajes, dos imágenes del mar. En la isla, casi central -tierra sombra rodeada de Prusia y esmeralda-, había intentado copiar una postal: un lago turquesa con los Picos de Europa nevados al fondo. El segundo, todo mar; azul y verde superpuestos recorrían la doble superficie.
Durante la travesía recordaba aún la tragedia de Langre. El olor a aceite me obligó a acelerar el paso. Tendría que llegar y abrir la bolsa para, decepcionado, aceptar la extraña visión que provocaban aquellas pinturas restregadas. Tendría que comprobar nuevos colores y embarcarme muchas veces hasta acariciar la idea de un puente inacabado, despegado del azul, que me invitara cada día a permanecer asido a sus traviesas durante las frecuentes tormentas de mi navegación.

1988

Absorto, ante el espejo, Narciso descubriendo una inmensa bola de fuego en el interior de su ojo.

1988-89

Pintar es creación, es vida, a veces a pesar de las heridas.

Pintar: mover pintura.

Superponer luz a los colores. Entrecruzar capas de materia, opaca, transparente, hasta encontrar la luz propia de cada una.

He pensado utilizar la lluvia, la farola y los cristales de mi coche. Las hojas de mi libro serían la pantalla; las telas del estudio páginas de un tiempo infinito, pintura sin términos.

1988-89

Pintar es un homenaje permanente al ser y al no ser, al estar vivo.

Invierno, tiempo del alma.

El más doloroso defecto: ser ambicioso y no atreverse a demostrarlo.

Saber esperar, saber elegir
Saber esperar, saber recibir
Saber esperar, saber decidir

Se dice que el nombre de una mujer no debe corresponder nunca al de la montaña donde uno nace.

BALCÓN, NÚM. 5/6, MADRID 1989, P. 201-214

Los últimos sueños del Capitán Nemo

1. El sueño

Una noche imaginé una larga nave de altos techos. En el sueño, por el suelo, extraños artilugios dispersos se mezclaban con cuadros en diferentes fases de ejecución. Vi a Nemo manipular las máquinas con precisión casi irritante. Su proceder seguro indicaba que todo estaba en orden. Sin duda aquella nave se movía, aunque no vislumbrara la presencia de brújulas, ni siquiera cartas de navegación. Todo parecía dirigirse a algún sitio, o tener sentido. Nemo iba y venía por los bordes de un sendero que sus propios pasos habían levantado. Entre botes de pintura, pinceles y otros objetos esparcidos, iba y venía repitiendo con insistencia sus propios pasos. Pareció percatarse de mi presencia y, por un momento, tuve la sensación de que había "otro" en la sala además de nosotros.

Imágenes en blanco y negro me devolvieron las primeras sensaciones que tuve a mi llegada a Nueva York. Se sucedían en secuencias suavemente teñidas, intensificándose los colores a medida que volvía a la realidad. Vi entonces el libro y advertí que estaba en el estudio.

Intervalo 1

– Tras cada maniobra Nemo se dirigía a la parte frontal del estudio y observaba atentamente un lugar donde apenas si se conseguía intensificar una pared blanca y unas sombras.

– Sorprendentemente a estas alturas de viaje, Nemo aún no había escrito nada en su cuaderno de bitácora.

2. Nemo. "Escritos con tinta blanca"

– Rembrandt se disfrazaba de turco para reconocerse a sí mismo.

– Siempre que se habla de pintura inevitablemente se evoca el viaje. En todo viaje, y para que éste tenga sentido, debe existir un lugar de ensimismamiento, de orientación. El de la pintura es un viaje sin destino; el destino lo va dictando la propia obra. A veces se va del exterior al interior o viceversa, aunque también pueden aparecer otras direcciones de expansión.

– Algo se escapa, fluye y se desliza. Todo parece desintegrarse para alcanzar un nivel de unidad superior.

– Navego en espiral, a través de una nebulosa.

– Vi a Nemo, mi otro, vestido de Sabeo, dejándose llevar por el destino que la propia pintura le deparaba, entre laberintos, paisajes ensoñados e historias recreadas en la imaginación. Como los primeros cuentos que oí a mi padre.

– En los paisajes de Tánger, el sueño es alimento real del "otro" hasta convertirse en parte esencial del "yo".

– Hablo de zonas y lugares de tránsito, entre el paisaje y la pintura, o viceversa.

– "Tránsito" es un estado que me interesa, me hace sentir vivo, sobre un borde afilado de navaja y en un lugar inexpugnable. No es frontera, sino evocación de lo más alto e inestable.

– "Lugar de tránsito" es un abismo desde el que puedes evocar lo más alto, o descender más rápido que los ascensores del Marriott.

– El término "inversión" no se refiere al aspecto temático sino al sentido en que mi nave/obra recorría ese lugar.

– No la metamorfosis sino el "sentido", la disposición en que te mueves dentro de la tiniebla.

– No pretendo miradas frías sino guiños perceptivos, complicidades, para disfrutar con las cosas que están y no están, que van y vienen.

– Cuaderno de bitácora: libro donde se registran el rumbo, la velocidad, maniobras y accidentes de la navegación. A veces, Nemo es el "otro". Y a veces hay "otro" detrás de Nemo.

– ¡La pintura y los pintores eternos! Me siento muy cerca de la pintura y de muchos proyectos actuales. Mi capacidad de goce es tan grande como mi curiosidad y la realidad nos presenta un abanico de opciones muy abierto. Me deleita lo sublime, pero también me gustan las contradicciones y las necesito.

– Esperar lo desconocido, lo imprevisible y, a veces, lo inexplicable.

– Hay pintores que nos hablan de tinieblas tratando de esencializar la luz; otros la entienden como tal esencia; otros tratan de corporeizarla o encienden intensidades con apenas susurros.

– Disolver con mi pintura el plano donde ésta se sujeta hasta llegar a una profundidad, permeable e impermeable, y de diferentes grados de visibilidad.

– Rembrandt es el más contradictorio de los pintores humanos que estuvieron cerca de lo divino. Capaz de los logros más altos y de las mayores mezquindades. Muchas veces he ido a verlo, lo he buscado, pero Vermeer me ha cortado el aliento, y el paso.

– La escuela española, la más sólida, serena y esencial.

– El hombre es un dios caído que recuerda el cielo. Larga y lenta debió ser la caída de Velázquez y nada debió romperse.

– Verde Greco, anillos que rodean y muerden.

El sabor de lo divino y de lo humano.

Iré como un caballo hacia Toledo.

– Movimiento y ritmo compositivo reafirman la distorsión y proponen la disolución de la imagen o el descenso a las cavidades del recuerdo. No importa lo que signifiquen o representen las imágenes; lo importante es trascender su ubicación como fragmentos de la memoria para llegar a conmover, sugerir, plantear problemas de percepción.

– "No me esperes esta noche porque la noche será blanca y negra". Nerval.

– Series negras: La luz a través de la materia. Series blancas: La luz materializada. Ambas son hijas de las tinieblas.

– No existe el centro, no hay columnas en la nave, el centro es un lugar y todos los lugares. Es sólo el origen de un incendio.

– EL CENTRO SÓLO ES EL DESTINO (NUNCA EL LUGAR AÑORADO) DE QUIENES ESTABLECEN UNAS REGLAS DE JUEGO DEMASIADO DIRECTAS, LÓGICAS Y SENCILLAS, POR ELLO EFICACES.

– El "yo" es una superficie horizontal. Temporalmente, las diferentes partículas de agua se unen para dar forma al poema. Como la mar, el poema es un tránsito de partículas, de elementos, que se unen, cambian de dirección y se separan sin rumbo fijo.

– Cuando te acercas encuentras materia, términos propios de una pintura abstracta. Al alejarse, las "zonas" parecen ordenarse hasta visualizar un "lugar". Un estado intermedio donde los espacios comienzan a moverse y disociarse y el diálogo perceptivo con la superficie, a hacerse especialmente interesante.

– Alerta para saber cuándo la obra alcanza su mayor entidad. Y esto sucede siempre cuando empieza a dominarte e imponer sus propias leyes. Esa es la señal que la identifica.

– Cuando en mi obra percibo una sensación de gravedad y desequilibrio, el momento está próximo.

– Passolini, el monje, se sonríe entre conspicuo y seguro, nos mira por un instante sabedor de nuestras miradas. Él ya conocía el cuento, pero lo ha descubierto en el relato, en el proceso de su propia redacción. En la pintura, lo familiar nos conduce a lo extraño, porque estamos empeñados en trascender lo que somos, en cuanto que nos desconocemos. Cuando el monje dibuja está sentado y deja que el papel y su propia luz evoquen las imágenes. El juego de la pintura es menos abarcable y más mordaz; el monje se sumerge a fondo, moja sus hábitos, e intenta descender por nuevas vías a los infiernos. Sabe del peligro del fuego, sueña en el silencio del estudio y duda si levantar o no el ojo hasta el autorretrato.

– Pintar lo que se desplaza y lo que fluye. Persigo algo no determinado y cambiante.

– Necesito los contrarios, hacen más intensa mi obra cuando laten vivos en ella.

– Vitalista y nostálgico, curioso y contradictorio. Bien mojado cuando nado, en mi vida como en mi trabajo, entremezclo constantemente dosis de curiosidad, anhelos y recuerdos.

– En un fragmento de Norma, María Callas me transporta a lo sublime. Me encuentro a veces escaleras abajo interpretando un papel entre Sísifo y Orfeo.

– Alain Tanner, en *A años luz*, presenta dos opuestos: la pequeñez en el espacio y el tiempo frente a la grandeza del Águila. Me debato siempre entre ellos.

– Presiento mi trabajo envuelto en una especie de nebulosa. Un sueño donde se funden vivencias y procedimiento, donde más cerca me siento del gran parámetro de lo ideal.

– Me gustaría que mis obras aparecieran y desparecieran ante el espectador como no queriendo definir totalmente su naturaleza.

– Pintar con astucia o con verdad. Me siento más cerca de lo que soy que de lo que conozco.

– "Yo soy el otro", a veces me gustaría ser "otro" para evitar las imágenes y en ocasiones "otro" para sentirme cada una de las imágenes representadas.

– Un día soñé que todos los ombligos del mundo se unirían en un mar desconocido, quizá olvidado, entre el Caspio y el Negro.

– Le preguntaría a Colón ¿por qué siempre escribimos de izquierda a derecha? y ¿por qué, aún, nos empeñamos en suponer amaneceres?

– A MEDIAS ENTRE EL PASADO Y UN REMOTO FUTURO, PASEO CADA DÍA POR TERRITORIOS DE ACTUALIDAD.

– No entiendo el mirar hacia dentro como un mecanismo de refugio o introspección cómoda.

– El tiempo, en el acto creativo, lo entiendo como los orientales cuando se refieren a un plano horizontal donde se registran y coexisten sucesos pasados y por venir.

– Necesito andar hasta el centro del puente muchas noches, para escuchar el agua pasar y disfrutar, entre imaginar y percibir, tras los velos de la noche.

– Cuando pinto lo que conozco hago pintura doméstica y me adormezco y me aburro.

– Adoro la contradicción, necesito lo sublime. Pintar lo que se desplaza y lo que fluye, estar entre nebulosas.

BALCÓN, NÚM. 5/6, MADRID 1989, P. 201-214

Intervalo 2

– Nemo conocía el periscopio, pero no lo usaba. Posiblemente al mirar en él, reconoció su propio ojo reflejado y no se detuvo a descubrir los infinitos paisajes que dentro de éste había; de ahí su necesidad de definir las imágenes y sus fantasmas en la parte frontal de la nave.

– Un día sin pretenderlo volvió a ojear el "cuaderno blanco" y, al inclinarlo, por un momento entendió que sobre la superficie blanca emergía la tinta -blanca- para hacerse legible. Para ello sólo se necesitaba esperar, aceptar que el tiempo no existe.

3. Nebulosa

– SOLIMÁN ¿QUÉ DIFERENCIA UNA SUPERFICIE PATINADA DE CRISTAL DE LA BELLEZA DE UN MAR EN CALMA?

– EL ARTE ES AJENO A TODA GEOGRAFÍA, PERO ESTÁ LLENO DE ELLAS.

– NUNCA MORIRÉ EN TURQUÍA.

– HABLAR UNIR IMÁGENES. PINTAR MOVER PINTURA.

– UNIDAD, PRINCIPIO DIFERENCIAL: ILUSIÓN DE ESPECTADOR.

– DIVERSIDAD, CORRIENTE DE PENSAMIENTO, PRINCIPIO DE LIBERTAD.

– IRREPETIBLE, SIN TIEMPO, TERCIOPELO NEGRO.

– DUDA, SORTILEGIO SUBLIME, IDEA.

– DUDA, PENUMBRA, MEMORIA, OLVIDO.

11-2-90

Pinto un cuadro y me sorprende. Lo observo detenidamente y algo encuentro en él que a la vez me atrae y me hace repelerlo: lo conservo.

Pinto un nuevo cuadro, esta vez todo parece mejor (más fácil). Sin duda el cuadro funciona, todo discurre en él con una lógica naturalidad: lo destruyo.

Por las noches sigo mirando los techos de las habitaciones. Los desconchados o los simples surcos de la brocha me llevan a lugares exóticos que de otro modo no hubiera nunca soñado.

La especie más noble de belleza viaja siempre en flecha lenta. No arrebata de golpe, ni te embriaga por sorpresa, se infiltra en nosotros poco a poco, con lentitud.

31 julio -90

El cuadro grande rojo que es óxido, óxido rojo del otoño y del tiempo. Lo empecé en 1987 y aún no se decide a morir.

Todo puede ser válido bajo las reglas estéticas de la RAMA (Real Academia del Mercado del Arte)

Vicky en su estudio, haciéndolo aún más grande.

La ventaja de la mala memoria es que disfrutamos varias veces de las mismas cosas buenas.

¿De qué sentimos anhelo ante la visita de la belleza?

La especie más noble de belleza viaja siempre en flecha lenta. No nos arrebata de golpe ni te embriaga por sorpresa, se infiltra en nosotros poco a poco, con lentitud.

Guardo las cajas de cigarros que más me gustan pero nunca guardo nada en ellas.

"Cuando despertó, el dinosaurio todavía estaba allí."

Augusto Monterroso

Enumerar lo que se sabe no prueba nada en absoluto.

Existe un lugar más sugerente que el que se desliza ante nosotros en el momento previo al descubrimiento de una imagen.

Un desayuno con ciruelas y kiwi, y una pintura inacabada.

Las imágenes emergen de la propia pintura –Verde Garuda– de su propia disposición.

1991

Sol de tinta
Era pequeño y tuve un sueño:
dibujaba una forma circular de silueta estrellada, casi perfecta, y la rellenaba cuidadosamente con tinta blanca.
Ensimismado esperaba a que el dibujo se secara, pero alguien abrió la puerta y de repente la tinta comenzó a salirse de los límites de la estrella-círculo.
De nuevo, con paciencia, balanceando cuidadosamente la horizontalidad del papel conseguí devolver el líquido a su lugar original geométrico.
Todo parecía igual y seguramente nadie advertiría diferencias; además, nadie había visto el dibujo antes.

Pero aun así, la estrella reflejaba ahora una forma totalmente distinta.

La verdad del hombre depende de la geografía de sus dudas.

Juan Uslé: Bisiesto, catálogo de la exposición en la
Galería Joan Prats, Barcelona, enero/febrero 1992

Diálogo con el otro lado

Veo mi obra como un proceso de exploración y experimentación en el cual trato de vislumbrar algo que aún no es visible, pero que está ahí, como intuición, invitándome a ser yo quien lo descubra. El proceso pictórico es abierto y en desarrollo, en él se dan continuamente pruebas y errores, cada obra te informa acerca de lo que intentas hacer. Es, en suma, un proceso dialéctico. Por tanto, mantengo con la pintura una actitud abierta, de buen conversador. De ahí también la necesidad de la distancia y el enfriamiento a los que normalmente recurro cuando intuyo que la obra trata de decirme algo y no acabo de saber qué.

Mirando hacia atrás, ahora parece evidente una mayor claridad, aunque desde mi proximidad no sabría decir en qué consiste exactamente. Reconozco que el debate actual sobre la pintura y su confrontación ha situado en parte mi actitud en un plano diferente. Las estrategias han cambiado y son de distinta índole. El color sigue siendo el residuo material de un proceso, pero a la vez es capaz de generar y señalar mucho más allá del plano puramente objetual. La lucha con el material es también el combate por la idea y el lugar donde los procesos libres articulan con precisión una obra dotada de sentido. Por ejemplo, en series como *Duda* el cuadro se construye como ejercicio de adiciones primarias, elementos sucesivos son aplicados con cautelosa dosificación. La intención guía la conducta, pero sin descartar el veredicto de la intuición pura. Sería el ejercicio dosificado de ambos el que reportara unas visiones más felices. Y es que el proceso es trascendental. De ahí los errores de su instrumentalización.

Existe una relación estructural entre el cuerpo de la pintura y la poética reflexiva del cuerpo.

La última obra de Malevich nos hace pensar en la presencia del cuerpo en la pintura.

Ese aspecto metafórico de la práctica acompaña y permite la transformación de la superficie. El gesto toma como punto de referencia propio el juego entre el hecho real y la apariencia. El cuerpo sigue siendo aquéllo a través de lo cual tenemos la experiencia del mundo. Como en cualquier tipo de vivencia, en la praxis pictórica desarrollamos una dialéctica que va de lo individual a lo social. El pintor y la pintura no viven de espaldas a los fenómenos y mutaciones sociales. En nuestro "yo" se está produciendo un cambio drástico respecto a nuestra propia idea de quiénes somos. El yo se ve cuestionado por el nosotros. Por tanto, el individuo y el medio en constante relación a través de un mecanismo cíclico y complejo que determina aquéllo que nos determina.

Veo la pintura indefectiblemente ligada a su propia naturaleza, a su condición material. A lo largo del proceso también me cuestiono la validez de su uso, de un soporte que abre un espacio plástico simulado. Creo que el sentido de la pintura tiene siempre que ver con esa condición natural. Y debe nacer del uso de sus propios medios, aunque necesite de continuas revisiones de los sistemas jerárquicos. Un cuadro no tiene porqué tratar obligatoriamente de su condición de objeto plano de definición visual, pero es en esa planitud material donde radica su especificidad, su diferenciación respecto a otros medios. Y eso está igualmente presente en el diálogo pintura-pintor durante el proceso. El hecho de practicar esta forma expresiva en una sociedad hipercontextualizada culturalmente implica la selección consciente de unos medios y de unos instrumentos no válidos únicamente para la reivindicación terapéutica del acto de pintar. Como viejo oficio que es, la pintura ha sabido sobrevivir a través de distintos vaivenes culturales e históricos como medio próximo al hombre tanto para ampliar su universo cognoscitivo individual como para vehiculizar esa complicada dialéctica entre lo personal y lo social. La pintura sin evidencias simbólicas tal y como la entendemos por abs-

tracción, tiene para muchos artistas la peculiar habilidad para desvelar dramas y situaciones subyacentes para expresar la condición humana.

Difícilmente me dirijo a una pintura sin saber qué voy a hacer. Aunque luego ese saber se torne confuso. La práctica pictórica es un proceso de reinvención constante, por lo tanto de revisión. La planificación sirve como modelo de conducta, como punto de partida únicamente para un sentido inicial. Pero los cambios de dirección son importantes luego y se van especificando en la obra según el proceso se decante hacia un lado u otro. En cualquier caso, todo ha de ser sacrificado a la posibilidad de descubrimiento. Por eso el territorio del arte es mutante. Elijo la tela como espacio de libertad ante el que me sitúo a la búsqueda de algo.

No me interesa la narratividad de las imágenes o su capacidad alegórica. Son lo que son. La aparición de imágenes durante el proceso adquiere sentido por lo que son, es decir, imágenes derivadas de su función vital, no por aquéllo que recuerdan, explican o expresan. Tampoco me interesa la imagen como reflejo de un proceso físico: ha de ser valorada en lo que es. Ad Reinhardt decía algo al respecto que me gusta mucho: "Las pinturas de mi exposición no son ilustraciones, su contenido emocional e intelectual está en la conjunción de líneas, espacios y colores".

Cuando llegué a Nueva York, en 1987, el paisaje estaba a flor de piel, dado que en Santander mi relación con el entorno era muy intensa. En las pinturas del 85 y 86 se daba una conjunción de ensoñación, vivencias y proceso. Eran fundamentalmente abstractas en lo que a concepción y factura concierne. Aunque existían climas y pulsiones, sin embargo, no hacían referencia directa a la memoria o a recuerdos de infancia. Por lo menos, no tan claramente como en los trabajos de la serie *Río Cubas*. En estos años de Nueva York, existen otros matices... No me atrevo a decir otros derroteros, porque siento que debo alejarme aún más. Y la causa de esos cambios está en los papeles, en Nemo y mi actitud de articulación en el proceso. Otras constantes se mantienen, casi todas ellas referidas a la presencia de elementos opuestos: planitud y espacialidad, opacidad y transparencia, enfoque y desenfoque, luz y oscuridad, superficie densa y superficie de absorción, etc, etc... pero el plano en el que me sitúo sí es distinto, se ha multiplicado en relación con los intereses de la propia búsqueda. Hubo primero un proceso de economización, un deseo de reducción. Y en la serie de pequeños formatos casi negros que expuse en París en 1987 apenas se evidenciaba en su aspecto formal la dependencia al paisaje. Eran superficies ambiguas, misteriosas y opacas.

Los últimos sueños del Capitán Nemo eran más dependientes de la imaginación que del recuerdo. La pintura se dirigía más hacia sí misma y era conducida más por sí misma. Dicho de otro modo, sin que suene grandilocuente: por mi interés cada vez mayor hacia su propio destino. Cuando Nemo hablaba de permeabilidad e impermeabilidad, de soñar el sur desde el norte, de escribir soñando hacia oriente y de entender el plano como contenedor de pasado, presente y futuro, en realidad estaba hablando de la necesidad de definir los medios puramente pictóricos, los límites y posibilidades del plano y la presencia de los procesos en la definición última de la obra.

Existe en mí una actitud dual en relación con el proceso. Por un lado, continúo anhelando el lugar mágico donde la pintura alcance un tono elevado de vibración, su intensidad mayor. Mantengo una sensación de vago control cogido por los pelos donde el tiempo parece oscilar entre la inmediatez de la factura y una presencia más permeable, a veces casi ancestral. Y al mismo tiempo, se da una actitud deliberada hacia la disección, más pragmática y analítica. Soy cada vez más libre trabajando, utilizando estrategias diferentes para procurar que esa disección fragmentaria no me encasille en un uso excesivamente normativo de los elementos gramaticales puramente semánticos extraídos del propio proceso. A esa mayor libertad me ha ayudado, sin duda, el haber trabajado, entre 1988 y 1990, en tres series progresivas de modo simultáneo, alternando su ejecución. Se generó una especie de secuencia de disección, que iba de lo global, cosmológico, a lo más concreto y fragmentario, hasta lo gramatical.

Esta secuencia se adecuaba al tipo de formato, claramente diferenciado, pero también se producían alternancias y en todo momento se generaba un diálogo entre el impulso y su definción. En posición cambiante,

en el acto de pintar cohabitaban la sensación y la comprensión. Más importante que redefinir el concepto de pintar o de la abstracción, es experimentarme, sentirme inmerso en la práctica pictórica como ejercicio de conocimiento capaz de enriquecer, claro está, mi concepción del mundo. Quizá no exista una verdad que justifique la práctica de la pintura, pero sí creo que existe un sentido necesario a la pintura derivado de su propia naturaleza como medio. Y es eso lo que me ratifica en la existencia del diálogo oculto entre sensación y razón, lo que decía Nemo: el ojo es el cerebro. ¿Existe un medio tan claro y transparente, tan inmediato y prístino como el de pintar sobre una tela? ¿Existe un proceso donde coexistan de forma tan obvia actividad manual y decisión intelectual? Aunque el artista actual haya renunciado a la inocencia pura y al signo íntimo individual como elemento base de la visión, sin embargo, la pintura como forma de la actividad humana, de debate personal con el entorno y con el mundo, seguirá existiendo. En general, no creo que hoy lo que más preocupe al artista sea dar una explicación del/al mundo, ni tampoco respuestas concretas, pero sí desarrollar unos métodos para describir y ver el mundo. Y creo en la posibilidad de articular una sintaxis suficientemente convincente desde presupuestos puramente pictóricos.

1992

Una imagen:
Salí al jardín y me dirigí hacia la piscina. Me zambullí. Por instanes el líquido se hacía más y más denso, costoso de atravesar. Sentí aquel ¡crack! y me desperté. Estaba sentado sobre la barandilla del puente con las manos cogidas a la parte posterior de mi cuello y comenzaba a amanecer. No sabía cuánto tiempo llevaba sumergido y ni siquiera si había cerrado la puerta del estudio.
¿A qué huelen los sueños?

DIARIO 16, 6-2-93

En los últimos años, varios acontecimientos nos han ido confirmando la reactualización de modo que lo que antes era visto con recelo es hoy una realidad presente en gran parte de eventos internacionales del arte. La pintura no había dejado de existir, ni ahora aflora como el enjambre goloso para nuevos ejércitos de S. Luis. Ha estado siempre ahí, si bien oculta, y la causa de su rehabilitación no se debe sólo al mercado, o al cansancio y deterioro de las ideologías, ni sólo a la saturación de guiños sin sentido, sino a la necesidad de la presencia de un nuevo humanismo donde el artista y su individualidad genere un nuevo orden de relaciones entre el yo individual y lo social, lo privado y lo colectivo.

TEMA CELESTE. ENTREVISTA CON BARRY SCHABSKY. *TEMA CELESTE*, PRIMAVERA 1993

Después de haber vivido tantos años en Santander era como si hubiera estado mirando demasiado dentro de mí mismo. Era como verme en un espejo. Trabajaba en una capilla del siglo XVI, en una pequeña aldea en la que sólo quedaban tres personas más. En cuanto a estar solo, era el punto máximo que podía alcanzar. Antes de venirme aquí, pinté un cuadro titulado *1960*. Estaba a medio camino entre la abstracción y la representación. A primera vista parecía bastante abstracto, pero contemplándolo desde cierta distancia, aparecía la forma de una montaña, una montaña situada entre dos cuerpos de agua, el río y el mar.
Pocos meses después de trasladarme a Nueva York, hice una exposición en París de pequeñas pinturas horizontales, completamente negras, con pigmento seco. No podías alcanzar la pintura con los ojos: todos los

espacios se movían al mismo tiempo. Lo único que podías reconocer en estas obras era el horizonte, una línea: la idea de paisaje, tierra y cielo, o agua y cielo.

Más tarde mi trabajo se fue haciendo más fluido. Mis pinturas empezaron a tratar la idea de la luz. Empecé a sentir más respeto por la superficie original, por la *vaciedad* del lienzo. Las pinturas eran muy complejas, algunas veces muy locas, pero la luz empezó a aparecer.

Creo que el origen de esta forma de trabajar está en una serie de acuarelas que hice en el invierno de 1987-88. Estaba pensando en la luz, en qué pasaría si tocara simplemente esas páginas con luz. Pero soy un pintor, no trabajo directamente con luz, así que, pensé, ¿por qué no añadir un poco de luz de un líquido como, por ejemplo, la acuarela? Apenas toqué el papel con una mancha de color... y el resultado fue algo muy fluido. Y después de esto, poco a poco, mis pinturas también empezaron a ser más líquidas, más oníricas y orgánicas; el espacio se hizo más complejo, pero no en cuanto al añadido de capas que empleaba en mis trabajos anteriores. Más bien, había llegado a un punto en el que no podía concretar el espacio: siempre flotando, siempre moviéndose.

Después de trabajar así durante uno o dos años, gradualmente me fui obsesionando con la idea de hacer desaparecer las pinturas. Quería trabajar con la complicidad del espectador, dar sólo los elementos justos para construir por uno mismo la pintura. En estas pinturas, y en algunas de las anteriores, el tiempo se convirtió un poco en una obsesión. Lo que más me atraía de las películas era el tiempo real que empleabas en verlas, y cómo podían manejar el tiempo. Una película no es como una fotografía. Una fotografía es tiempo muerto. Puedes recordar, puedes llorar, puedes soñar con una fotografía, pero no es como una pintura, no está viva, no es una presencia. Siempre existe nostalgia en una foto, porque siempre es afín a su referente.

Al principio estaba interesado en cómo en cinco o diez minutos podías contar toda una vida. Después de un tiempo me empezó a interesar la idea contraria. Me gustaban de verdad las películas de los hermanos Mekas y de Andy Warhol. Estaba intentando manejar el tiempo de forma que hiciera la vida misma más interesante, intentando hacer la vida más real llevándola a la ficción. En otras palabras, quería usar un lenguaje o un medio que mucha gente pudiera ver al mismo tiempo. Todavía no había ido a la exposición de Matisse porque, para ver una pintura, tienes que estar realmente solo con ella, cuerpo a cuerpo. Pero una película no tiene cuerpo. No hay tiempo en el que puedas capturar la imagen, siempre está escapándose. Quizá sea eso a lo que te refieres cuando dices que mis pinturas tienen algo en común con el cine: de alguna manera, manejan el movimiento. El bastidor concreta la pintura, pero los ojos se confunden.

Existen dos maneras de imprimir a una imagen más velocidad, más plasticidad. Una es la forma en que trabajan los artistas Pop, haciendo pinturas en las que reconoces instantáneamente la imagen. Peter Halley lo hace. O puedes emplear otro lenguaje, otro medio, como las películas, con las que captas la atención de mucha gente a la vez. Pero lo que una pintura y una película tienen en común es que hay que tomarse un tiempo para ver tanto una como la otra.

En Santander algunas veces trabajaba en un lugar determinado desde primeras horas de la mañana hasta muy entrada la noche porque quería capturar el tiempo, pero sin concretarlo, porque concretar el tiempo significa en cierto modo morir. Intentaba manejar no sólo un momento, como las fotos, sino varios: ¿por qué no introducir la salida y la puesta del sol en una pintura? No quiero mostrar a la gente cosas que *eran*, sino cosas que *son*. Lo que no quiero es que todo esté concretado por el bastidor, o la composición, o el sentido renacentista de la perspectiva, o la representación convencional, que una vez más mata el trabajo, en el sentido cultural. Así, lo que siempre necesito en mi trabajo es una especie de desorden del espacio, es algo importante para mí. Es como, por ejemplo, en Santander, cuando un viento determinado sopla del sur, todo lo relativo a la percepción se trastoca. Estás en el norte y el viento es normalmente frío, pero cuando el viento sopla caliente ves los espacios de una manera totalmente loca. Así que no quiero concretarlo todo. Quiero

que los espectadores también trabajen un poco, que jueguen con los elementos en la pintura y hagan sus propias películas con ellos.

Santander, 1993

El pintor hoy vive consciente de esta "limitación" que ensombrece la distancia entre su despertar y el trabajo en el estudio, que le hace estar siempre atento y le acompaña al entregarse al ejercicio del "goce", apartándose del "placer" reservado únicamente a los que disponen del privilegio de la distancia.

Varias han sido las fases por las que ha pasado mi trabajo, unas en sintonía con los denominados espíritus de los tiempos y otras quizá en dirección completa o voluntariamente equivocada. Aquí hay dos criterios que han permanecido fijos, uno el del ejercicio de la pintura y desde la pintura y otro el constante flujo o devenir de la misma; movimiento, deslizamiento, cambio. Evitar la fijación.

Nadie es ya ingenuo en estos tiempos, ¿por qué seguimos pues como Perseo almohadillando las posibilidades de un medio para muchos caduco y trasnochado?

La pintura es una invención enmarcada en busca de su propia redefinición. En mi caso, como en un recorrido secuenciado en zig-zags a veces contrapuestos, la soledad y el silencio han sido necesarios para favorecer encuentros más serenos, menos angustiados.

CONVERSACIÓN CON PEREJAUME. *LÁPIZ*, MADRID, FEBRERO DE 1994

Una imagen: Nueva York otra vez. Desde un tren, el F, de vuelta a casa. Entre la 42 y la 34 se me aparece una imagen, o mejor una secuencia, o mejor, algo tan asombroso y real como dos trenes moviéndose en paralelo, tomando velocidad. Imagen entrecortada del expreso D vía *downtown* desde el local F. Secuencia entrecortada por túneles, accesos y pilares. Imagen luminosa, naranja y plata, reflejos de cristal. Túneles y luces superpuestos desaparecen en un nuevo túnel, esta vez más largo, para aparecer de nuevo ya en la 34, casi simultáneos. Imagen de ti mismo, no de tu representación sino de tu desplazamiento, reflejada e identificada en el desplazamiento del otro tren. Una imagen o una secuencia, quizás un largo instante tan intenso como rápido y ruidoso, tan anónimo como discreto. Los habitantes del vagón parecían ajenos. Yo volvía del Banco, había regresado a Nueva York y vivía otra vez la incertidumbre extraña y placentera de la imagen, del cruce, la inconfundible voz del mestizaje.

Imagen y proceso son en pintura un binomio inseparable desde cuya fusión corresponde al pintor intentar una mirada peculiar de lo acontecido. Esta relación entre imagen y proceso y su naturaleza material determina alguna de las características específicas y "particulares" de la pintura, por ejemplo: la posibilidad de conjugar a la vez inmediatez y duración. La de formular una pantalla dimensional donde se dan cita nuestra mirada y la de la propia pintura, que nos mira desde su propia morfología. Yo también hablaría, al hablar de pintura, de fijación y recorrido, lo que tú llamas desplazamiento.

Para tratar de "ilustrar" mi relación con la pintura, me servía recientemente de dos frases, de dos imágenes. En la primera Barthes hablaba de la imposibilidad del lenguaje, de su inoperancia para nombrar el mundo. El pintor se pregunta desde siempre sobre el sentido de su práctica, y como el escritor vive consciente esta "limitación heredada" que ensombrece la distancia entre su despertar y el trabajo en el estudio, y que le hace estar siempre atento y le acompaña al entregarse al ejercicio del "goce", apartándole del "placer" reservado únicamente a los que disponen del privilegio de la distancia. Si algún criterio ha permanecido fijo en el transcurso de estos años, ha sido el del ejercicio de la pintura y desde la pintura, y por otro lado la creencia progresiva en su constante devenir o flujo, su movimiento, desplazamiento, cambio. Esto es, evitar la fijación.

En la otra frase, Ovidio relataba magistralmente, en unas líneas, cómo Perseo coloca boca abajo la cabeza de Medusa sobre un suelo mullido de hojas y ramitas frescas nacidas bajo el agua. Coloca la terrible cabeza en un ritual, a la vez delicado y consciente de que su destino irá siempre unido al del monstruo, su sombra, y de que el suyo no es un ejercicio en vano, consciente quizás, también, de que el monstruo que ensombrece su caminar alado y al que no puede mirar de frente, es a la vez y en caso necesario, la mejor de sus armas. Perseo, con extrema delicadeza, se entrega en esta imagen a un ritual cotidiano para el artista. ¿Por qué seguir almohadillando las "posibilidades" de un medio para muchos caducado y trasnochado?

De la confrontación de las imágenes citadas aparece una tercera en la que puedo verme y la pintura seguirá siendo una invención enmarcada en busca de su propia definición. Y veo ahora otra imagen que se me ocurre, la de Perseo alado y atado de pies, fragmentando su piel o vestimenta, tratando de zafarse del peso de los sucesos, guiado por el instinto de que en la pérdida de la memoria la pintura se reconoce a sí misma y trata de representarse.

Citaría tres constantes para referirme a las preocupaciones que guiaron el trabajo de estos años:

– Uno, la duración, la mesura del tiempo. El intento de depositar y suspender en la obra el mayor tiempo posible.

– Dos, el intento de articulación de un espacio (pantalla). Desde la confrontación de uno vivido, experimentado, con otro mental, imaginado.

– Tres, y la que más se remite a la figura de Perseo fragmentado: la levedad, y quizás con la que más a gusto me quedaría ahora, la pérdida de peso.

Lo que dices es cierto y también me sirve la imagen del campo minado. Existe en la pintura una distancia traumática, casi insalvable, mayor aún que la que dibuja Barthes entre el mundo y la palabra; la imposibilidad de nombrar el mundo. Pero esta imposibilidad es, en el caso de la pintura, el reflejo más pasmosamente similar a la distancia que hoy existe entre el hombre y los demás. Pocos medios están tan solos y nos hablan tan "naturalmente" de la soledad como la pintura. Y ésta es una verdad innombrable que nos atañe a sus practicantes de manera especial. ¿Cómo estar en la pintura sin caer en el uso y abuso de lo pictórico, de lo "terapéutico" de su propio ejercicio? ¿Cómo proponer, hablar, preguntar y cuestionar desde el flujo de la pintura, vehiculizar el deseo desde el ejercicio del medio, un medio particularmente dotado para "significar" uno de los "signos" más característicos de nuestra sociedad, la soledad?

La imagen de este paradigma (queso gruyère: territorio pictórico) cuestionado y, a la vez, sujeto por sus propios medios, agujereado hasta el vacío para dejarnos ver todas sus tripas y limitaciones comunicativas, hace del queso una batería; es como el Berlín que nos presenta Wenders en *Far away so close*, su gloria y su detritus, su historia y su presente sincronizados.

No veo al pintor en su ejercicio como a un empecinado, o salvador, sino como al habitante de un territorio que goza de unas cotas de libertad sin precedentes en su ejercicio, sabedor de que el "lugar" que ha elegido es un campo abierto donde suspender y cuestionar sus anhelos y dudas.

Aunque tú mismo confiesas que te interesa especialmente la pintura, en tus obras, sin embargo, no existen límites convencionales entre cada medio, o al menos tú pareces especialmente interesado en transgredir lo característico de los mismos para profundizar en lo específico de su naturaleza.

¿Cómo ha sido tu relación con la pintura? Lo primero que vi tuyo fue un pequeño cuadrito, muy sutil; me hizo pensar que estabas relacionado con la poesía visual o algo así. Fue hace unos diez años y en ella se veía la imagen de la luna. La siguiente imagen que guardo de ti es la de alguien que está subiendo siempre a la montaña. Llevas una mochila a la espalda y en ella un gran tintero, o mejor, un gran recipiente de tinta azul. A pesar de haber visto después obras tuyas muy diferentes, esta imagen permanece.

No tengo tanta fe en el empleo de la alta tecnología como en el uso de sus residuos, de los agujeros a que conduce su (mal) uso gratuito.

En tantos años, la pintura ha variado en poco su naturaleza material, hasta el extremo de casi no variar en nada. Los nuevos pigmentos, soportes, técnicas y procedimientos no son sino variantes más o menos sofisti-

cadas de los de siempre. En cambio, la pintura ha tomado progresivamente "conciencia" de sus diferentes posibilidades y funciones, en orden, claro, a las innovaciones sociales y tecnológicas, pero siempre a través de su uso. Y en eso radica su complejidad y a la vez su sencillez.

El interés y el futuro de la pintura radica más en la habilidad intencional de quien la usa para proponer -delimitar- un borde, ya territorio, entre la mirada y el reflejo de la mirada.

Wenders conoce al dedillo Berlín, sigue desde el aire haciendo preguntas que ya hiciera en *El amigo americano* o *El estado de las cosas*. Su última película habla fundamentalmente del tiempo y otras constantes, y su gran logro no está en la novedad de recursos materiales de lenguaje, técnicas de imagen, etc. que introducía en *Hasta el fin del mundo*, sino en la vehiculación de las preguntas.

La posibilidad de vehiculación de "lo nuevo" está directamente relacionada con la articulación de las constantes de su cine. La presentación de la proximidad de lo lejano, su consciencia, no ha de estar obligatoriamente ligada al empleo de nuevos recursos técnicos o nuevos materiales.

Desde mi punto de vista, si hay un lenguaje que evidencie en su grado más alto la soledad, la tragedia mayor de nuestra soledad, es el de la abstracción.

La pintura es materia, es real, es tierra. ¿Del agujero ha salido la pintura o a él se dirige? El paisaje es el contexto donde se establece esta relación y es, a la vez, la imagen...

En mis obras pueden observarse referencias a lugares que han sido habitados, vividos, etc... pero lo que nos remiten son sólo secuelas del gran vacío, y vuelvo a la imagen de los trenes. Con un billete de ida y vuelta, representar la pintura en ella misma supone la ambigüedad y la abertura de un mestizaje de consecuencias. Siempre me interesaron los bordes, los límites, la insinuación, incluso te diría la seducción de recorrerlos, pero siempre he evitado la presencia narrativa evidente, y por ello la imagen fija, cosificada, bien se dirija ese tren a un extremo o al contrario. No me veo ni prácticamente de una figuración excesivamente representativa/dora, ni de una abstracción geométrica formalista. Me interesan las contradicciones y los opuestos, pero no desde su literalidad, sino desde la evocación de su mestizaje, de su flujo, devenir que elude la cosificación de la imagen, el fetiche, supletorio corporal que suplanta al deseo. Las imágenes, las secuelas en mi obra, se producen en la invasión de territorios; allí donde la presencia de un lenguaje evoca la ausencia del otro. Desde estos márgenes, la ausencia y el desplazamiento; me interesa "la mirada y el reflejo de la mirada" y que el diálogo entre ambos sea lo más intenso y extenso posible. Lo "nuevo" o interesante de una pintura depende en gran parte de la naturaleza intencional de la mirada con que se ejecuta y de la mirada que se dirige hacia ella. El tiempo es un factor importante a la hora de sostener -aprehender- esa mirada que debe posarse, permanecer en la obra, en la pintura, para hacer frente y entrecruzarse con la mirada de quien luego se acerca a ella. Para ver una pintura se necesita tiempo y ese tiempo es, quizás, de una naturaleza y cualidad no demasiado acorde con el registro temporal con que organizamos nuestra vida. Por ahí iba también cuando al principio te hablaba del tiempo, de un tiempo que aun fijado, o mejor, aglutinado en el proceso de la pintura, nos hable desde su propia naturaleza, desde las entrañas de su fisicidad compleja. La pintura al hablar de ella misma y mirarnos desde ella misma, nos induce siempre a su desciframiento, a nuestra participación en su proceso. Evitar la fijación es evitar la distancia, el frío insalvable de la imagen opaca y precisa de nuestra cultura. Por eso cuando te hablaba de fijación, no solamente me refería a la imagen fija, sino a evitar el discurso único, inmóvil, lineal, agarrotado, de la materia fija; es como dice Winter, el detective de *Far away so close*, el peso de la sangre, esto es, la muerte, el peso del tiempo.

MAL DE SOL, GALERÍA SOLEDAD LORENZO, MADRID 1995

El verano pasado, sin saber muy bien porqué, guiado quizás por su luz extraña y la frágil ligazón de sus componentes dispares titulé una de mis pinturas *Mal de Sol*. Mientras pintaba, otros títulos pasaron por mi cabeza,

imágenes teñidas de Kurosawa y varios sueños trataban de explicarme su sinrazón. Volví al cine-club esos días y seguí soñando. Pero fue recientemente, casi por azar, al abrir *Pálido Fuego* de Nabokov, que tropecé con unos versos y la vela se encendió. El libro, claro, estaba señalado en esa página, pero había pasado tanto tiempo... Tras releerlos, me he atrevido a robar estos versos porque creo que nos ayudarán a entender mejor el hilo que discurre desde la experiencia relatada a las pinturas de esta exposición.

A la edad de nueve años, recién llegado a la ciudad, enfermé de lo que entonces llamaban los médicos insolación. El remedio era el silencio y una habitación totalmente a oscuras. Del principio no recuerdo nada, tan sólo que antes de caer enfermo jugaba con mi hermano frente a la fachada sur de la casa encima de un montón de ramas de fresno. Cualquier sonido o luz se clavaban de modo irremediable en mi cabeza, una mínima rendija servía para que mi cerebro se tornara en una especie de caleidoscopio doloroso. No recuerdo bien las formas, pero sí el peso de su luz, algunas de las imágenes entrecortadas sin llegar a ser esquemas se desdoblaban en formas similares a estrellas o flores secas, casi geométricas. No podía soportar estar con ellas e incluso con los ojos cerrados me cegaban. Nunca estaban fijas y en su descomposición activa generaban nuevas imágenes.

6 de mayo, 1995

Las líneas salieron a la luz cuando las imágenes que soñaba Nemo dejaron de desvanecerse. El ojo de Nemo se cegó al salir a la superficie así que necesitó reaprender a pensar para reconocer imágenes de nuevo.

Las líneas son el resultado de un "choque", una línea es un desplazamiento que sucede a un contacto. Y éste se produce por un acto volitivo, voluntario y en un lugar determinado.

Las líneas son pues "secuelas" de un pensamiento, y los pensamientos hoy más que nunca son juicios sin certera respuesta. Las líneas son pues respuestas hipotéticas a unas preguntas constantes, las que se hace la pintura.

Cuando actúo (pinto) trato de hacerlo con los ojos bien abiertos pero pienso más a gusto con los ojos cerrados.

Los cuadros se hacen de día pero creo que se siguen madurando por la noche, son reflejos del pensamiento de la noche, hijos de la luna a quienes da cuerpo el sol. Ambas luces son necesarias y deben estar en el cuadro.

Me interesa que los cuadros sean a la vez mordaces y serenos, que conjuguen en su fórmula semántica la acción reflexiva y la espontaneidad.

"Las pinturas son a la vez visiones maceradas de emoción y reflejos de pensamiento."

Los calendarios, la arquitectura del tiempo, nos sirven para ordenar los sucesos de la historia, pero si nos los creemos fijos, nos obligan a zambullir lo acontecido en los últimos treinta años en ese saco sin fondo denominado "fin de siglo" y aunque este ejercicio no carece de morbo no por ello convence o es acorde a la magnitud y el sentido de los acontecimientos.

Hacemos primero la casa y luego queremos que el animal la habite, pero en este caso su genética ya es otra y por el contrario deberíamos aceptar que la nueva genética de los acontecimientos se merece otro tratamiento y otro saco, otra arquitectura.

Nada hubiera sido igual para la llamada pintura moderna sin la aparición de la fotografía.

La fotografía detiene el tiempo, concediendo al objeto un certificado de autenticidad, de veracidad - en presente. No dice lo que ya no es sino lo que ha sido (diferenciaba Barthes). Con la evolución tan sofisticada de

las técnicas fotográficas yo diría que el objeto ya no sólo presenta lo que ha sido sino que se nos presenta como objeto en sí concediendo una perversa trama de identidades entre lo virtual y lo real, caminando por un grado más allá de su veracidad fundida en actualidad.

Sin duda vivimos apoyados en una telaraña múltiple de imágenes y representaciones donde cada vez es más difícil delimitar los límites de lo virtual y lo real y esto influye sin duda en la conciencia de nuestras experiencias.

El arte y el virtuosismo no se llevan muy bien.

La técnica, el dominio técnico puede ser muy destructivo si conduce o alcanza el virtuosismo.

En el estudio frente al cuadro se habla, se pregunta, se mira, se pinta, se lee, no se fuma, se mira, se anota, se pinta, se habla por teléfono y a veces (muchas) entre todo esto se piensa.

La geometría es un instrumento del que nos servimos para explicar la ordenación de los territorios. Desde que el hombre viaja en avión la fe en la geometría se ha visto alterada.

Veo mi proceso pictórico relacionado con un proyecto utópico, abierto y en metamorfosis, que podría simbolizarse como la construcción de un puente elaborado de experiencias autónomas vinculadas entre sí, transbordador de emociones desde una orilla a otra del atlántico. Esos eslabones se llaman pinturas y los espacios entre ellos a la vez rendijas y vínculos, experiencias, visiones personales de pintor.

Pinto lo que me preocupa, un difícil entramado entre lo que descubro y lo que llevo conmigo.

Las pinturas pequeñas más abstractas y geométricas nos hablan de secuelas, imágenes-huellas que habitan en sus mundos, de sus sombras y lo que queda de ellas. Las grandes nos evocan esos mundos de modo más general y más complejo.

Te confieso que no me gusta nada la palabra tranquilo, ni lo soy personalmente ni creo que mi obra lo sea o eso espero. Otra cosa es que el resultado de contener el fuego interior te haga sentir sereno, pero sólo estás muerto, vegetas, si apagas el fuego y esto también se lo pido al cuadro, que mantenga sereno el pulso, en su interior, pero sin apagarlo. Los cuadros más intensos, en mi idea, no son precisamente los más vociferantes. Las tensiones de un cuadro no tienen por qué ser exhibicionistas, o demasiado obvias, pues la obviedad deviene en vacía y el aliento te lo corta. Vermeer no por grande, vociferante o exuberante sino por misterioso, contenido, y esto en pintura muchas veces está relacionado con la inteligencia. La pintura inteligente no siempre grita, aunque si no conmueve o está vacía, claro, no sólo no es inteligente sino que quizás no es pintura. Aunque el vacío sublime es Velázquez y su aire que llena sin pesar.

La actualidad es el vacío entre acontecimientos decía G. Kubler.

Sí, es vertical, aunque no precisamente goticista. Nueva York, decía Ashbery, es una analogía del mundo. Vivir Nueva York es a la vez una experiencia tan virtual como real, tiene una contextura propia y es a la vez un reflejo del mundo, lo que te permite una ventajosa distancia. Lo interesante en esta ciudad son los "cruces". Físicamente los espacios se ordenan ortogonalmente, tanto en su plano como en su perfil se entremezclan los diferentes estilos arquitectónicos con el desparpajo y la naturalidad suficientes para provocar esa aparente amalgama de desequilibrios donde al final prevalece el orden. Pero lo más interesante no es únicamente esta "mixtura visual", esa complejidad superficial sino su energía y su mestizaje cultural.

Es esa energía de indefiniciones auténticas lo que cualifica y da sustancia a este "raro engendro" en el cual puedes perderte muy bien.

Cuando nos movimos a Manhattan creí que me iba a sentir con "nostalgia de horizonte". Brooklyn es físicamente mucho más abierto (horizontal) y me imaginaba a mí mismo como un pájaro encerrado sorteando muros y otras ventanas, desde mi ventana. Pero la experiencia fue diferente y en parte "novedosa". Tu vida y tu ejercicio se hacen más transparentes aquí, y la idea de habitar en el estómago de una luciérnaga también me gustó.

El racismo...

Te decía que lo que más me interesaba de Nueva York era su flujo energético, su permeabilidad, la interacción cultural y el "mestizaje".

En mi caso la luz no suele estar ligada o dependiente a/de la idea de representación sino más bien a la de experimentar estados de tránsito. Nos acerca más que a imágenes fijas a sucesos pictóricos en transformación estando su intención significante más cerca de la eterna aspiración de la pintura por aprehender el tiempo que de narrar literalmente la contemporaneidad.

El cine es a la vez arte, magia y realidad y sus imágenes forman parte de nuestra memoria colectiva. Con el cine comenzamos a confundir nuestra realidad tangible con otra cargada de sueños, deseos e ilusiones y no por ello desposeída de veracidad. Todos desde niños nos hemos reído y llorado con el cine. Desde que existe el cine el hombre sueña diferente.

El cine ha contribuido en gran parte a la formación de nuestra conciencia tanto visual como social y sigue haciéndolo pues sin duda sigue ocupando un tiempo importante en nuestras vidas.

La pintura es en este contexto un medio ancestral que sobrevive amparado quizás en la idiosincrasia de sus dos caras. A la imposibilidad de su inmediatez se superpone su carácter de "realidad presente y material", con su específica fisicalidad y creo que es en esto, en ese carácter "sustancial" de la pintura donde se fundamenta en parte la explicación de que un amplio sector de la crítica internacional haya girado su mirada y devuelto veracidad a la pintura.

La utopía neoplasticista empezó a tambalearse en su obra (hablo en particular de Mondrian) cuando su mirada y su alma comenzaron a embriagarse de Broadway, sus series "Broadway Boogie-Woogie" reflejan ese desdecir a la pureza y el rigor de un espacio vacío trascendente cuando sus espacios comienzan a temblar, a zigzaguear, temblando de *jazz*, de vaivenes ópticos difíciles de fijar. No sabemos qué hubiera sido de su proyecto si hubiera permanecido su deslumbramiento americano a ritmo de *jazz*, y "con mucho respeto" me estimuló a su comentario en mi pintura *Boogie-Woogie.*

Ahora, desde la realidad de encontrarnos totalmente sumergidos en el siglo XXI me parecen admirables sus últimas "debilidades" y la posibilidad de que autodesmoronara sus propias estructuras, tan rigurosamente cimentadas por otro lado. Cuando en el 91 hacía mi Boogie-Woogie me planteaba la posibilidad de esta contradicción. Vertía por ello unas líneas orgánicas que atravesaran como líneas (ríos) de vida una estructura ideal sabiamente planificada. Trataba de acordonar, para hacerlo, un lugar de fe con inevitable sabor a amargura.

Hubiera sido excitante saber qué hubiera venido después.

Hay siempre como un lugar de ovillo un centro que no lo es. Foco que no es centro.

Los cuadros muchas veces se hacen como deshilvanando, sólo tienes que estirar del hilo con la suficiente convicción y el suficiente tacto, con sutileza (sin pasarte porque puedes estropearlo todo).

Los bordados están hechos como la historia, tienes que desbordarlos para que te expliquen cosas.

Mi situación psicológica sigue siendo de puente, físicamente estoy mucho más en América pero la obra y el proceso te recuerdan un bagaje cultural; las experiencias anteriores no se pueden olvidar fácilmente. Lo que sí que es cierto es que siento a España más ligera desde aquí, me pesa menos y la quiero mejor. Y sin duda esto me ayuda en mi trabajo.

Los cuadros son entidades autónomas, deben tener sentido y voz propia y se encadenan unos a otros no por su similitud formal, sino como eslabones "peintures célibataires" de un proyecto en constante metamorfosis, difícil por ello de fijar y definir.

Un día normal es eso, un día normal: el estudio, un paseo para recobrar distancia, el estudio, la comida familiar, etc... alguna conversación de teléfono, el estudio, una película a veces y algún libro para acariciar las ideas y a veces, menos, los versos de los demás.

Pinto lo que me preocupa: un difícil entramado entre lo que descubro y lo que llevo conmigo.

Lo que no creo demasiado es en una psicología simple del color, rojo = calor, azul = frío, creo más en la química, en la temperatura. Lo de que un color significa tal cosa es ahora demasiado *naif*.

Todas las imágenes y los sonidos eran "ruidos" arbitrarios para mi cabeza al principio. Yo no hablaba inglés, pero tenía la sensación de que tú podías ordenarlos, dirigirlos hacia tu propio proyecto.

Yo aspiro a que mis pinturas sean de verdad solteras, que puedan funcionar solas, aunque generalmente las presentemos unidas como eslabones de una cadena.

A pesar de ser pintor mi pensamiento ha sido siempre más tridimensional que plano. Siempre me ha tentado más la luz que la forma gráfica. Además no concibo una frase sin apenas variantes mínimas de emoción. Las palabras sin emoción sirven sólo para clasificar, archivar.

Pinto de acuerdo a lo que llevo entre manos, a los formatos y a las condiciones del estudio. El lienzo, hasta convertirse en una imagen definitiva, puede pasar por diferentes posiciones. Los preparo generalmente en horizontal, sobre una mesa los pequeños y medianos y sobre el suelo los más grandes. Comienzo a mancharlos a veces en vertical a veces en el suelo, pero desde este comienzo hasta que me dicen basta no es raro verlos pasar por diferentes posiciones.

El color es innato a la pintura tal y como yo la he practicado durante años. Desde el momento en que una gota de agua moja la preparación de la tela, su color cambia. También cambia el color de una tela, de un papel o de una foto por la acción de la luz.

Desde el momento en que se "acciona" sobre una base, se colorea o decolora la misma. Esto es química pura, antes, claro, hemos ejercido una fuerza física de contacto, vertido, frotación etc... y aun antes, seleccionado el color, decidida el área de incidencia y pensado el motivo, la forma.

Durante mi época de "estudiante" en Valencia hacíamos fotografía a la vez que pintaba, tenía la clara convicción de que si Velázquez perteneciera a nuestra época haría cine.

Durante las primeras series en Nueva York, fui perdiendo memoria, en los cuadros al principio se superponían oscuras capas de color con mucho pigmento, hasta aparecer casi totalmente negros. Tras un tiempo de los fondos negros, de la materia iba acercándose la luz, más tarde simultaneando series diferentes aprendí a respetar la luz original de la tela pero para ello pasaron muchas cosas en el estudio y aprendí a escuchar hablar a los cuadros con voces diferentes, a concederles el tiempo necesario para que se "hicieran" solos.

Hay una serie significativa a este respecto pues es el paso de la sombra a la penumbra "Los últimos sueños del Capitán Nemo".

El azul ha sido siempre un color ligado a mi personalidad, quizás porque es triste, profundo ... porque soy del Norte... recuerdo que en la escuela en clase de color yo hacía retratos del natural prácticamente azul prusia.

Las líneas ordenan claro cuando actúan a modo de cuadrícula, califican el espacio como trama o dirigen la mirada (su lectura) a modo de pentagrama; esto si pensamos ortogonalmente y yo lo hago sólo a veces, pues en otras, las líneas son las que desbordan las zonas, desarquitecturizan (si la palabra existiera) el plano (no me gusta deconstruyen) o nos hablan de sabores kinestésicos difíciles de limitar espacialmente.

En mis cuadros hay pues dos tipos (o estereotipos) de líneas, las negativas, que resultan de los espacios entre-líneas o entre dos o más tiras o zonas de color y por lo general son las que ordenan, como renglones o ecos de otras líneas que pudieron ser positivas y que ahora aparecen como ecos -voces anónimas- que nos recuer-dan dónde estamos.

Las positivas son las que dibujan, se saltan los planos o enhebran los espacios, por lo general son más orgá-nicas y animadas de vida, desaparecen y vuelven a nacer, actúan más como conductoras de preguntas que como ordenadoras.

Pero hay otro factor que ha acompañado estos cambios en mi pintura, son básicamente la presencia de una luz diferente y quizás por ello, claro, de un color diferente.

RESPUESTAS, COMENTARIOS DE J. USLÉ EN CONVERSACIÓN CON STEPHANO PEROLI.
JULIETT ART MAGAZINE, NÚM. 78, JUNIO DE 1996

Percibo un aire de estado lacónico, esa sensación de soledad tan intensa y tan fuerte propia del tránsito de adaptación. Y me acuerdo de mí y de esos días, a la vez tan bellos, tan intensos, que preceden a una decisión volitiva y radical, el deseo de perder memoria . Tu salvador eres tú y tu voluntad de aprehender, de probar-te y reconocerte a ti mismo, disfrazado de turco como lo hacía Rembrandt para escapar de su "normalidad". Vine a NY animado por un buen amigo americano, con motivo de una exposición en el ICA de Boston, donde se presentaban varios cuadros míos. Me encantó, me quedé tan sorprendido como identificado en el entramado multicultural, creo que NY ha sido una experiencia positiva. Ahora mientras "reviso" mi trabajo para la exposición (retrospectiva) que van a hacer en el IVAM puedo ver los cambios que han sucedido con una mínima distancia, y en este sentido el contexto ha sido sin duda un catalizador estimulante.
El magma de energías culturales de la gran manzana me atrapó y sentí día a día más intensa la sensación ingrávida de habitar esos sueños en que te reconoces en lugares ya habitados anteriormente, pero sin la carga terrenal, el peso, que te impide volar en la realidad.
Yo perdí la memoria y las imágenes en NY. Al principio intentaba repetir mis pinturas, escudarme en imá-genes ya sabidas. Hice una segunda versión de un cuadro pintado en España titulado *1960* en el que podía verse un barco encima de una montaña. Aunque de factura muy abstracta, entonación oscura y densas capas de pigmento, en él se apreciaban aires de un paisaje vivenciado, delante del cual la materia se licuaba como evocación del río Cubas. En la segunda versión *1960. Williamsburg*, el clima era aún más tenso, la montaña era ya sólo una gran roca, o isla, las capas de pigmento azul rodeaban por completo la superficie, era bas-tante dramático, pero en el lugar donde se situaba el barco una luz tenue parecía indicador de una cierta fe. Las siguientes obras fueron totalmente negras, una serie de cuadros de pequeño formato donde las imáge-nes habían desaparecido y donde era "el deseo de ver" lo que las hacía distintas y particulares.
Comenzaba a perder la memoria. Era el principio.

Puedes estar a favor o en contra de las cosas, pero yo entiendo la experiencia de pintar como dentro de un proceso global y vital, de viaje continuado que pronto o tarde, en su recorrido, ha de coexistir con las ten-siones y tripas (entretelas) de un contexto cultural. Y hay que seguir el viaje, salir andando del confronta-miento. Lo importante es la actitud al final, la carga de intensidad.
Cuando pienso en Picabia, pienso en la pluralidad de su propuesta, en lo osado de su "deseo" pero también en su "cordura", en su reconocer y valorarse como sujeto, porque pintar una española de charanga y pan-dereta como él lo hizo, se las traía ¿no? Pero al hacerlo pienso también en Morandi (esto me pasa siempre), en el recogimiento, en esa condición propia e innata a la pintura. Uno se declara lo que es y donde está y no

sólo pinta para sí mismo, para darse placer o amortiguar dolores, aunque por supuesto no tiene porqué darle explicaciones, o en los gustos, a nadie.

Morandi articuló infinitas posibilidades de decir algo distinto hablándonos siempre de lo mismo, desde el mismo motivo, y esto es parte intrínseca y sustancial a/de la pintura. Disponemos de un medio "trasnochado" para muchos y a la vez privilegiado. Reconozco y soy consciente de la incapacidad de la pintura (como del lenguaje decía Barthes) para nombrar al mundo y el voraz desarrollo del que hablas (nuestro medio es lento), pero ahí se encuentra una de las falacias de este paradigma, porque es en esa "grieta" donde se encuentra el arma con la que la pintura se hace fuerte, es el escudo que utilizara Perseo para derrotar a Medusa, al ver ésta, su propia imagen reflejada en él. [...]

En muchas ocasiones califican mis pinturas como urbanas, tú me hablas de la presencia de la realidad (más que de realismo)... Mi experiencia artística se interpreta dentro de un binomio de opuestos y creo que en mi obra hay a la vez lírica y dramática, una parte musical y una parte cruda, más argumental. Ambas, coexisten y reflejan su presencia.

Hay complejidad en los espacios, fragmentación, espacios circunscritos en otros, y una cualidad mutable, de modo que sintácticamente, al acercarnos a ciertos cuadros, éstos parecen hablarnos de una cosa (decirnos) para después, tras permanecer ante ellos y recorrer su morfología, hablarnos de otra. Creo que sigue existiendo en ellos una cualidad abierta en el discurso. Sus habitantes ejercitan una combinación mixta de relaciones en estado de no radical confrontación sino más bien de mestizaje o mutación. El espíritu vitalista que los anima, es un comportamiento derivado de la necesidad, supongo, de identificación, no estilísticamente hablando, sino de un signo de carácter autobiográfico, relacionado tanto con los "viajes" a través de la "esfera gruyère" de la pintura como con/en la práctica de lo cotidiano. Y supongo que tu pregunta me devuelve a Nueva York.

Más que escondiendo o deformando, yo entiendo mi pintura "impregnada" de realidad.

De acuerdo en parte con Montale, en lo del antes y después, pero todo se mueve; aunque no vamos a hablar aquí de física cuántica... o de la fe que guía todo orden, aun en el presente más tangible.

En mi caso nada es fijo y creo que entre la pintura y la vida se establece una relación de influencias, similar a la descrita en la imagen anterior de los dos trenes moviéndose en paralelo. Y en efecto, todo se mueve (ánima), aunque a la vez permanezca (materia). El universo está poblado de estrellas que aun pudiendo ser vistas, no son sino el espejismo de lo que fueron, la luz, imagen que queda de lo que fue a años luz, vida. Hay en esto algo que es intrínseco a la pintura, a su "cualidad" y que bien pudiera también aplicarse a la imagen poética: la capacidad de conjugar a la vez inmediatez y duración. En pintura, más que en ningún otro medio, imagen y proceso son un binomio inseparable. La naturaleza material, su articulación sustancial (relación entre imagen y proceso), formula una pantalla dimensional donde se dan cita nuestra mirada y la de la propia pintura, como reflejo de su propia morfología.

La poesía es necesaria para seguir viviendo, aunque yo la uso sin adicción y rara vez titulo pinturas en relación con obras poéticas o musicales, me parece abusivo y se hace demasiado banalmente.

Uno de los relatos poéticos que más me han hecho "pensar disfrutando" es un poema largo de Ashbery: *Autorretrato en espejo convexo*, sobre la obra de Parmigianino del mismo título. Lo leí estando justo a mitad de una serie de cuadros que yo titulaba *Los últimos sueños del Capitán Nemo*. El poema era tan lúcido que no deje de identificarme con él en lo que siguió de la serie. Aun hoy, recordándolo, identificaría fácilmente mi obra con los primeros versos: "...la mano derecha más grande que la cabeza, adelantada hacia el espectador y replegándose suavemente, como para proteger lo que anuncia... Es lo que está sustraído."

La música es el otro café de nuestra vida, me gusta escuchar ópera, música medieval (del Gótico), y del Renacimiento, cuando trabajo. El flamenco me levanta, me da coraje y los boleros los encuentro deliciosos...

Es curioso que NY siga aún siendo NY, pero hasta cierto punto el aforismo sirve. Ashbery, decía que NY era un paradigma del mundo, y me parece una imagen muy válida, aunque quizás ahora ya lo sea también de sí misma. Cuando voy a Coney Island y veo la situación mugrosa, de abandono, en que se encuentran las playas, el parque de atracciones, etc, soy incapaz de imaginar, aunque sea por un instante, las playas limpias repletas de gente adocenada en la arena comiendo perritos calientes. Algo "real" hace que no casen estas dos imágenes y no puedo, sólo Hollywood parece querer, ponerle color a la nostalgia, al bullicioso NY en blanco y negro.

Esta ciudad, real, es a la vez "umbral" y "limbo". Umbral por la imagen de Ashbery, que para nada coincide con América, esa América profunda, y "limbo" porque así lo sentí desde el principio. Tierra de nadie, un lugar de complicidad y gestación: te puedes perder muy fácilmente en ella, desaparecer.

Mañana sin duda lloverá... y muchas veces más, pero al final la pintura seguirá siendo un lugar aparentemente inmóvil, de espacios genéticos propios imposibles de reconciliar con una sola mirada y/o de reproducir. No utilizo memoria en mi pintura pero sé que está ahí. A veces la reconozco tras el ejército, aunque suele camuflarse en la presencia de voces anónimas. Las palabras que otrora utilizó la pintura se han independizado para convertirse ellas mismas en pintura o mejor en arte: en un proceso similar al que siguió la propia pintura para apartarse del mundo, construyendo desde entonces su "otro" mundo, el planeta pintura. A estas alturas, y tras renegar tantas veces de su sentido, tras proclamar desde la palabra tantas veces su muerte, al pintor sólo le queda seguir preguntándose, utilizar esas preguntas y las dudas. En la pintura misma quizás estén las soluciones y en la manera de acercarse a ellas quizás las respuestas.

BIOGRAFÍA

1954

Juan Uslé nace en Santander el 19 de diciembre.

1973-77

Estudios de Bellas Artes en la Escuela Superior de San Carlos, Valencia.

1975-77

Trabaja en colaboración con Victoria Civera. Alterna fotografía, fotomontaje y pintura.

1978

Centra su actividad artística en la pintura. Imparte clases en el departamento de Expresión Plástica de la Universidad de Santander.

1980

Beca del Ministerio de Cultura para Artistas Jóvenes.

1980-82

Evolución de sus obras desde una abstracción luminosa hasta espacios más complejos y de mayor definición.

1982

Beca para la Investigación de Nuevas Formas Expresivas, Ministerio de Cultura.

1982-84

Series "Los trabajos y los días, las tentaciones del pintor", "Camino del llano". Obra emblemática, oscurece su paleta.

1984

Profesor titular del Departamento de Artes Plásticas de la Universidad de Cantabria.

1984-86

Series "Andara-Tánger" y "Río Cubas". El diálogo figura-fondo se desvanece en el paisaje de la pintura.

1986

Beca para la ampliación de estudios artísticos en Nueva York del Comité Conjunto Hispano-Norteamericano.

1987-89

Serie *Williamsburg* y *Los últimos sueños del Capitán Nemo*. Pinturas negras. Espacios atmosféricos y ambigüedad.

1989-90

Trabaja simultáneamente en dos nuevas series, *Nemaste* y *Duda*, y en los últimos cuadros de la serie *Nemovisión*.

1990-91

Se amplía el repertorio de imágenes. Presencia de caracteres urbanos.

1991-92

El lenguaje se hace más preciso. Trama y gesto conviven en el mismo espacio.

1993-94

Ruptura de la trama y la fragmentación del lenguaje.

1995-96

Complejidad compositiva, espacios habitados por mecanismos activos.
Desde 1987 vive y divide estudio entre Saro (Cantabria) y Nueva York.

EXPOSICIONES

INDIVIDUALES

1981

Museo Municipal de Bellas Artes de Santander.
Galería Ruiz Castillo, Madrid.

1982

Galería Palau, Valencia.

1983

Galería Montenegro, Madrid.

1984

Galería Ciento, Barcelona.
Fundación Botín, Santander.
Galería Nicanor Piñole, Gijón.

1985
Currents Institute of Contemporary Art, Boston.
Galería Montenegro, Madrid.
Galería Windsor Kulturgintza, Bilbao.
Galerie 121, Amberes.

1986
Galería La Máquina Española, Sevilla.
Palacete Embarcadero, Santander.

1987
Galería Montenegro, Madrid.
Galerie Farideh Cadot, París.

1988
Farideh Cadot Gallery, Nueva York.
Galería Fernando Silió, Santander.

1989
Galería Montenegro, Madrid.
Galerie Farideh Cadot, París.
Farideh Cadot Gallery, Nueva York.

1990
Galerij Barbara Farber, Amsterdam.

1991
Galerie Farideh Cadot, París.
Galería Soledad Lorenzo, Madrid.
Palacete Embarcadero y Nave Sotoliva, Santander.

1992
Galeria Joan Prats, Barcelona.
Sala de Exposiciones del Banco Zaragozano, Zaragoza.
John Good Gallery, Nueva York.

1993
Galería Soledad Lorenzo, Madrid.
Anders Tornberg Gallery, Lund.
Galerij Barbara Farber, Amsterdam.

1994
John Good Gallery, Nueva York.
Frith Street Gallery, Londres.

Galerie Bob van Orsouw, Zúrich.
Namste, Pazo Provincial, Pontevedra.
Sala Amós Salvador, Logroño.
Feigen Gallery, Chicago.

1995
Robert Miller Gallery, Nueva York.
Galerie Buchmann, Colonia.
Galerie Daniel Templon, París.
Galería Soledad Lorenzo, Madrid.

1996
Museu d'Art Contemporani de Barcelona.
Galerie Buchmann, Basilea.
L. A. Louver, Venice, California.
Galería Soledad Lorenzo, Madrid.

COLECTIVAS

1983
26 Pintores, 13 Críticos: Panorama de la Joven Pintura Española,
Sala de Exposiciones de la Caja de Pensiones, Madrid;
Museo de Arte Contemporáneo, Cáceres; Museo Municipal
de Bellas Artes, Santander.
Preliminar, Primera Bienal Nacional de las Artes Plásticas.
Museo provincial de Zaragoza; Museo Municipal de Bellas
Artes de Santander; Palau Meca, Barcelona.
14 Pintores Cántabros Contemporáneos, Museo Municipal de
Bellas Artes, Santander.
III Salón de los 16, Museo Español de Arte Contemporáneo,
Madrid.

1984
En el Centro, Centro Cultural de la Villa, Madrid.
IV Bienal Nacinal de Arte de Oviedo, Museo de Bellas
Artes, Oviedo.
Adquisiciones, Museo Español de Arte Contemporáneo,
Madrid.

1985
XXIII Bienal Internacional de São Paulo, Brasil.
Tercera Bienal de Dibujo, Nürenberg, Alemania; Linz,
Austria.

Cota +- Cero sobre el nivel del mar, Diputación Provincial de Alicante; Pabellón de Villanueva, Jardín Botánico, Madrid; Museo de Bellas Artes, Sevilla; Sala Parpalló, Valencia.

1986

Spanish Bilder, Kunstverein; Francfort, Hamburgo, Stuttgart.

1981-86: Pintores y Escultores Españoles, Fundación Caja de Pensiones, Madrid; Fundación Cartier, Jouy-en-Josas, Francia.

Periferias, Centro Cultural de la Villa, Madrid.

Pintar con Papel, Círculo de Bellas Artes, Madrid.

Arte Español Actual, Palacio de la Moncloa, Madrid.

1987

Pintura Española: La generación de los 80, Museo de Bellas Artes de Álava; Santiago de Chile; Buenos Aires; Montevideo; Río de Janeiro; Caracas.

Les Bras de la Mémoire, Galerie Chistine la Chanjour, Niza.

Spanish Painting in New York: Two Eras, Baruch College Gallery, Nueva York.

1988

L'Observatoire, Salle Méridiane, L'Observatoire, París; Farideh Cadot Gallery, Nueva York.

Life Death, Eternity, A.F.R. Fine Art, Washington.

España Oggi, Artisti Spagnoli Contemporanei, Rotonda di via Besana e Studio Marconi, Milán.

L'art arrive de partout, B.A.C.-88 (Bienal de Arte Contemporáneo), Lorraine.

España, Mincher & Wilcox Gallery, San Francisco; Monterrey, California.

Pintura de Vanguardia en Cantabria, Universidad de Santander.

Época Nueva: Painting and Sculpture from Spain, The Chicago Public Library, Cultural Center, Chicago; Akron Art Museum, Ohio.

1989

Época Nueva: Painting and Sculpture from Spain, Meadows Museum, Southern Methodist University of Dallas, Texas; Lowe Art Museum, University of Miami, Coral Gables, Florida.

Imágenes de la abstracción, Galería Fernando Alcolea, Barcelona.

Primera Trienal de Dibujo Joan Miró, Fundació Miró, Barcelona.

Crucero, Galería Magda Belotti, Algeciras.

1990

Imágenes Líricas : New Spanish Visions, Albright Knox Gallery, Búfalo, Nueva York; The Art Museum at Florida International University, Miami.

Inconsolable: An exhibition about Painting, Louver Gallery, Nueva York.

Painting Alone, The Pace Gallery, Nueva York.

VIII Salon d'Art Contemporain de Bourg-en-Bresse.

Abstract Painter, L.A. Louver, Venice, California.

1991

Imágenes Líricas: New Spanish visions, Sarah Campbell Gallery; University of Houston, Texas; Henry Art Gallery, University of Washintong, Seattle; The Queens Museum of Art, Nueva York.

Suspended Light, The Suisse Institute, Nueva York.

John Good Gallery, Nueva York.

Drawings, Pamela Auchincloss Gallery, Nueva York.

Testimonio 90-91, Fundació "la Caixa", Barcelona.

ARCO'91, Galería Soledad Lorenzo, Madrid.

1992

America Discovers Spain 1, The Spanish Institute, Nueva York.

Los 80 en la Colección de la Fundación "la Caixa", Antigua Estación de Córdoba, Sevilla.

Pasajes, EXPO'92, Pabellón de España, Sevilla.

23 Artistes pour l'an 2000, Galerie Artcurial, París.

Documenta IX, Kassel.

Art 23'92, Feria de Basilea, Galería Soledad Lorenzo, Basilea.

Tropismes, Tecla Sala, Fundació "la Caixa", Barcelona.

A look at Spain, Joan Prats Gallery, Nueva York; John Good Gallery, Nueva York.

Production of Cultural Difference, III Bienal de Estambul.

1993

Cámaras de Fricción, Galeria Luis Adelantado, Valencia.

Desde la Pintura, Museo Rufino Tamayo, México D.F.

Jours Tranquils à Clichy, París y Nueva York.

XIII Salón de los 16, Palacio de Velázquez, Madrid; Santiago de Compostela.

Malta's Cradle: Reflexions of the Abyss of Time, Saho Press, Nueva York.

Obras maestras de la Colección Banco de España, Museo de Bellas Artes de Santander.

1973-1993, Dessins Américains et Européens, Galerie Farideh Cadot, París; Baumgartner Galleries, Washington D.C.

Testimoni 92-93, Sala Sant Jaume, "la Caixa", Barcelona.

Verso Bisanzio, con Disincanto, Galleria Sergio Tossi, Arte Contemporanea, Prato.

Impulsos i Expressions, Fundació "la Caixa", Granollers.

Sueños Geométricos, Arteleku, San Sebastián y Galería Elba Benítez, Madrid.

Single Frame, John Good Gallery, Nueva York.

1994

Painting Language, L.A. Louver, Los Ángeles.

Fall Group Exhibition, John Good Gallery, Nueva York.

Couples, Elga Wimmer Gallery, Nueva York.

A Painting Show, Deweer Art Gallery, Otegem.

Dear John, Galerie Sophia Ungers, Colonia.

Mudanzas, Whitechapel Art Gallery, Londres, y Museum of Modern Art, Gales.

Possible Things, Bardamu Gallery, Nueva York.

Reveillon '94, Stux Gallery, Nueva York.

Watercolors, Nina Freudenheim Gallery, Búfalo.

Work on Paper, John Good Gallery, Nueva York.

Artistas Españoles Años 80-90, Museo Nacional Centro de Arte Reina Sofía, Madrid.

The Brushstroke and Its Guises, Nueva York Studio School, Nueva York.

About Color, Charles Cowles Gallery, Nueva York.

Contemporary Abstract Painting, Grant Gallery, Denver; Travelli Gallery, Aspen.

Abstraction: A Tradition of Collecting in Miami, Center for the Fine Arts, Miami.

1995

The Adventure of Painting, Würtembergischer Kunstverein, Stuttgart; Kuntsverein für die Rheinlance und Westfalen, Düsseldorf.

Transatlantica: American-Europe Non representativa, Fundación Museo de Artes Visuales Alejandro Otero, Caracas.

Tres Parelles, Galeria dels Àngels, Barcelona.

Coleció Testimoni 94-95, Fundació "la Caixa", Palma de Mallorca.

A painting Show, Galleri K, Oslo.

New York Abstract, Contemporary Art Center, Nueva Orleans, Louisiana.

L. A. International, Christopher Grimes Gallery, Santa Mónica.

Arquitecture of the mind: Content in Contemporary Abstract Painting, Galerij Barbara Farber. Amsterdam.

Human-Nature, The New Museum of Contemporary Art, Nueva York.

Timeless Abstraction, Davis MacClain Gallery, Houston.

On Paper, Todd Gallery, Londres.

Embraceable you: Current Abstract Painting, Moody Gallery of Art, University of Alabama, Tuscabosa, y en 1994 viajó a Pritchard Art Gallery, University of Idaho; Selby Gallery, Ringing School of Art and Desing, Florida.

1996

Theories of the Decorative, Baumgarten Galleries, Washington D.C.

Group Show, Robert Miller Gallery, Nueva York.

Nuevas Abstracciones, Palacio de Velázquez, Madrid; Kunsthalle Bielefeld y Museu d'Art Contemporani de Barcelona.

Art at Work, Bank Brusells Lambert, Bruselas.

Natural Process, Laffayette College, Williams Center for the Arts, Easton; Center Gallery, Bucknell University, Lewisburg, y Locks Gallery, Filadelfia.

Transitions, Galerie Farideh Cadot, París.

Group Show, L.A. Louver, Venice, California.

Su obra está presente en las siguientes colecciones: Museo Nacional Centro de Arte Reina Sofía, Madrid; Instituto Valenciano de Arte Moderno, Valencia;. Staatsgalerie Moderner Kunst, Múnich; Museum van Hedengaagse Kunst, Gante; Moderna Museet, Estocolmo; Museo Sammlung Goetz, Múnich; Fundació "la Caixa", Barcelona y Madrid; University Art Museum, Long Beach, California; Museo Marugame Hirai, Japón; Museo de Bellas Artes de Álava, Vitoria; Fonds National d'Art Contemporain, Ministère de la Culture, París; Fundación Banco de España, Madrid; Museo de Bellas Artes de Santander; Fundación Banque Lambert, Bruselas; Fundación Banco Hispano Americano, Madrid; Fundación Banco Zaragozano, Zaragoza; Fundación Coca-Cola, Madrid; Fundación Arthur Andersen, Madrid;

Fundación Peter Stuyvesant, Amsterdam; Colección
Bergé, Madrid; Museo Extremeño e Iberoamericano de
Arte Contemporáneo, Junta de Extremadura, Badajoz.

BIBLIOGRAFÍA

1978

SEGUÍ, JOSEP LLUÍS: "Contra la represión, en favor del arte".
Guadalimar, n.º 37, Madrid, diciembre.

1979

BOUZA I PIZA, JOSÉ: "Uslé-Civera en Joaquín Mir". *Diario de
Mallorca,* Palma de Mallorca, 1 de junio.
ESPADERO: "Nueva Vanguardia Montañesa". *Alerta,*
Santander, febrero.
HONTAÑÓN, RICARDO: "Nueva Vanguardia Montañesa".
Alerta, Santander, febrero.
MURIEDAS, MAURO: "La pintura de Civera y Uslé, diálogo de
sordos", *Diario Montañés,* Santander, 30 de enero.
PERELLÓ, RAFAEL: "Juan Uslé-Victoria Civera". *Última Hora,*
Palma de Mallorca, 30 de mayo.
RODRÍGUEZ ALCALDE, LEOPOLDO: Texto para el catálogo
de la exposición en la Galeria Joaquín Mir. Palma de
Mallorca, mayo.
SALCINES, LUIS ALBERTO: "Juan Uslé y Victoria Civera:
Nuevos Lenguajes, Nueva Estética". *Diario Montañés,*
Santander, 25 de enero.

1981

ARROITA-JÁUREGUI, MARCELO: "De la serenidad al arrebato".
Alerta, Santander, 27 de enero.
BÁRCENA, ANA: "Un montaje plástico para el Museo
Municipal". *Alerta,* Santander, 29 de enero.
BARTOLOMÉ, MARTÍN: "Del accidente, aprovechar lo
acontecido". *Arteguía,* n.º 58, Madrid, febrero.
BARTOLOMÉ, MARTÍN: "Propuesta para entrar en un cuadro
de Juan Uslé, o bien cómo salir de él con vida". Texto para
el catálogo de la exposición en el Museo de Bellas Artes de
Santander, junio.
BEDOYA, G., JUAN: "Montaje plástico sobre el concepto de
Cantabria". *Hoja del Lunes,* Santander, 21 de enero.
BESTARD, ANTONIO: "dimensiones de la temporalidad".

Texto pra el catálogo de la *exposición en Galería Once,*
Alicante, marzo.
BESTARD, ANTONIO: "Texto para un contexto". Escrito para
el catálogo de la *exposición-montaje "Contexto", realizada en el
Museo Municipal de Bellas Artes de Santander,* abril.
BONET, JUAN MANUEL: "Paisajes sensoriales". *La Calle,* n.º
111, Madrid, 6 de mayo.
CALVO SERRALLER, FRANCISCO: "El fruto de los becarios". *El
País,* Madrid, 19 de enero.
CASANELLES, M.ª TERESA: "Juan Uslé". *Hoja del Lunes,*
Madrid, 19 de enero.
CÍCERO, ISIDRO: "Vindio 2". *La Historia de Cantabria contada
por los niños.* Ed. Corocota, Madrid, enero.
CISNEROS, NINO: "Juan Uslé, pintura", *Diario Montañés,*
Santander, 28 de enero.ESPADERO: "un acierto: la colectiva
de pintores cántabros contemporáneos". *Alerta,* Santander,
6 de enero.
GARCÍA-CONDE, SOL: "Juan Uslé, savia nueva". *Cinco Días,*
Madrid, enero.
GONZÁLEZ, PEPA: "Juan Uslé, pintar la pintura". *Alerta,*
Santander, 21 de junio.
GUISASOLA, FÉLIX: "Permanencia del color". *El País,* 17
de enero.
GUISASOLA, FÉLIX: "Reivindicando la incertidumbre: Apunte
para el amor". Texto para el catálogo de la exposición
"Juan Uslé, pinturas" en el Museo de Bellas Artes de
Santander, junio.
GUISASOLA, FÉLIX: "Jóvenes modernos". *Sábado Gráfico,*
n.º 1.197, Madrid, 14 de junio.
Hoja del Lunes, Santander: "El Museo de Bellas Artes vuelve
con una exposición de Juan Uslé". Santander, 8 de junio.
IGLESIAS, JOSÉ MARÍA: "Juan Uslé". *Guadalimar* (Crónica y
crítica de Madrid), n.º 56, febrero.
MUÑOZ, MANUEL: "La transmisión impetuosa de Juan Uslé".
Diario de Valencia, 20 de marzo.
ORTS GÓMEZ: "Juan Uslé en Lloc d'art". *Diario de Elche,* 10
de marzo.
PALAZUELOS, PEDRO F.: "Como un ragú". *Hoja del Lunes,*
Santander, 30 de junio.
PINDADO, JESÚS: "Montaje plástico en el Museo Municipal".
Diario Montañés, Santander, 31 de enero.
PINDADO, JESÚS: "De Uslé a Sanz". *Diario Montañés,*
Santander, 23 de febrero.

PRIETO, GERARDO: "Juan Uslé, pintor de imagen total".
Diario Montañés, Santander, 11 de junio.

USLÉ, JUAN: "Mi exposición". *Guadalimar,* n.º 56, Madrid,
febrero.

VV.AA.: *Encuentro con la poesía experimental.* Ed. de
Eskalvidea, Colección Nueva Escritura, Pamplona, mayo.

ZAMANILLO, FERNANDO: "Juan Uslé y el color de todos los
días". Texto para el catálogo de la exposición en el Museo
de Bellas Artes de Santander, junio.

ZAMANILLO, FERNANDO: "Nuevas generaciones", capítulo
correspondiente a: El Museo de Bellas Artes de Santander.
Catálogo General, Ed. Estudio, Santander, 29 de enero.

ZAMANILLO, FERNANDO: "Contexto", rompió los moldes de
nuestro Museo". *Hoja del Lunes,* Santander, 12 de mayo.

1982

BONET, JUAN MANUEL: "Pasando por Arco 82". *Diario Pueblo*
(Los viernes literarios), Madrid, 12 de febrero.

CALVO SERRALLER, FRANCISCO: "Una oferta fuera de serie". *El
País,* Madrid, noviembre.

GARNICA, JOSÉ: "La recuperación del ayer, la interacción del
color". *Diario de Valencia,* 27 de enero.

GARCÍA GARCÍA, MANUEL: "Luz, gesto y color en pintura de
Juan Uslé". Texto para el catálogo de la exposición en la
Galería Lucas. Valencia, enero-febrero.

Cartelera Turia, n.º 975: "Panorama de la joven pintura
española". Valencia, 11-17 de octubre.

Cartelera Turia, n.º 974: "26 pintors, 13 critics". Valencia,
4-10 de octubre.

ROSAR I MUÑOZ, ENRIQUE L.: "La nueva abstracción de Juan
Uslé". *Las Provincias,* Valencia, 24 de enero.

MARÍ, RAFAEL: "Juan Uslé: Pintar es resumir experiencia".
Diario de Valencia, 16 de enero.

PRAT RIVELLES, RAFAEL: "Juan Uslé en Lucas". *Las Provincias,*
Valencia, 24 de enero.

RAMÍREZ, PABLO: "Juan Uslé: En la metamorfosis". *Cartelera
Turia,* Valencia, 25-31 de enero.

SENTI ESTÉVEZ, CARLOS: "Juan Uslé en Galería Lucas".
Levante, Valencia, 25-31 de enero.

HOYOS, JESÚS: "El salto de Uslé". *Alerta* (Suplemento "8 días
a la semana"), Santander, 28 de junio.

ZAMANILLO, FERNANDO: "Hubo un día en que Juan se
volvió color y casi se muere de risa". Texto para el
catálogo de la exposición *Veintiséis pintores, trece críticos:*

Panorama de la Joven Pintura Española. Fundació Caixa de
Pensions, Barcelona, junio.

1983

AMÓN, SANTIAGO: "Si la historia es objetiva se hablará del
grupo cántabro de pintores". Entrevista en *Alerta,*
Santander, 20 de agosto.

ARCONADA, ARMANDO: "Helos aquí, que vienen saltando
por las montañas". *Alerta,* Santander, 20 de agosto.

ARCONADA, ARMANDO: "Juan Uslé batiendo alas frente al
abismo". *Alerta,* Santander, 3 de diciembre.

ARROITA-JAUREGUI, MARCELO: "Juan Uslé o la entrega a la
pintura". *Alerta,* Santander, 26 de junio.

BARTOLOMÉ, MARTÍN: "Ultima pintura española". Revista
Vardar, n.º 10-11, Madrid, enero-febrero.

BARTOLOMÉ, MARTÍN: "Texto para el catálogo *"Recuperación
del dibujo",* Madrid, enero-febrero-marzo.

BARTOLOMÉ, MARTÍN: "La estética de la palmera". Revista
Vardar, n.º 16, Madrid, agosto-septiembre.

CABALLERO, ANTONIO: "El Salón de las Promesas". *Cambio
16,* Madrid, 20 de junio.

CALVO SERRALLER, FRANCISCO: "Luz y color". *El País,* Madrid,
22 de enero.

COLLADO, GLORIA: "La realidad interior". *Guía del Ocio,*
Madrid, 28 de enero.

FERNÁNDEZ CID, MIGUEL: "Juan Uslé". Revista *Vardar* (Crítica
de exposiciones), Madrid, enero-febrero.

CARMELITANO, FRANK: "Intelligent brush strokes vibrant with
color". *Guide Post-Art,* Madrid, 4 de febrero.

HUICI, FERNANDO: "Imagen de 12". *El País,* Madrid, 12 de
noviembre.

LOGROÑO, MIGUEL: "Juan Uslé. La humana
desproporción". *III Salón de los 16. Disidencia. Diario 16,*
Madrid, 12 de marzo.

(Idem catálogo *Salón de los 16*). Museo Español de Arte
Contemporáneo. Madrid, junio-julio-septiembre.

LOGROÑO, MIGUEL: "III Salón de los 16: Arte a raudales".
Cambio 16, Madrid, 4 de julio.

MARÍN MEDINA, JOSÉ: "La nueva expresividad". *Diario
Informaciones* (Las Artes y las Letras), Madrid, 29 de enero.

OLIVARES, ROSA y RUBIO, PILAR: "Jovencísimos". *Lápiz,* n.º 2,
Madrid, enero.

RUBIO NAVARRO, JAVIER: "A las puertas del invierno". *Revista
Diagonal* (Arte), n.º 20, Barcelona, noviembre.

ZAMANILLO, FERNANDO: "La Plaza de las Acacias". *Alerta*, Santander, 15 de abril.

ZAMANILLO, FERNANDO: "Desde el Miera con color". *Alerta* (Imágenes), Santander, 15 de mayo.

1984

BLANCH, TERESA: "La tentación de la imagen". *El País*, Madrid, 17 de marzo.

BARÓN, JAVIER: "Los trabajos y los dás. Las tentaciones de Juan Uslé". *Cuadernos del Norte*, n.º 26, Oviedo, julio-agosto.

BARÓN, JAVIER: "Los trabajos y los días de Juan Uslé". *La Nueva España*, Oviedo, 22 de agosto.

BONET CORREA, ANTONIO: "El arte en 1983". Anuario *El País*, 1984. Sección Artes Plásticas, Madrid.

BONET, JUAN MANUEL: "Oú en est la Nouvelle Peinture Espagnole?". Revista *Cimaise*, n.º 167, diciembre.

CALVO SERRALLER, FRANCISCO: "Consagración de Arco". *El País*, Madrid, 18 de febrero.

COLLADO, GLORIA: "Arco 84: La nueva imagen de Europa". *Guía del Ocio*, n.º 426, Madrid, 13-19 de febrero.

COLLADO, GLORIA: "Madrid escaparate del arte europeo". *Guía del Ocio*, n.º 427, Madrid, 20-26 de febrero.

DIETRICH, BARBARA: "Madrider Kunstbrief". *Das Kunstnerk*, Alemania, junio.

DURÁN, MANUEL: "Juan Uslé: El triunfo sobre las tentaciones que acechan al pintor". *El Correo Catalán*, Barcelona, 10 de marzo.

GARCÍA, AURORA: "Juan Uslé". Texto para el catálogo de la exposición en la Fundación Botin, Santander, junio.

HERNANDO CARRASCO, JAVIER: "El eclecticismo y la última vanguardia". Revista *Goya*, n.º 178, Madrid, enero-febrero.

NOVELLE, GERARD: "La força expressiva de la textura de Juan Uslé, una obra amb internacional procés d'elaboració". *Diario de Barcelona*, Barcelona, 15 de marzo.

PARCERISAS, PILAR: "Juan Uslé o la saturació d'una paleta". *Avui*, Barcelona, 29 de marzo.

PINDADO, JESÚS: "Juan Uslé en la Fundación Botín". *Diario Montañés*, Santander, 1 de junio.

RADA, ENRIQUE: "Los caminos de un arte sin artificio". *Alerta*, Santander, 9 de junio.

VIDAL, MERCÉ: "Juan Uslé a la Galeria Ciento". Revista *Serra d'Or*, Barcelona, abril.

ZAMANILLO, FERNANDO: "Las tentaciones" y "Los trabajos y los días". Texto para el catálogo de la exposición *Juan Uslé. Pinturas*. Fundación Botín, Santander, junio.

1985

CAMERON, DAN: "Report from Spain". *Art in America*, Nueva York, febrero.

CAMERON, DAN: "The submering figure". *Arts-Magazine*, Nueva York, septiembre.

COLLADO, GLORIA: "Se vuelve a tomarla palabra". *Guía del Ocio*, Madrid, 11 de marzo.

FERNÁNDEZ, PAZ: "El teatro del Arte: Cuando los pintores se convierten en actores". *Liberación*, Madrid, 14 de marzo.

GARCÍA, AURORA: "Presencia española en la XVIII Bienal de São Paulo". Texto catálogo, Madrid, octubre.

HUICI, FERNANDO: "La inquietante pasión de Juan Uslé". *El País*, Madrid, 16 de marzo.

JOSELITZ, DAVID: "Juan Uslé". Texto exposición *Currents*. Boletín n.º 30, ICA, Boston, enero.

LOGROÑO, MIGUEL: "Juan Uslé". *Diario 16*. Madrid, 17 de octubre.

MARÍN, BARTOLOMÉ: "Pintura española 1982-the end". Revista *Vardar*, n.º 9, Madrid, diciembre.

ZAMANILLO, FERNANDO: "Juan Uslé en Madrid, otras cosas y algunas cosillas de aquí". *Alerta*, Santander, 8 de marzo.

1986

CAMERON, DAN: "Spain is diffent". *Arts Magazine*, septiembre.

CASTELL, JUAN PABLO: "Uslé abandonado en el Templo de Susilla". *Alerta* (Cultura), Santander, 9 de agosto.

POWER, KEVIN: "Juan Uslé: Luces del Norte". Texto para el catálogo exposición en la Galería La Máquina Española, mayo.

POWER, KEVIN: "Juan Uslé". *Flash Art*, n.º 30, octubre-noviembre.

POWER, KEVIN: "Un sentido de medida". Texto catálogo exposición *1981-1986, pintores y escultores españoles*, Caja de Pensiones, Madrid y Fundación Cartier, París.

QUERALT, ROSA: "Piel de Papel". Texto catálogo exposición *Pintar con Papel*, Círculo de Bellas Artes, Madrid, enero.

1987

BREA, JOSÉ LUIS: "Les Bords de la Memoire". Texto catálogo exposición *España 87*, Gallerie Christine Le Chanjour, Niza.

CALVO SERRALLER, FRANCISCO: "Juan Uslé, paisajes sublimes en clave lírica". *El País* (En Cartel), Madrid, 23 de enero.

CAMERON, DAN: "Seeing from within". Texto catálogo exposición Galería Montenegro, Madrid, febrero-marzo.

COLLADO, GLORIA: "Rescate del paisaje". *Guía del Ocio*, Madrid, enero-febrero.

DANVILA, JOSÉ RAMÓN: "Uslé: la conciencia del recuerdo". *El Punto* (arte Madrid), Madrid, 23-29 de enero.

FRANCÉS, FERNANDO: "La aventura americana de Uslé y Civera". *Alerta* (Cultura), Santander, 21 de noviembre.

GARCÍA, AURORA: "Juan Uslé". *Artforum Internacional* (Reviews), Nueva York, verano.

GARCÍA-OSUNA, CARLOS: "Juan Uslé". *Ya* (Crítica de arte y Cultura), Madrid, 28 de enero.

LOGROÑO, MIGUEL: "Juan Uslé". *Diario 16* (Guía Arte). Madrid, 24 de enero.

POWER, KEVIN: "Juan Uslé: «Di fuori chiaro»". Texto catálogo exposición Galería Montenegro, Madrid, enero-febrero.

RUBIO, JAVIER: "Juan Uslé". *ABC* (De las Artes), 5 de febrero.

1988

ARTNER, ALAN G.: "What reigns in Spain". *Chicago Tribune*, 8 de mayo.

BALBONA, GUILLERMO: "Juan Uslé: Las perspectivas de la memoria". *Diario Montañés*, 1 de septiembre.

CAMERON, DAN: "Five Fragments". Texto catálogo exposición Farideh Cadot Gallery, Nueva York.

CAMERON, DAN: "La Spagna dopo il 1983: uno Sguardo dall'sterno". Texto catálogo *España: Artisti spagnoli contemporanei*. Edición Electa.

CAMERON, DAN: "Spain in the USA". Texto catálogo exposición *Epoca Nueva: Painting and Sculpture from Spain*.

CAÑAS, DIONISIO: "Viaje interior de Juan Uslé". *El País*, Madrid, 21 de mayo.

FRANCÉS, FERNANDO: "Uslé sumergido en el Atlántico". *Alerta* (Cultura), Santander, 2 de julio.

FRANCÉS, FERNANDO: "Adelantarse al aterrizaje". *Alerta* (Cultura), Santander, 2 de julio.

GARCÍA, AURORA: "Two decades and point of view". Texto catálogo exposición *Epoca nueva: Painting and Sculpture from Spain*.

GROUT, CATHERINE: "La nueva generación española". *Flash Art*, edic. española, n.º 1, febrero.

JARMUSCH, ANN: "Exhibit reveals ambiguity of art in post-Franco Spain". *Times Herald*, Dallas, 24 de diciembre.

KIMMELMAN, MICHAEL: "Juan Uslé". *The New York Times*, 6 de mayo.

KUTNER, JANET: "A diverse collection of spanish Art". *Dallas Morning News*, 10 de diciembre.

POWER, KEWIN: "Una entrevista con Juan Uslé". *Figura Internacional*, n.º 3 (Sur Express), N1, 12 de octubre.

POWER, KEVIN: "Gli anno ottanta alla nerica delle loro ombre". Texto para el catálogo *España. Artisti spagnoli contemporanei*, edic. Electa.

SILVERMAN, ANDREA: "Juan Uslé". *Art. News*, octubre .

ZAYA, OCTAVIO: "Juan Uslé: No me considero abstracto ni figurativo, mi obra es abierta y ambigua". *Diario 16*, 30 de mayo.

1989

ALONSO, F. LUIS: "Juan Uslé: La mirada serena", *Reseña*, n.º 143, Madrid, abril.

BONET, JUAN MANUEL: "Juan Uslé, memorias del Norte". *Guía de Madrid*, 2 de marzo.

CALVO SERRALLER, FRANCISCO: "Una intención compleja". *El País* (Artes), Madrid, 4 de enero.

CAMERON, DAN: "Como barcos que se cruzan en la noche". Texto catálogo *Williamsburg, Juan Uslé-Pinturas 1988-89*. Ed. Cámara de Comercio Santander, octubre.

COLLADO, GLORIA: "Una paleta inconfundible". *Guía del Ocio*, Madrid, 2 de marzo.

CYPHERS, PEGGY: "Juan Uslé". *Arts. Magazine*, Nueva York, octubre-noviembre.

KIMMELMAN, MICHAEL: "Juan Uslé". *The New York Times*, 2 de junio.

OLIVARES, ROSA: "Juan Uslé". *Lápiz*, n.º 58, Madrid, abril.

POWER, KEVIN: "Juan Uslé". *Flash Art*, n.º 147, verano.

POWER, KEVIN: "A bordo de un submarino sublime". Texto catálogo *Williamsburg. Juan Uslé-Pinturas 1988-89*, Ed. Cámara de Comercio Santander, octubre.

QUERALT, ROSA: "Notas del pintor". Texto catálogo *I Trienal de dibujo de Joan Miró*. Fundació Miró, Barcelona.

ZAYA, OCTAVIO: "Insomnio para 'Los últimos sueños del capitán Nemo' ". Texto catálogo exposición Galería Montenegro, Madrid, febrero-marzo.

1990

BARNES, LUCINDA: "Moment and Memory". Texto catálogo exposición *Imágenes Líricas-New Spanish Vision*. University Art Museum California State University, Long Beach.

CRONE, RAINER y MOSS, DAVID: "Painting in a moment. Painting at a moment". Texto catálogo exposición *Painting alone*. The Pace Gallery, Nueva York, septiembre-octubre.

JAGER, IDA y PIETJE, TEGENBOSCH: "Juan Uslé". *The Volkskrant*, mayo.

KANEDA, SHIRLEY: "Painting alone". *Arts Magazine*, diciembre.

KRUIJNING, AAD: "Landscape for philosophing or dreaming". *The Telegraaf*. Wit the Kunst, 27 de abril.

POWER, KEVIN: "Juan Uslé". Entrevista catálogo exposición *Imágenes Líricas-New Spanish Visión*. University Art Museum California State University, Long Beach.

SALTZ, JERRY: "A thousand lengues of blue". The recent painting of Juan Uslé. Texto catálogo exposición *Juan Uslé*. Galerij Barbara Farber, Amsterdam, abril-mayo.

SMITH, ROBERTA: "Painting alone". *The New York Times*, 12 de octubre.

STEENHUIS, PAUL: "Juan Uslé: and impired gloom". *NRC/Handelsbland*, mayo.

USLÉ, JUAN: "Escritos en tinta blanca (Los últimos sueños del Capitán Nemo)". Revista *Balcón*, 5 y 6, Madrid.

WINGEN, ED: "Juan Uslé in Search of Romantic light". *Kunstbeeld*, mayo.

1991

ANTOLÍN, ENRIQUETA: "Muchos confunden el arte con el virtuosismo". *El Sol*, Madrid, 6 de marzo.

BARNATAN, M.R.: "Vertiginosa transparencia". *El Mundo* (Metrópoli), 15 de marzo.

BONET, JUAN MANUEL: "Juan Uslé, allende los mares". (Blanco y Negro), *ABC*, Madrid, 28 de julio.

BUTRAGUEÑO, ELENA: "Juan Uslé: Españoles en Nueva York". *El Europeo*, n.º 37, Madrid, noviembre.

CALLE, PABLO DE LA: "Paisajes Marinos de Juan Uslé". *El Mundo*, Madrid, 3 de julio.

CALVO SERRALLER, FRANCISCO: "La pintura como emoción". *El País*, Madrid, 9 de marzo.

CRONE, RAINER y MOOS, DAVID: "Lique Steel being pulled apart". Texto catálogo exposición *Juan Uslé: Ultramar*. Universidad Internacional Menéndez Pelayo y Junta del Puerto de Santander, verano.

DANVILA, JOSÉ RAMÓN: "Juan Uslé, campos de memoria, lugar de deseo". *El punto*, Madrid, 8-14 de marzo.

GÁLLEGO, JULIÁN: "Las marinas abstractas de Juan Uslé". *ABC*, Madrid, 14 de marzo.

G.B.: "La obra de Juan uslé vuelve al Palacete del Embarcadero". *El Diario Montañés*, Santander, 26 de junio.

GONZÁLEZ, CONSTANZA: "Romances: Juan Uslé". Revista *Capital*, n.º 2.

KIMMELMAN, MICHAEL: "Contemporary Paintings from Spain". *The New York Times*, 26 de junio.

KUNZ, MARTÍN: "Suspended Light". Texto catálogo exposición *Suspended Light*. The Suisse Institute, Nueva York, marzo-abril.

LÓPEZ CARRETERO, ANTONIO: "Lirismo de Juan Uslé". *ABC*, Madrid, 4 de julio.

OLIVARES, ROSA: "Juan Uslé". *Lápiz*, n.º 77, abril.

OTTMAN, KLAUS: "Lo absoluto del pasaje". Texto catálogo exposición Galería Soledad Lorenzo, Madrid, marzo.

POWER, KEVIN: "Los gozos y las sombras de los ochenta". *El Paseante*, n.º 18-19, Madrid.

RANKIN REID, JANE: "Painting Alone". *Artscribe*, enero-febrero.

REBOIRAS, RAMÓN F.: "Juan Uslé". *El Independiente*, Madrid, 6 de marzo.

ROSE, BARBARA: "Beyond the Pyrenees: Spaniards Abroad". *The Journal of Art*, febrero.

TAGER, ALISA: "Juan Uslé". Texto catálogo GalerieFarideh Cadot, París.

VIDAL, ÁFRICA: "Qué es creación? Revista *Canelobre*, Alicante.

1992

ABELLÓ, JOAN: "Juan Uslé". *Tema Celeste*, abril-mayo.

BORRÀS, MARIA LLUÏSA: "Juan Uslé". *La Vanguardia*, 11 de febrero.

CALVO SERRALLER, FRANCISCO : "Una Documenta difusa". *El País*, 15 de junio.

CAMERON, DAN: "Spain Now". *Art & Auction*, febrero.

CLOT, MANEL: "La pintura aún es posible". *El País*, 17 de febrero.

COSTA, JOSÉ MANUEL: "Documenta de Kassel: salto de generación". *ABC de las Artes*, nº11, 17 de enero.

COSTA, JOSÉ MANUEL: "Esto es el arte de Kassel". *ABC*, 12 de junio.

COSTA, JOSÉ MANUEL: "Ayer abrió sus puertas la Documenta, un encuentro más allá de las vanguardias". *ABC*, 14 de junio.

DANVILA, JOSÉ RAMÓN: "Juan Uslé: Espacio, gesto y razón". *El Punto de las Artes*, 13-19 de noviembre.

FERNÁNDEZ, HORACIO: "Presupuesto millonario". *El Mundo, Magazine*, 11-12 de julio.

FONTRODONA, ÓSCAR: "Juan Uslé". *ABC*, 22 de febrero.

GARCÍA, JOSEP MIGUEL: "Juan Uslé, los ecos de la Documenta". *Guía del Ocio*, Barcelona, 31 de enero.

GORNEY, S.P.: "Juan Uslé". *Juliett Art Magazine*, nº60, diciembre-enero.

GUASCH, ANNA: "Un cert regust de pintura americana". *Diari de Barcelona*, 20 de febrero.

GRAS, MENENE: "Juan Uslé". *Artforum*, octubre.

M.J.: "Le futur de l'art espagnol". *Beaux Arts*, nº103, 7 de agosto.

JOVER, MANUEL: "Juan Uslé". *Art Press*, París, enero.

JUNCOSA, ENRIQUE: "Documenta ante el fin de las ideologías". *Ajoblanco*, nº44, septiembre.

KIMMELMAN, MICHAEL: "At Documentalist's survival of the loudest". *The New York Times*, junio.

KIMMELMAN, MICHAEL: "Juan Uslé". *The New York Times*, 27 de noviembre.

LABORDETA, ÁNGELA: "Juan Uslé: Cuando expongo un cuadro es porque estoy contento con él, nunca por razones económicas". *Diario 16*, Zaragoza, 5 de noviembre.

LÓPEZ ARTETA, SUSANA: "La Documenta de Kassel es el nuevo punto de encuentro entre el arte del Este y de Occidente". *El Mundo*, 13 de junio.

MURRIA, ALICIA: "Juan Uslé". *Lápiz Internacional*, octubre-noviembre.

NAVARRO ARISA, J.J.: "La Documenta IX de Kassel recogerá el vértigo del arte de los años noventa". *El País*, 1 de junio.

NAVARRO ARISA, J.J.: "La Documenta de Kassel propone un encuentro entre el espectador y el arte". *El País*, 14 de junio.

NAVARRO ARISA, J.J.: "Los 90 acaban con el mito del artista joven". *El País*, 15 de junio.

OLIVARES, ROSA: "Juan Uslé". *Lápiz*, año 10, nº 84, febrero.

PAGEL, DAVID: "Breaking fragments, or replaying repetición, recreationally". Texto para el catálogo de la exposición del Banco Zaragozano.

PINCHBECK, DANIEL: "Juan Uslé". *Art & Antiques*, Nueva York, noviembre.

QUERALT, ROSA: "Diálogo con el otro lado". Catálogo de exposición, Galeria Joan Prats, Barcelona.

ROSAS, TERESA: "Verticalidad y colorismo en la obra pictórica del santanderino Juan Uslé". *ABC*, 5 de noviembre.

ROYO, MIGUEL A.: "Juan Uslé trae su obra de la Documenta a Zaragoza". *El Periódico de Aragón*, año 3, nº 739, noviembre.

SALTZ, JERRY: "Lufthansa was half the fun". *Galeries Magazine*, agosto-septiembre.

SCHWABSKY, BARRY: "The Eye". Texto para el catálogo de la exposición *22 Riviera Blue-40 Ruby*, John Good Gallery, Nueva York.

SMITH, ROBERTA: "A small show within an enormous one". *The New York Times*, 22 de junio.

VALLE, AGUSTÍN: "Juan Uslé: Un exilio justificado" (Los Tesoros del Pabellón de España). *El Mundo* (Magazine), nº11, 13-14 de junio.

VILANA, ÀNGELS: "Juan Uslé. Pintures". *Diari de Barcelona*, 30 de enero.

WILSON, WILLIAMS: "The Gain in Spain: A cslb Survey of Eight Artists after Franco". *Los Angeles Times*, 8 de febrero.

1993

BADIOLA, TXOMIN: "Juan Uslé in exile with painting". Texto para el catálogo de la exposición *Peintures Célibataires*, Galerij Barbara Farber, Amsterdam.

BLANCH, MARÍA TERESA: "Palidece la memoria". Texto para el catálogo de la exposición *Cámaras de Fricción*, Galeria Luis Adelantado, Valencia.

BONET, JUAN MANUEL: "Sueños geométricos". Catálogo de exposición, Arteleku, San Sebastián.

BONET, JUAN MANUEL: "El Salón de los 16 como espacio de diálogo". *ABC Cultural*, septiembre.

DANVILA, JOSÉ RAMÓN: "Juan Uslé, un camino hacia dentro de la pintura". *El Punto de las Artes*, 12-18 de febrero.

DELGADO, ÁLVARO: "Falsos valores". *Diario 16*, 6 de febrero.

DEPONT, PAUL: "Juan Uslé: In het voetspoor van Joan Miró". *De Volkskrant*, Amsterdam, 25 de noviembre.

DROLET, OWEN: "Juan Uslé". *Flash Art*, vol. XXVI, nº169, Milán, marzo-abril.

GÁLLEGO, JULIÁN: "Juan Uslé: Haz de miradas". *ABC Cultural*, nº69, 26 de febrero.

FERNÁNDEZ CID, MIGUEL: "Desde la pintura. Juan Uslé". Texto para el catálogo de la exposición *Desde la Pintura*, Museo Rufino Tamayo, México D.F.

FERNÁNDEZ CID, MIGUEL: "En la antesala de ARCO". *Diario 16*, 5 de febrero.

FERNÁNDEZ CID, MIGUEL: "El hallazgo del lenguaje". *Diario 16*, 26 de febrero

FERNÁNDEZ CID, MIGUEL: "Cuatro siglos de Arte en la Menéndez Pelayo". *Diario 16*, 9 de agosto.

FERNÁNDEZ CID, MIGUEL: "El orden que se convierte en ritmo". *Diario 16*, 19 de septiembre.

FERNÁNDEZ CID, MIGUEL: "Juan Uslé". *Cambio 16*, 20 de septiembre.

FERNÁNDEZ CID, MIGUEL: "Desde la pintura". Catálogo de exposición, Museo Rufino Tamayo, México D.F.

FLEMING, LEE: "Signifying Something". *The Washington Post*, 7 de agosto.

HUICI, FERNANDO: "La trama de lo sensible". *El País*, 22 de febrero.

LUBAR, ROBERT: "Centers and Peripheries: Eight Artists from Spain". Texto para el catálogo de la exposición *America Discovers Spain*, Spanish Institute, Nueva York.

MACADAM, BARBARA: "Juan Uslé". *Artnews*, febrero.

MARCO D., CARLOS: "Después de la crisis". *Levante*, Valencia, 10 de diciembre.

MICHELSEN, ANDERS: "Juan Uslé". *Artefactum*, Bruselas, noviembre-diciembre

MORITZ, INGRID: "Spanjer som skildrar en ny verklinghet". *Syasvensam*, Lund, 30 de abril.

REBOIRAS, RAMÓN F.: "Uslé en el temblor de la pintura". *Cambio 16*, nº 1110, 1 de marzo.

RODRÍGUEZ, GABRIEL: "Juan Uslé: Los cuadros tienen que crecer por ellos mismos, tienen que dominarte a ti". *El Diario Montañés*, Santander, 26 de febrero.

ROSE, BARBARA: "Memory and Amnesia: Spanish Artists Abroad". Texto para el catálogo de la exposición *America Discovers Spain*, Spanish Institute, Nueva York.

SALTZ, JERRY: "Seeing through painting". Texto para el catálogo de la exposición *Haz de miradas*, Galería Soledad Lorenzo, Madrid.

SCHAWBSKY, BARRY: "Juan Uslé: A conversation." *Tema Celeste*, nº 40, p. 78-79, primavera.

SIERRA, RAFAEL: "Es muy importante no ahuevarse en el arte". *El Mundo*, 11 de febrero.

SOBRADO, VÉRONIQUE: "Juan Uslé: entrevista". *El Norte*, Santander, 7 de agosto.

USLÉ, JUAN: "Excesos dorados". *Diario 16*, 6 de febrero.

USLÉ, JUAN: Texto para el catálogo de la exposición *Cámaras de Fricción*, Galeria Luis Adelantado, Valencia.

WESTFAL, STEPHEN: "Juan Uslé at John Good". *Art in America*, junio.

ZAYA, OCTAVIO: "Juan Uslé". *Diario 16*, 9 de febrero.

ZETTERSTROM, JELENA: "Der abstrakta vibreras". *Sydsvens-kan*, Malmö, 22 de mayo.

1994

BLECKNER, ROSS y USLÉ, JUAN: "Questions for a conversation". Catálogo *Ross Bleckner*, Galería Soledad Lorenzo, Madrid.

CAMERON, DAN: "Hope spring eternal: Juan Uslé and the post-modern folly of paintings". Texto para el catálogo de la exposición *Peintures Célibataires*, Sala Amós Salvador, Logroño.

COLPITT, FRANCES: "The Impossible Possibilities of Abstract Painting". Texto para el catálogo de la exposición *Embraceable You*, Selby Gallery, Ringling School of Art and Design, Sarasota, Florida.

DANVILA, JOSÉ RAMÓN: "Catorce años de arte español en el Reina". *El Punto de las Artes*, 11-17 de febrero.

DANVILA, JOSÉ RAMÓN: "Última personal de Juan Uslé, *Peintures Célibataires*". *El Punto de las Artes*, 6-8 de mayo.

ERPF, ROSEMARY: "The Brushstroke and its guises". Texto para el catálogo de la exposición del mismo nombre, New York Studio School, Nueva York, marzo-abril.

FEAVER, WILLIAM: "Review of exhibition at Frith Street Gallery". *The Observer*, 15 de mayo.

GIMÉNEZ RICO, A. y CERCOS J.M.: "ARCO '94: pinceladas de una muestra". *Futuro*, Madrid, 1 de marzo.

GODFREY, TONY: "Callum Innes & Juan Uslé". *Untitled*, verano.

HUICI, FERNANDO: "Un puzzle sin modelos. Mestizaje y fragmentariedad, las pautas del arte de fin de siglo". *El País*, (Babelia), 12 de febrero.

HUICI, FERNANDO: "Una memoria fragmentaria". *El País*, 14 de febrero.

JENNINGS, ROSE: "Mudanzas". *Time Out*, Londres, 9 de marzo.

JUNCOSA, ENRIQUE: "Habla, Rectángulo". Texto para el catálogo de la exposición *Namste*, Pazo Provincia, Pontevedra.

KIMMELMAN, MICHAEL: "Juan Uslé". *The New York Times*, Nueva York, 9 de diciembre.

LORÉS, MAITE: "Mudanzas". *Art Line*, vol. 6, nº 1.

MARCO, CARLOS D.: "Entre el concepto y la sensación". *ABC de las Artes*, 14 de enero.

MAURER, SIMON: "Raster, Scheier, Farben.". *Tages-Anzeiger*, Zúrich, 21 de mayo.

McCRACKEN, DAVID: "Uslé's lines and patterns carry a suggested depth". *The Chicago Tribune*, 20 de mayo.

McEWEN, JOHN: "Callum Innes & Juan Uslé at Frith Street Gallery". *The Sunday Telegraph*, 29 de mayo.

PEREJAUME y USLÉ, JUAN: Conversación para el número especial de Lápiz 100 x 100. *Lápiz*, febrero.

SEARLE, ADRIAN: "Callum Innes & Juan Uslé at Frith Street Gallery". *The Sunday Telegraph*, 29 de mayo.

TAGER, ALISA: "Building up breakdown". Texto para el catálogo *The Ice Jar*, John Good Gallery, Nueva York.

USLÉ, JUAN: "The Ice Jar". Catálogo de exposición, John Good Gallery, Nueva York.

1995

ÁLVAREZ REYES, JUAN ANTONIO: "Juan Uslé pintor". *Diario 16*, 16 de mayo.

CALAS, TERRINGTON: "Some New York Hedonists". *The New Orleans Art Reviews (Journal of Criticism)*, New York Abstract, mayo-junio.

CALVO SERRALLER, FRANCISCO: "Hielo abrasador". *El País*, 20 de mayo.

DANVILA, JOSE RAMÓN: "Menos espectáculos, pero hay contenidos". *El Punto de las Artes*, 10-16 de febrero.

DE PEUTER, PATRICIA y CARDON DE LICHTBUER, DANIEL: *The Art Collection Bruselas: Banque Brussels Lambert*, BBL.

FERNÁNDEZ, HORACIO: "La salud de la pintura". *Metrópoli/El Mundo*, 7-8 de mayo.

FERNÁNDEZ RUBIO, ANDRÉS: "Nueva York inspira el último arte español". *El País*, 17 de enero.

GÁLLEGO, JULIÁN: "Juan Uslé y el mal de sol". *ABC Cultural* nº 185, 19 de mayo.

GARCÍA, MANUEL: "La pintura como pregunta", entrevista a Juan Uslé. *Lápiz*, diciembre 94/enero 95.

GUISASOLA, FÉLIX: "El esplendor del siglo". *Diario 16*, 6 de mayo.

KIMMELMAN, MICHAEL: "New Paintings by Uslé". *The New York Times*, 10 de noviembre.

LÁZARO SERRANO, JESÚS: "Construcción y libertad de Juan Uslé". *El Diario Montañés*. Santander, 8 de junio.

MOOS, DAVID: "Architecture of the Mind: Machine Intelligence and Abstract Painting". Texto del catálogo de la exposición *Architecture of the Mind*. Galerij Barbara Farber, Amsterdam.

POWER, KEVIN: "Primero de Mayo en Lund". Catálogo de exposición, Caja de Cantabria, Santander.

RALEY, CHARLES. A. II: "Color Codes: Modern Theories of Color in Philosophy". *Painting & Arquichecture. Literature, Music and Psychology*. ED. *UNIVERSITY PRESS OF NEW ENGLAND*, Hannover.

REBOIRAS, RAMÓN: "Bienvenido Mr. Dolar". *Cambio 16*, 13 de febrero.

REIND M., UTA: "Intensive Farben". *Kölner Stadt-Anzeiger*, Colonia, 7 de diciembre.

RODRÍQUEZ, GABRIEL: "Mal de sol". *El Diario Montañés*, Santander, 17 de junio.

ROWLANDS, PENÉLOPE: "Juan Uslé". *Art News*, Nueva York, octubre.

THOMAS, LEW: "New York Abstract". Texto del catálogo de la exposición del Contemporary Art Center, Nueva Orleans.

USLÉ, JUAN: "Mal de Sol". Texto del catálogo de la exposición en la Galería Soledad Lorenzo, Madrid.

VERA, JUANA: "Pinto lo que me preocupa". *El País* (Babelia), 6 de mayo.

WADDINGTON, CHRIS: "CAC show bring Big Apple´s art to Big Easy". *The New Orleans Voice*, 7 de mayo.

ZAYA, OCTAVIO: "Uslé, del Equilibrio a la Distancia". *Diario 16*, 7 de enero.

1996

BUFILL, JUAN: "Una visión rota de la realidad". *La Vanguardia*, junio.

DANVILA, JOSÉ RAMÓN: "Juan Uslé, maestro en la acuarela". *El Punto de las Artes*, 28 de junio.

DANVILA, JOSÉ RAMÓN: "En función de los recuerdos". *El Mundo*, 5 de julio.

FERNÁNDEZ CID, MIGUEL: "Juan Uslé sobre pintura y acuarela". *ABC de las Artes*, 12 de julio.

FRANCÉS, FERNANDO: "Primero de mayo en Lund". *Arte y Parte*, nº 2, abril-mayo.

GARCÍA OSUNA, CARLOS: "Juan Uslé, viajes y estancias". *El Semanal*, 9 de junio.

JOYCE, JUNE: "Juan Uslé at L.A. Louver". *Art Issues*, septiembre-octubre.

J.C.: "La pintura no morirà mai, com no ha mort el cinema". *Avui*, 6 de junio.

JUNCOSA, ENRIQUE: "El azul digital de Juan Uslé". *El País*, 15 de junio.

JUNCOSA, ENRIQUE: "Las Nuevas Abstracciones". Texto del catálogo de la exposición *Nuevas Abstracciones*, Palacio de Velázquez, Madrid.

MOLINA, M.A.: "El 'ojo roto' de Juan Uslé". *ABC*, 10 de junio.

KISSICK, JOHN: "Natural Process". *The New Art Examiner*, verano.

PAGEL, DAVID: "Light Touch (Juan Uslé at L.A. Louver)". *Los Angeles Times*, 11 de abril.

PEROLI, STEPHANO: "Interview with Juan Uslé". *Juliett Art Magazine*, junio.

REIXACH, CLAUDI: "Ojo roto". *Avui*, 7 de junio.

RUBINSTEIN, RAPHAEL: "Juan Uslé at Robert Miller". *Art in America*, febrero.

SACH SID: "Natural Process". Texto del catálogo de la exposición *Natural Process*, Century Gallery, Bucknell University.

SANTOS TORROELLA, RAFAEL: "Juan Uslé, la mirada rota". *ABC de las Artes*, nº 241, 14 de junio.

SCHWABSKY, BARRY: "Juan Uslé". *Artforum*, enero.

SERRA, CATALINA: "La pintura habla de la soledad mejor que otros medios". *El País*, 7 de junio.

SPIEGEL, OLGA: "Juan Uslé presenta en el MACBA una exposición sobre la mirada y la memoria". *La Vanguardia*, 6 de junio.

UBERQUOI, MARIE-CLAIRE: "La mirada rota de Juan Uslé". *El Mundo*, 7 de junio.

UBERQUOI, MARIE-CLAIRE: "Un paisaje interior". *El Mundo*, 15 de junio.

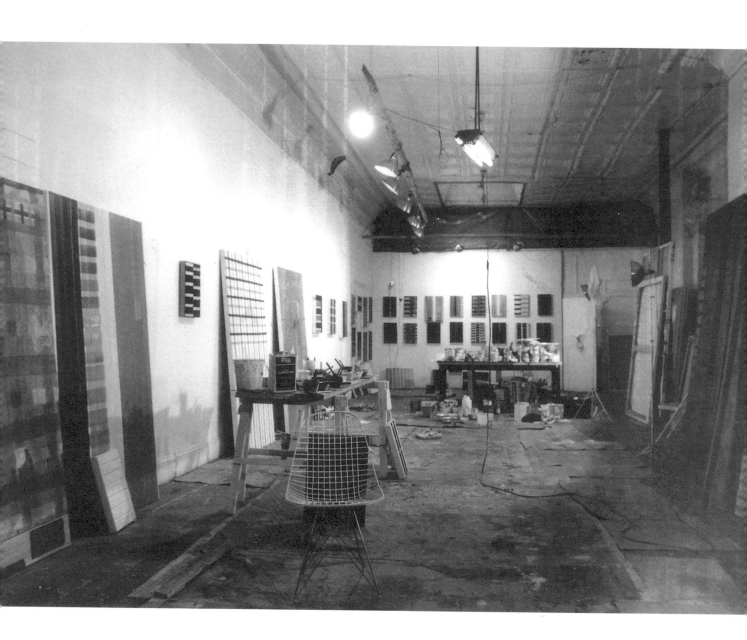

ENGLISH TEXT

Juan Uslé was pending business for the IVAM, which has exhibited other Spanish artists of his generation, the 80s, such as Camparo, Miquel Navarro, Carmen Calvo, Sicilia, Barceló or Sanleón.

Most of the exhibitions I have mentioned above were held in the Centre del Carme, a place that will bring back many memories to Uslé, born in Cantabria but educated in Valencia, when he sees its central space filled with his large canvases, since it used to house the Fine Arts Faculty when he learnt the rudiments of his trade.

After experimenting with other styles, at the beginning of the 80s, when Spain was enjoying an atmosphere of pictoric euphoria which later disappeared, Uslé turned to a sombre expressionist style, in which references to travel and the sea acquired importance, and these references are still to be found in later works, for example those of the series *Los últimos sueños del Capitán Nemo* (The last dreams of Captain Nemo).

Uslé, who moved to New York in 1987, has become a name to be reckoned with in the international painting scene. Being included in the *Documenta de Kassel* in 1992 was a key event in the process of his recognition. Since then, he has had one exhibition after another in important galleries and centres in Europe and America.

In some of his recent works, Uslé has expressed to perfection the rhythm of Broadway by night, with an accent that calls to mind certain urban scenes of the early avant-garde. Pictures of large dimensions alternate with those smaller formats that painters like Klee or Schwitters were so fond of. His project is magisterially based on the coexistence of a substantially lyrical feeling of reality and an enormous interest in geometry and construction.

As the reader of this catalogue can see for himself, Uslé is a person who can express himself not only by means of his painting, but also through the art of photography and, more occasionally, the word.

Uslé had been absent from the Valencian art scene since his student days, and he now returns with this beautiful retrospective, whose commissary is Kevin Power, a person who forms part of that tradition of poet-critics to which the figure of Juan-Eduardo Cirlot, to whom the IVAM has recently paid homage, also belongs.

JUAN MANUEL BONET
Director of the IVAM

JUAN USLE: FROM LIFE TO LANGUAGE
KEVIN POWER

The entire reality of the word is wholly absorbed in its function of being a sign.
V.N.Voloshinov, Marxism and the Philosophy of language.

Imagine tribal societies making use of our art as culturally functioning.
This "other way round" is what interests me: how can we understand our art as not being merely aesthetic.
Tribal work - I take this from James Clifford - is not artifact, not evidence, not document, not aesthetic object.
Then what is it?
The answer to that question might help us to
understand what our art work is. Which we don't know. Because we don't know what the objects are, or quite what to make of them.
Not that we should.
Or we know sometimes and then lose it, need to find out again,
only differently.
CHARLES BERNSTEIN: Poetics.

GAY CHIMP FALLS IN LOVE WITH CIRCUS DWARF
The Weekly World News, Nov.12, 1990

I should like to attempt to follow through the evolution of Uslé's work from direct existential experience to the process of dematerialization and towards a gradual separation from the skin of the things. In the first instance his work is directly connected to the specific reality of his life in Santander; and in the second language itself becomes the protagonist as he enters more deeply into the processes of painting itself. In attempting to follow Uslé's periplum, to follow what is literally in many respects his journey into experience, we'll come across again and again the following preoccupations and obsessions that paradoxically bring together what may initially appear as distinct periods into a single coherent measure of a life. His work can be seen as a constant gnawing at a bone where he questions how experience should be represented. It provides us with an introspective look into the nature of memory and emotion, and of the retreat into self that comes before the loss of memory. Uslé asks himself about the obscure meanings of the relationship between landscape, eye, and brain. He persuasively interrogates what lies between reality and perception. And when his memory finally clouds over he is left with nothing but the work itself. His interrogative stance formerly directed at lived experience now turns inevitably to the nature of pictoric language. He proposes a series of endless beginnings, an arduous pushing out of impoverishment, that leads him towards an ironic and deconstructive analysis of painting from different

positions. He moves from the painting of landscapes to the landscape of painting!

My intention in this essay is to examine the stages that mark this journey. The first of these will cover the works painted in Puente Nuevo in the Miera valley and at Susilla - including the *Río Cubas* series and the impressive *1960* that I have taken as the starting point for the exhibition; the second of these relates to a group of works that mark his arrival in New York - the black series and *1960-Williamsburg* that I use to signal his emotional and intellectual commitment to the idea of "passage"; the third is the luminous group of works painted in New York immediately following the black series where matter itself serves as a substitute for memory; the fourth stage centres on the Nemo paintings; and the final stage covers Uslé's works from the last five years that are increasingly involved in examining the new possibilities that have been opened up for abstract painting by the fecund ramifications of deconstructive theory.

What I am proposing is, of course, simply one perspective but it leaves clear Uslé's move from the largely intuitive landscapes to the reflexive, ironical, almost metapictoric works that are characteristic of these last years in N.Y. It is a way, perhaps, of tracing the journey from a European context of time, history, and known landscapes to an American experience of fast moving surfaces, urban intensities, and a more auto-reflexive discourse. It is, also, a move from silent landscapes to works peopled by busy insistent questions.

The year 1987 serves as a hinge to the exhibition - the key year when Uslé moves to New York and submerges himself, uprooted from place and language, within the American experience. He finds himself thrown back upon memory and turns therefore towards an immersion in the processes of painting itself as the most evident means of confronting the possibility/impossibility of finding an adequate representation of self. We should also draw attention to his growing obsession with how time is apprehended - both in terms of how we perceive it and in terms of how we experience it before the work.

Should I expand these areas that I have just mentioned to focus on specific works we'd find ourselves with the following referential holds:

1) The early abstract works; *Andara/Tanger, Los Trabajos* y *Los días*; and the *Río Cubas* series leading up to *1960* painted in Susilla in 1986.

2) *1960-Williamsburg* painted in NY in 1987 and the black series that indicate loss of memory.

3) *The Last Dreams of Nemo* where Uslé shifts his gaze before the realization that landscape is in the eye and the eye is the brain. External and internal landscapes are created as a result of dematerialization produced by an intense invasion of light. We can now trace the evolution of the landscape from eye to mind and the rereading of reality through sensation and memory. Nemo has started to look into his own eye.

4) *Nemaste* and *147 Broadway*

5) Uslé centres on the painting and its construction: *Boogie Woogie*

6) Landscape deconstructs the weft. The works yield to what we might call "inhabited spaces".

1. My first period will deal essentially with the work painted between 1982-87. But before doing so let me first of all move back to the seventies in order to locate Uslé in a specific context. We find ourselves inevitably face to face with a young artist's search for some kind of meaningful hold in the complex situation of Spain in the mid seventies - a climate dominated politically by the last desperate, even mortally wounded, tremours of the Franquist dictatorship. Culturally the situation in the art-world was confused and contradictory: a sparse infrastructure of galleries, a relatively small number of practising artists, a minor and ineffectual Museum of Modern Art, and an archaic, if not outright reactionary, teaching system in Bellas Artes. Many of the young artists felt that they had no effective model worthy of respect and that they were in many respects a fatherless generation. Information was still relatively scarce, or at least hard-won (Uslé used to spend many an afternoon looking through magazines in one of the galleries in Valencia) and the international movements on offer were largely inappropriate to Spanish conditions. Pop Art exerted its appeal but functioned within a social context that had little of the sophisticated consumerism that characterised the American model; Conceptual Art remained equally inapplicable in a situation where the cultural infrastructure was at an absolute minimum, impervious to radical questioning. The choices were either work committed ideologically as anti-regime or, alternatively, an excessively mimetic search for individual stance to reality within the rash of models that mushroomed in the American climate of the mid sixties such as Land Art, Conceptual Art, Happenings, Fluxus, Body Art etc. Uslé, in fact, made a number of excursions into this dazzling field of alternatives - into visual poetry, Happenings, Land Art, photomontage, super-8 films. All of these manifestations can be seen as characteristic of the anti-art and anti-

establishment positions that inevitably lured and attracted any young artist at this time. Anti-academic meant anti-art and anti-art meant anti-Franco. The two systems could be seen as paradigms of each other and their power was under question. In the climate of intolerance and fear that dominated Spain at this time these works had an evident radical edge to them. Indeed Uslé and his wife, Vicky Civera, were almost sent to prison for one of their collaborative pieces. Yet, almost in secret Uslé continued to paint. And, for a painter, the most effective code remained unquestionably that of Abstract Expressionist painting.

On leaving Art School Uslé returned to his home town, Santander, and to a direct contact with the landscape of the north. It was a return to charged violent seascapes, to rich green countryside, to the snow-covered Picos de Europa, to a lyrical dialogue with nature, and to what might be seen as some kind of identity quest. Uslé mentions, for example, that he was deeply moved by Pasolini's films with their stark confrontations between man and the natural elements: the drama of self exposed. Uslé's first exhibition takes place in Grandada in 1976 and consists of what are essentially lyric abstract works, with an evident debt to American chromatic abstraction and, particularly, to the work of Rothko. He was undoubtedly moved by the visual richness of the American artists' works that can only have appeared to him as visions of the sublime and of aesthetic delectation, and equally moved by their mysterious presence and by their emotional testimony: "I am not interested in relationships of colour or form or anything else ... I am interested only in expressing the basic human emotions—tragedy, ecstasy, doom, and so on—and the fact that lots of people break down and cry when confronted with my pictures shows that I communciate with those basic human emotions."[1] Uslé himself notes of these early works that they are essentially "a mixture of colour field and gestural languages... signs and colours were integrated into the plane; space and composition served as silent protagonists."[2] He also observes in a phrase whose echoes will later be fully explored in the abstract works that have become the signature of his New York period: "Line, gesture, paint-life itself became my central preoccupations."[3]

The mythical figures of Pollock, De Kooning, and Kline, together with the elegant, lyrical, and more European voice of Motherwell were his most evident models. Uslé clearly opts for a modernist language which permits him the romantic myth of freedom: the centring on an inner world via the exploration of a free expressive area. We find the tell-tale dripping, gestural brushstroke as well as a more conscious, slightly frenchified sense of structure than would be found in the original Abstract Expressionists. The compositions are held within vertical bands, mixing broad brushstrokes and thin whip lines. They are "more constuctivist", as Felix Guisasola correctly observes in the catalogue for the exhibition in the Galería Ruiz-Castillo (Madrid) in 1981.

It hardly needs saying that Uslé was at this point experimenting with languages. In the early eighties he was inevitably thrown up against the wave of Neo-Expressionism and the heady influence of the Transvanguardia that brought the ball back into the European court. The latter movement left a major impact on a whole generation of young artists who were first exposed to the Italian artists' work and to the theoretical arguments of the movement's guru, Bonito Oliva, in ARCO. In retrospect its legacy has been a lengthy imitative wake of youthful disasters! Yet the fact remains that Oliva's insistence on concepts such as nomadism possibly helped Uslé clarify his own vivential conditions. The language suited the physicality of his life and the identifications he was making—the real options of style of living, the exuberance with which he confronts physical difficulties. His work thus comes through with strength and passes the test of sincerity. Along with Vicky Civera the two artists produced some of the most powerful images of these years and took Spanish painting out of its historic delay.

In terms of these influences it is, perhaps, worth mentioning, without going into too much detail, two significant series: firstly, *Los Trabajos y Los Días* shown in the Galería Ciento in 1984; and secondly, *Andara/Tanger* where he worked with two distinct landscapes—one that he knew from experience and one that he imagined as rich and ornate within the characteristic seductions of the south. These two groups of works were produced at the Molino in Puente Nuevo and in them Uslé makes an extraordinary fusion of the incidents of his daily life. The landscape in which he is now living is more closed in. He finds himself high up above sea level in a narrow valley close to the source of the river Cubas, known also as the Miera. He almost seems to identify both his physical and psychic self with the tree trunks that were floating down the river to the dam where they would be loaded onto the lorries.

Los Trabajos y Los Días, the title is directly drawn from Hesiod's text, combines images that stem from the surrounding landscape of the Cubas with images drawn

from the physical activities of his life in the water-mill. Uslé opts for this title because the text involves a recognition of time, of the way life flows by without ever stopping, leaving us little or no space in which to imagine the lives of others. We find none of the pessimistic undercurrents that run through Hesiod's text—little, perhaps, apart from the arduous and exhilarating path of pain and pleasure. The expressionistic figures in their black contours, centrally located, surge up out of the paint material. They assert their presence against the blues, greens, and earth tones. We can read them as nervous energy explosions, asserting and affirming themselves in true existential manner. The figures depict the family unit—sometimes Vicky, sometimes Juan, and sometimes Juan with his young daugther held up on his shoulders. It is like a day-book, replete with his excesses— one of which involved tying himself to a tree-trunk and risking himself in a crazy race down stream to the dam and the factory where furniture was made. The trunks in the river become metaphors for the trunk of the human figure, while the river itself is, of course, a metaphor for the flow of life. Uslé senses the way the people who live on this land are bound up so stubbornly and persistently to the hard cycles and rituals of their daily life. There is an emphasis on direct contact. The bouncing fast-moving trunk in the river becomes the equivalent of a rapid and committed painting-process. Uslé's own description of these works is phrased in characteristic expressionist terms: "I worked with body-scale formats. We were living in water-mill and I was deeply involved with elemental, direct, physical experience, which became the emotive source of my work."[4]

Uslé shows none of the slick disco glossiness, none of the night-life expressionism that so characterizes the contemporary young German painters. His is a physical, outdoors energy spent in exhausting chores, such as cutting wood or collecting water. He uses saturated colour that lends a primitive emblematic quality to the works. In some of them, such as *Cafe Moro* or *Rojo Marrok*, he is already making references to the South that will become the theme in itself of his next series. It seems evident to me that should we be looking for influences De Kooning's *Women* might be seen as being much more important than any of the young Germans, given Uslé's preference for superimpositions of thick layers of paint and his exploitation of body-scale formats. We lose ourselves within the works to feel the physicality of life and a range of sensations that jams the perceptual field solid with sensory data. What we have is the artist's confrontation

with his own subjectivity: his search for how it should be given form. This explains the high energy charge, yet, even though the brushwork is intense and expressionist, the works remain suffused with a certain reflexivity, a certain turbulence, and an opaque depth characteristic of northern romanticism. Works from this period are like a gathering together of dream states. In *San Roque*, we find the green and grey of the rocks set against a rain-shadow sky. It is rich in texture and in layers of paint. In *El silbo* from *Las Tentaciones del Pintor* (1984), the browns, blues, dry reds, blacks, recall the turbaned figures in *Rojo Marrok*. The blue depths push back towards the opening onto the rocks, onto the river, or onto the sea.

As he begins working on the next series, *Andara/Tanger*, Uslé becomes aware that he does not yet have the plastic means to render its underlying concept.[5] What he is attempting to do is to paint simultaneously two landscapes based on two different psychological moods. The first centres on known experience, whereas the second deals with the South, with the unknown, with the Orient, with its passions of gold and red. His imagination had been triggered by his father's stories of the war in Morocco. He gives us painting without tricks, painting drawn directly from different realms of experience. Andarra is a metaphor of his childhood, of feet touching wet ground; and Tanger is a metaphor of dream, of what has not been lived, of something that has been related, however clumsy and incomplete the narration! It is as if he were painting from the two sides of the brain. The South serves the northener as a symbol of the exotic and of a journey into the unknown. *Andara/Tanger* deals simultaneously with two images set alongside each other. This juxtaposition of life and dream is symbolic of Uslé's own yearning. He observes that the two sections were separated "by a kind of frontier running down the middle. Instead of the centrifugal composition of Work and Days there was a kind of compositional doubling As always, I was involved with the search for opposition, the strange and the familiar, a matter of cyclic repetition. This was followed by a series where I depended more on memory and recollections from childhood. It was as if I was trying to fuse both images, both worlds. I wanted the works to presence a sense of holding another presence within them."[6]

In 1986 Uslé moves from his home in the watermill at Puente Nuevo in the Miera valley to Susilla—a small village caught between the province of Santander and that of Palencia. The conditions are difficult especially on the biting winter days when he often has to wear gloves to go on painting. He works in a sixteenth century chapel that

he is using as a studio - a chapel used on Sundays for mass in the village where only three other families continue to live. The Uslés are forced inevitably to live very much within themselves. It is here in Susilla that he finds the way open to paint the River Cubas and his childhood, the rain, the fields, the light, the sense of person and place. Puente Nuevo is both a physical and mental place and at a distance Uslé is able to record it. In Susilla he returns through memory to the Cubas and to Santander. Away from the coast and forced back into memory he is led towards a series of ambiguous, mysterious, and brooding landscapes - works such as *Suva* (1986) and *Casita del Norte* (1986), swirling landscapes that are part dream and part reality. Black will soon become for Uslé the colour of loss of memory. In writing about these pictures several years ago I borrowed the term "inscape" from Gerald Manley Hopkins to refer to images held in the mind's eye as a kind of humus of imaginative movement and within which things appear and disappear: a locus for heterogeneity of forces and powers. "The spatial dimension is literally indefinite depth. It can be shallow or deep but it is marked by a characteristic varied visibility that not only potentializes things but subjectivizes them."[7] I still hold to the term and I still find it far from dormant in his recent more analytic work of the nineties. It was at this point that I came into contact with Uslé's expansive energies and with the direct way in which things moved and obsessed him: "He is capable of taking you at any hour of the day or night, to the paths his father used to take the cattle down to the river, to a point above a bay where the moon lights up the bulky shadows of the hills or plays silver on the surface of the water, to the exact spot on the river-bank where he tickled a trout from under the stones, to the roads he followed in the pony-trap on visits to his grandparents, or to a cliff top from where the headlands can be seen stretching for miles. None of these images appear directly in the works but they float in the atmospheric depths, in the subtle modulations and jagged tensions that finally define these landscapes. 'Everything flows' says Heraclitus in an affirmation that is fundamental to any understanding of Uslé's attitude to life or to the creative process."[8]

Things do, indeed, appear and disappear, loom out at us and sink back. They have a saline taste. These are musical constructions - muted, moving, swelling and subsiding. We face a heterogeneity of forces and a certain indeterminacy that transforms these works into a landscape of the mind. The viewer is moved from point to point within the work by a number of perceptual strategies that are grounded in sensations, in refinements, in subtle modulations, and in a relative instability of impressions. It is already clear at this point that Uslé does not want to become embedded in a system. He is committed to the concept of process as a means of discovery and constant becoming. Donald Sutherland sums up their essential tone in his splendid essay "On Romanticism": "emergences, hauntingnesses, transmutations, dissolutions of the previous themes which enter the new naufractive harmonies as disjecta membra". Their "vitality lies in the minute details of tonal distinctions, in the discrete transitions, and in the constant qualifying of an expansive energy"[9]. Uslé looks at the world through amazed eyes and plunges into atmospheric depths under the romantic lure of moving out of chaos and returning back to it. Epiphany now breaks through into consciousness: the little boat stuck on top of the rock in the *Casita del Norte*.

Let me mention two or three of these works in a little more detail beginning with *Libro de Paisajes* that gave rise to a mini-series that was never fully completed. One of these works shows a convent built of books. Uslé recalls that the only book he had in his house was a book on sheep, whereas in the convent there were books on the saints' lives or the book that the priest read in latin during mass. This led him to understand books as objects related to specific kinds of life. Yet Uslé is not concerned with representation but with sensation. He wants to know what paint can do and seeks to live within the power of its suggestion. We can get lost in the sheer plasticity of these landscapes. Northern, expressionist, primitive, or romantic, all of these terms seem applicable to Uslé's sensibility at this time. All here is fluidity, fluency, and movement. His constants are water, air, and looming shapes that emerge, dissolve, and return into some kind of seductive, engulfing atmospherics. He presents things in their passing as recipients for sensation. He shows how things that were once lived and felt now accrue as flashes and as memory-traces, held in a context that may well be constituted by multiple locations. These works are receptive to whatever occurs, floods in, and becomes pervasive—to nuance, to contradiction, to extension. Things float and appear to risk dissolution in a group of works that are haunted by memory, by the way things push up to the mind's surface, sink back, and are irremediably lost.

These works can be seen best, perhaps, in the light of Robert Duncan's definition of the poetic image as "a plenitude of powers time stores." They provide a locus in which harmonies overwhelm any original melody line, and

where things build up, qualify each other, and flood over. They are, as it were, "fraught with background" so that the shapes almost seem to hover over the canvas, defining themselves within highly active backgrounds. I have borrowed Auerbach's term used in reference to biblical style where scenes and objects suddenly and inexplicably loom out of the background, without any attempt at creating a naturalistic context. As a consequence they effectively establish the conditions, as do Uslé's images, for the appeal and blend of colour, texture, light, and structure as they come together in the viewer. Uslé draws us into an aquatic universe.

Let me also mention two further works from this same series: *Dos Paisajes* and *Lunada*. The first of these contours time, bringing together both night and day. It is the result of a trip Uslé made to the Picos de Europa, involving a six- or seven- hours drive by jeep that led him finally to a zone of deserted mines. What he paints is what he recalls. What he recalls is what he felt: a huge lake, green toned like alfalfa, with a circle of mountains around it, as lonely as self, as pulsating and dark as suicide. Lunada also depicts a day of full moon ideal for planting—the reddish brown earth and the black, grey-tinged, sky. Once again he shows two landscapes with two different lights. He conveys the passing of time, catching it at dawn and at dusk. He is engaged, of course, in painting the measures of his life in Susilla. The moon lights up the left of the picture. Yet the work is, of course, as much about painting, about handling paint, as it is about landscape. Rainer Crone in an interesting essay for MBAC Exhibition (Barcelona 1996) tries to link Uslé's work at this stage to the postmodernist figuration of Kiefer, Salle, Cucchi and Polke. I certainly think the impact of Kiefer will momentarily be felt in Uslé's work but I doubt if it is present as yet. If you really want to feel Kiefer look at *1960-Williamsburg* painted after his arrival in New York. My own argument remains that Uslé is still at this point responding to the daily pressures of life and emotion. He is not painting landscape but feeling it. He works from a landscape that is intensely known, constantly registered within, and explicitly presented as, emotion. It is here that the romantic sublime joins what will soon become a more explicit postmodern deconstructive immersion in the medium of painting. Crone goes on to compare him to Runge and strikes what, I feel, is firm ground in the dangerous world of comparisons. It is a known fact that Uslé was very impressed by Friedrich and by the whole tradition of Northern European romantic landscapes: the isolation, the melancholy, the loneliness of these landscapes, and of life itself. Later these sensations will turn into the classic loneliness of the painter in his studio. He certainly portrays the infinite expansion of earth, sky, and horizon, but I am not sure that Uslé would have located the supernatural within landscape in the way Runge did with his awareness of divine immanence as inherent to nature's surface manifestations. Uslé is latched into his own vital extravagances, his own high/low range of emotions. It is a pulsing sense of existence, of the drama of being alive, that matters to him, and not the symbolist or religious humanizing of the divine. Yet he also knows that there are certain landscapes of dark and light, wetness of earth, shadows, colour tones of greens, blues, blacks where we come fearfully into ourselves; certain seascapes where the horizon, flat and shimmering, is again the troubled measure of who we are.

These paintings produced between 1985-86 centre on three major preoccupations: dreams, experiences and process. They are more dependent on imagination than on memory. Uslé had never been interested in the narrative content of the works but always in their capacity to generate allegorical meanings and he was becoming increasingly aware that these meanings were intimately bound up with the nature of the pictoric process itself. He quotes a remark of Reinhardt in this respect: "The paintings in my exhibition are not illustrations. Their emotional and intellectual content lies in the combination of lines, spaces and colors."[10] His journey to New York will be a journey into the consequences of these recognitions. He is about to enter the complexity of the web!

2. I have used two works as emblematic of the exhibition: *1960* and *1960-Williamsburg*. My reasons are, I believe, evident enough. They set up the theme of journey and Uslé's intimate need to widen the horizons of his experience and they also clearly demarcate the move from experience and memory, to the imminent loss of memory, the increasing significance of the painterly process, and the irresistible pull of abstraction both at the level of conception and execution. The first journey is from the States to Spain, the second is Uslé's own; the first ends in shipwreck, and the second is physically safe but, paradoxically, it results in another "shipwreck" within a culture he does not know.

The shipwreck Uslé is referring to is one that took place off the coast of Langre, near Santander, in 1960. It was, of course, a cruelly dramatic incident, involving a boat that was bringing wheat from the United States. A number of the victims were people from the surrounding villages.

Uslé was five years old and he specifically remembers seeing the newspaper for the first time with the tragic pictures of the people who had died, neighbours who were coming back from New York. He recalls the helicopters searching to save bodies from the ship and the desperate attempts to throw out ropes to save people. But the weather was so bad that it proved impossible. It hardly needs saying that such an incident inevitably left a dramatic impression on the imagination of a child. When, years later, he decides to paint this memory, he saves the boat by placing it on a hill. It serves as a substitute for his home. The house functions as a symbol for security and dry land. This work can be understood as a kind of therapy to overcome a childhood trauma. He tells me that as a child he felt a genuine panic before water. He recalls his utter astonishment before the magical sight of a boat coming up the river, not touching the bottom, floating mysteriously along on the surface. He portrays the boat, as if seen from the river, thrown up on the land out of reach of the water. As such it implies salvation for the passengers and crew. It is dramatically marooned on an island surrounded by river-water. Uslé produced a second version of this work, more obscure and more impenetrable.

In *1960-Williamsburg* Uslé now does the trip in reverse. The boat comes to Santander but the artist himself goes to New York. The composition is almost the same. It is the same boat but now it is set in the sea and surrounded by water. The light comes off from the matter itself. The connections are evident enough—of passage and of radical change in condition. Uslé is literally moving into something else, into something that he recognizes as need but whose full nature is only partially intuited. Here he is undertaking his own *bildungsroman* into new patterns of experience. He moves into dream-time, into fluid reverie, at depth, of the sea, of being under the sea, of being lost in the water, of being ready for drowning, of slowly drowning under the weight of fear and anxiety, of loneliness and loss. Uslé notes in an interview: "When you paint, you often keep Dante company on his way down ... going down towards the inner depths of my own hell."[11] This hell is not without its seductions, one of them being the delights of submerging oneself in process itself: "When Nemo spoke of permeability and impermeability, of dreaming of the south from the north, of writing with one's eyes on the east, and of understanding the plane as containing the past, present, and future, in fact he was speaking of the need to define the purely pictorial media, the limits and possibilities of the plane and the presence of the process in the ultimate defintion of the work."[12] Uslé

mentions the following constant factors in his work "flatness and spatiality, opacity and transparency, definition and indefinition, light and darkness, dense surface and absorbent surface etc."[13] These constants are rephrased as result of his encounter with Nemo and his experiments with water-colour. He moves towards reduction and produced a series of black small-format paintings that were exhibited in Paris in 1987—works whose formal aspect showed little dependence on landscape. Black came to symbolize for Uslé loss of memory but I also recall De Kooning saying that an artist turns to black and white when he has something imperative to say! "They were" says Uslé "ambiguous, mysterious, and opaque surfaces."[14] They become the locus for a hidden dialogue between emotion and reason.

Uslé is now immersed in all the details, surprises, contradictions, temptations, and revelations that occur as he paints. He has not moved from figurative painting to abstraction, but he has yielded to what he has come to recognise as imminent within the act of painting itself. Its meanings become a form of self-knowledge, a way of exploring the world. This explains why Captain Nemo's affirmation should have had such a decisive impact upon him. "The eye is the brain", says Nemo and clarity of vision means a penetration of the meanings of the world. For Uslé the implication is that painting as process provides its own particular truths which in turn bring him closer to understanding his own being-in-the-world. Uslé himself makes the following clarification: "Perhaps there is no truth that justifies the act of painting, but I do believe that there is a necessary meaning to painting derived from its very nature as a medium. And this confirms to me the existence of the hidden dialogue between sensation and reason—what Nemo said: 'The eye is the brain'. Is there any medium that is so clear and transparent, so immediate and pristine, as painting on canvas? Is there any process in which activity and intellectual decision so obviously coexist?"[15] He is, in other words, finding a stance to reality and is no longer seeking to "represent" a reality that he knows can never be apprehended. Painting becomes, for Uslé, a place from which to talk: a site for the articulation of a grammar and syntax of self.

3. Uslé establishes himself in Brooklyn, New York, in a studio that looks in fact like the inside of a submarine. He constructs a "captain's cabin" at the end of the studio with his bed set up like a bunk on top of the bathroom ceiling. The "machine effects" are produced by the subway running past his ear day and night. He has no windows in

the studio. He gives himself up to the imagination and the fading presences of memory. Like Nemo, he dreams his landscapes in the eye and does not need to use the periscope. He finds himself returning again to the themes of the *Cubas* series, to a gathering of known images that are losing their contact with direct experience. He muses and peruses the image of the boat, of the *casita* as substitute for the boat, of the landscape but he begins to sense how these images are fading, losing their hold, and becoming more abstracted like a rush of musical chords. He notes: "When I came to New York, in 1987, I was vividly aware of the landscape, since my relationship with my surroundings in Santander had been very intense. My pictures in 1985-86 were a combination of dreams, experiences and process. From the point of view of conception and execution, they were basically abstracts. Although there were certain climates and pulsions, there was no direct reference to childhood memories - or at least not so clearly as in the *Río Cubas* series. At present in New York, there are other shades of meaning. I would not go as far as to say other paths, for I feel I ought to distance myself even further. And the cause of these changes lies in the papers, in Nemo and in my attitude of articulation in the process".[16] Let's consider, for example, the *Casita del Norte* (1988) in which the house and the headland are caught in a circle that seems to suggest the eye. The work takes up once more the problem of fusing together two distinct time periods: one area deals with nightfall and a darkening blue, while the other is caught in the light. (*Hacia el Norte* (1988) and *Luz y Ambar* (1988) are also intimately related to this same concept). Uslé loses himself amidst the flow of memory. They are not specific to any particular location but they are intensely registered. He tells Octavio Zaya there is no "previous logical conception"[17] but there is a point of departure. This point of departure is found in previous works as Uslé surrenders to the tangible world of his pictorial suppositions. The works have become self-reflexive and the image is removed one stage further from its source. Uslé abandons himself to the pleasures of his "journey to the exercising of the imagination" and to the complexities of his immersion within the flow of thought and feeling. He succinctly clarifies his intent: *Captain Nemo's Last Dreams* became more dependent on the imagination rather than on memories. The painting was directed more towards itself and was carried along more by itself—in other words, if this doesn't sound too grandiloquent, by my growing interest in its own fate. When Nemo spoke of permeability and impermeability, of dreaming of the south from the

north, of writing with one's eyes on the east, and of understanding the plane as containing the past, present and future, in fact he was speaking of the need to define the purely pictorial media, the limits and possibilities of the plane and the presence of the processes in the ultimate definition of the Work.[18]

The series of small black works that I have mentioned above suggest possible views from the cabins of a boat. Uslé is, in fact, once again thinking of the boat making its way back from New York to Santander. That same boat that was wrecked off Langres. They are dense, almost hallucinatory, inward-looking works. As far as the viewer is concerned they are not easy to penetrate. It is as if they are pulled out of the shadows and out of a resistent darkness. They lead to a key series *The Last Dreams of Captain Nemo* whose genesis lies in a curious group of watercolors. Up until this point Uslé has, in fact, never used water-colour as a medium. Marta Cervera, a friend of his who was running a gallery in New York at the time, gives him a box and Uslé realises that all he has to do is to make a bubble on the page and the world would appear inside it. The figure in some of these works looks as if it is going into the water englobed in a capsule and about to submerge. The eye is, therefore, situated within the water and the world is projected out of it. It is imagined from under the water, from within the fluidity of the mind. The world, reality, becomes a fiction we all invent and painting, for Uslé, becomes the ideal ground for the play between these fictive representations and the "real" inventions of the imagination. Uslé observes in this respect: "I suspect that Nemo knew how to use the periscope and that when he looked through it probably caught sight of his own eye reflected in it but did not have the time to discover all the infinite landscapes hidden within. This is why he looked for his images and fantasies at the front of the ship. ... I see my work evolving like a spiral that twists through the mist. If I concentrate on Nemo again, it is like when he suddenly changes direction and leads us to the most surprising of places that, to my mind, have been chosen with the utmost caprice. There is a kind of inversion that has taken place in some of my recent works—inversion in the sense of the way in which they move. My intention is not so much to paint abstract landscapes as to open up what I would call transit-zones between landscape and painting—places where you can call up the most exalted or plunge down more quickly than in the Hotel Marriott elevator. Sometimes you feel like you are walking on a knife-edge and sometimes you feel totally secure."[19]

The Last Dreams of Captain Nemo intrigues and taunts. We

are driven down and in and come into contact with our own lost imaginary landscapes. *Yellow Line* (1988), for example, suggests a periscope surrounded by a membrane. We are not inside a ship, but engaged rather in the struggle to pull images up to the surface within our memory and to unearth our own partial and particular truths. We look out at what well might be a Northern sea full of icebergs. I am taken back to my childhood and the pleasures of reading George Ballantyne's *Ungava*, or, of course, as Uslé's title tells us, Verne's wondrously inventive classic. In all events we feel the yearning attraction of northern lights, of abstraction, of a sense of looking out of a port-hole or looking through a periscope. We are set free to dream, to travel capriciously, to succumb to the dazzle of the light and the succulence of the blue black depths. Uslé reads Verne in terms of a man who gives himself up completely to the delights of the imagination. Under the sea Nemo becomes free to dream up all the landscapes that he had ever wanted to see as, for example, in the following description of a coral forest: "The light produced a thousand charming varieties, playing in the midst of the branches that were vividly coloured. I seemed to see the membraneous and cylindrical tubes tremble beneath the undulation of the waters. I was tempted to gather their fresh petals, ornamented with delicate tentacles, some just blown, the others budding, while small fish, swimming swiftly, touched them slightly, like flights of birds: But if my hand approached these living flowers, these animated sensitive plants, the whole colony took alarm. The white petals re-entered their red cases. the flowers faded as I looked, and the bush changed into a block of stony knobs."[20]
Throughout this series Uslé is trying out different strategies and attitudes. He is, above all, thinking about painting. He is trying to amplify his world, or the world, from the same place. There is a constant temperature but a different strategy is employed in each work. The overall impression is liquid because the images lie within the mind—inside, as it were, the process of dreaming and thinking. Uslé observes: "I have a dual attitude to the process. On the one hand, I continue yearning for the magic place in which the painting attains a high degree of vibration, its greatest intensity. I still have a feeling of vague control just within my grasp, where time seems to oscillate between the immediacy of the execution and a more permeable, at times almost ancestral, presence. And at the same time, there is a deliberate attitude of dissection that is more pragmatic and analytical. I am becoming freer in my work, using different strategies so

that this fragmentary dissection does not lead me to an excessively strict use of the purely semantic grammatical elements extracted from the process itself. This greater freedom has without doubt been helped by having worked between 1988 and 1990 on three series simultaneously, alternating between them. This produced a kind of dissection sequence that ran from the global, the cosmological, to the highly specific and fragmentary and even the grammatical."[21] Each work has its own mood. *Inmersión* (1988) is like the diver going down into the sea with the water billowing out behind the body, or of wondrous blurred vision. *V.C. Densidad Percepción* (1988) suggests two eyes, two dreams, one lost in the night and the other limited by a horizon: one eye that looks and one conscious of its own weight. Uslé referred me to a sentence of Nemo in relationship to this work: "all the belly-buttons of the world will unite one day"! *Elegica* (1989) creates a certain sense of romantic gloom or nostalgia, lit up by epiphany. *Pintura Anónima* (1989) is like a sea within a sea, a place of two horizons, a dream momentarily perceived but then lost again within the endless staring out to an empty sea. *Entrevelos* (1988) with its wondrous soft dark tones turns into a landscape that surges up between half-sleep and sleep. *The Glass* (1988) conjures up the atmosphere of the endless blue staring of a face pushed against the glass of the port-hole in a submarine. These works suggest landscapes seen through a periscope or imagined landscapes of the eye looking back into itself. We are drawn in, enticed by the sirens into the fluidity and ambiguity of the forms. *Julio Verne* is, in fact, the only work to make a direct reference to the author of the novel. It shows two eyes built from different kinds of brushstrokes. Here are the instruments we use to look at the world: the eye and the periscope. Verne has created a character who goes against the world from his own choice and who swims against the current. For Uslé Nemo's stance is akin to that of the painter in his studio.
Entre Dos Lunas is another work that picks up the theme of a circle into which time is introduced. We find ourselves once again with the metaphor of journey - of the move from Santander to New York. The work is constructed in two halves with one moon in Santander and the other in New York. For Uslé the work stands as a metaphor for the studio. The space of the work becomes for him the space of earth, of man, and of the cosmos. The two moons appear above a zone of dark water. Uslé creates the sensation of something moving between the two moons: an image of a boat that appears to be going down. It sinks and becomes a submarine. It is as if the picture were not

flat and time represents itself as being cyclic and round. The sky is thick and dense with pigment, alive with the idea of transformation. Uslé paints this work on the floor. The studio is experienced as if it were a boat. His intention is not, however, to illustrate an idea but to propitiate the conditions in which things can accumulate their meanings and fragmentary clarities within the very process of being lived. The impact of New York is hard upon him. It has neither been digested nor understood. It is fluid, ungraspable, felt as water.

Uslé tells me that this work made him think of the mood that permeates Watteau's *Departure from the Island of Cythera*. Why should this be? Certainly not in terms of any narrative impulse! Watteau's work is a history picture concerned with passion. The French artist was indebted to the theatre for the actual machinery of pilgrim lovers. His love of drama clearly extended to the actors themselves. They stand for a new freedom. They mock society and refuse to conform with it. The actor is a figure who disguises himself and as such is always involved in the game of appearances. The lovers in this work are isolated from the other figures. They are seated under an antique statue that serves as a reminder of what remains long after love and life are ended. The harlequin is perhaps a deceitful lover who has merely assumed his costume. We cannot know. Nevertheless one senses, in the midst of this deliciously light and carefree atmosphere, a sudden burst of serious love that clearly motivated Watteau to bring these two people together on an island. What is it then that attracts Uslé to this work? I'd suggest three possible considerations: the image of journey, the weight of melancholy, and the yearning for what was not present. In Uslé's work the yearning is, of course, for the presence of the other moon, the one that was in Santander. He finds himself caught between two moons. Waiting, yet knowing, that one had already been obscured to become one more figment within a memory-box. He is left *à la dérive* amidst saturated tones, drifting in dark sombre spaces. Uslé, it should be remembered, painted this work in a dark studio where the sun rarely penetrated and where the noise of the subway trains battered away night and day in his ears! At this same time he paints five or six totally black paintings where all traces of memory have been obliterated, where the slate has been wiped clean but he has been plunged into an impenetrable darkness. They are matteric full of blind presences that as yet have no visible identity. He is in a tunnel. It is another image of passage. He describes this series in the following terms: "Small horizontal paintings, totally black, with dry pigment. You really couldn't touch the paintings with your eyes - all the spaces were moving at the same time. The only thing you could recognise in the works was a horizon, a line: the idea of a landscape, earth and sky or water and sky."[22] This calcerated group are as mysterious as they are hermetic. They represent both the lapse and the loss of memory. They are small cameos, glimpses, that demand the spectator's time if he is to penetrate their emotional ground: "So what I always need in my works is some kind of disordering of the space. I want the viewers to work a bit too, to play with the elements in the painting and make their own movies with them."[23]

Looking at them I recall these lines from the English poet, Roy Fisher:

Dark on dark—
they never merge:

the eye imagines to separate them,
imagines to make them one:

imagines the notion of impossibility
for eyes.[24]

Burnt and blackened they look like earth crusts: self contained, impenetrable, and inner-directed.

At the same time as he is working upon *The Last Dreams of Captain Nemo*, Uslé is also producing his first large landscapes to be painted in New York - works such as *Gulf Stream* (1989), *Crazy Noel*(1988), *Verde Aguirre* (1989), or *Nebulosa* (1989). They are aquatic works where the background comes forward and the objects disappear. The landscape appears to be dissolving into water and atmospheric conditions. They consist of layers of loosely worked paint that hover mysteriously within the flow and saturation of light. Uslé's theme is evidently that of inversion, of inverting the dimensional values. Nothing is still. *Verde Aguirre* appears, for example, to have a second horizon but we can never be sure which is true. It portrays various times and landscapes. What is sky becomes water and thus establishes a new horizon line. He deals here with the contemporary experience of fragmentation—a theme that will come to obsess him in his more recent work. He gives us neither bands not planes but these transit-zones that both absorb and saturate. We come face to face here with a group of works that talk of loss of image and of absence. They substitute for the image an immersion in water, in self, into his own world where he can confront the problem of what it is that painting can

now effectively represent. *Gulf Stream* seems drawn directly from his reading of Verne's text: "The sea has its large rivers like the continents. They are special currents known by their temperature and their colour. The most remarkable of these is known by the name of the Gulf Stream one of these was rolling the Kuro-Scivo of the Japanese, the Black River which, leaving the Gulf of Bengal where it is warmed by the perpendicular rays if a tropical sun, crosses the Straits of Malacca along the coast of Asia, turns into the North Pacific to the Aleutian Islands, carrying with it trunks of camphor-trees and other indigenous productions, and edging the waves of the ocean with the pure indigo of its warm water."[25] Yet these works are never illustrations but metaphors of feeling, correspondences. This group deals with both light and water, registering polarities. Yet, whatever the conditions, whatever the element he finds himself within, there is blur, dazzle, shifting focus, liquid or light mobility. I think of another passage from Verne that might well have impressed Uslé: "We know the transparency of the sea, and that its clearness is far beyond that of rock water. The mineral and organic substances, which it holds in suspension, heighten its transparency. In certain parts of the ocean at the Antilles, under seventy-five fathoms of water, can be seen with surprising clearness a bed of sand. The penetrating power of the solar rays does not seem to cease for a depth of one hundred and fifty fathoms. But in this middle fluid travelled over by the Nautilus, the electric brightness was produced even in the bosom of the waves. It was no longer luminous water, but liquid light"[26] Txomin Badiola is perhaps right to cite *The Last Dreams of Captain Nemo* as "the culminating point of the Neoromanticism of his painting, at the same time initiated the process of its own deconstruction".[27] Uslé himself suspects that Nemo never had the time to discover all the infinite landscapes hidden within the eye. He realizes that Nemo is a figure romantic enough to never accept that his own image (that of his eye, his gaze), his own integrity as a subject who looks, could be questioned. Uslé opts, at one level, for a typical strategy of postmodern decentring. He annihilates the transcendental subject and makes painting itself into the effective field of dialogue. He plays with what is left over from the formalist procedures of modernism. Yet, as Badiola correctly warns us, Uslé's deconstruction is in no way postmodern pastiche. His major concerns are not irony, appropriation, or the quoting of pictoric codes. They distinguish themselves because they are, as Badiola puts it, "possessed of a human spirit". They have passed the test of sincerity and are engaged in the exploration of new subjectivities. *Nemovision* (1988), *L'Observatoire*, and *Verde Greco* (1989) show the way light creates the felt reality of an complex emotional climate built up of a dance of fragmented sensations. The bursts of light, the multiple horizons, the strange insets, and the partially suggested images never cohere into anything specific but we find ourselves comfortably at ease amidst their contradictions and intensely aware of how their sweet uncertainties, dark abysses, and new iridesences haunt us. They appear to open up the ground for *Alicia Ausente* (1989) where the artist finally leaves behind him water as a medium.

I'd continue to argue, as opposed to the views of a number of other critics, that Uslé is still at one level engaged in a romantic plunge into the vestiges of memory as a kind of locating of self. This plunge is clearly tempered and qualified by a more calculated and analytical distancing and by his recognition that the "worlding" of the world can take place within the act of painting itself. Yet we are still given colour as excess, a polyphony of colour capable of something akin to a fugue, a presencing of abrupt selves. Uslé's adventures with the brush are equally adventures with the self. I can feel the faint but lurking echoes of Fichte's proposal of the absolute ego as pure subjective activity for its own sake, an ego which needs to posit Nature simply as the field and instrument of its own expressionism. Within such a pattern of belief the world is no more than a notational constraint against which the ego may flex its muscles and delight in its powers, a convenient springboard by which it can recoil into itself. I have no intention of lining Uslé up with German romanticism as manifested in Fichte's rhapsodic self-referentiality but there is a sense in which Uslé equates being and self-knowing as identical. I can also hear faint echoes of Schelling's argument that the object as such vanishes into the act of knowing. The self is that special "thing" which is no way independent of the act of knowing it, it constitutes what it cognizes, its determinate content is inseparable from the creative act of knowing it!

Crazy Noel and *Verde Aguirre* have to be seen from a distance. Things then become more figurative and forms start to take shape. Looking at *Verde Aguirre* from half-way distance the spaces appear to move. Distance and closeness, background and figure become mixed and confused. What is reflection becomes Narcissus and the reverse process also occurs. The landscape is multiple and lies inside the water. We detect different lights, numerous meanders, and multiple horizons etc. The overriding mood is oneiric and intangible. (It is worth noting that

these works may well bear some relationship to his latest watercolours.) Uslé notes: "At its root, my work is concerned with sensation, with the abstract essence of landscape, or with the search for light."[28] In *Crazy Noel* there is a house floating upside down in the landscape. In turning it upside down it becomes a boat. It signals loss of roots and identity. This work, with its Kieferesque touches, reveals how the loose instances of memory cloud over and surrender to new landscapes held within the eye. *Oriental*, in much the same way, moves around the ambiguous figure at the centre of the work, picking up, perhaps, on the red of *Cafe Marrok*, abstracting within a dazzle of light. Uslé insists that he is particularly interested in painting that moves and flows. He notes: "There is a spiral movement around binary opposites: flatness and spatiality, opacity and transparency, focus and blur, light and darkness, absorbent surface and density."[29]

4. The *Nemaste* series (1990) posits the question of how we look at images. This series consists of fourteen small works. Each one is different from the other. The images now separate themselves from the water and solidify. The title, *Nemaste*, is a typical piece of Uslé tongue-in-cheek humour. It involves a move from Nemo towards the Nepalese form of greeting that roughly translates as "the best in me salutes the best in you". These are then a set of visual triggers to which the viewer responds. They come as gifts, as a ritualising of the act of giving. They have sense of communion. They itch on the retina, troubling and pleasing the mind. Jerry Salz comments perceptively on their intent: "The paintings are like the greeting: they touch something buried within the viewer, something forgotten, something denied. Uslé dreams of a painting where the emanation of feelings and the birth of form intersect. Where form and content are one inseparable thing and where emotions and paint are released from the confines of pure reason and are allowed, once again, to soar unfettered and ecstatic. In this exhibtion Uslé greets the best in us with the best in him."[30] I'd probably step down a rhetorical tone but would still insist that Uslé has moved to a kind of "free-fall" seeing: intense abstract-orientated perceptions that move away freely from their point of origin. *58th Street* (1990) can be read figuratively as a glimpse through a curtain onto a block of houses in the street opposite, yet its real subject lies in the nature and potential of the brush-stroke. The small *Untitled* piece (1989) places a shape that vaguely recalls a submarine vertically on a blue ground. It gathers singing beneath the blue darkened shadows and angular shafts of light. It

becomes a luminous focus for our concentration, a contemporary mandala.

It is important to underline the fact that Uslé is working on *Nemaste* and *Duda*, as well as on several large-scale works, at the same time. He deals with the same kind of iconography but dramatically changes his point of vision. The works override each other and on occasion appear almost as interchangeable. *58th Street* and *Duda 6* may well be seen as emblematic in this respect. *58th Street* takes us to the representational world of architecture, whereas *Duda 6* clearly leads us towards abstract painting. Yet things are not as simple as they first appear. *58th Street* looks like reality abstracted and is utterly dependent upon the play of line and the brushwork. I am thinking particularly of the way in which the brushstroke creates light. *Duda 6* is as much an assasination as a homage to abstraction. It looks like an attack on the Greenbergian concept of flat surface. We are not sure if it represents three-dimensional reality or if it represents line in a pictoric sense. It plants doubt about the nature of the surface plane. Doubt enters the process and remains patent in the trace of the line. It starts to relate the work to the three-dimensional world. Uslé plays with our expectations. *Nemo Azul* can also be read as a version of *Duda*. The works begin to dialogue with each other.

Light serves him as an element that both dissolves reality and transforms it. It bites intensely into colour. *Pintura Anónima* (1989) with its vaporous tones becomes the home for dancing light on an opaque surface. These works are small-scale, akin to cameos or to water colours in their subtlety and sense of speed. They live within their shifting, immaterial play of colour and form. *Winter Gray* (1989), for example, consists of a series of horizontal bands that are executed fairly evenly in the top section of the painting with a slight curve that comes from the movement of arm or wrist. There is a shorter group of bands beneath them that do not extend fully across the canvas. They are straighter and stronger. Running vertical from the central horizon line in both directions, up and down, are the acts of light and dark, produced by means of an uneven series of brushstrokes with what appears to be a smaller brush. We feel the presence of winter cold, of winter light, of a sharp memory that comes and goes but that we can never fully abandon. Are these the blues, greys, and greens of some unknowable sea? Whatever the answer there is a dampness in the air, a northern climate with penetrating rain and cold, bathed in the light of changing conditions.

In *Duda* the horizon lines get turned to a vertical position and open up references to Newman stripes with their push

for the sublime. *Duda 2* (1989) and *Duda 5* (1990) can be seen as specifically taking up the question of Newman's faith. Uslé "quotes" the "zip" but never assumes its religious connotations. "Quote" is, perhaps, the wrong word since when the stripe appears it is in the guise of a known and slightly "worn" common coin—friendly, familiar, and easy to recognise. There is nothing ironic in his attitude, beyond a certain playful, light humour that has always been so intensely a part of him at all levels of his living. He loves walking on the tight-rope somewhere between belief and disbelief. Uslé remains, of course, sophisticatedly aware of the intentions behind the vertical and knows that its viability depends upon amplifying its potential range of connotations. Newman's stripe, once the horizon line to landscape, becomes one more element within his deconstructive play. Uslé is passionately concerned with what can be done within the space of painting. What fits, what disturbs, what satisfies, what irritates, what comes together, and what pulls apart. He knows he is using linguistic codes whose wealth finally depends upon their capacity to generate new meanings. Like Newman, Uslé seems to sense that release is along the edges. "The zip", writes Harold Rosenberg,[31] "is a channel of spiritual tension" and for Uslé it continues to stand as a channel of energy and of concentrated nervous activity. He spends a long time studying his works and the question he puts to himself is that of how to get involved in the cadence (this is something that has never changed throughout his work). It is not difficult for us to hear Newman's words: "I removed myself from nature but I did not remove myself from life."[32] Uslé similarly works with emotions that he seeks to know and disclose and this will always be the case. The space of the painting provides a paradigm for a space in which to acquire knowledge of the world. Uslé focuses on those objects that serve as counters for the emotional colour of his life. The landscapes give way as a natural consequence to the pressures of urban life, to the patterns of streets, subways, and maps, to the grid environment of New York. It is the process of painting itself that moves Uslé towards an encounter with image - the image as an emotional and intellectual complex and the work itself as a drawing board for his passage into experience.

Duda 5 introduces a luminous disordered horizontal white band that questions the two vertical stripes that rise up along the edges, creating a swathe of light that returns us to the metaphor of landscape. Yet the essence of the work lies in the way it questions or, more precisely, is constructed out of basic doubts—doubt about the sublime as credence, doubt about unoccupied space, doubt about

an excess of authority, doubt about the nature of the divine, and doubt about the space of boundless sublimity. Uslé calls it an "exercise in primary additions, by means of a carefully measured application of successive elements. Action is guided by intention, but without discounting the verdict of pure intution. The measured use of both is what would produce the most felicitious visions."[33] In this same conversation he makes a highly pertinent remark that implicitly recognises "the drastic mutation that is occurring in our understanding of the "I" and of our changing sense of who we are. The "I" is now being radically questioned by the "we": "The act of painting is a process of constant reinvention and thereof of revision. Planning serves as a guideline, as a starting point only for an intital route."[34] In other words, we can only begin from what we know, from ourselves, from what has been done, but this inevitable "re-vision" will always be abandoned before the possibility for discovery. The canvas is a locus to search for something, to discover who we are and what our presence signifies within the world.

Uslé returns momentarily to his metaphor of eye and of periscope. Given the impossibility of rendering the outside world, he paints an eye that contains the world—an eye that is capable of embracing a quarter of the world. *Julio Verne* (1990) takes up the theme of landscape appearing in the eye and the idea of a lens. It goes back to those earlier works where a kind of sausage-shape appears floating in the landscape, matteric, without gravity, suspended, like a comet, in space. This is the last work in which the eye and the periscope will be presented as separate elements. From this point on Uslé will deal directly with vision.

Uslé's move to New York amounts to an act of liberating uncertainty. He moves into no language, trusting the imagination and allowing the eye to set up the limits of its own horizons. He produces an astonishing series of works where he loses himself amidst water and air. He has become the willing victim of his own aimless drifting, unable to find any effective holds he moves with the flow. Nothing coheres and there is no way of stopping the endless swirl of images that enter the eye. They constitute the evidences of his psychic condition—the unceasing flights, constant circlings, troubled depths, whirlpool movements, dark stains, sudden transitions, torrential outpourings and endless accumulations that constitute the ebb and flow of his own perceptions. I am referring specifically to works such as *Coney Island 2* (1991), with its jab of red that makes a lethal stab at the seascape; *Martes* (1991), with its dried blood spilt out across the murderous wanderings of the mind, sister perhaps to *Veneno* (1990-91), where poison hangs in the air and stains; *Ginseng a*

Mediatarde (1990), where the sea itself floods into the mind; *Layers* (1990-91), passionate and distilled with its blue grey rain and light reflections that falls on a lunar landscape; *Pinotchio* (1990-91), that serves as an explanation to what we might call Uslé's "aquatic grid", made with drops of water that create an architecture or a leit-motif that will become part of his language in *Boogie Woogie* and *Mi Mon*; and *Below 0ºF* (1990) that freezes us deep in the blue and green of abstract thought, at the bottom of our inner seas. It is also worth calling attention to two other tendencies manifested in this series; firstly, the pattern of interrelationships between, say, *Martes* and *Niquel* or between *Ginseng a Mediatarde* and *Layers*; and secondly, the growing impact of the American experience that is evidenced in the way in which *Martes* signals a new sense of process and flow (Uslé even incorporates his cat's steps across the canvas into the finished work!) or in the way in which *Pinotchio* juxtaposes a waterscape on the right hand side of the work with references to something like a Joel Shapiro sculpture or three letters of the alphabet on the left, or in the way in which one side of *Ginseng a Mediatarde* leads to *Duda* and the other to *Nemovision*, or in the way in which *Veneno*, while retaining the echoes of light, water and landscape, clearly announces things that are about to come.

5. Uslé now reapplies the principles of *Nemaste*: each work will now become a different experience of language and each work will be distinct from the other. I am thinking, for example, of works such as *147 Broadway* and *Boogie Woogie* (1991). The first of these looks like a night view of Broadway from his Brooklyn flat. If we read it horizontally we intuit streets, lights, office buildings, and pavements but should it be read vertically we appear to be looking out at a building with rooms lit up on different floors. We know it is neither but we wander among the suggestions not with the intention of settling on any specific reality but in the sense of allowing ourselves to be brought up against sensations through the changes in brushstroke or intensity. *Boogie Woogie* is a characteristic touch of Uslé irony playfully directed against Mondrian. Mondrian loses his linear status and becomes organic. We look through a kind of grid of seaweed. It is as if the Dutch painter had gone crazy, letting the squiggly lines of white paint pour out spontaneously against a stark black controlled line. What Uslé has done is to create a mood that corresponds more to the improvisatory moods of Jazz. *Boogie Woogie* can be seen as related to *Feed Back* or to *Asa-Nisi-Masa* but there is no specific tie between them—the elements shift their meanings as they come into new relationships.

Boogie Woogie is first shown in his exhibition, called *Bisiesto*, at the Galeria Joan Prats in 1992. At whatever the level, Uslé it is worth remembering, does very little without careful and detailed consideration. He is a mixture of intensity, impulse, and calculation. His catalogues are linked to each other, almost as a life-story, much in the same way as his works are. The quotes he uses as introductions to these catalogues are highly revealing of his intentions. In this instance he takes a passage, called appropriately enough "The Web", from *Memorias de un Prescindible* (1974) by Gaston Padilla: "To our tired and distracted way of thinking, what we see on the right side of the carpet (the pattern of which is never repeated) is probably the diagram of our existence on earth; the reverse, the opposite side of the world (elimination of time and space or the ignominious or glorious magnification of both); and the web, our dreams. ... This is what Moses Neman, carpet manufacturer and seller, dreamed in Tehran, where he has his business opposite Ferdousi Square."[35] Here, clearly enough, we have a pinpointing of a number of his major preoccupations: the weft or grid, the two sections of a work to capture different times, the work as a locus to dream within, and the metaphor of the South as a trigger for the imagination! Uslé explores his intuitions, following whatever throws itself forwards, imposes itself on the imagination, or asserts itself as presence. It is a kind of intimate mumbling and a stumbling forward in the company of the act of painting. Uslé is now tracking himself, both in terms of his relationship to New York's hectic daily living and in terms of his play, analysis, and contradictory awareness of the processes of his own pictoric language. He echoes Robert Creeley's sense of self:

To tell
what subsequently I saw and what heard
—to place myself (in my nature) beside nature
to imitate nature (for to copy nature would be a
shameful thing)
I lay myself down[36]

In other words our task is to bear witness to however we read the world, to tell of what we do with our lives. But how exactly are we to tell of them? We can begin at any point, moving forward or backward, up or down, or in any direction we ourselves choose. We go in and out of the system—a system of valuation in which we deal with complex organic data. The choice, invariably, is to track it backward into the past. The autobiographical impulse

tends to follow this course. It may be that life is not worth remembering, we may even want to forget it. Yet should the things that make it up seem of value to our memory, then it may well be a record of them, a graph of their activity as "our life", is an act we would like to perform. Uslé is now engaged in untying this complex knot that moves back and runs forward at the same time. What else is there to do? It is precisely here that creativity in its accute self-awareness of its glorious failure becomes a privileged monument. Not because it imposes authority but because it says, in the actual moment of saying, what has not been said and what somehow we have been waiting to be said!

6. Uslé opens the catalogue of his next show, *Haz de Miradas* (1993) at the Galería Soledad Lorenzo in Madrid, with another equally significant quote. The text used on this occasion comes from Roland Barthes: "The writer recognises the freshness of the present world, although he can only make use of a splendid, dead language to reflect it. When faced with a blank page and about to choose the words that must frankly mark his place in history and leave a testimony of his acceptance of their implications, he notices a tragic distance between what he does and what he sees. The civil world now forms a true Nature before his very eyes, and this Nature speaks, creates living languages from which the writer is excluded. On the contrary, History puts a decorative, committing instrument into his grasp: a writing inherited from a previous, different History, which is not responsible for, but which is, nevertheless, the only one he can use. A tragic quality of writing is therefore born since the conscious writer must fight the overwhelming ancestral symbols which, from the depth of a strange past, impose literature on him as a ritual rather than as a reconciliation."[37] In other words, the artist cannot escape what Harold Bloom calls "the anxiety of influence", the weight of a specific tradition as a determining force in the elaboration of an artist's language. Uslé has his own long line of dominant fathers: Miró, Mondrian, Reinhardt, De Kooning, Malevich, Newman, Duchamp etc. Like all fathers they fall under question.

Language itself becomes the protagonist as Uslé moves into its highways and byways—its deceits, its affectations, its overhelming clarities, its sophisticated mix of brilliance and simplicity, and its complex honesty and easy lies. Uslé is aware that the center of the poetic self is narcissistic self-regard. Deconstruction serves him as a methodology to dissolve this into irony. One wonders if he is not succumbing to De Man's serene linguistic nihilism? Is he seriously flirting with an alternative vision? A vision that De Man articulates in the following terms: "The possibility now arises that the entire construction of drives, substitutions, repressions, and representations is the aberrant, metaphorical correlative of the absolute randomness of language, prior to any figuration or meaning."[38] Are the tension and surprise now in the concept rather than in the realization? *Simultáneos* (1993), *Hilanderas*, and *La Habitación Ciega* (1992) might stand as reference points to this deconstructive impulse that has become one of the focal points of much of Uslé's recent work. These works look at the nature of doubt and certainty, at the relationship between reality and perception, and at the grammar and syntax of painting. *La Habitación Ciega* deals with two iconographies drawn from the double pictures of 1985. The title refers to the meaning of abstraction and to the texts of Reinhardt. I imagine that Uslé is thinking of the way in which Reinhardt questions the precise nature of the artist's involvement in a work of art: "What kind of love or grief is there in it? I don't understand, in a painting, the love of anything except the love of painting itself. If there is agony, other than the agony of painting, I don't know exactly what kind of agony that would be. I am sure external agony does not enter very importantly into the agony of our painting."[39] In other words, there is nothing behind the picture, nothing but the image. Uslé seems to say, "Yes, well maybe, but there is nothing else because in a sense we have not pushed the button for the light". It is here that we can sense Uslé qualifying this deconstructive impulse to which I have just referred. He insists that the pictoric medium is not simply made up of its physical components. It also consists of technical know-how, cultural habits, and the conventions of an art whose definition is in part historical. Uslé is caught between two cultures, between European and American experience, and equally between lived experience and dream. The work has, as I have just said, two parts: one Phoenician the other Caribbean. It is a typical piece of Usléan humour on the nature of abstraction. He sees Reinhardt as adopting a position that is almost "blind"—a blindness that clearly manifests itself in his case in his preference for black. The consequence of such a choice is that the image is almost invisible. The "blind room" of the title represents memory and mind. This room has to be closed if one is to paint. But if the lights are switched on, then all the insects of memory come out to play. We encounter a grid through which we look at the two landscapes. On the right hand side we have sun and sea;

on the left the mood is more Phoenician. When the switch is pulled, the blue monochrome starts to speak. The work playfully deconstructs Reinhardt. Uslé observes that he was also thinking of Wittgenstein's proposition when he asks us if we can still be sure that the table will be there if we turn the lights off! The Blind Room for Rheinhardt becomes a place to await the transcendental, but for Uslé it is an old trunk in the attic bundled full of memories! In *Hilanderas* he again takes up the metaphor of the web. The brushstroke weaves in and out as if he were making a tapestry or a carpet. There is nothing expressionistic about this action. It is, to the contrary, controlled and humorous: a language-game. Is Uslé suggesting, in the terms of Wittgenstein's late doctrine, that outside human thought and speech there are no independent, objective points of support. Meaning and necessity are preserved only in the linguistic practices which embody them? Paradoxically in this work the brushstroke comes to serve as a container, leaving behind it forms akin to piers and marshmallows! The paintbrush leaves in its wake its own mysterious and comic marks!

There is little point, however, in confronting these works from what is simply a formalist position, as the self-sufficent dance of abstract language. He has a grammar that we can talk of. But talking of it does not really bring us to the real nature of its effects. How are we effectively to read its seductions? Is he simply concerned with returning painting to a text that calls for a strong reading? To the status of an autonomous object? If so, it is a perverse return that suggests it both only is and never only is? Let me return again to De Man: "The grammatical model ... becomes rhetorical not when we have, on the one hand, a literal meaning, and on the other hand a figural meaning, but when it is impossible to decide by grammatical or other linguistic devices which of the two meanings (that can be entirely contradictory) prevails. Rhetoric radically suspends logic and opens up vertiginous possibilities of referential aberration"[40.] Is Uslé representing (and this is where I myself feel most comfortable in setting him) and intuiting new subjectivities and new sensibilities that fashion our contemporary sensibility. In other words his stance to abstraction is not spiritual, not metaphysical, not analytical, not decorative. Neither is he creating hedonistic surfaces, not seeking to impose the authority of a personal language. He is rather engaged in a rhetorical exploration of "vertiginous possibilities". Uslé is aware that reality is a nice place to visit. Sometimes!

He pays intense care to every detail whether it be the movement of hand or arm, the effects of one brush as opposed to another, the switch from painting above or below the surface, or the introduction of a drip. They remain lyrical works alive with the sense of something that is being risked and yet at the same time explored and controlled. There is an abundant sense of fun, of playing on many "textual" levels, of complicating the referential field. He often moves out from a specific image-source. He plays with it fold within fold, chews it, endlessly layering in colours and ideas. These works appear as an inexhaustible meditation on the possibilities of the medium. Uslé knows language has become the protagonist and he deconstructs it with a fluid, light and elegant precision. He can exploit organic shapes, set up a grid, play with metaphor, place line on monochromatic fields, or create a conflicting play of depths. Each one is its own man! Does *High Noon* (1992) pick up on the idea of a film-frame or is it an image of light through bar-blinds in the boiling mid-day heat? Does *Gramática Urbana* (1992) conjure up visions of a street plan of New York? Does *The Marriot Game* (1992) refer to the effect and the appearance of the lifts running up and down on the outside of the building? The questions don't need answering. They are simply part of a larger play situation where Uslé keeps on responding to the busy demands and potentials of pictoric language. They are luscious, contradictory images that demand a lot of space. This is an observation as true for the more vaporous-toned works as it is for those that use vibrant and explosive colours. Again and again he makes something of nothing, as if to say "this is also a picture". *Blow Up*, for example, is almost nothing and stands before us totally enigmatic. It is a radical work made up entirely of suggestive brushstrokes, mixing the luxurious with the sordid. Almost anything goes provided he gets it right! The works interrogate the viewer, sometimes from a vantage point of extreme simplicity, sometimes from one of sought complexity. He shows us what the hand does, bringing us up against the intimacy of nuanced feeling. He wants us to be aware of pressure, of the quantity of paint on the brush, of where the hand stops, of the whip-lash potential of a line, and of what it is that calls forth a figurative reference. He asks us to play along with him and to think of speed, surface, weight, and of the broken rhythms of stops and starts. We move from landscape to urban confusion, from ironic quotes to the strange elegance of awkward bedfellows. Uslé moves in out of stories, not narrating them but allowing his imagination to stray within them as one more possibility. Things find their own justification for appearing. Jerry Salz neatly sums up the impact of *España es una rosa* (1992): "the border to border saturated red rushes to meet your eye - it comes on

strong. But then you realize that as fast as the red is moving the white lines are drifting forward in front of it. This is a particularly mute painting —speaking in a sign-language of form. The painting, as simple as it is, establishes three different spaces—close, middle and far - and has an almost celestial sense of balance. You can read it three ways: as abstraction, as landscape, and as an illusionistic space: a picture, a painting and a vision.[41] Uslé often uses tripartite division, keeping all the balls up in the air and constantly bringing new eggs into the basket. He delights in complex spatial arrangements. He plays, wheedles, laughs, seduces, disturbs, contradicts, and digresses. All possible attitudes and strategies can be "performed" on the surface. He proposes a kind of systemless system, full of tics that never slide into mere recipe. Uslé sits down every day with his own crossword puzzle and with his own vocabulary of known and unknown words. He also makes use of polarities, or perhaps it is not so much a matter of direct opposites as of contiguities: a thin line with a thick one, fast with slow, gloss and matt. Though it is never as programmatic as my description suggests. In much the same way he contrasts grid and gesture, construction and expression. Yet Uslé's grid is never as precise in its definition as it tends to be in the American exploitation of the same form. It has been bruised and humanized across time.

The term *Peintures celibataires* is, it hardly need saying, an ironic play on Duchamp that Uslé lifts into his own punning territory to underline the fact that each one of the works stands alone. Each has its own particular aura, its own genesis. There are evident genetic mutations, evident cross-breedings, but they stand together and alone. *Me enredo en tu cabello* (1993)—a work that has a lot to do with drawing—is one example of what might easily be termed "woven complexities". It literally shows the brushstroke playing over and playing under the painting, creating the impression of hair or the imitation of wood grain. Yet the irruption of a sudden horizontal band produces a shift and we lurch into a sensation of landscape. *Key or Perfume* (1993) is equally startling. It is a succulent exploitation of vinyl and dispersion, interrupted by sudden shafts of light that reveal the undercoating of the canvas while four laser-like beams of not quite the same length carve up the space and heighten the tension. Is Uslé involved in painting as an exercise in decoration? If so, only to the extent that the decorative is a way of presencing the world as a locus in which the imagination can build its own palaces and its own set of pleasing artifacts made up of patterns, of images, and of appropriations from other language-systems. What Uslé

has done is to create an inclusive grammar where things meet each other in a state of nervous tension, go against each other, come towards each other, contradict, reaffirm, lose themselves and return in a series of complex and infinite steps.

Mi-Mon (1993), for example, picks up on his readings of Miró and Mondrian. It combines the spontaneous with the cold. Uslé was clearly moved by Mondrian's search for contact with a world that lay beyond, or beneath, the outer shell of matter. This search is particularly evident in the Dutch painter's early works where the figure compositions have all the force of religious meditation and clearly line Mondrian up with Friedrich, whose work had also permeated Uslé's Northern landscapes although it had never been a direct influence. Uslé may well have felt the weight of Mondrian's remark: "The cultivated man of today is gradually turning away from natural things, and his life is becoming more and more abstract".[42] Felt it, but at the same time recognized that it was very much part of its time, and that he was under no onus to choose between the two, that things were more relaxed, less polar and less dialectic. In this work Uslé questions language as much as he questions painting. He joins two premises: the web as the definition of the space and the play with more organic and capricious elements. He brings them together in the same space and thus juxtaposes what for the avant-garde artists have been opposed concepts: the rational against the organic; a world without curves and diagonals against the Surreal. This work will find its echoes in *Mosqueteros*.

In *Huída de la montaña de Kiesler* (1993) Uslé gives protagonism to a decorative line that he has copied directly from the American designer Kiesler. The line could also be taken to represent a mountain. There is a figure-like shape running away in the corner. The figure has legs and is intent on escaping. It could be an ant, or a character out of a science-fiction film, but perhaps more than anything else it recalls the figure of Red Riding-Hood running back to her house in the forest. But there is no escape since she is tied to a thread that links her to the machine. She is irremediably bound to it and thus becomes an integral part of the larger metaphor of the Duchampian machine that generates abstract images. This work gives rise, in fact, to all the smaller works in the *Peintures Celibataires* series. It is really a meditation on abstraction, as are *Amnesia* (1993) and *Comunicantes* (1993). *Amnesia* is constituted out of what is forgotten, produced from the literal minimals of painting, out of nothing but the weight of the brush on the canvas and the trace, or mass, that it leaves behind once the brush is removed. In much the same way *Comunicantes* (1993) - another touch of Usléan irony on the idea of Duchamp's

"communicating vessels" - presents the evidence left by a brush that has been loaded with paint, moved down the canvas, halted, and removed, only for the operation to be begun once again. It leaves the impression of a glass with ice or water inside it! *Wrong Transfer* (1993) functions both formally as a confrontation of order and disorder and as a metaphor for images of city. The volumetric asserts itself as presence. It is an abstract picture that encourages figurative or metaphorical readings on three levels: as an entrance to the subway from which there is no exit; as an aerial view within which the lines constantly escape and generate new paths; and as a post-technological version of *Blade Runner* where the top section resembles a perspective and the lower a wild ground of lights and architecture!

David Pagel succinctly describes this jig-saw puzzle where Uslé moves the fragments around the board, re-locating and never quite repeating: "expansive quasi atmospheric surfaces yield nothing of their bold frontality, nor retreat into illusionistic deep space, yet seem to dissolve into an ethereal realm of warm light, reflections, soft edges, shadowy echoes, and graceful segues. Here momentary flashes of blinding white brilliantly accentuate the constrasts that vitalise his art of indeterminate displacement; gaps of raw canvas, drips of pure pigment, off balanced, uneven grids, and singular vertical zips infuse an electriying urgency into Uslé's otherwise casually elegant, often unrepentantly whimsical abstractions"[43] It may well be that the real liberation of experience is to abandon ourselves critically to imaginative play!

In 1994-95 he showed *Mal de Sol* in the Galería Soledad Lorenzo. It is as if he were working with a series of sentences as separate acts of creation. They are elementary instances of what the painter has constructed. Wittgenstein, as we all know, believed for a time that a proposition is the disposition of its names, and that it pictures a possibly equivalent arrangement of objects. Each of these elements contrives a moving unity of fact and feeling. Uslé works in a similar way, starting out from a *tabula rasa*, filling it with discrete elements so as to create an image to brood upon. He has always been concerned with holding time and on this occasion he incorporates a series of new devices. I recall passages from both Beckett and Borges that deal with a similar sense of joining together disparate elements. One of them comes from the opening of Beckett's *Ping*: "All known all white bare white body fixed one yard legs joined like sewn". It perfectly suggests the endless process of imagining out of misplaced, abandoned, and decontextualised fragments. The other is Borges's story about a village librarian who was too poor to buy new books; to complete his library he

would, whenever he came across a favourable review in a learned journal, write the book himself, on the basis of its title. Uslé has something of this attitude in his work: he writes stories on stories that have forgotten their sources. The works from this series of *Mal de Sol* are like "flashes" that are intended to entice, surprise, and dazzle. William Gass in writing of Nabokov as a fabulator brings us in contact with Uslé's intentions: "Form makes a body of a book, puts all its parts in a system of internal relations so severe, uncompromizing, and complete that changes in them anywhere alter everything; it also unties the work from its author and the world, establishing, with the world, only external relations, and never borrowing its being from things outside itself."[44] Uslé is also a fabulator—a fabulator who uses fragments of the world to dream with. It is, indeed, quite extraordinary to see how his photos, often taken years before, relate so intensely to some of the works now being produced in his New York studio— photos taken from a plane through the window onto the wing and sky, or of railway lines taken from the platform, or of architectural elements. Yet, Uslé is also in a sense formless. He does not believe in the grids. It is as if he looks at the world through smashed glasses, finds what Gass calls in *King, Queen, and Knave* "insistent blossoms": "Presently the bed stirred into motion. It glided off on its journey creaking discreetly as does a sleeping car when the express pulls out of a dreamy station"[45] Uslé blends oneirocism with critical analysis. The works evolve over a period of time so that the act of painting becomes itself the locus of adventure and discovery.

This work is now becoming increasingly more prolix, allusive, and convoluted. It is openly tolerant of chance and disorder. It defines a kind of anti-form, feeding off and stealing from painting's bones. It explains, perhaps, why Uslé should choose to quote from Nabokov in his introduction to the exhibition:

The sun is a thief: she lures the sea
and robs it. The moon is a thief:
he steals his silvery light from the sun.
The sea is a thief: it dissolves the moon.

Mal de sol serves him as a title that links and associates the works with the kind of images that danced across his mind under the effects of sunstroke. When he tries to recall the incident he sees snatches of light that were like the shaking of a kaleidoscope. He notes: "I cannot remember the forms well, but I do remember the weight of their light. Without becoming patterns, some of the broken-up images unfolded into almost geometrical shapes similar to

dry flowers or stars. I could not stand them and even with my eyes shut they dazzled me. They were never fixed and in their active fragmentation they gave birth to new images." These words are a perfect gloss for looking at the works, indicative of his understanding of what is at stake. *Mal de sol*, the work that gives name to the show, is in Uslé's own words made up of "strange light" and united by the "fragile bond of its diverse components". It is an extraordinary work - one that joins him more to artists such as Polke and Salle rather than to those with whom he is usually associated in the States. It throws out shadows from elements that aren't there, juxtaposes some frosted twigs with a surreal organic shape painted with a large brush. It has a kind of pin-striped shirt-cuff looped under it. There are three loops that have a loose relationship to the horizontal bands inset on the other side of the work. The work is utterly off-key, as empty as one of the Kurosawa winter landscapes that Uslé so admires. It is isolated within an inner silence from which only a new language can emerge. The inset has a screen-like effect of blur with no legible image. Everything lies close to the surface.

These recent works are, as I have been arguing, deconstructive in push. The way in which they are built up of varying elements has much to do with what William Gass says of fictional characters. He argues against the analysis of characters as if they were people: "A character, first of all, is the noise of his name, and all the sounds and rhythms that proceed from him."[46] Uslé gives us the noise of his name and builds from amidst the voluble. He proposes a new sense of subject - of multiple subjectivities - not as an aesthetic exercise but as a paradigm of a slipping and shifting sense of identity. It is this same novelist who, in *Willie Master's Lonesome Life*, neatly defines the role of the imagination for us: "Imagination is the unifying power, and the acts of the imagination are our most free and natural: they represent us at our best"[47] Thus painting is a means of exploring language itself which is viewed in a particular space, *le lien du langage*, and which has its own spatial and temporal conditions and dimensions. The only possible subject for painting becomes painting itself. It is under this light that we might look at *Asa-Nisi-Masa* (1994-95) and *Un Poco de ti* (1994). The title of the first work comes from *Fellini 8½*. These are the words of the spell the children use when, on the point of falling asleep, they see the eyes from a face in a picture looking at them. They feel frightened and say the magic words in order to protect themselves. Uslé recalls in relation to this work the first picture he remembers seeing in his own childhood - one that left an equally indelible impression on him: an

image of a nun with her head in her hand that hung on one of the monastery walls. The three lines in the work correspond to the words of the spell: asi, nisi, masa. The three words flash out across the work in three movements as if registering a voice on a gramophone, or a heart-beat, or simply the impression of a dream figure, caught in the night, in deep sleep. He is asking us to think and feel with pleasure before a picture. The painting cannot represent the world so the best we can do is to surrender to its spell. The work stares back at us, just as we look at it. *Un poco de ti* is similarly made up of almost nothing. It is like some kind of futurist movement across a darkened space. It is a matter of nuances, of differences at the level of pressures, intensities, registers, and effects.

Txomin Badiola, who shares with Uslé the idea of exile to New York, or more correctly of "journey" as of rites of passage, puts his finger on the issue when he takes once again through one of the key postmoderen arguments: that the painter, archetypal figure of artistic creation, the author-ity, was radically placed under question by the Conceptual Artists who felt that his artistan skills were outmoded for a post-technological society. It is an argument that clearly lays a claim for the recognition of the Conceptual Art of the mid-sixties as the starting point of postmodern art (although in literature or theory the term was already being used in the late fifties). It hardly needs repeating that painting was submerged under much postmodern dialogue that openly declared its preference for photography and installation. It recovered its "strategic" potential at the beginning of the eighties with what has been called the "return to the pleasures of painting". The painters, as one might expect, showed themselves capable of incorporating within their own medium all the characteristic concerns of postmodern poetics - collage, appropriation, non-style, parody, and pastiche. These preoccupations were already fully manifested in the novel, that had long since recognized that reality had become simply one more fiction and had consequently yielded to the fascination of a metafictional play with language codes. This is precisely, and inevitably, the position that Uslé takes when he settles in the more evidently postmodern climate of the States. The question was to find a stance that would allow him not to recover but rather to continue the act of painting. Let me quote Badiola's words from his essay, "Juan Uslé in exile with painting": "that to accept consciously and affirmatively, the limitations of the medium can create a ritual, a contract, a network of exchanges between appearances, a possibility for painting."[48] Uslé exploits two characteristically postmodern strategies: the move towards surface and the

tendency to make the referential field more complex. The question is then to find this stance to reality within the discipline of painting. Such stances shift according to the circumstances of each man's life. Uslé affirms his desire to look for what he calls a quality of lightness in painting and in living. He turns to multiple superpositions of layers of color and to the subtle evidences of the brush. Badiola refutes that it is meta-painting and in part he may well be correct. Yet it is equally evident that the more Uslé explores the field, the more an ironic self-consciousness will come into play. Badiola himself finds no way of avoiding the term "intertextuality", a highly appropriate term that situates us again within the context of postmodern and deconstructive theory. I doubt if Uslé has read John Barth's essay "The exhaustion of Literature" but it deals with writers he much respects such as Beckett, Nabokov and Borges. Barth notes that the death of the novel becomes the inspiration of a new kind of fiction. He observes, thinking specifically of Borges: "how an artist may paradoxically turn the felt ultimacies of our time into the material and means for his work—paradoxically because by doing so he transcends what had appeared to be his refutation. In the same way that the mystic who transcends finitude is said to be enabled to live spiritually and physically in the finite world".[49] The expression "felt ultimacies" might serve as an "umbrella term" for these recent works.

Uslé opens his catalogue text to his exhibition at John Good in 1994, *The Ice Jar*, with a passage that reads like a film-script: "An image: New York again. From a train, the F returning home. Between 42nd and 34th Street an image appears, or rather a sequence, or even better, something so shocking and real like two trains running parallel to each other, gaining speed. Cut image of the D train express via downtown from the local F. Sequence cut through tunnels, entries and pillars. Bright image, orange and silver, crystal reflection. Superimposed tunnels and lights disappear into a new tunnel, this time longer, in order to appear yet again in the 34th Street stop. Almost simultaneously. Image of yourself, not of your presentation but of your displacement, reflected and identified in the displacement of another train. An image or a sequence, perhaps a long instant as intense as it is noisy and fast, as anonymous as it is discrete. The inhabitants of the train-car seem remote, detached. I was returning from the bank, I had returned to New York and was again living with the strange yet pleasant uncertainty of the image, of the cross, the unmistakable voice of the 'mestizaje'"[50] The images in these works permit us endless voyages, real or unreal, exotic or local.

What we have then is a series of rapid partial perceptions of the kind that urban life offers. *Bilongo* (1994) presents us with the by now reassuring and characteristic, but never regular, grid that seems to stagger around drunk under the weight of its own reference and become the structure for discordancy, for violent, humorous, and disruptive interventions. It is full of little windows that look out onto a slipping world where nothing, any longer, is quite what it seems to be. As such it is almost an image of contemporary schizophrenia in all its anxious brilliance: a world of dark splotches, stains, and off-key geometries. Uslé paints an order that is yielding and breaking at the seams, but somehow, at the same time, remembering what it once was or had pretended to be. *Me recuerdas* (1993) is equally surprising and is related again to the image of the grid-system that everybody living in New York carries with them. These little shapes, slips, and freehand lines are all full of their own stories. They are memory-boxes. There is little that joins one fragment to another beyond the fact of contiguity!

Uslé in this same catalogue makes what amounts to a significant declaration of intent: "Painting is an invention framed in search of its own redefinition. In my case, as in a path split into occasionally opposed zigzags, solitude and silence have been necessary to favor more serene, less anxious, encounters."[51] He signals three constants that underlie his work as major concerns:

1) Duration, the measuring of time. The attempt to deposit and suspend in the work all the time possible.

2. The attempt to build a unified and complex space from the confrontation of a space that is alive and experienced, to another that is mental and imagined.

3. And ... lightness, which I would most happily remain with now. The loss of weight.[52]

To read them is to recognise how little they have changed across the years. Uslé's journey has involved a significant shift in perspective, in accordance with a careful and cultivated maturity of the mind's eye, but no substantial shift in his essential interests. Uslé recognises that there is in painting a traumatic, almost insurmountable distance between the world and the language, even greater than the one described by Barthes in his essay: the impossibility to name the world. This impossibility finds an intimate reflection in the act of painting. It provides an echo of the distance which exists today between the human being and the rest of the world. Few media are so lonely and talk so naturally about loneliness as painting; and this is an ineffable truth that affects its practitioners in a special way. Uslé tackles the increasingly thorny issue of how to canalize desire and of how to propose and question from within painting's flux and

how to canalize desire from the means of the practice. His works have all the brilliance of fireworks in the late sky. They call forth our common shipwreck.

Uslé exploits the potential for disorder and holds it in a strange tension. Alisa Tager notes perceptively: "By layering transparency upon transparency, flickering line upon diaphonous plane, his paintings are simultaneousy thin and juicy." Uslé might have preferred the adjectives "light" and "seductive" but Tager's point is correct. He disperses light in these works. It flickers across, pierces through, and momentarily bathes. There is endless nervous activity in what are apparently secondary areas of the work. We are often left wondering what is going on? And Uslé smiles perversely as he plots yet another murder! He deconstructs the metaphysical dogma of abstraction as a code and puts in its place a less pretentious, less egocentric form of exploration. When Uslé talks about lightness he is taking not only about the floating presences of the works but of a way of inhabiting the world. He is alone with his imagination, with nothing to believe in, but with new forms of freedom within his reach to build his own magic moments. He makes his own rules from the rules. He recognises the inability of traditional beliefs and structures to make sense of contemporary experience. He proceeds through action and destruction as if he were convinced that things attach themselves to wrecks. We can never be too sure as to what Uslé is pointing at. He puts new content into a known form of abstraction. *Esquivio*, for example, takes up his preoccupation with two movements or two times. The grid seems to be set up so that the brush can remember something even as it subtly modifies something else. Presence is asserted before sliding back into the night. Uslé specializes in images that we have not seen before but have somehow been waiting for. *Líneas de Vientre* (1993) looks like a computer virus with its blotches, stains, and polka-dot pattern. It dazzles optically as it slowly gets chewed up! I can't help thinking of what Jameson has to say about the prodigious expansion of the culture industry which has produced "stuffing" in such large quantities that none of us can now literally escape contact with it.

Increasingly he has come to deal with the ways in which consciousness reads a world replete with uncertainty. Uslé tolerates anxiety and accepts the untidy contingency of existence. He celebrates the problematic, the discontinuities, and what Bartheleme felicitously referred to as the wine of possibility. Uslé changes the way we can come to look at life and is genuinely perplexed by it. *Yonker's Imperator* (1995-96) accomodates with immense ease a range of distinct unrelated grammatical signs: line,

brushstroke, a white almost figurative element in the centre, a squiggle like wire-wool etc. It is a highly artifical and self-reflexive work. What Uslé is, in fact, doing is to comment on De Kooning's last paintings where the American painter had to use a different kind of intelligence to compensate for his physical disabilities. No longer able to paint directly as physical presence De Kooning has to represent it, by completing the essential nervousness with immediacy of line at different moments. The line instead of being an outpouring of nervous activity is a strategic ploy: not the act but its representation. Uslé, in other words, recognises the way in which life traces itself, gathering the discordant and incongrous into a loose collage. This play with a capriciously mixed bag of grammatical elements is even more evident, as one might expect, in *Mecanismo Gramatical* (1995-96). It suggests the systemless systems characteristic of Chaos Theory! The doodle forms in the middle are direct transcriptions onto the canvas of the scribbling Uslé did on a pad while talking on the phone. To the left he can see a kind of telephone receiver that emits the messages like confused sound waves; on the right the shape reminds us of a telephone-rest where the receiver will be replaced after the call. It also seems to me to have Duchampian echoes! Along the bottom of the canvas we have a series of "pages" or "letters", each one written in extremely simple language. All of them are related to Uslé's works and it is as if he was setting out for us the basic grammatical elements of his pictoric language that all stand as the intimate messages of who he is. Finally they also seem to suggest the compartments of a train and thus return us to the metaphor of journey. They are attached, and it cannot be otherwise, to the disordered immediacies of spontaneous conversation. This concentration on the protagonism of language as the most intimate representation of who we are is becoming more and more acute in his recent works: It manifests itself in the majority of them, as, for example, in *Mole con deseos* (1995), which made up of three distinct shapes and colours floating on a dark ground that have been produced by different motions of the hand and brush, or in the favoured reductive nothingness of *Repletos de sueño (amnesia)* (1966) that impertinently makes yet another picture out of nothing, creating tension by the mere juxtaposition of dark horizontal and vertical bands—the lower vertical bands suffused by sharp patches of light. These paintings from 1995-96 recently shown in the MBAC in Barcelona, with grounds prepared almost as if they were to be used for fresco. Their extremely delicate surfaces register all movements as acts of loving. Their subtleties demand our

fullest attention. Uslé asks for complicity. There is something needed about their mixture of irrelevancies and clichés, something electrical about their aching dances of joy and uncertainty, something familiar and refreshing, and something that never lets the spectator off the hook. In short, something utterly addictive!

We have followed Uslé's journey from the language of landscape to the landscape of language. Contemporary philosophers now argue that language is the last home of the concept of truth. Uslé's songs carry this conviction.

[1] M. Rothko, quoted in Selden Rodman, Conversations with Artists, New York, 1957, p. 64.

[2] J. Uslé, interview with K. Power, New Spanish Visions, Albright Knox, Buffalo, 1990, p. 103.

[3] Ibid., p. 103.

[4] Ibid., p. 103.

[5] The title eliminates an "r" from Andarra, from the name of a village in Santander. Uslé thus signals his preference for the composite over the specific. (The title is also a pun on "Andar a Tanger" or Walk to Tangiers).

[6] Ibid., p. 106.

[7] K. Power, Juan Uslé: "Di fuori chiaro", Galeria Montenegro, Madrid, 1987, p. 6.

[8] Ibid., p. 4.

[9] Ibid., p. 9.

[10] Conversation with Rosa Queralt in "Diálogo con el otro lado", Galeria Joan Prats, Barcelona, p. 35.

[11] Octavio Zaya, Insomnios para los Ultimos Sueños de Capitan Nemo, Juan Uslé, Montenegro, Madrid, 1989, n. p.

[12] J. Uslé, in conversation with Rosa Queralt, Bisiesto, Galeria Joan Prats, Barcelona, 1992, p. 38.

[13] Ibid., p. 38.

[14] J. Uslé, converation with Rosa Queralt, op. cit., p. 38.

[15] Juan Uslé, Ojo Roto, Macba, Barcelona, 1996, p. 139.

[16] Ibid., p. 165-166.

[17] J. Uslé, quoted by Octavio Zaya, op. cit., n. p.

[18] Juan Uslé, Macba, Barcelona, op. cit., p. 166.

[19] Juan Uslé, Spanish Visions, op. cit., p. 114.

[20] J. Verne, Twenty Thousand Leagues Under the Sea, Penguin, London, 1992, p. 125.

[21] J. Uslé, Ojo Roto, op. cit., p. 166-167.

[22] J. Uslé, Conversation with Barry Schwabsky, Tema Celeste, Milan, 1988, p. 7.

[23] Ibid.

[24] Roy Fisher, Nineteen Poems and an Interview, Grosseteste, Staffs, England, 1977, p. 7.

[25] J. Verne, Twenty Thousand Leagues Under the Sea, Penguin Books, London, 1992, p. 66.

[26] J. Verne, Ibid., p. 67.

[27] T. Badiola, Peintures Celibataires, Barbara Farber, Amsterdam 1993, n. p.

[28] J. Uslé, op. cit., p. 107.

[29] Ibid., p. 107.

[30] A Thousand Leagues of Blue, Juan Uslé, Barbara Farber, Amsterdam, 1990, p. 14.

[31] H. Rosenberg, Barnett Newman, Abrams, N.Y., 1978, p. 52.

[32] Ibid., p. 246.

[33] Op. cit., Rosa Queralt, p. 37.

[34] Ibid., p. 35.

[35] J. Uslé, Bisiesto, Galeria Joan Prats, Barcelona 1992.

[36] R. Creeley, Was that a real poem and other essays, Four Seasons Foundation, Bolinas, Cal, 1979, p. 60.

[37] Roland Barthes, Part 11 La Utopia del Lenguaje, EL Grado Cero de la Escritura, Edicion Siglo XXI editore, 1973.

[38] P. De Man, quoted by Harold Bloom, Deconstruction & Criticism, Routledge and Kegan Paul, London, 1997, p. 4.

[39] A. Reinhardt, Theories of Modern Art, ed. H.B. Chipp, University of California Press, 1968, p. 565.

[40] P. De Man, "Semiology and Rhetoric," Diacritics 3, Fall 1973, p. 29-30.

[41] J. Salz, Haz de Miradas, Soledad Lorenzo Madrid, 1993, p. 17.

[42] Piet Mondrian, Natural Reality and Abstract Reality, Theories of Modern Art, ed. H. Chipp, Univ. of Cal. Press, 1968, p. 321.

[43] D. Pagel, Banco Zaragozano, Zaragoza, 1992, p. 92.

[44] W. Gass, Fiction and the Figures of Life, Knopf, N.Y., 1970, p. 119.

[45] Ibid., p. 114.

[46] W. Gass, Tri- Quarterly Supplement 2, 1968, p. 27.

[47] Ibid., p. 27.

[48] T. Badiola, op. cit., n. p.

[49] J. Barth, The American Novel since World War Two, ed. Marcus Klein, Fawcett Pubs, Greenwich Conn, 1969, p. 274.

[50] J. Uslé, The Ice Jar, John Good, New York, 1994, n. p.

[51] Ibid., n. p.

[52] Ibid., n. p.

HUNGER AND TASTE: ABOUT JUAN USLÉ

PETER SCHJELDAHL

Complacencies of the peignoir, and late
Coffee and oranges in a sunny chair,
And the green freedom of a cockatoo
Upon a rug mingle to dissipate
The holy hush of ancient sacrifice.

WALLACE STEVENS, "SUNDAY MORNING"

"Painting is about what isn't," a wise painter said to me. I think it is true. Painting expounds speculative worlds. Other arts do, too, but none with painting's virtue of being wholly present instantaneously, in no time. A painting ignores duration. The time we spend looking at it passes elsewhere than the actual world. Imagine the flow of real time as a line, then the moment of contemplating a painting as a second line, perpendicular to the first. In that moment, we live sideways, athwart time's flow. Later we may note by a clock that minutes have passed. This does not surprise us any more than, after swimming across a river, we are surprised to emerge downstream from where we started. The current acted upon us, of course. But we maintained a direction independent of the current, as we swam.

The unreal time we spend with painting, like the more

equivocal time we devote to poetry, music, and film, is so important to us that it requires no defense. We conceive and enjoy speculative worlds as a matter of course. It is something we do. We must do it, apparently. We have it in us to do, and whatever is in us either comes out or, festering, sickens us. Painting is not a luxury, though our need for it rises to consciousness only when other needs, starting with food and shelter, are met. Painting may then connect us with a yearning that seems to us, in our fed and sheltered bodies, more primordial than food and shelter. It has something to do with eternity.

She eats a sandwich in her apartment and looks at a painting. The painting is by Juan Uslé, whose art excites the eye and is friendly to philosophizing. As she looks at the painting, the second hand on her wristwatch swings through a wafer of space. The painting is flat, like the wall it hangs upon. She is not conscious of the wall. She is not present to the ticking seconds. The moment of her looking veers across time's course. It is a moment of crisis for the human race. Not only always in crisis, the human race *is* a crisis: an ever emergent problem, an emergency. The problem allows no viewpoint outside itself. Painting provides an anti-viewpoint–untainted by existence, delightful or terrible with nonexistence. To her, the Uslé is delightful and not apparently terrible, though something about it thrills her with worry.

Humanity's permanent crisis changes form from age to age. A current trouble pertains to human bodies that have their usual capacities–apparatus for digesting sandwiches apparatus for enjoying paintings–but lack shared and believable stories to exalt the conscious exercise of those capacities. (Must we be exalted? Yes, if we are to take the measure of ourselves beyond death's sadness, which otherwise measures everything.) She tries to believe things that exalt her satisfaction and interest, but in this world, under the regime of today's crisis, she fails.

Uslé's painting understands her failure, and not only that. It understands, in a certain way, the totality of her situation. She perceives this with gratitude and anxiety. (She is not entirely happy about what is in her to be understood.) Uslé is an artist of today's crisis: that of 1996, speculating from New York. When he is painting, Uslé understands the dissatisfaction of her satisfaction and the ennui of her interest. They are subject matter of his work, which, with rigorous honesty, accepts the epochal disillusionments of art since the 1960s and flavors their formal remnant with pleasures that are latent in tubes of paint.

Uslé's painting vibrates with intelligence on the threshold of beauty. It does not cross the threshold, because something prevents it: the contemporary truth. I propose that Uslé makes of hesitation–catch, hitch, compunction, fear–on the verge of beauty a fully formed speculative world. People of the future may look at his paintings and comprehend rather precisely what did not exist in 1996: so much certainty and enjoyment, so much beauty. All unreal, all completely hopeless–but, as registered in the paintings of Juan Uslé, exceedingly fine.

Beauty is what happens when I am powerfully attracted to something or someone and just as powerfully held back from the thing or person by awe. Immobilized in a standoff between desire and reverence, my being melts into itself. My mind and body merge in a rush of praise. A painting by Uslé activates both terms of beauty: attracting by Dionysian sensuousness, if you will, and arresting by Apollonian form. But no standoff occurs. For that, a story is needed that would situate Uslé, painting, and me in an orderly, meaningful universe. There is no story. My attraction to the painting is unchecked, and I pitch into its pleasures, only to realize that I am lasciviously embracing a ghost. The work's hieratic form, like an ethical conscience, witnesses this sordid grapple from a point behind my mind's eye.

She has nothing sordid about her, as she beholds the painting, though she is a trifle vain. It is time to identify her: the unnamed protagonist of Wallace Stevens's magnificent poem "Sunday Morning", a woman whose meditative state in a beautiful room, amidst a beautiful life, carries her sideways out of time to the crucifixion of Jesus, "Over the seas, to silent Palestine, / Dominion of the blood and sepulchre." Stevens uses her to test the love of beauty against the ache of religion, the sensation of belief against belief itself. Being beautiful to the verge of terror, his poem tips the scales of judgment toward art and away from God. But God, irrepressible, recurs at the end in a motion of pigeons that "sink, / Downward to darkness, on extended wings."

The lover of beauty today–probably a frustrated lover, as things stand, though not necessarily less passionate for that–is somewhat a ridiculous figure. The next time you attend a museum, look for someone who is entranced by a painting. Observe. Isn't the person, let's say a woman, rather a comical sight in her abandonment? Or is the sight indecent? Are you a voyeur, watching her? Many people today, philistines of 1996, may feel contempt, obscure resentment, and perhaps a touch of fear, seeing her. Her contemplation of what does not exist reproaches their world–their jobs and sexual grapplings, their gadgets. Her grotesque rapture declares their reasonable satisfactions insufficient. But then, such people do not go to museums. (Do they?)

I propose that Uslé's art unites the alarming lover of beauty and the alarmed philistine in one consciousness. Rapture and its grotesquerie convene on his canvases–much as they do in Stevens's image of a rug decorated with the design of a cockatoo. What does it mean to invest that frivolous design with "green freedom"? Suddenly I think of Charles Baudelaire's terrifying image of madness as a bird, whose wing brushed him. By such chains of images, we may conduct ourselves down, hand over hand, into states of mystery approaching "ancient sacrifice." To do so today, being meanwhile neither religious nor mad, requires a steady and troubled skepticism like that of Uslé, to stablize the somber and exciting descent.

I keep circling Uslé's paintings, not alighting on their particularities: highly various techniques and formal choices, all confidingly frank and open. Uslé shows us what he is doing as he does it, as if he had nothing on his mind but the doing. If there are passages of breathtaking loveliness and others that suggest expressive gesture, the artist might answer our perception of them with a shrug. They were hardly avoidable, given exigencies of the material and the conception. Uslé is absolutely contemporary in palpably declining responsibility for our experience of his art–at a time in history when no one is entitled to confidence about what anyone else is feeling and thinking. Thus his art's specific features are nodes of silence, readily describable but useless to describe. I speak for the present rhetorical occasion; Uslé's methods merit comparative study in a context of painting practices. Here, I assume readers with eyes to see for themselves.

Uslé's paintings are primitively abstract, adhering to the level of the abstract states of feeling that they are about. He shuffles a deck that contains two cards: taste for pleasure, hunger for meaning. He deals out each card in place of the other. This switch ensures skepticism, keeping sentimental presumption at bay. He offers seductive spectacles of taste as if they were all that we wanted of painting. But he does it in such a way, with such astringent gravity, that a sense of everything we want, the pang of our great hunger, stirs. I think of a monk painted by Zurbarán: insatiable longing inextricable from aesthetic bliss. Of course, Zurbarán's Christian hope points his art's longing toward the future. Like Wallace Stevens, Uslé understands that, for us, spiritual hunger is a thing of the past–which we can neither recover nor ever escape.

She is a figure of surfeit in her peignoir. What can she possibly lack? She lacks nothing. She lacks nothingness. She is precisely without the great hunger whose satisfaction might entail the wonderful taste that surrounds her. She discovers what is not for her and cannot be: hunger, wanting. The pleasure that she has, unrelated to deep need, summons deep need as a looming spectre. If only the taste she enjoys were that of the meaning she doesn't know how to crave. Her disappointment–at realizing that she has what she will have, that this is all there can be for her, that her life has attained a state of finish indistinguishable from being finished, over, done–should be horrible, should crush her. And yet the painting sustains her like a thin silver wire over an abyss.

Uslé presents us with pleasures of taste that are so readily, almost eagerly apparent as almost to seem trivial, but their casual music echoes vasty. The pleasures never narrow to a point of repletion, of concluded entertainment, that would let me turn away, contented. They go on and on like the silver wire, and gradually my mind opens to the abyss. I might not like this bargain. (In her "sunny chair", she shudders as if chilled, though the day is warm.) But there is no use in my pretending that any art of today offers better terms. And why complain? "Now or never," we say when confronted with a need to act. Uslé is among our contemporaries who have identified a more generous, albeit melancholy option: now and never, both.

THE EYE IN THE LANDSCAPE
<blockquote>BARRY SCHWABSKY</blockquote>

To say that a certain artwork takes the form of a painting is highly uninformative: alas, one must look at it with one's own eyes to know what it is, to judge whether it is really a work of art. In an age defined by a metaphysics of information, this becomes a serious debility. Juan Uslé, like any painter working today, operates within this context defined not only by "the almost certain impossibility of his language's 'naming' the world,"[1] but also the equally certain impossibility of the world's naming his language.

It might seem strange to introduce with such vexatious considerations some of the most exuberant, inventive, and above all some of the most serenely jubilant paintings produced anywhere in the last decade. The fact remains, not only that this is the climate in which Juan Uslé has produced his work, but that his accomplishment is rooted precisely in a capacity to tap into he historical

self-consciousness made possible by such a potentially precarious context of "untimeliness." An Ad Reinhardt could draw strength from the conviction of having been chosen by history to execute the "last" painting, just as Piet Mondrian could look forward to having been part of the beginning of a new culture which would, perhaps, no longer have need of painting as a separate discipline because of its integration into the everyday. Juan Uslé, on the other hand, knows himself to be at neither the end nor the beginning, but *in media res,* somewhere in the midst of a sea of pictures that includes the entire past of painting but also a future in which it mingles with other forms of visual experience unknown to the sources of tradition.

Indeed, Uslé has spoken of the importance of his experiences in film-making during his student years,[2] and his continuing interest in film is as evident in the titles of some of his paintings (*Blow-Up,* 1992; *Asa-Nisi-Masa,* 1995, a phrase taken from a film by Federico Fellini) as it is in the distinctly filmic look, characterized by the repetition of gradually differentiating "frames," of others (*Simultáneos,* 1993; *Oda-dao,* 1994). Moreover, the ease with which Uslé's paintings navigate an environment open to mediated imagery is apparent–for those who resist the evidence of the paintings themselves–from the catalogues of his work in which photographs, some of them the painter's own, tend to add oblique glosses to the reproductions of paintings.

At the same time as Uslé constantly exploits the opportunities offered by painting's interaction with photographic media and its consequent effects on visual perception–its speed, its intermittency, its permeability to the "shocks" offered by invasive objects–his work never completely loses touch with the memory of landscape, with the very different experience of natural perception, in which the atmosphere throws its veil of harmony over every discordant detail and objects impress themselves but slowly into the receptive sensorium.

Those who have only become acquainted with Uslé's work in the '90s may well be surprised by the extent to which his earlier work is rooted in landscape. But even in works like *Lunada* (1986), *1960* (1986) or its companion *1960 Williamsburg* (1987), so dependent on the sights and feelings of the Santander of his childhood (and not only of his childhood, since he returned there after his education in Valencia), he is hardly a naturalist, but rather a belated Symbolist. All the more so in a work like the series *Last Dreams of Captain Nemo* (1988), with its explicit reference to the oneiric fantasies, thinly veiled in scientific finery, of the late 19th Century. Looking at

Uslé's paintings of these years, we feel almost as if a disciple of Odilon Redon had taken it upon himself to try his hand at a motif from Albert Pinkham Ryder. The murky light and generally earthy palette of such paintings, in which flashes of blue take on a wild brilliance; the near-obliteration of boundaries thanks to which texture practically takes the place of drawing and shapes can become at once massive and elusive; the richly textured surfaces which at times coagulated into what one critic referred to as "calcareous crusts"[3]–all this could easily have developed into a deeper engagement with the specific observation and depiction of landscape on the one hand, or on the other into a "matterist" immersion in dank earthen textural substance, perhaps in the tradition of Tàpies, or of the Dubuffet of the *Terres Radieuses.* The result was quite otherwise, which perhaps we can attribute to the painter's preternatural capacity for internalizing impressions from his immediate environment and assimilating them into his art. Uslé's paintings convey an unusual relation to the apprehension of place–one which is at once extremely specific and entirely tacit. (It was undoubtedly this aspect of Uslé's work that elicited from Dan Cameron the insight that "in serious travel"–the author is here using "travel" as a synecdoche for "art"–"it is not so important to know where you are as to be where you are."[4]) Studious observation such as descriptive landscape painting requires would tend to lead to a sharply-focused or concentrated image of the real, while the matterist tendency would have entailed the abstention from all transparency or distance. Instead, Uslé's apparent ability to catch sensations on the wing and factor them into his recollective calculus along with a multitude of others meant that, just as his Santander paintings could take the form of something like multiple exposure snapshots, or perhaps simultaneous projections onto the same screen of several slides or films of the same place taken at different times–the texture of memory as a system obliterating the details of what is being remembered even as it gives emphasis to its generalized form–just so, the paintings he began making upon his arrival in New York in 1987 would eventually tend to assimilate a multiplicity of image-sources in place of the previous multiplicity of returns to the same source. And this continuity-in-difference would just as naturally demand changes of a technical nature.

Because Uslé is a painter who relies on memory rather than simple immediacy, however, this transformation could not be a sudden one. If anything, Uslé's first productions in New York reflect a definite nostalgia for

the land he had left (thus, the effort in *1960 Williamsburg* to reimagine the subject of the earlier painting *1960,* but as though from the other side, that is, viewed from New York rather than Spain). The gathering and distillation of significant impressions is hardly an abrupt occurrence, but rather a slow and almost tacit affection. Nonetheless, if Uslé's earlier paintings recall the Symbolists while his more recent ones allude to the great Modernists (Mondrian, Miró, Malevich, Newman, and Reinhardt would appear to be the figures to whom Uslé is most comfortable making direct reference), we can recognize that what counts here is less the apparent shift of allegiances than the underlying continuity in the salience of memory–both personal and art-historical–as means and as subject in Uslé's work. So many of the great Modernists emerged from the Symbolist movement–from Kandinsky and Mondrian to Picasso and even Duchamp. Whether this emergence was in the nature of a rejection or a distillation is still a controversial question. But the fact remains that Uslé was following in the footsteps of the masters. This means that, if the knowledgeable interpreters of his paintings of the 1980s were all in fundamental agreement that "Uslé is a contemporary northern romantic–anguished, questing, changing, adrift in the seawrack,"[5] we should try to see what his recent work has in common with this description that now seems so surprising–while at the same time, perhaps, being willing to revise the earlier account in light of the more recent evolution of Uslé's art.

Thus, the transition stimulated by Uslé's move to New York in 1987–perhaps I should say, the transition he moved to New York in order to provoke—really begins to reveal itself only in his paintings of 1990, including some whose titles, connecting them to the earlier *Last Dreams* (I am thinking of *Nemo Azul* or *Julio Verne*), allow us to measure the differences all the more clearly. In these paintings, as well as others like *Ginseng a Mediatarde, Piel de Agua,* or *Below 0°F,* we can see the romantic obscurity of Uslé's earlier work distilling and clarifying itself. Even the densest of these paintings is more translucent than those that preceded them. The nebulous but massive forms of the earlier paintings, those products of what seemed like a slow and relentless accumulation, have liquefied, or have been transmuted into smooth, effortless gestures. One senses a fresh improvisational energy. And there is a new-found sense of speed, though it's not so much that the tempo has been accelerated as that the beat has been subdivided. It's as though the recursively contemplative music of Anton Bruckner or Henryk Gorecki had suddenly given way to the urbane,

dissociative, sometimes shrill sonorities of Edgar Varèse, bebop, and salsa.

Soon, Uslé's palette would change accordingly. Look at the lighter, brighter, jazzier tones of 1991 paintings like *Medio rojo, Vidas Paralelas,* or *Martes.* Barnett Newman's "zip"–reference to which recurs constantly in Uslé's paintings of this period, as it has continued to do more intermittently since–here emerges as less the parting of some inner Red Sea than as the opening through which sensations may rush whose intensity could just as easily equal pleasure or pain ("the narrowest chink made my brain turn into a sort of painful kaleidoscope," as Uslé once wrote[6]). This figure represents the disruptive intervention of the eye in the landscape, no longer violated by but equivalent to the cut it suffered in *Un Chien Andalou.* The image of the eye had already been an element in Uslé's vocabulary (for instance in *Casita del Norte,* 1988), but in a relatively naturalistic sense, as an ovoid in which the light from elsewhere becomes captured. In the newer paintings, the eye is no longer allegorized by means of resemblance; perhaps under the influence of the anglophone environment into which the artist had entered, the eye is more like an "I", straight and upright. Moreover, its function no longer has to do so much with detaining light–slowing it down and as it were condensing it–as with prismatically analyzing it and disseminating it. "Is there any medium that is so clear and transparent," the artist asked himself at this time, "so immediate and pristine, as painting on canvas? Is there any process in which manual activity and intellectual decision so obviously coexist?"[7] The excitement of first discovery runs through each word of this question that answers itself so triumphantly; *no, none other.*

This immediacy, this transparency of matter to impulse is the great rediscovery of Uslé's 1990s. Through it he explores complexity and simplicity, sequence and simultaneity, insistence and evanescence, refinement and recklessness, construction and collapse. It's become harder to chart a flow of development, for the simple reason that linear development may no longer be an issue once an artist has entered a realm in which such contrarieties reign. Look carefully at paintings like *Sueño de Brooklyn* (1992), *Huida de la montaña de Kiesler* (1993), *Bilongo* (1994), *Ojos Desatados* (1994-95): they exemplify an achieved intricacy that few contemporary painters (other than a handful of living old masters, such as Roy Lichtenstein or Norman Bluhm) would even think of attempting. Then there is the nervous exuberance of a work like *Mosqueteros, o mira cómo me mira Miró desde la*

ventana que mira a su jardín (1995), among other recent works whose almost demented rococo calligraphies appear to have been executed with pigments suspended in nitrous oxide, but also, quite opposite in feeling, the reappropriation of horizontality, no longer as landscape but now as cipher of pure resignation overtly reminiscent of the last work of Malevich, in *Kasimir's come back* (1994) and *After the Blade* (1996), and the reconsideration of Reinhardt's darkness in relation to Goya's in *Repleto de sueños (Amnesia)* (1996). The unpredictability of these paintings, and the absolute confidence with which they cite their precursors without quoting them, represents the precise opposite of eclecticism ("postmodern" or otherwise): a faithfulness to the emotional truth which is different in each painting.

Neither in words nor in paint is Uslé given to bombastic declarations or comprehensive assertions. He observes reality as many-sided, at times contradictory, and modulates his responses accordingly. Thus, Barnett Newman's statement, "The Self, terrible and constant, is for me the subject matter of painting and sculpture,"[8] sublime as we find it in light of Newman's immense achievement, can only strike us as somewhat risible at a time in which painting, to survive, must derive strength from skepticism and energy from heterogeneity, and in relation to an art, such as Uslé's, which consistently addresses itself to realities both smaller and larger than a by-now chastened self (lower case)–fundamentally, to the eye and the landscape, that is, to the receptive somatic organ of the self and to its encompassing sensorial environment. The environment addressed by Uslé's painting has changed radically over the past decade, and with it the nature of the receptive organ through which it is refracted; but the intensity of the dialectic between them has only increased.

[1] *Juan Uslé: The Ice Jar* (New York: John Good Gallery, 1994).

[2] Barry Schwabsky, "Juan Uslé" [interview], *Tema Celeste* 40 (Spring 1993), 78-79.

[3] Octavio Zaya, "Sleepless Thoughts on «Los Ultimos Sueños del Capitán Nemo»", Juan Uslé (Madrid: Galería Montenegro, 1989).

[4] Dan Cameron, "Five Fragments", *Juan Uslé* (New York: Farideh Cadot Gallery, 1988), 13.

[5] Kevin Power, "Moving in a sublime submarine," *Juan Uslé: Williamsburg* (Cámara de Comercio, Industria y Navegación de Cantabria, 1989), 77.

[6] *Juan Uslé: Mal de Sol* (Madrid: Galería Soledad Lorenzo, 1995).

[7] "Dialogue with the other side", *Juan Uslé: Bisiesto* (Barcelona: Galeria Joan Prats, 1992), 38.

[8] Newman, quoted by Rainer Crone and Petrus Graf von Schaesberg, "Ojo Roto: On Juan Uslé Abstract Painting," *Juan Uslé: Ojo Roto* (Barcelona: Museu d'Art Contemporani, 1996), 159.

SATISFACTION, VALUE, AND MEANING IN DECORATION TODAY;
OR SOME THOUGHTS ON WHY ABSTRACTION WORKS IN JUAN USLÉ'S PAINTINGS PRECISELY BECAUSE IT IS ON EDGE AND AT HOME
TERRY R. MYERS

I

"An analysis of the simple surface manifestations of an epoch can contribute more to determining its place in the historical process than judgments of the epoch about itself." –SIEGFRIED KRACAUER, 1927[1]

This phrase, which opens Kracauer's essay "The mass Ornament", puts us –nearly fifty years later–in the risky business of attempting to determine not only what precisely constitutes both "ornamentation" and "decoration" in cultural production today (in terms of such things as actual form and content, as well as social and even moral value), but also, and more specifically for our purposes here, what such broadly-conceived categories can and do mean in the context of the practice of painting.[2]

Juan Uslé's paintings are exceedingly germane in this particular light because of what appears to be their high level of comfort with their collective ability to sustain an interior discourse using several of the vocabularies of the "decorative" without collapsing and/or diminishing any of them into the "standard" models which define much of abstract painting today. Neither resolved nor schizophrenic, not effortless or laborious, Uslé's paintings do not set out either to harmonize or to clash the components of their overall designs. Rather they build upon the so-called "simple surface manifestations" of abstraction in order to suggest strenuously that these ornamental particulars be understood as having been essential to the meaningful commemoration of *one* remarkable way that the world was conceived and/or constructed at that moment in time, as an incessantly simultaneous and *complicated* situation presented in a suitably versatile form. Simply put, the paintings are successful only when they have done this, an elaborate activity that usefully can be thought of as their "job". Even though it can be said that painting has been marginalized in the discourse of culture to the point of (near-) extinction, increasingly these days it seems that it is precisely in painting where we are faced with meaningful situations that traverse the culturally specific traditions of such things as decoration and ornament, not to mention style. It seems to me that the most interesting painting being done today utilizes oftentimes quite specific cultural histories, memories, patterns, etc.,

not to be nostalgic or even nationalistic, but rather almost conversely to be *open* to a larger visual discourse which exists in a so-called "pure" state precisely in the hybrid, in the *simultaneous* – in other words, the best painting today is "accomodating" in the best sense of the word, made for the *next* context.

Therefore, while it is self-evident that Uslé's paintings build tremendously upon the particulars of Spanish painting, over the past year I have looked at these paintings even harder as they have moved (as I did) from New York to Los Angeles in several important exhibitions. Such a move cuts across not only a diverse country (geographically, culturally), but also a shorter– yet no less influential (in terms of Uslé's work)–painting tradition. Trips like this one contribute to these paintings extraordinary ability to be "on edge" and "at home".

Uslé named one of his most important painting's *Mal de Sol* because of his childhood memories becoming extremely ill from getting too much sun. I have also had to pay attention to such over-exposure throughout my life; now that I'm in California, I am aware of it again. Juan Uslé makes his paintings in New York, but they do have (what has been called before) a quality of "California" light to them, a soaking up of the sun which if left unchecked could either make you ill or ruin the image. Uslé takes his paintings right up to that point.

II

Rather than representing a lowering of expectations for what abstraction in painting can provide today, the tangible measure of visual and conceptual "accommodation" in Uslé's paintings is but one indication of just how significant the decorative remains for many of us.[3] Uslé's paintings are *workmanlike* in their proficient achievement of fluid spaces and surfaces that demonstrate how diversified the questions and (potential) answers can become in important work which utilizes the shapes, patterns and movements of ornamentation. Likewise, if the paintings of artists like Philip Taaffe and Lari Pittman produce a similar sense of ideological thoroughness in both the form and content of their respective decorative frameworks, then it should be recognized that they do so by way of layered placements of discrete (sometimes even nameable) motifs, all of which insure that the picture remains stable, even architectural, and thereby in some ways more conceivable. Uslé's paintings are much more in line with Mary Heilmann's: both of these painters assemble fields that are culturally saturated, and as

circumscribed as they are open – expansive territories in which the structure of a decorative plan (or plans) is literally infused by the directional force of the labor required (throughout the entire process of making the pictures) to put down the paint itself.

Uslé's paintings work *through* their decorative "programs"; their liquified materials continually flow by way of such things as a profusion of linear traceries; "bricks" of vibrant color; rapid cartographies of roads, veins, or just plain patterns; visual languages of oftentimes symbolic import; and all types of other loaded, and at times identifiable imageries. Quite unexpectedly, what holds Uslé's work together is, again, its overwhelming (even excessive) sense of negotiated and accomplished *calm*, even when the overall composition is one of the agitation and/or excess. Such a comfort zone is created in his work *not* as a safety valve—i.e. as an ultimate (utopian) place to go in order to escape from the consequences of our own inevitable sense of awareness of anything in the world–but instead as an active playing field left open for the decorative elements of the painting to do work: these very elements in fact set up the necessary visual, conceptual and contextual conditions for any amount of significant connection between viewers and the painting.

III

"The fact is that nobody would notice the pattern if the crowd of spectators, who have an aesthetic relation to it and do not represent anyone, were not sitting in front of it." KRACAUER[4]

Kracauer's concept of the "mass ornament" came out of his consideration of "The Tiller Girls", which were American dance troupes sent to perform in stadiums and cabarets in Germany after World War I. Their form of entertainment primarily was a presentation of a series of intricate patterns which would be made up from the ordered movements of what were, according to the author, "thousands of bodies". For him, the performances by these women symbolized the power of American production at that time;[5] for our purposes here, they remind us how readily and often we can (and continue to) depersonalize and even degrade those things labeled decorative and/or ornamental, something that Kracauer was clearly against: "I would argue that the *aesthetic* pleasure gained from the ornamental mass movements is *legitimate*."[6] At the end of the (modernist, technological) twentieth century, it may very well be that painting has become a place in our culture in which a re-evaluation of the decorative as a more individuated and distinguished practice is successfully taking place, given that as a medium and a

practice it no longer has much (if any) direct responsibility to any potential audience in terms of such things as education. Many painters today, including Uslé and those previously mentioned, understand that patterns—and, by extension, paintings–require spectators not only to sit in front of them, but also to look at them as something potentially to be incorporated into their own internal discourse without specifically having to be told what to do (or what to see, what to think). This is not to suggest, however, that either we or the artist are without responsibility. The most important painting today which can be considered *significantly* decorative is valuable precisely because the work itself seems to have a point of view: not when it comes to definitively answering the questions, but rather about the nature of the dialogue itself. This most likely explains why when we look at a multifarious painting of Uslé's like *Mal de Sol*, we can decide for ourselves not only whether to see certain motifs in its blue field as tree branches or not, but also (if we do identify them as such) what we will or won't allow this recognition to do to our understanding of the entire work –most likely we will begin to accept that they possibly are *and* aren't tree branches at the same time. Such consequential (and –I would argue– *moral*) simultaneity on the part of a decorative figure proves ultimately that whether or not Uslé's work can be concretely labeled as "abstract" is not the point.

IV

"Where contemporary architecture has been allowed to provide a new setting for contemporary life, this new setting has acted in its turn upon the life from which it springs. The new atmosphere has led to change and development in the conceptions of the people who live in it."
SIGFRIED GIEDION, 1963[7]

Born in 1954, Uslé is part of a generation of artists for whom simultaneity was an everyday occurrence, and ultimately a requirement. In the post-World War II environment of that time, home life and the architecture built for it was renamed "Contemporary" rather than "Modern". According to Lesley Jackson:

> "[o]ne of the reasons for this [the increasing acceptance of modern architecture] was that post-war design was more people-centered, and 'Contemporary' architects were more generous in their assessment of the public's wider needs. They recognized, for example, that such needs extended beyond the provision of the basic functional necessities to encompass other

equally important, but less rationally justifiable requirements, such as demand for visual stimulation and physical comfort –what Philip Will characterized in Mid-Century Architecture in America as "warmth, texture, and decoration"."[8]

Combining the need for visual stimulation with that for physical comfort, 'contemporary' homes conceivably were places in which the decorative was understood as some type of necessity, one that functioned at many levels all at the same time, just like many of the technological conveniences of the era. Whether in the clearly-influential cases of film and/or television (both brightened by the arrival of such things as Technicolor), or maybe a less obvious but no less important category as household appliances (not to mention the furniture, wall and floor coverings, etc.), the increasing reliance upon several things happening at once–*as an everyday occurrence*–has had a tremendous impact upon all forms of cultural production, including "abstract" painting. Uslé's pictures distinguish themselves not only by how emphatically they do not look alike, but also by how stubbornly they individually remain committed both to the simultaneity of contrasting spatial effects as well as to the reverberations between recognizable content and non-objective form. None of these specific components ever "win" one of his paintings because they are equally "on edge" and "at home": visual stimulation and physical comfort remain essential to a painting *and* the "picture" of the world, as desirable things with which to live one's (daily) life.

V

In a famous photograph by Julius Schulman of Case Study House number 22, designed by Pierre Koenig and built in the Hollywood Hills in 1959-60, we get the complete picture: in a glass-walled living room which juts out over the hillside, overlooking a blurred yet expansive and dramatic nighttime view of Los Angeles, two women (who easily could have been "Tiller" girls if it were 1927) are having a conversation. From outside the house, it appears as if the women are floating in constantly shifting space; from the inside, we can only guess that most of the needs for visual stimulation and physical comfort are being more than fulfilled here. Again, everything is "on edge" and "at home".

[1] Siegfried Kracauer, "The Mass Ornament", originally published in *Frankfurter Zeitung*, (June 9-10, 1927), translated by Barbara Correll and Jack Zipes in *New German Critique* 5 (Spring 1975), p. 67.

[2] Oleg Grabar –in his book *The Mediation of Ornament* [The A.W. Mellon Lectures in the Fine Arts, 1989, at the National Gallery of Art, Washington, D.C.] (Princeton, NJ: Princeton University Press, 1992, p. 24)– tells us that "[m]uch has been written about ornament since the early decades of the nineteenth century, as every one of the thinkers, educators, and creators involved in the arts *except perhaps canvas painting* [emphasis mine] had to develop a position or a doctrine on whatever was considered ornament". Reasons why this may have been the case naturally are extensive and beyond the scope of this essay. Suffice it to say that such a lack surely has Something to do with our continual discomfort with both terms when it comes to discussions of painting.

[3] For a recent account of one manner in which the decorative is important in contemporary art, see my "Painting Camp: The Subculture of Painting, The Mainstream of Decoration", *Flash Art* 27, no. 179 (November-December 1994), pp. 73-6.

[4] Kracauer, p. 69.

[5] Karsten Witte, in his "Introduction to Siegfried Kracauer's 'The Mass Ornament'" [*New German Critique* 5 (Spring 1975), pp. 63-4], quotes a passage from another text by Kracauer ("Girls und Crise", *Frankfurter Zeitung*, May 27, 1931), worth citing at length for its hyperbole: "In that postwar era, in which *prosperity* appeared limitless and which could scarcely conceive of unemployment, the Girls were artificially manufactured in the USA and exported to Europe by the dozen. Not only were they American products; at the same time they demonstrated the greatness of American production. I distinctly recall the appearance of such troupes in the season of their glory. When they formed an undulating snake, they radiantly illustrated the virtues of the conveyor belt; when they tapped their feet in fast tempo, it sounded like *business, business*; when they kicked their legs high with mathematical precision, they joyously affirmed the progress of rationalization; and when they kept repeating the same movements without ever interrupting their routine, one envisioned an uninterrupted chain of autos gliding from the factories into the world, and believed that the blessings of prosperity had no end."

[6] Kracauer, p. 70

[7] As quoted from his book *Space, Time and Architecture* (Cambridge, MA: Harvard University Press, 1963 [4th edition]) by Lesley Jackson in *Contemporary Architecture and Interiors of the 1950s* (London: Phaidon Press, 1994, p. 39).

[8] Jackson, pp. 39-40.

Terry R. Myers is Critic-in-Residence, Fine Arts and Graduate Studies, at Otis College of Art & Design in Los Angeles.

WRITINGS BY JUAN USLÉ

(GUADALIMAR (MADRID) NO. 56 (JANUARY 1981) P. 63)

My Exhibition

At times I was lost. I wandered. I experimented with other languages. The need to go back to painting was becoming greater and greater, without forgetting what I had studied or the contribution of the acquired language. I needed to go back and recover extremely intimate phases and experiences. Wallow in elementary, primary feelings and motivations. "The nakedness of grass, starting to get wet" was the caption in a catalogue of 1978. I needed to think *as I felt*, as a present facet of my work.

Passing through the valley of the Miera, we approached the mill once again. We crossed the bridge and sat in silence on the damp of a wall. We looked at each other for a long time. The decision had been made.

The repairs to the house, the weir, the channel, the light. Long work-days. Walks in the wood to gather firewood. A deep emotion on feeling the damp on your skin urges you to go ahead. Thousands of branches and leaves weave together and sift the light. Multiform, changing open spaces, in which the damp vanishes.

I do not think the previous works lacked bonds with the vital. But perhaps at times the specialization of language, especially when preceded by excessive semantic reflection, involves a loss of risk which leads to a lack of passion when the time comes to carry out the work.

Passion and risk I have tried to recover, searching for more dialogue, a greater exchange, especially in expression and the very act of painting.

I remember previous exhibitions. Large formats. Colour revolving around blue. Simple vertical divisions confining space. Sometimes it was even the result of the presence of adjacent fields of colour with different treatment. It was colour, its spreading over the canvas, its more or less fluid passage, in its very interaction — constant dialogue — with the support that worried me most in my work.

Before, long series in which the colour was even softer and more delicate, sometimes almost imperceptible. Zones, fields of colour, horizontal spaces, divisions in which the warmest shades vibrated. The presence of white in large surfaces. Colour and composition seem to me now to belong to paintings made a long time ago, around 1974 and 75. What had matured was the concept.

Today I feel more whole in my painting. Discourse and experience coincide when I paint. It becomes unnecessary to plan and sketch before facing the canvas. Even though I start with premeditated deliberations, they disappear in the dialogue as the paint becomes more fluid or originally unexpected needs and problems arise. Every painting is a problem and every moment of its genesis is also a problem.

Looking at these pictures exhibited here, I feel an enormous and resolute need to paint. Paint and paint. Picture upon picture. One, two ..., infinite coats of paint. Green that turns to grey when the original yellow becomes

saturated with blue. Colour becomes multiform. Ranges of colour become interminable. Yellow and pink which fight to the bitter end so as not to lose possession of the white surface. Challenging green, growing obsessive without the aid of blue. Saturation, transparency, surface, blank spaces to rest the eye and rearrange discord. A halt, which is but a brief moment to return to the painting. Before and during all this, weakly individualized lines, barely suggested, border the spaces which are formed colour upon colour, a weft, saturated and demanding silence once again.

The brush-strokes cross one another aggressively, the diagonal division already drawn. The colour becomes violent, sometimes in silence, but always in constant transformation. Everything has changed now, new problems are looming. I resort to white to open up spaces. A new silence. The vertical divisions reorganize space, but this time it is all different. I needed more passion, to find myself in the painting, without embarrassment or alarm, but surrounded by madness, latent and tense and full of danger.

I accepted the challenge. Perhaps the result will be barely visible. I do not know. At times I was lost. I wandered. I experienced other languages. I needed painting.

Santander 1985

The sound of the whistle transports us back to the journey. With a sudden jerk, I turn to look at the glass. It is beautiful, the train window is the frame in which the evening paints piles of rails and sleepers. Dull, rusty colours, objects and buildings that move slowly away. In a disturbing way, the black bar slides across the paper napkin and the enormous shadow brings to my memory: Constable. I turn my head and the glass transports me to a new reality. The whistle blows, we shall soon be in Aguilar.

Puerta Oscura, Málaga, 1987

The storm broke after Suez
1967: Nasser had just died. I was walking briskly to school, holding under my arm a plastic bag containing a mixture of coloured cards of the Suez Canal and those two pictures. Hours earlier, I had been pressing the three tubes of paint excitedly. Now they were two landscapes, two pictures of the sea.

On the island, almost in the centre–shadowy land surrounded by prussian blue and emerald green–I had tried to copy a postcard: a turquoise lake with the snow-capped Picos de Europa in the background. The second one, all sea; superimposed blue and green covered the double surface. On the way I still thought of the tragedy of Langre. The smell of oil made me hasten my step. I would have to arrive and open the bag to accept with disappointment the strange vision that those two scratchy pictures evoked. I would have to try out new colours and embark many times until I caressed the idea of an unfinished bridge, detached from the blue, inviting me day after day to hang on to its rafters in the frequent storms of my voyages.

1988

In front of the mirror, lost in thought, Narcissus finding a huge ball of fire inside his eye.

1988-89

Painting is creation, life, sometimes in spite of the hurt.

Painting: moving paint.

Superposing light on colours. Interweaving opaque, transparent coats of material until you find each one's proper light.
I have contemplated using the rain, the street lamps and the windscreen of my car. The pages of my book would be the screen; the canvas in my studio, pages of endless time, a painting with no limits.

1988-89

Painting is a sustained homage to being and not being, to being alive.

Winter, a time of the soul.

The most painful defect: being ambitious and not daring to show it.

To know how to wait, to know how to choose
To know how to wait, to know how to receive
To know how to wait, to know how to decide

They say a woman's name should never be the same as the mountain where you were born.

BALCÓN (MADRID) 1989 NO 5/6 PP. 201-214

Los últimos sueños del Capitán Nemo (The last dreams of Captain Nemo)

1. The dream

One night I imagined a long vessel with a high ceiling. In the dream, on the floor strange contraptions scattered about mingled with paintings at different stages of completion. I saw Nemo handling the machines with an almost irritating exactness. His confident behaviour showed that everything was in order. No doubt that ship was moving, although I could see no sign of compasses or even navigation charts. Everything seemed to be going somewhere or to have some purpose. Nemo came and went along the edges of a path marked by his own footprints. Among tins of paint, paintbrushes and other objects scattered about, he walked up and down, insistently treading on his own footsteps. He seemed to notice my presence and, for a moment, I felt there was "another" in the room besides us.

Images in black and white brought back to me the first sensations I felt when I arrived in New York. They followed each other in sequence, lightly tinted, the colours becoming more intense as I came back to reality. Then I saw the book and realized I was in the studio.

Interval 1

– After each operation Nemo went to the front part of the studio and carefully examined a spot where a white wall and some shadows could barely be distinguished.

– Surprisingly, at this stage of his voyage, Nemo had not yet written anything in his logbook.

2. Nemo. "Writings in white ink"

– Rembrandt disguised himself as a Turk in oder to recognize himself.

– Whenever people talk about painting, they inevitably think of travel. In every journey, so that it will make sense, there must be a place for concentration, for orientation. Painting is a journey with no destination; the destination is decided by the painting itself. Sometimes it is from the outside inwards or vice versa, although other expansion directions can also appear.

– Something escapes, flows and glides. It all seems to desintegrate to reach a higher level of unity.

– I navigate in a spiral, through a mist.

– I saw Nemo, my other, dressed as Sabeus, letting himself be led to wherever the painting would take him, among mazes, dream landscapes and stories produced in the imagination. Like the first stories my father used to tell me.

– In the landscapes in Tangiers, dreams are the real food of the "other" until they become an essential part of the "ego".

– I speak of zones and places of transition, between the landscape and the painting, or vice versa.

– "Transit" is a state that interests me, it makes me feel alive, on a sharp razor's edge and in an unassailable place. It is not a frontier, but the evocation of the highest and most unstable.

– "Place of transit" is an abyss from which you can evoke the highest or fall faster than the lifts in the Marriott.

– The term "inversion" does not refer to the thematic aspect but to the direction my ship/work takes in this place.

– Not metamorphosis but "purpose", the way you move in the darkness.

– I do not want cold gazes but perceptive squints, complicity, to enjoy the things that are and are not, that come and go.

– Logbook: book where the course, speed, manoeuvres and navigation accidents are written down. Sometimes, Nemo is the "other". And sometimes there is "another" behind Nemo.

– Painting and eternal painters! I feel very close to painting and to many projects of today. My capacity for enjoyment is as great as my curiosity and reality offers us a large scale of options. The sublime delights me, but I also like contradictions and I need them.

– Waiting for the unknown, the unforeseeable and, sometimes, the inexplicable.

– There are painters who speak to us of darkness trying to essentialize light; others see it as the essence it is; other try to embody it or to set fire to intensities with tiny whispers.

– Dissolving with my painting the plane where it is held until I reach a permeable and impermeable depth with different degrees of visibility.

– Rembrandt is the most contradictory of the human painters who came close to the divine. Capable of the greatest successes and the most abject miseries. I have often gone to see him, I have searched for him, but Vermeer has taken my breath away and stopped me in my tracks.

– The Spanish school, the most solid, serene and essential.

– Man is a fallen god who can remember heaven. Velázquez's fall must have been long and slow and nothing must have been broken.

– Green Greco, rings that surround and bite.

The taste of the divine and the human.

I shall go like a horse to Toledo.

– Movement and composing rhythm correct the distortion and propose the dissolution of the image or the descent into the cellars of memory. It does not matter what the images mean or represent; the important thing is to transcend their location as fragments of memory in order to move, suggest, pose perception problems.

– "Don't expect me tonight because the night will be black and white." Nerval

– Black Series: Light through matter. White Series: Materialized light. Both are children of darkness.

– The centre does not exist; there are no pillars in the ship; the centre is one place and all places. It is only the start of a fire.

– THE CENTRE IS ONLY THE DESTINATION (NEVER THE PLACE DESIRED) OF THOSE WHO MAKE THE RULES OF THE GAME TOO DIRECT, TOO LOGICAL AND TOO SIMPLE, AND THEREFORE EFFICIENT.

– The "ego" is a horizontal surface. The different particles of water join temporarily to form the poem. Like the sea, the poem is a transit of particles, elements, that join together, change direction and drift apart.

– When you approach you find matter, terms suitable for an abstract painting. When you move away, the "zones" seem to arrange themselves until they visualize a "place". An intermediate state in which spaces begin to move and separate and the perceptive dialogue with the surface seems to become especially interesting.

– Keep alert to know when the work reaches its greatest entity. And this always happens when it begins to master you and set its own laws. This is the sign that identifies it.

– When I notice a feeling of gravity and a lack of balance in my work, the moment is approaching.

– Pasolini, the monk, smiles half conspicuous and half sure of himself, looks at us for a moment, conscious of our gaze. He already knew the story, but he has discovered it in the telling, in the process of writing it. In painting, what is

familiar leads us to the unknown, because we are determined to transcend what we are as soon as we do not know each other. When the monk draws he is sitting down and he lets the paper and its light evoke the images. The game of painting is less comprehensible and more sarcastic; the monk dives right in, wets his habit and tries to go down to hell following new routes. He knows about the danger of fire, he dreams of the silence of the studio and doubts whether to raise his eyes to the selfportrait or not.

– Painting what moves and flows. I search for something indetermined and ever-changing.

– I need opposites; they make my work more intense when they beat with life inside it.

– Vitalist and nostalgic, curious and contradictory. Good and wet when I swim, in my life and in my work, I always mingle doses of curiosity, hopes and memories.

– In a fragment of *Norma*, Maria Callas transports me to the sublime. At times I find myself downstairs playing a part half-way between Sisyphus and Orpheus.

– Alain Tanner, in *Light Years Away*, presents two opposites: smallness in space and time as against the greatness of the Eagle. I am always divided between them.

– I foresee my work wrapped in a kind of nebula. A dream where experience and procedure merge, where I feel closest to the great parameter of the ideal.

– I would like my works to appear and disappear in front of the spectator's eyes as though they did not want to define their nature completely.

– Painting with shrewdness or with the truth. I feel closer to what I am than to what I know.

– "I am the other", I would sometimes like to be "another" to avoid images and sometimes "another" to feel each one of the images represented.

– One day I dreamed that all the navels in the world would meet in an unknown, perhaps forgotten, sea, between the Caspian and the Black Sea.

– I would ask Columbus why we always write from left to right, and why we still insist on imagining daybreaks.

– HALF-WAY BETWEEN THE PAST AND A DISTANT FUTURE, EVERY DAY I WALK IN TODAY'S TERRITORIES.

– I do not see looking inwards as a mechanism of retreat or convenient introspection.

– I see time, in the act of creation, like orientals when they talk about a horizontal plane on which past and future events coexist.

– I need to walk towards the centre of the bridge many nights to listen to the water running and enjoy it, half imagined, half perceived, behind the veils of night.

– When I paint what I know, I am doing domestic painting and I get bored.

– I love contradiction, I need the sublime. Painting what moves and flows, being in a nebula.

BALCÓN (MADRID) 1989 NO 5/6 PP. 201-214

Interval 2

– Nemo had heard of the periscope, but he did not use it. When he looked through one, he may have recognized his own eye reflected and he did not stop to discover the endless landscapes there were inside it; that is the reason for his need to define images and his ghosts at the front of the ship.

– One day without meaning to he saw the "blank book" again and when he tilted it he understood for an instant that on the surface the ink — white — emerged so as to become legible. All it needed was to wait, to accept that time does not exist.

3. Nebula

– SULEIMAN, WHAT IS THE DIFFERENCE BETWEEN A SURFACE VENEERED WITH THE GLASS OF BEAUTY AND A CALM SEA?

– ART IS ALIEN TO ALL GEOGRAPHY, BUT IT IS FULL OF IT.

– I SHALL NEVER DIE IN TURKEY.

– TO SPEAK JOINING PICTURES. TO PAINT MOVING PAINT.

– UNITY, DIFFERENTIAL PRINCIPLE: THE VIEWER'S HOPES.

– DIVERSITY, CURRENT OF THOUGHT, BEGINNING OF FREEDOM.

– IRREPEATABLE, TIMELESS, BLACK VELVET.

– DOUBT, SUBLIME SORCERY, IDEA.

– DOUBT, DARKNESS, MEMORY, FORGETFULNESS.

11-2-90

I paint a picture and it surprises me. I look at it carefully and I find something in it that attracts me and makes me reject it at the same time. I keep it.

I paint another picture; this time, it all seems better (easier). No doubt the picture works; everything in it takes place with a logical naturalness: I destroy it.

At night I still watch the ceilings of rooms. The cracks in the paint or the lines of the brush transport me to exotic places that I would never have dreamed of otherwise.

31st July, 1990

The big red picture that is rust, the rust-red of autumn and time. I started it in 1987 and it still has not decided to die. Anything goes according to the aesthetic rules of the RAAM (Royal Academy of the Art Market).

Vicky in her studio, making it even bigger.

The advantage of a bad memory is that we enjoy the same good things several times over.

What do we yearn for at the sight of beauty?

The noblest kind of beauty always travels on a slow arrow It does not arouse us suddenly or enrapture us unexpectedly; it seeps into us little by little, slowly.

I keep the cigar boxes that I like best, but I never keep anything in them.

"When he woke up, the dinosaur was still there."
 Augusto Monterroso

Enumerating what you know proves nothing at all.

There is a more suggestive place than the one that glides before our eyes the moment before we discover an image.

A breakfast of plums and kiwis and an unfinished painting.

Images emerge from the painting itself, from its very lay-out.

1991
Ink sun
I was little and I had a dream:
I was drawing a round, almost perfect, shape with a starry outline, and I was filling it in with white paint.
I was waiting, lost in thought, for the painting to dry, but someone opened the door and the ink suddenly began to escape from the edges of the star-circle.

With patience, carefully tilting the horizontalness of the paper, I managed to put the liquid back again into its orginal geometric place.

It all looked the same and surely nobody would notice the difference; besides, nobody had seen the drawing before. But even so, the star now revealed a totally different shape.

Man's truth depends on the geography of his doubts.

PUBLISHED IN THE CATALOGUE OF THE EXHIBITION JUAN USLÉ: BISIESTO, GALERÍA JOAN PRATS, BARCELONA JANUARY/FEBRUARY 1992.

Dialogue with the other side

I see my work as a process of exploring and experimenting in which I try to glimpse something not yet visible, but which is there, as an intuition, urging me to be the one to discover it. The painting process is open and developing, a process of continual trial and error; every picture tells you something about what you are trying to do. It is, in short, a dialectical process. I therefore enjoy an open attitude towards painting, that of a good conversationalist. That is also the reason for the need for distance and the coolness I usually resort to when I feel that the painting is trying to tell me something and I cannot quite see what it is.

Looking back, a greater clarity now seems evident, although from my closeness I am unable to say exactly what it consists of. I admit that today's debate about painting and its confrontation has partly placed my stance on a different plane. Strategies have changed and are of another class. Colour is still the material residue of a process but at the same time it is capable of generating and reaching far beyond a really objectual plane. The struggle with matter is also the fight for an idea and a locus where free processes precisely articulate a meaningful work. For example, in series like *Duda* the picture is constructed as an exercise of primary additions, successive elements are applied in careful doses. The intention guides the conduct , but without discarding the verdict of pure intuition. A dosified exercise of both would supply happier visions. Because the process is transcendental, which explains the errors of its instrumentalization.

There is a structural relationship between the body of the painting and the reflexive poetry of the body. Malevich's latest work makes us think of the presence of the body in painting.

This metaphorical aspect of practice accompanies and permits the transformation of the surface. The gesture takes as its own point of reference the play between reality and appearance. The body is still the thing through which we experience the world. Like in any type of experience, in the practice of painting we develop dialectics that goes from the individual to the social. The painter and painting do not live outside social phenomena and mutations. A drastic change is taking place in our ego about our own idea of who we are. Our *I* is disputed by our *we*. Thus, the individual and the medium in constant relationship through a complex cyclical mechanism which determines that which determines us.

I see painting as unfailingly linked to its own nature, to its material condition. Throughout the process, I also question the validity of its use, of a support that opens a simulated plastic space. I believe that the purpose of painting is always related to this natural condition. And it must arise from the use of its own medium, although it will need a constant revision of the hierarchical systems. A painting does not necessarily have to deal with its condition as a flat object of visual definition, but it is in this material flatness that its specificity resides, its differentiation from other media. And this is also present in the painter-painting dialogue during the painting process. The fact of practising this expressive medium in a culturally hypercontextualized society implies the conscious choice of media and tools that are not only valid for the therapeutical recovery of the act of painting. As the ancient trade that it is, painting has managed to survive different cultural and historic fluctuations as a medium close to man both to broaden his cognitive universe and to instrumentalize the complicated dialectics between the personal and the social. Painting without symbolic evidence as we understand abstraction has for many painters the peculiar ability to reveal dramas and underlying situations and express the human condition.

I rarely approach a picture without knowing what I am going to do. Even if this knowledge may later become blurred. The practice of painting is a process of continual reinvention and, consequently, of revision. Planning is useful as a model of conduct, as a starting point for an initial sense. But changes of direction are important later on and materialize in the work depending on whether it develops in one direction or another. In any case, everything must be sacrificed to the possibility of discovery. That is why the territory of art is mutant. I choose canvas as a space of freedom in front of which I stand in my search for something.

I am not interested in the story-telling or allegorical capacity of images. They are what they are. The

appearance of images during the process makes sense for what they are, that is to say, images derived from their vital function, not because of what they evoke, explain or express. Neither am I interested in the image as a reflection of a physical process: it must be valued for what it is. Ad Reinhart said something about this that I like very much: "The paintings in my exhibition are not illustrations, their emotional and intellectual content is in the conjunction of lines, spaces and colours".

When I arrived in New York, in 1987, the landscape was on the surface, since my relationship with my environment in Santander had been very intense. In the paintings of 1985 and 86, there was a mixture of reverie, personal experience and process. They were fundamentally abstract as regards conception and style. Although there were climates and feelings, they did not, however, refer directly to memory or childhood recollections. At least not as clearly as in the works of the series *Río Cubas*. In those years in New York, there were other nuances ... I dare not say other routes, because I feel I must go even further away. And the cause of these changes is in the roles, in Nemo and my attitude of articulation in the process. Other constants remain, nearly all related to the presence of opposing elements: flatness and spaciousness, opaqueness and transparency, focusing and unfocusing, light and darkness, a dense surface and an absorbing surface, etc., etc. ... but the plane where I stand is different, it has multiplied in relation to the interests of the search itself. First there was an instant of economization, a desire for reduction. And in the almost black small-format series I exhibited in Paris in 1987 dependence on the landscape could hardly be appreciated in their formal aspect. They were ambiguous, mysterious, opaque.

Los últimos sueños del Capitán Nemo (The last dreams of Captain Nemo) depended more on imagination than on memory. The painting was directed more at itself and was led more by itself. In other words, without sounding grandiloquent: by my ever-growing interest in my own destiny. When Nemo speaks of permeability and impermeability, of dreaming of the south from the north, of writing while dreaming of the east and seeing the plane as a container of the past, present and future, he was really talking about the need to define purely pictoric media, the confines and possibilities of the plane and the presence of processes in the final definition of the work.

There is a dual attitude in me towards the process. On the one hand, I still long for that magic place where the painting will reach a high tone of vibration, its greatest intensity. I have an uncertain feeling of vague control where time seems to oscillate between the immediacy of creation and a more permeable, sometimes almost

ancestral, presence. And at the same time, there is a deliberate attitude towards dissection, more pragmatic and analytical. I am becoming freer and freer in my work, using different strategies to try to stop the fragmentary dissection from pigeon-holing me in an excessively normative use of purely semantic grammatical elements taken from the process itself. Having worked between 1988 and 1990 in three progressive series at the same time, alternating them, has undoubtedly helped me to achieve this greater freedom. A kind of dissection sequence was created, going from the global, cosmological, to the most specific and fragmentary, the grammatical.

This sequence adapted to the clearly differentiated type of format, but alternations were also created and a dialogue existed at all times between the impulse and its definition. In a changing position, in the act of painting feeling and understanding exist side by side. More important than redefining the concept of painting or abstraction, is experimenting, feeling engrossed in the practice of painting as an exercise of knowledge capable of enrichening, naturally, my conception of the world. Perhaps a truth that might justify the practice of painting does not exist, but I think a necessary sense of painting derived from its own nature as a medium does exist. And that is what ratifies me in the existence of the hidden dialogue between feeling and reason, what Nemo said: the eye is the brain. Is there a medium as clear and transparent, as immediate and pristine as painting on canvas? Is there a process in which manual activity and intellectual decision coexist in such a blatant way? Although the artist of today may have renounced pure innocence and the intimate individual mark as a basic element of vision, still, painting as a form of human activity, of personal debate with the environment and with the world, will continue to exist. In general, I do not think that what worries the artist most today is giving an explanation to/of the world, or offering concrete answers, but rather developing methods to describe and see the world. And I believe in the possibility of articulating a convincing enough syntaxis from purely pictoric assumptions.

1992

An image:
I went out to the garden and walked towards the swimming-pool. I dived in. The liquid got denser and denser by the minute, difficult to move through. I felt that crack, and I woke up. I was sitting on the railing of the

bridge with my hands held at the back of my neck and day was beginning to break. I did not know how long I had been in the water or even if I had closed the studio door. What do dreams smell of?

Diario 16, 6-9-93

In the last few years, several circumstances have confirmed the return into fashion so that what was previously looked on with misgivings is now a reality present in a large number of international art events. Painting had not stopped existing, nor has it begun to appear like the greedy swarm for new armies of St Louis. It has always been there, although hidden, and the reason for its rehabilitation is not only the market, or the decline and deterioration of ideologies, or the saturation of senseless private jokes but the need for the presence of a new humanism in which the artist and his individuality will render a new order of relationships between the individual ego and the social, the private and the collective.

TEMA CELESTE. *INTERVIEW WITH BARRY SCHWABSKY.*
TEMA CELESTE, *SPRING 1993*

After living for so many years in Santander it was as if I were looking into myself. It was like seeing myself in a mirror. I was working in a 16th century chapel in a little village where only three other people were still living. It was as far away as I could get to be alone.
Before I came here from Spain I made a painting whose title was *1960*. It was halfway between abstraction and representation. At first glance it seemed quite abstract, but looking at it from a distance the figure of a mountain emerged, and this mountain was situated between two bodies of water, the river and the sea.
A few months after I moved to New York I had a show in Paris of small horizontal paintings, totally black, with dry pigment. You really couldn't touch the painting with your eyes — all the spaces were moving at the same time. The only thing you could recognize in the works was a horizon, a line: the idea of a landscape, earth and sky or water and sky.
Later on my work began to become more fluid. My paintings started to deal with the idea of light. I began to have more respect for the original surface, the emptiness of the canvas. The paintings were very complex, sometimes crazy, but the light began to appear.

I think the origin of this way of working was in a series of watercolours I did in the winter of 1987-88. I was thinking about light, about how it would be to just touch these pages with light. But I'm a painter, not someone who works directly with light — so, I thought, why not add some light from a liquid such as watercolour? I barely touched the paper with a little patch of colour, and the result was something very fluid. And after that, slowly, my paintings also began to be more liquid, more oneiric and organic, the space became more complex, but not in the sense of the layering employed in my earlier work. Rather, I had reached a point where you couldn't pin the space down, it was always floating, always moving.
After working that way for a year or two, I gradually became obsessed with the idea of making the paintings disappear. I wanted to work with the complicity of the spectator, to give only the necessary elements to construct the painting for oneself.
In these paintings and in some of the earlier ones, time has become a bit of an obsession. What attracted me most about movies was the real time you use in seeing a movie, and how they can deal with time. A movie is not like a photograph. A photograph is dead time. You can remember, you can cry, you can dream with a photograph, but it's not like a painting, it's not alive, it's not a presence. There is always nostalgia in a photo, because it's always cognate with its referent.
In the beginning I was interested in how in ten minutes or five minutes you could relate a whole life. After a while I became interested in the opposite idea. I really enjoyed the movies of the Mekas brothers and Andy Warhol. I was trying to deal with time in a way that made life itself more interesting — trying to make life more real by bringing it into the fiction. In another way, I wanted to use a language or a medium that many people could see at the same time. I haven't been to the Matisse show yet because to see a painting, you have to be really alone with it, body against body. But a movie doesn't have a body. There is no time in which you can catch the picture, it's always going away. Maybe that's what you mean by saying my paintings have something in common with film: in some ways my paintings deal with movement. The stretcher pins the painting down but the eyes become confused.
There are two ways to give an image more speed, more plasticity. One is the way Pop artists work, making a painting where you recognize the image instantaneously. Peter Halley does. Or you can use another language, another medium, like the movies, where you catch the attention of many people at the same time. But what a painting and a movie have in common is that it takes a

certain amount of time to see each one.
In Santander sometimes I would work in a certain spot
from very early in the morning to very late at night
because I wanted to catch time, but without pinning it
down, because pinning time down means dying in a way. I
was trying to deal with not just one moment, as in a photo,
but several moments: why not introduce sunrise and
sunset in one painting? I don't want to show people things
that *were* but things that *are*. What I don't want is for
everything to be pinned down by the stretcher, or the
composition, or the Renaissance sense of perspective, or
conventional representation, which kills the work again, in
a cultural sense. So what I always need in my work is some
kind of disordering of the space, this is important to me.
It's like, for example, in Santander, when a certain wind
blows from the south, everything about perception
becomes different. You're in the north and the wind is
normally cool, but when the wind blows hot you begin to
see space in a totally crazy way. So I don't want to pin
everything down. I want the viewers to work a bit too, to
play with the elements in the painting and make their own
movies with them.

Santander, 1993

The painter of today is well aware of this "limitation"
which darkens the distance between his awakening and his
work in the studio, which keeps him alert and
accompanies him while he surrenders himself to the
practice of "enjoyment", steering clear of the "pleasure"
destined only to those who benefit from the privilege of
distance.

My work has been through several phases, some tuned in
with the so-called spirits of the times and others perhaps in
a totally or voluntarily wrong direction. We have here two
criteria which have remained unchanged; one, the
practice of painting and from painting, and another, the
continuous flux or transformation of it; movement,
sliding, change. Avoid pinning down.

Nobody is naive these days, so why do we go on, like
Perseus, cushioning the possibilities of a medium that
many consider hackneyed and stale?

Painting is an invention inserted in the search for its own
redefinition. In my case, as though in a trip sequenced in
zigzags sometimes contraposed, loneliness and silence
have been necessary to favour calmer, less anguished,
meetings.

An image: New York again. From a train, F, on my way
home. Between 42nd and 34th Street an image, or rather,
a sequence, appears to me, something as amazing and real
as two trains travelling parallel, gathering speed. An
intermittent image of express train D on its way downtown
from local train F. A sequence interrupted by tunnels,
entrances and pillars. A luminous image, orange and
silver, reflections of glass. Superimposed tunnels and lights
disappear in a new tunnel, longer this time, to reappear in
34th, almost simultaneously. An image of yourself, not
your likeness but your movement, reflected and identified
in the movement of the other train. An image or a
sequence, perhaps a long instant as intense as it is fast and
noisy, as anonymous as it is discrete. The occupants of the
wagon looked alien. I was going back from the bank, I had
returned to New York and was again experiencing the
strange, pleasant uncertainty of the image, the crossing,
the unmistakable voice of cross-breeding.
Image and process are an inseparable binomial in
painting, from the merging of which the artist must try to
find his particular vision of events. This relationship
between image and process and their material nature
determines some of the specific, "peculiar" characteristics
of painting, for example: the possibility of conjugating
immediacy and duration at the same time. That of
forming a dimensional screen in which our gaze and the
painting itself coincide, which looks at us from its own
morphology. In talking about painting, I would also talk
about pinning down and distance travelled, what you call
displacement.
To try and "illustrate" my relationship with painting, I
recently used two sentences, two pictures. In the first one,
Barthes was speaking about the impossibility of language,
of its uselessness for naming the world. The painter has
always asked himself about the purpose of his trade, and,
like the writer, is conscious of this "inherited limitation"
that darkens the distance between his awakening and his
work in the studio, that keeps him always attentive and
accompanies him when he devotes himself to the practice
of "enjoyment", keeping him away from the "pleasure"
reserved only for those who can avail of the privilege of
distance. If any criterion has remained unchanging over
all these years, it is that of the practice of painting and
from painting, and on the other hand the progressive
belief in its continual transformation or flow, its
movement, displacement, change. That is to say, avoid
pinning down.
In the other sentence, Ovid skilfully narrated, in a few lines,
how Perseus places Medusa's head upside down on a soft

bed of leaves and fresh twigs grown under water. He lays down the terrible head in a ritual, delicately and perfectly aware that his destiny will always be intertwined with that of the monster, his shadow, and that his is no vain exercise, aware also, perhaps, that the monster that darkens his winged progress and at which he is unable to look directly is, at the same time and when needs be, his best weapon. Perseus, with extreme delicacy, surrenders himself with this idea to a ritual which for the artist is commonplace. Why continue cushioning the "possibilities" of a medium which is, in the eyes of many people, hackneyed and stale?

About the confrontation of the images mentioned, there is a third in which I can see myself and painting will continue to be an invention in search of its own definition. And I can now see another image that occurs to me, that of a winged Perseus with his feet tied together, his skin or his clothing crumbling, trying to escape from the weight of events, guided by the instinct in which, on losing memory, painting recognizes itself and tries to represent itself.

I would mention three constants to refer to the preoccupations that guided my work during those years:

-One, the duration, the length of time. Trying to deposit and suspend in the work the longest possible time.

-Two, the attempt to articulate a space (screen). From the confrontation of one experienced and undergone with another mental, imagined.

-Three, and the one most closely connected to the crumbling figure of Perseus: lightness, perhaps the one I would most willingly keep today, the loss of weight.

What you say is true and the image of the minefield is also useful to me. In painting a traumatic, almost unsurmountable, distance exists, even greater than that which Barthes draws between the world and the word; the impossibility of naming the world. But this impossibility is, in the case of painting, the reflection most amazingly similar to distance that exists today between man and his neighbours. Few media are so lonely and speak so "naturally" of loneliness as painting. And this is an unmentionable truth which concerns its practitioners in a special way. How can we be in painting without falling into the temptation to use and abuse the pictoric, the "therapeutical" side of its very practice? How can we propose, speak, question and discuss from the flux of painting, instrumentalize desire from the practice of the medium, a medium particularly suitable to "signify" one of the most characteristic "signs" of our society, loneliness? The image of this paradigm (Gruyère cheese: pictoric territory) debated and, at the same time, subjected by its own means, riddled with holes to let us see all its guts and

communicative limitations, makes a battery out of the cheese; it is like the Berlin Wenders shows us in *Far away so close*, its glory and its detritus, its history and its present synchronized.

I do not see the painter in his practice as a bigot, or a saviour, but as the inhabitant of a territory that enjoys an unprecedented share of freedom in his practice, knowing that the "locus" he has chosen is an open field where he can deposit and debate his hopes and doubts.

Although you yourself admit that you are especially interested in painting, in your works, however, there are no conventional contours between each medium, or at least you seem to be particularly interested in transgressing what is characteristic of them to delve into the specificity of their nature.

What kind of relationship have you had with painting? The first thing of yours I saw was a tiny, very subtle, painting; it made me think you were concerned with visual poetry or something like that. It was about ten years ago and you could see the image of the moon in it. The next image I have of you is of someone always climbing a mountain. You have a rucksack on your back and in it there's a big inkpot, or rather, a big receptacle full of blue ink. In spite of having seen very different works of yours afterwards, this picture remains. I don't have as much faith in the use of high technology as in the use of its residues, of the holes that its (bad) unwarranted use leads to.

In so many years, painting has changed its material nature very little, in fact, it has hardly changed at all. The new pigments, supports, techniques and procedures are only more or less sophisticated variations of the traditional ones. On the other hand, painting has become progressively more "conscious" of its different possibilities and functions, related, naturally, to social and technological innovations, but always though their use. And this is where its complexity, and also its simplicity, lies. The interest and the future of painting resides more in the intentional ability of those who use it to propose — delimit — a frontier, a territory, between the gaze and the reflection of the gaze.

Wenders knows Berlin like the palm of his hand, he still asks questions from the air that he was already asking in *The American Friend* or *State of Affaire*. His latest film is fundamentally about time and other constants, and his great achievement is not so much the novelty of material language resources, image techniques, etc. that he introduced in *Far away so close*, as in the instrumentalization of the questions.

The possibility of instrumentalizing "the new" is directly related to the articulation of the constants in his films. The

presentation of the closeness of what is far away, its awareness, needn't necessarily be linked to the use of new technical resources or new materials.

From my point of view, if there is a language that expresses more clearly than any other loneliness, the greatest tragedy of our society, it is abstraction.

Painting is matter, it's real, it's earth. Did the paint come out of a hole or is it going into one? The landscape is the context where this relationship is established and, at the same time, it is the image ...

In my works you can see references to places that have been used, lived in, etc. ... but what they show us is only the aftermath of the great vacuum, and I return to the image of the trains. With a return ticket, representing painting in itself means ambiguity and the opening up of a crossbreeding of consequences. I have always been interested in edges, limitations, the insinuation, I might even say the seduction of travelling along them, but I have always avoided the obvious narrative presence, and the frozen image, thingified, whether that train is going in one direction or the other. I don't see myself as too representative a figuration or a geometrically formalist abstraction. I'm interested in contradictions and opposites, although not from their literalness but from the evocation of their cross-breeding, of their flux, the transformation that eludes the thingification of the image, the fetish, a body substitute that supplants desire. Images, the consequences of my work, are formed in the invasion of territories; where the presence of one language evokes the absence of the other. From these margins, absence and displacement; I am interested in "the gaze and the reflection of the gaze" and I want the dialogue between them to be as intense and extensive as possible. The "new" or interesting aspect of a painting depends largely on the intentional nature of the gaze with which it is made and the gaze that looks at it. Time is an important factor when we want to sustain — apprehend — that gaze that must rest, stay on the work, on the painting, to face up to and intermingle with the gaze of those who approach it later. To see a painting you need time, and that time is, perhaps, of a type and quality that is not too much in accordance with the time register we organize our lives with. That was what I meant also at the beginning when I was talking to you about time, of a time that even frozen, or rather, agglutinated in the process of painting, speaks to us from its own nature, from the entrails of its complex physicality. Painting when it talks about itself and looks at us from itself, always induces us to decipher it, to participate in its process. To avoid freezing is to avoid distance, the unsurmountable cold of the opaque, precise image of our culture. For that reason when I spoke about freezing, I didn't only mean frozen images, but avoiding a single, immobile, linear, stiff discourse of frozen matter; it's like the detective in *Far away so close*, Winter, says: the weight of blood, that is death, the weight of time.

MAL DE SOL, GALERÍA SOLEDAD LORENZO, MADRID 1995

Last summer, without quite knowing why, I entitled one of my paintings *Mal de sol* (Sun-sicknes), perhaps because of the strange light and fragile bond of its different components. While I was painting, other titles entered my head; pictures tinted by Kurosawa and several dreams tried to explain their unreasonableness to me. I went back to the film club at that time and went on dreaming. But it was only recently, nearly by chance, on opening *Pale Fire* by Nabokov, that I came across some lines and the penny dropped. Of course there was a marker on that page, but it had been so long ago ...

After rereading them, I have taken the liberty to steal these lines because I think they will help us to understand the thread that leads from the experience described to the paintings of this exhibition.

At nine years of age and newly-arrived in the city, I fell ill with what doctors used to call sunstroke. The cure was silence and a pitch-dark room. I don't remember anything about the beginning, just that before I fell ill I was playing with my brother in front of the south wall of the house on a pile of ash branches. Any sound or light irremediably penetrated my head, the narrowest chink was enough to turn my brain into a kind of painful kaleidoscope. I don't remember the shapes very clearly, but I do remember the weight of their light; without quite materializing, some of the intermittent images unfolded in star-like or dried flower shapes, almost geometrical. I couldn't bear being with them and they blinded me even with my eyes closed. They wouldn't keep still and in their active decomposing they gave birth to new images.

6th May, 1995

Lines came to light when the images Nemo dreamt of stopped fading. Nemo's eye was blinded on coming to the surface, so he had to learn to think afresh in order to recognize images again.

Lines are the result of a "crash"; a line is a shifting that takes place after contact. And this occurs by a volitional act, voluntary and in a given place.

Lines are, therefore, the "aftermath" of a thought, and thoughts today more than ever before are judgements without definite answers. Lines are therefore hypothetical answers to continual questions, those posed by painting.

When I act (paint) I try to do so with my eyes wide open but I think more easily with my eyes closed.

Paintings are created during the day but I think they go on maturing at night, they are the reflection of night thoughts, children of the moon embodied by the sun. Both lights are necessary and must be present in the painting.

I like pictures to be both corrosive and calm, and to conjugate reflective actions and spontaneity in their semantic formula.

"Paintings are marinated visions and reflections of thought at the same time."

Calendars, the architecture of time, allow us to put historic events in order, but if we consider them immovable, they oblige us to plunge everything that has happened in the last thirty years in that bottomless pit called "the end of the century", and, although this exercise has a certain morbid attraction, it is not convincing or in accordance with the magnitude and the sense of the events.

First we build the house and then we want the animal to dwell in it but, in this case, its genetics is different and we should accept, on the contrary, that the new genetics of events deserves another treatment, another pit, another architecture.

Things would never have been the same for what is known as modern painting without the advent of photography.

Photography holds time still, granting a certificate of authenticity, of veractity, to the object — in the present. It does not say what no longer is but what has been differentiated (Barthes). With the so-sophisticated evolution of photographic techniques, I would say that the object not only shows what has been but it shows itself as an object in its own right, permitting a perverse weft of identities between the virtual and the real, going a degree further than its veracity fused in the present.

No doubt we live suspended in a complex web of pictures and images in which it is more and more difficult to mark the boundaries between what is virtual and what is real and no doubt this influences our awareness of experiences.

Art and virtuosity do not get on very well. Technique, the mastery of technique can be very destructive if it leads to, or arrives at, virtuosity.

In the studio in front of the picture you talk, you question, you look, you paint, you read, you do not smoke, you look, you take notes, you paint, you speak on the telephone and sometimes (many times), in the middle of all this, you think.

Geometry is a tool we use to explain the ordinance of territory. Since man began to travel by aeroplane his faith in geometry has undergone a change.

I see my painting process related to a utopic project, open and in metamorphosis, which could be symbolized as the building of a bridge made up of autonomous experiences linked to one another, a ferry of emotions from one shore of the Atlantic to the other. These links are called paintings and the spaces between them are both crevices and bonds, experiences, the painter's personal visions.

I paint what worries me, a difficult framework between what I find out and what I carry with me.

The most abstract and geometrical small pictures speak to us of aftermaths, image-traces that live in their worlds, of their shadows and what remains of them. Large pictures evoke these worlds in a more general and complex way.

I admit that I do not like the word quiet, nor am I quiet myself, and I do not think my work is, or at least I hope not. That has nothing to do with the fact that holding back your inner fire makes you feel serene, but you are only dead, a vegetable, if you put out the fire, and I demand this of painting too, that it keep a steady pulse inside, without extinguishing the fire. The most vehement pictures, in my opinion, are not the loudest ones. The tensions of a picture should not be exhibitionist or too obvious, because the obvious becomes emptiness and takes your breath away. In Vermeer, it is not his large format, his loudness or exuberance, but the fact that he is mysterious and restrained. In painting this is often related to intelligence. Intelligent painting does not always shout, although if it does not move or if it is empty, of course it is not only not intelligent but perhaps it is not even painting. Although sublime emptiness is Velázquez and his air that fills you painlessly.

The present is the emptiness between events, said G. Kubler.

Yes, it is vertical, although not necessarily gothic. New York, according to Ashbery, is an analogy of the world.

Living in New York is an experience both virtual and real, which has its own contexture and is, at the same time, a reflection of the world, which enables you to reach a profitable distance. The interesting thing about this city is the "crossroads". Physically, spaces are arranged orthogonally; both in plane and in profile, different architectural styles are mixed with sufficient ease and naturalness to provoke the apparent amalgam of desequilibrium in which order finally prevails. But the most interesting thing is not only this "visual mixture", this superficial complexity, but its energy and cultural crossbreeding.

It is this energy of authentic indefinitions that qualifies and gives substance to this "strange freak" where you can lose yourself so easily.

When we moved to Manhattan, I thought I was going to suffer "horizon nostalgia". Brooklyn is physically much more open (horizontal) and I thought of myself as a bird locked in behind my window flying around walls and other windows. But the experience was different and partly "novel". Your life and your work make you more transparent here, and I also liked the idea of living in the stomach of a glowworm.

Racism ...
I was telling you that what I found most interesting about New York was its flow of energy, its permeability, the cultural interaction.

In my case, light is not usually linked to or dependent on the idea of likeness but rather on that of experiencing states of transition. It brings us closer to pictoric events in transformation than to still pictures and its significant intention is closer to the eternal aspiration of painting to apprehend time than to narrate contemporaneousness literally.
The cinema is both art, magic and reality and its pictures form part of our collective memory. With the cinema we begin to mingle our tangible reality with another reality full of dreams, desires and hopes but, even so, not without veracity. All of us have laughed and cried in the cinema since we were children. Since the advent of the cinema man has had different dreams.

The cinema has greatly contributed to the forming of our visual and social awareness and still does so, because undoubtedly it occupies an important space of time in our lives.

In this context, painting is an ancestral medium which survives thanks, perhaps, to the idiosyncracy of its two

facets. Its quality of "present and material reality", with its specific physicalness, is superimposed on the impossibility of its immediacy, and I think it is on this "substantial" quality of painting that the explanation that a large sector of international critics have turned their gaze on painting and given it back veracity is partly based.

The neoplastic utopia began to lose their footing in their work (I am speaking particularly about Mondrian) when their gaze and their soul began to be intoxicated by Broadway; his *Broadway Boogie-Woogie* series reflects this decline in the purity and rigour of a transcendental empty space when his spaces begin to waver, to zigzag, trembling with jazz, with an optical swaying difficult to stop. We do not know what would have become of his project if this American jazz-time dazzling had persisted and he stimulated me to comment on it, with great respect, in my painting *Boogie-Woogie*.
Now, from the reality of being totally submerged in the twenty-first century, I consider admirable his last "weaknesses" and the possibility that his own structures, with such solid foundations on the other hand, may crumble. When I was doing my *Boogie-Woogie* in 1991, I considered the possibility of this contradiction. That is why I drew organic lines crossing like lifelines (rivers) a wisely planned ideal structure. To achieve this, I was trying to cordon off a place of faith with an inevitably bitter taste.
It would have been exciting to see what might have come next.

There is always a kind of central core that is not really a centre. A focal point that is not a centre.

Paintings are often done as if by unravelling, you just have to pull the thread with enough conviction and enough tact and subtlety (with care, because you might spoil everything).

Embroidery is elaborated like history: you have to undo it for it to explain things to you.

My psychological situation is still that of a bridge; physically I am much more in America but the work and the process remind you of a cultural baggage and it is not easy to forget previous experiences. It is true that Spain feels lighter to me from here, it does not weigh on me and I love it more. And this undoubtedly helps me in my work.

Pictures are independent entities; they must have a meaning and their own voice and they are chained to each

other not by their formal similarity but as *peintures celibataires* links of a project in constant metamorphosis, difficult to settle and define for that reason.

That is what a normal day is, a normal day: the studio, a walk to recover distance, the studio, a family meal, etc. ... a telephone call, the studio, sometimes a film and a book to cherish the ideas in it and sometimes, but not very often, other people's poetry.

I paint what worries me: a difficult framework between what I discover and what I take with me.

What I do not believe in very much is in a simple psychology of colour: red=heat, blue=cool, I believe more in chemistry, in temperature. The idea that a colour means one thing or another is too naive nowadays.

All pictures and sounds were arbitrary "noises" for my head at the beginning. I could not speak English, but I had the sensation that you could arrange them, lead them to your own project.

I aspire to my paintings being really single, so that each one can manage on its own, although we usually show them together like links in a chain.

In spite of being a painter, my thoughts have always been more three-dimensional than flat. I have always been more tempted by light than by graphic shape. Besides, I cannot conceive of a sentence with only the slightest emotional variations. Words without emotions are only useful for classifying, for filing.

I paint according to what I am handling, formats and studio conditions. The canvas, before it becomes a final picture, can have different positions. I usually prepare them horizontally, the small and medium-sized ones on a table and the big ones on the floor. I start to dab at them sometimes vertically and sometimes on the floor, but from this moment until they say stop, it is not unusual for me to put them in different positions.

Colour is innate to painting as I have been doing for years. From the minute a drop of water wets the preparation of the canvas, its colour changes. The colour of a canvas, a piece of paper or a photograph is also changed by the effect of light.

From the moment a base is "acted on", it is coloured or discoloured. This is pure chemistry; first, of course, we have exerted a physical effort of contact, pouring, rubbing, etc. ... and even before, choosing the colour, deciding the area of incidence and thinking of the motif, the shape.

During my "student" days in Valencia, we took photographs as well as painting, absolutely convinced that if Velázquez lived in our time he would make films.

During the first series in New York, I gradually lost my memory; in the pictures at the beginning there were dark coats superimposed on one another with a lot of pigment so that they looked almost black. After some time with black backgrounds light began to approach out of the material; later, while doing several series at the same time, I learnt to respect the original light of the canvas but before that many things happened in the studio and I learnt to listen to the pictures speak with different voices, to give them time to "take shape" alone.

There is a significant series in this sense because it is the passage from darkness to semi-darkness: *Los últimos sueños del Capitán Nemo* (The last dreams of Captain Nemo).

Blue has always been a colour close to my personality, maybe because it is sad, deep ... because I am from the north ... I remember at school in colour class I did live portraits practically in prussian blue.

Lines organize of course when they act as a grid, they qualify space as a framework or lead our eyes (their reading) like a pentagram; that is if we think orthogonally and I do so only at times, because other times the lines overflow, they disarchitecturize (if the word exists) the plane (I do not like deconstruct) or they speak to us of kinetic tastes difficult to confine in space.
In my paintings there are, then, two types (or stereotypes) of lines, negative ones, which come from the spaces between lines or between two or more strips or zones of colour and they are usually the ones which organize, like lined paper or echoes of other lines that could have been positive and which now appear as echoes, "anonymous voices" that remind us where we are.
The positive ones are those which draw, jump out of the planes or thread spaces together; they are usually more organic and full of life; they appear and are born again; they act more as question leaders than organizers.

But there is another factor that has accompanied these changes in my painting; they are basically the presence of a different light and perhaps for that reason, naturally, a different colour.

J. USLÉ'S REPLIES AND COMMENTS DURING A CONVERSATION WITH STEPHANO PEROLI. JULIETT ART MAGAZINE NO 78 JUNE 1996

I perceive an air of laconical state, that feeling of loneliness so intense and strong typical of the transit of adaptation. I remember myself and those days, so beautiful and intense, that preceed a volitive, radical decision to lose

one's memory. Your saviour is yourself and your will to apprehend, to prove yourself and recognize yourself, dressed up as a Turk as Rembrandt did to escape from his "normality".

I came to NY encouraged by a good American friend on the occasion of an exhibition in the ICA in Boston, where several paintings of mine were being shown. I loved it, I was as much amazed as identified in its multicultural weft, I think NY has been a positive experience. Now while I am "revising" my work for the exhibition (retrospective) they are going to hold in the IVAM I can see the changes that have taken place from a minimum distance, and in that sense the context has undoubtedly been a stimulating catalyst.

The magma of cultural energy in the Big Apple captured me and day by day I felt more intensely the weightless sensation of living in those dreams in which you recognize yourself in places you have already lived in, but without the earthly load, weight, which prevents you from flying in reality.

I lost my memory and images in NY. At the beginning I tried to repeat my pictures, hide behind already known images. I made a second version of a picture painted in Spain called *1960*, in which you could see a boat on top of a mountain. Although the style was very abstract, with dark intonation and thick coats of pigment, you could see in it the air of a familiar landscape, in front of which matter liquidized in evocation of the river Cubas. In the second version, *1960. Williamsburg*, the climate was even more tense, the mountain was now only a large rock, or island, the coats of blue pigment completely surrounded the surface, it was quite dramatic, but in the place the boat was situated a dim light seemed to indicate a kind of faith. The next works were totally black, a series of small format paintings in which the images had disappeared and it was the "wish to see" that made them different and special. I was starting to lose my memory. It was the beginning.

You can be for or against things, but I understand the experience of painting as within a vital, global process, a continual journey that sooner or later, as you travel along it, must coexist with the tensions and innards (the innermost being) of a cultural context. And you must continue the journey, and walk away from the confrontation. The important thing at the end of the day is the stance, the load of intensity. When I think of Picabia, I think of the plurality of his proposal, of the braveness of his "desire" but also of his "sanity", of his recognizing and valuing himself as a subject, because painting a hackneyed picture of a typical folkloric Spanish woman as he did was

asking for it, wasn't it? But on doing so I think also of Morandi (this always happens to me), in his self-communion, in that condition proper to and innate in painting. You state what you are and where you are and you don't only paint for yourself, to find pleasure or relieve pain, although of course you don't have to explain yourself, in your tastes, to anybody.

Morandi formulated infinite possibilities of saying something different while always speaking about the same thing, from the same motif, and this is an intrinsic, substantial part of painting. We have what is for many people a "well-worn", and at the same time privileged, medium. I admit I am aware of the incapacity of painting (like language according to Barthes) to name the world and the destructive development you speak of (our medium is slow), but that's where one of the fallacies of this paradigm resides, because it is in this "crack" that we find the weapon that makes painting strong, the shield that Perseus used to defeat Medusa by showing her her own reflection in it.

[...]

My paintings are often described as urban, you talk to me about the presence of reality (more than realism) ... My artistic experience can be understood within a binomial of opposites and I think both the lyrical and the dramatic coexist in my painting, one part musical and one part coarse, narrative. Both these aspects coexist and reflect their presence.

There is complexity in the spaces, fragmentation, spaces within spaces, and a changeable quality, so that syntactically, on approaching certain pictures, they seem to talk to us (tell us) about one thing and then, after we have stood before them and gone all over their morphology, talk to us of another. I think an open quality in discourse still exists in them. Their inhabitants carry out a mixed combination of relationships not of radical confrontation but rather of cross-breeding or mutation. The vitalist spirit that animates them is a behaviour derived from the need for identification, I suppose, not stylistically speaking but as an autobiographical sign, as much related with the "trips" around the "gruyère sphere" of painting as with everyday life. And I suppose your question takes me back to New York.

More than hiding or distorting it, I see my painting as "imbued" with reality.

More or less as Montale says, as regards before and after, but everything moves; although we're not going to talk about quantum physics here ... or about the faith that guides all order, even more tangible today.

In my case there is nothing unchangeable and I think between painting and life a relationship of influences is established, like the one described in the earlier image of the two trains moving parallel. And indeed everything moves (soul), although it remains (matter). The universe is full of stars which even if we can see them are only a mirage of what they were, light, an image left of what was life many light-years ago. In painting, more than any other medium, image and process are an inseparable binomial. The material nature, its substantial articulation (the relationship between image and process) renders a dimensional screen where our gaze coincides with the gaze of the painting itself, as a reflection of its own morphology. Poetry is necessary to go on living, although I use it without addiction and I seldom name my pictures after poetic or musical works; I think this is an abuse and is too trivially done.

One of the poetic narratives that have most made me "think in pleasure" is a long poem by John Ashbery: "Self-portrait in a convex mirror", about the work of Parmigianino with the same name. I read it right in the middle of a series of paintings I called *Los últimos sueños del Capitán Nemo* (The last dreams of Captain Nemo). The poem was so lucid that I couldn't but feel identified with it for the rest of the series. Even today, recalling it, I could easily identify my work with the first lines: "... the right hand bigger than the head, advancing towards the spectator and holding back gently, as though to protect what it announces It is what is removed".

Music is the other coffee of our life, I like listening to opera, medieval music (gothic) and Renaissance, when I'm working. Flamenco arouses me, encourages me and I adore boleros ...

It's funny that NY is still NY, but the aphorism works up to a point. Ashbery said NY was a paradigm of the world, and I think it's a very valid image, though perhaps it is now also a paradigm of itself. When I go to Coney Island and see the filth, the neglect, of the beaches, the fun fair, etc., I'm incapable of imagining for one moment clean beaches full of ordinary people eating hot dogs on the sand. Something "real" makes these two pictures impossible to juxtapose and I can't colour the nostalgia, the bustling black and white; only Hollywood seems to want to do so. This real city is "threshold" and "limbo" at the same time. "Threshold" because of Ashbery's image, which in no way coincides with America, that deep America, and "limbo" because that's the way I sensed it from the beginning. No-man's-land, a place of complicity and gestation: you can easily get lost there, disappear.

No doubt it will rain tomorrow ... and on many other days, but in the end painting will still be an apparently immobile place, with its own genetic spaces impossible to reconcile with one look and/or to reproduce. I don't use memory in my painting but I know it's there. I sometimes recognize it behind the army, although it tends to use camouflage in the presence of anonymous voices. The words that painting used in olden times have sprung free to become themselves painting or rather art: it's a process like the one painting itself used in order to retire from the world, building from that time its "other" world, the planet painting. At this point in time, and after renouncing its sense so many times, after proclaiming its death so many times from the word, all the painter can do is go on asking questions, using those questions and doubts. Perhaps these solutions lie in the painting itself and the answers, perhaps, in the way of approaching it.

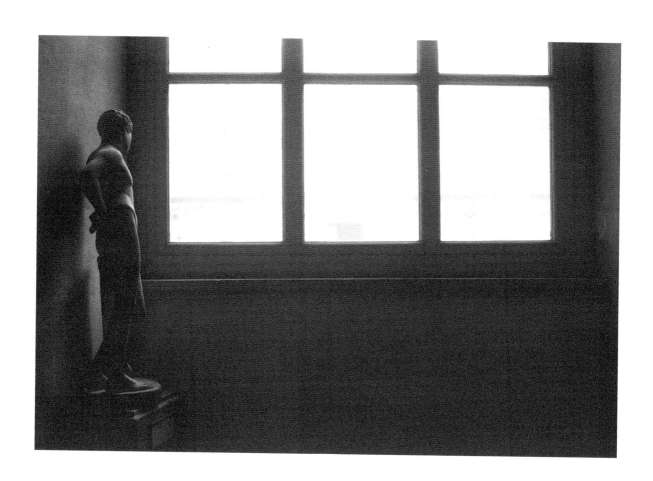